U0032441

梅丘生死摩耶夢

史筆文心系列

新校版

高陽

目次

一 空門行腳

民國七年冬天，四川內江縣籍，十九歲的富家子張爰逃禪，投身松江城內妙明橋附近的禪定寺，主持逸琳法師為他起了個法名叫「大千」——張大千這個姓名，以後越來越響亮；意義也越來越豐富，提到這個名字，可以浮起多種印象：聲名上占首位的國畫家；第一流的書畫鑒賞家；最會弄錢，也最會花錢的享樂主義者；美食家；傳統文人畫家的典型；最慷慨，也最體貼的好朋友；以及很講究傳統倫理的內涵與形式的一個現代「山人」。

張大千生來是除非不做，要做就必須是最好的性情，雖已出家，名心猶在，到要正式剃度時，思量得有一位大德高僧來傳戒，才夠味道。因而向人打聽，當今佛門中，誰的聲望最高？

「當然是天台宗的諦閑老法師。」

天台宗為六朝高僧智顗所創。他俗家姓陳,荊州人;開山於浙江天台山,以法華經為本經,所以天台宗又稱法華宗。陳後主曾經奉迎他入禁中講經;隋煬帝禮遇更隆,賜號「智者大師」。到了唐朝,此宗出了兩位「菩薩」——寒山、拾得,據說是文殊、普賢兩菩薩的化身。

諦閑是天台宗四十三代的傳人,曾在觀音菩薩道場的南海普陀,細參稱為「龍藏」的內務府刊行的藏經,回山主持浙東第一名剎的國清寺,中興了天台宗。此時正駐錫在作為國清寺下院的寧波觀宗寺。

於是張大千以頭陀的姿態,由松江開始沿門托缽,一路募化到了寧波,投宿在一家小客棧中,打聽觀宗寺在何處?

寧波的第一大叢林是天童寺,其次是天安寺、天封寺,此外有個阿育王寺,亦為名剎。觀宗寺原名延慶寺,雖也是宋朝所建,卻直到那幾年方始出名,原來天台宗重講學,禪堂稱為講堂,所講的是智者大師的八部著作,其中最主要的是《止觀》十卷。觀宗寺初建時,便是天台宗用來講學之處;到得諦閑,復振宗風,大開講舍,四方衲子,聞風而至,觀宗寺便也成了寧波的大叢

林了。

大叢林的知客僧，什九長了一副勢利眼，一看張大千這麼一個野和尚，拒而不納；理由很簡單：「老和尚正在坐關。」

怎麼辦呢？張大千回到小客棧考慮了好久，決定寫封信給諦閑，自陳慕道之誠，希望謁見求戒。這封信發生了效果，諦閑認為他頗有靈性，覆信約他相見，隔著一道「關」，諦閑為他談經說法，張大千亦頗能領會，可以說是談得很投機的。

誰知話不投機的一刻出現了。張大千十七歲到日本京都，二十歲回國，前後四年，學的是染織。據他自己說，他在日本認識一個叫朴錫印的韓國人，是胡適之在美國哥倫比亞大學的同學，說得一口流利的標準英語，張大千欣賞之餘，更覺得日本人說英語難聽。當他率直道出他的感想時，人家的回答是：「亡國奴的舌頭是軟的，要伺候人家，當然先得把外國話學好。」張大千大感刺激，決定不學日本話，雇了一個在天津長大的日本人當翻譯，「伺候」他讀書。

學成回國，爽然若失，他的染織學得很好，但不甘於當一名染織廠的技師。他的願望是做畫家，而且必須是名家。但中國傳統文人畫的名家，必兼

詩、書、畫三絕；會畫而不通翰墨，只是畫匠；字不出色，亦難望躋於第一流之列。張大千的血液中有濃厚的丹青成分，從小受母姊之教，工筆花卉的基礎，打得極好；詩則題畫不過七絕一首，憑他的天分及博聞強記的功夫，亦足以應付；可是題畫的字，卻拿不出手，因而投在當時上海負盛名的兩大書家之一的曾熙門下。

曾熙，字子緝，號俟園，晚年自署農髯，湖南衡陽人。他是光緒二十九年二甲第一百二十一名進士；其時科舉將廢，仕途甚雜，曾熙這個二甲進士，用作部員或知縣，都須候補。缺未補上，大清朝已經推位讓國，好在他寫得一手好字，便在上海懸潤格鬻書，兼收弟子；與江西臨川李瑞清齊名。每年潤筆、贄敬收入，足可過相當優裕的生活。

但書道無速成之法，而張大千又急於成名；在徬徨苦悶之中，加以感情上挫折──據他自己說，他的未婚妻也就是他的表姊謝舜華之死，是促成他遁入空門的原因；這是遁詞。真正的原因是現實的壓力，激出他不顧一切，企圖突破困境的一種衝動。

張大千，是個熱愛生活的人，根本就沒有甚麼看破紅塵的想法；而且他也存著隨時可以還俗的打算，這樣到了受戒時，他就必須要考慮了。

他不是不願意受戒，而是不願留下受了戒的烙痕。袈裟隨時可卸；髠頂仍能留髮，惟有燒了戒疤便不復能還故吾。因此，他跟諦閑大辦交涉，從燒戒疤的起源說起；最後出以由禪宗的頓悟而來的詭辯，自道已經得道成佛，不須燒戒疤了。

七十多歲的諦閑，真是有道高僧，不為所動，但也並不生氣。張大千到了推車撞壁的地步，想想只有一溜了之；那天是臘八節。

逃出觀宗寺，募化到了杭州；此行的目的是要到西湖雲林寺去投奔一個認識的和尚。雲林寺所在地有名的觀光勝地靈隱，位於北高峰下，杭州人稱為北山，出錢塘門沿白堤，經九里松走了去；如果想省點力，可以在旗下搭渡船到岳墳上岸，過「魚樂圍」的玉泉，就是九里松，可以少走許多路，但需要四個銅板渡資。

偏偏張大千只有三個。「一錢逼死英雄漢」，到了岳墳跟船家鬧得不可開交，過程是：說好話，不聽；開罵，回罵；抓住僧衣不放，結果扯破了。

一個遊方和尚，而且是未曾剃度的頭陀；能證明身分的就是身上的一件「海青」，沒有這一領僧衣，就不能「掛單」。張大千這一下真變成「野和尚」了；雙眼睜得滾圓，大袖一捋，露出黑毛鬅鬅的雙臂，從船家手中奪過槳，一

陣猛掄。船家大叫救命；閒人吶喊叫打，但看張大千形似魯智深，卻沒有人敢上前，任他揚長而去。

從那時候起，他打消了遁入空門去求出路的念頭；他自己對自己說：「和尚不能做；沒錢的窮和尚更不能做。」不過，眼前還是深受委屈，到靈隱投奔他的「和尚朋友」，掛了兩個月的單。

這兩個月，在張大千的一生中，是最重要的。因為從《靈隱寺志》、《雲林寺志》、《雲林寺續志》，以及其他佛門的文獻中，他驚異地發現，那些大德高僧比世俗還要世俗，貪嗔愛癡之心，比世俗還要強烈；攀龍附鳳之術，比世俗還要高明。只拿稱謂來說：除了先師不稱先父之外，子姪弟兄叔伯，照呼不誤。既然如此，做個出家的在家人，無如做個在家的出家人。

二　憚南田亦此山僧

張大千的和尚朋友，法號印湖。能跟張大千做朋友，而張大千又認為患難可依的，當然是極爽朗熱心的人；一見泫然，先陪他去掛單。監院見了他那件破海青，少不得詢問原故？張大千本乎「衲子不打誑語」的宗旨，據實相告，監院大笑。

到禪房中安頓好了，張大千將印湖拉到一邊，悄悄問道：「靈隱的清規如何？」

「清規當然好的。」印湖反問：「你問這句話甚麼意思？」

「我是說能不能偷葷？」

「和尚偷葷是免不了的。其實悟道也不在乎吃葷不吃葷，南宋有『蝦子和尚』；大相國寺有『燒豬院』。在靈隱寺出家的濟顛和尚，吃酒吃肉，監院不

容，具稟帖要驅逐他；那時的住持是你們四川眉山人，別號瞎堂的慧遠禪師，手批兩行：『法門廣大，豈不容一顛僧耶？』從此就沒有人敢說話了。」

張大千大喜，「既然你引經據典，說和尚喝酒吃葷不妨，那麼，」他老實說道：「酒，我不喝，你得請我吃肉。這一陣我饞得要命。」

「可以！不過在本地不行，山門左右吃食店的房子，都是寺產。方丈交代，誰要賣葷腥給和尚吃，房子馬上不租。我請你到城裡吃小館子。」印湖又說：「到城裡還得先換一換衣服。」

印湖有個在家的好友，是個不矜細節的名士，到得他家，印湖原有俗家衣服存在他那裡；張大千的身材跟他差不多，借穿亦頗合身。不過一個是燒了戒疤的禿頭；一個是髮長已遮項後的頭陀，露出真相來，卻有不便。好在時值隆冬，買兩頂杭州人稱為「猴兒臉」的絨帽，往頭上一戴，照習慣任何地方都可以不脫下來，那樣，行藏就絲毫不露了。

找的一家館子卻不小，招牌叫做「黃潤興」，在上城已靠近城隍山，據說是兩百年的老店，相傳乾隆南巡，微行訪求民隱，曾經在此進膳，所以杭州人稱之為「皇飯兒」。那裡的拿手好菜是魚頭豆腐和「件兒肉」。張大千對魚頭豆腐的興趣不大；手掌大的件兒肉，卻大嚼了四件之多。

飯罷到城隍山去喝茶。張大千是一遇名山勝水便不肯輕易放過的；上得本名吳山的城隍山一看，自然大失所望，既不高，又不秀，更不幽；不過想到柳三變的那闋〈望海潮〉，卻是另一種感覺，口中念著：「東南形勝，三吳都會，錢塘自古繁華。煙柳畫橋，風簾翠幕，參差十萬人家。雲樹繞堤沙，怒濤捲霜雪，天塹無涯；市列珠璣，戶盈羅綺競豪奢。」視界就自然而然地擴展了。

眼中看，口中念，心中想，實際上完全是兩回事；心中想的是，據實寫生，沒有甚麼意思；要照柳三變的詞意去畫成一個手卷，才夠氣魄。那就是所謂寫意。可惜現在自己的功力還不夠。

印湖聽他自言自語地念念有詞，便即問道：「你是在念惹動金主完顏亮，想『立馬吳山第一峰』的那首詞？」

「是啊！」張大千說：「我心裡在想，把這首詞畫成畫，應該怎麼樣布局？『怒濤捲霜雪』要連海寧的潮也畫進去，才算完整。不過，那不知道是那一年的故事？」

「世上無難事，只怕有心人；人貴立志，你要做惲南田第二，你就一定會成為惲南田，甚至勝過他。」

張大千在接受這番鼓勵之際，同時也被提醒了，「聽說惲南田在杭州做過

和尚。」他問：「不知在那裡，我要去瞻仰遺蹟。」

印湖笑了，故意問道：「你說在那裡？」

看他笑容詭祕，張大千的心思極快，立即答說：「莫非就在靈隱？」

「然也。」

「有這麼巧的事！」張大千喜不可言，「你快講給我聽聽，是怎麼回事？」

「我可不大講得清楚。」印湖問道：「惲南田的《甌香館集》，你讀過沒

有？」

「我家有惲南田詩的抄本，沒有提到他做和尚的事。」

「回頭我陪你到旗下買一部《甌香館集》；另外再找找有甚麼材料。你回

去先看看；明天我把本寺所藏的『志』書借出來讓你研究。」

於是到旗下專賣舊書的六藝書店買了一部《甌香館集》，翻開來一看，有

一篇惲南田的姪孫惲鶴生所纂的〈南田先生家傳〉；又從惲敬的《大雲山房

集》，錄出一篇傳記，果然，兩篇傳中都說惲南田十幾歲時，曾在靈隱出家。

舊書店的老闆，肚子裡都很有些貨色，聽他們在談惲南田早年的遭遇，便又介紹了一部袁子才的《新齊諧》，說其中有詳細的記載。張大千如獲至寶，回到靈隱，先看兩篇家傳，且說惲南田在崇禎末年隨父遜庵流落福建；「旗帥」陳錦破建寧後，惲南田被擄。陳錦無子，收之為養子。以後陳錦到了杭州，惲南田隨義母去逛靈隱，與其父相遇；遜庵跟「寺主諦暉」商量，如何得以父子團圓。諦暉設計，等陳錦的妻子下一次攜惲南田來拜佛時，故作危言，說：「無子宜出家，不然且死。」陳錦的妻子不得已，涕泣捨子。

《新齊諧》中就說得玄虛了。說有兩個和尚，一個叫石揆，一個叫諦暉；石揆參禪，諦暉持戒，各不相下。諦暉是靈隱寺的住持，香火極盛；石揆眼紅，打算奪他方丈一席。其時大旱，在靈隱以上的三天竺祈雨，石揆居然念咒召了黑龍來行雨，眾所共見，皆以為神。諦暉自知不敵而避去，石揆便在靈隱當了三十年的住持。

他本來是明朝萬曆年間的舉人，長於口才；一年舉行法會，登壇說法，口若懸河，震動一時。法會中的善男信女中，有個沈氏孤兒，年方四歲，隨主人到靈隱來禮佛；為高坐壇上的石揆所見，大吃一驚，向此孤兒的主人，要求捨沈氏子為僧。為之延師教讀，沈氏孤兒要吃肉就吃肉；要著綢就著綢，亦不替

他削髮。這個孤兒極聰明，二十歲不到便去考秀才，石揆為他取名近思；沈近思取中了杭州府學第三名生員。

這樣過了一個多月，石揆忽然傳令，撞鐘播鼓，召集全寺僧眾，說：「近思是我的小沙彌，怎麼可以瞞著我去考秀才？」接著命沈近思跪在菩薩面前，親自為他削髮，披上袈裟取法名叫「逃佛」。這一下激怒了沈近思同榜的秀才，連名數百人，控訴「姦僧膽敢削生員髮！援儒入墨，不法已甚。」其中有個「學霸」叫項霜泉，率領豪奴，包圍沈近思，呼擁到家，替他換上襴衫，帽子上縫一條辮子，仍作秀才打扮。然後張燈結綵，將妹子許配了沈近思，禮成以後，置酒作樂，聚杭州府及錢塘、仁和兩縣的生員，賦催妝詩作賀，熱鬧極了。

這一來，沈近思自然蓄髮還俗了，但三學秀才猶自不肯罷休，要燒靈隱、毆石揆。巡撫不得已，將石揆座下的兩名侍者拘了來，各打十五大板；石揆的面皮被剝光了。

眾怒平後，石揆復又召集全寺僧眾，親自領頭禮佛，當眾懺悔，「這是我負諦暉的報應！」他說：「我從主持本寺後，常想到己身滅度以後，非有大福分的人，不能掌理此地。沈家孤兒，骨相清奇，在人間為一品官，在佛家為羅

漢身；那時我爭勝之念又起，這一回是要教釋家勝過儒家，要他不做一品官，來做靈隱的主持。這都是貪嗔之念未除之故。如今侍者受杖，即我受辱，還有甚麼面目坐在方丈？你們趕緊拿我的禪杖、白玉缽盂、紫金袈裟，把諦暉迎了來，為我補過。」

於是諦暉接續石揆，主持靈隱寺——其時已在康熙二十八年南巡時，奉旨改為雲林寺。沈近思中了康熙三十九年設的進士，官至左都御史。

《新齊諧》中，接下來便談惲南田的故事，與惲敬所記，大致相同；最後有一段論惲、沈優劣的話，諦暉的見解是：「沈近思學儒，不能脫周程張朱窠臼；惲南田學畫，能出文沈唐仇範圍，以吾觀之，惲為優也。」

看完這兩段記載，張大千心裡浮起一個極大的疑問，便問印湖：「沈近思，有這個人沒有？」

「怎麼沒有？他是學理學的，官拜左都御史，死在雍正初年；不到六十歲。」

「那麼，是不是在靈隱做過和尚？」

「做過。雍正還當面問過他；他也承認的。據說晚年一提到石揆的養育之恩，總忍不住要哭。」印湖又加了一句：「這些都有文獻可以稽考的。」

「這就奇怪了。照《新齊諧》所說，惲、沈二人，幼年出家，是在同時，可是，惲壽平生在明朝，沈近思雍正初年故世，不到六十歲，算起來應該生在康熙初年。兩個人的年紀，相差至少三十歲，這不是話不對頭了嗎？」

「啊，你這一說，確成疑問。」印湖答說：「我去借寺志來，你倒不妨查一查看。」

一查康熙年間所修的《靈隱寺志》；乾隆以後所修的正續《雲林寺志》，張大千才弄清楚，救惲南田的，根本不是諦暉。說石揆作法召黑龍行雨，以奪諦暉的靈隱寺主持，更是荒誕不經的讕言。他也不是甚麼「萬曆孝廉」，這是算一算年齡就可以知道的事；果如所云，石揆到康熙二十年接任靈隱寺主持時，至少也在八十開外，早就應該閉關靜修，不問外事了。

看來袁子才並無實學；然而在乾隆年間，他的名氣極大，其故安在？

「這是因為他有一套與眾不同的處世之道之故。」印湖屈著手指說：「第一、要讓人看起來，有布衣傲王侯的味道，身分才顯得高；所以絕不能做官，也不能做達官巨賈的清客，當然做諸侯之上客，另當別論，但亦只能偶一為之。第二、雖說布衣傲王侯，但真的在王侯面前，絕不能傲；而且最好能找一位王侯當後台，不過找這個後台，一定要別有淵源，彷彿自然而然發生的深厚

關係。第三、要廣鬻聲氣，名聲像滾雪球一樣，越滾越大；這就要廣結善緣了。第四、要想個能應酬人的花樣；進一步說，是想個人家樂於來就你的法子，這樣你的應酬才能不著痕跡，只顯得你謙虛、厚道、重感情。第五、你肚子裡要有貨色，先求多，再求精，倘或專攻一門，你就施展不開了。」

這番話拿袁子才的生平來印證，都有具體的事實可覆按：第一是翰林出身，卻只做了兩任縣官，三十多歲便辭官「歸隱」了。第二、他有兩江總督尹繼善的後台，而尹繼善在他殿試時，奉派為「讀卷官」，誼屬「恩師」，淵源有自。第三、袁子才廣交達官名士，又收女弟子；隔一兩年一定要出遊，「推銷」自己。第四是袁子才最成功的地方，他造了一座隨園，客來不禁，又寫詩話，又寫食單，作為廣結善緣，應酬各方的工具。第五、袁子才肚子裡的貨色很多，詩文詞賦，駢四儷六，「樣樣懂，樣樣鬆」。

張大千將印湖的話，好好咀嚼了一會，頗有所獲；而且還有心得可以補充，「布衣傲王侯，不是擺出一臉的傲氣，只是『富貴於我如浮雲』而已。既然如此，還該有揮手千金的豪氣。」他說，「袁子才名氣雖大格不高，就是愛打秋風；不懂『千金散盡還復來』的道理。」

「話雖如此，也先要有千金可散才行。」印湖看他有些躍躍欲試的模樣，

便即勸他，「大千，你絕頂聰明，我希望你做惲南田第二，不要學袁子才。而況要學袁子才也不是件容易的事。」

「何以見得？」張大千不大服氣，「我看他那一套，也沒有甚麼了不起。」

「可是有一樣你不如他。『歸隱』也要有買山之資才行。他很會弄錢；而且有弄錢的機會。你呢，花錢的本事，倒是一等，做留學生跟當外交官一樣，還雇專用的翻譯。談到弄錢，你沒有那個本事，也沒有那種機會。」

印湖接下來便談到袁子才兩個弄錢的機會，巧的是，兩個機會都是為了婚姻；也都是新娘子出了麻煩。妙的是，兩樁婚姻糾紛的男女兩家，都是富戶；否則巧而不妙，有機會也弄不到錢。

「那都是他當溧陽知縣的事。一次是迎親中途，忽遇怪風，將花轎颳到幾十里外，有好心人家留新娘住了一夜，第二天通知她娘家，派人來把花轎抬了去；那知道男家拒而不納，說從未聽見過一陣風能把花轎颳出幾十里的怪事，內情曖昧難明，這頭親不能結了。」

「這一下，要打官司了吧？」

「可不是。女家是有身分人家，也很有錢，豈能受這個冤枉？傾家蕩產，也得打這一場官司。結果，袁子才不知道從那些史書的〈災異志〉、〈五行志〉

上，找出來兩三個這種例子，當堂持給男家看；加以留新娘住的那家人家，也是地方上有名望的，出來作證，確有其事。男家才無話可說。」印湖停了一下又說：「袁子才常常自詡，『宰官須讀書人』，就是指這件事而言。」

張大千深深點頭，「只要懂訣竅，弄錢不但很容易，而且名利雙收。」他又問：「第二件事呢？」

「第二件事，可嚴重得多；袁子才也真顯了本事。男女兩家都是殷實大戶，新娘子過門六個月，生了個男孩，你說這件事在當時嚴重不嚴重？」

「別說當時，就現在也很嚴重。」張大千興味盎然地：「這可是袁子才的一個絕好的機會，倘能將男女兩家皆大歡喜，兩面受禮，那本事就大了。」

「袁子就有那麼大的本事……。」

據說袁子才當時接受了男家訴請「大歸」的狀子，定期開審，事先傳諭，男女兩造的尊親，亦就是新娘子的翁姑父母，以及女家的至親近鄰，到堂候傳。由於當事雙方，都是地方上響噹噹的人家，所以這場官司轟動了溧陽，聽審的百姓，一直擠到大堂簷下；都要看看這位「縣大老爺」，如何來斷這樁疑案。

袁子才廿四歲點翰林；廿七歲外放，分發江蘇；他是「老虎班」，又有朝

中做大官的老師照應，所以補知縣時，年紀不到三十，但已留了兩撇八字鬍子，因為光下巴的縣太爺問到風化案子，被告婦女固然羞說奸情；自己也覺得尷尬萬分，留鬍子顯得老成些，問案就方便了。

照例先傳原告，問了卻不傳被告，召新娘子的至親近鄰上堂，問新娘子未嫁以前，有何不守閨訓的情事？證人異口同聲，都道是守禮謹嚴的處子。於是袁子才再問原告，也就是新郎的父親，何以要休掉兒媳？回答是六月生子，顯然出嫁以前，便有身孕；所生之子，非他家的骨血。然則是誰的骨血呢？答說不知道。

問案到此，袁子才開始斷案，「六月生子而存活者，自古有之。」接著引經據典，指著公案上的一大堆書，叫值堂的刑案查辦，翻到那一頁，念那一段；念完了他又說：「不但自古有之，現在亦有；本縣就是！」

此言一出，堂下像炸了馬蜂窩似的，一片「嗡嗡」之聲，但很快地就自動停了下來了；加以一聲「驚堂木」，頓時靜如空堂。

「你來！」袁子才將身邊在裝旱煙的聽差，喚到公案前面，從容吩咐，「把受了屈的被告母女，送到上房裡，讓她們自己去問一問老太太。」

一聽「受了屈的被告母女」這句話，作為原告的新郎的父親，心裡不免嘀咕；這場官司輸定了！婦女的名節，說人家未嫁以前，便有身孕，而又指不出藍田種玉的主名，非誣告為何？不說別的，只判個當眾向親家賠罪，這個面子便丟不起。

那知道袁子才卻不是這麼辦，他只是開導，說六月生子是早產，夭折的居大多數；幸而存活者，都只為祖上積德，本身良善，天為之留嗣。不但不是責備，暗中還是一番恭維。

這時後堂傳出話來了，說：「老太太已經拿當初六個月生了大老爺的情形，跟新娘子講過了；還教了新娘子好些餵孩子該當小心的地方。」不獨如此，「老太太很喜歡新娘子，收了她做乾女兒了。」

這一來，「縣大老爺」跟男女雙方結成了乾親家；袁子才猶如「嫁妹」，拿「召試博學鴻詞」、「乾隆己未科二甲第五名進士出身」、「欽點翰林院庶吉士」、「溧陽縣正堂」四塊高腳牌，鼓樂前導，用自己的大轎將新娘子送回夫家。

可想而知，男女雙方，無不心滿意足。新娘的父親，尤其感激；身分、地位、面子所關，這場官司不能不打；而這場官司又實在不能打，因為輸雖輸不

掉、贏也贏不到，必然拖成一個固結不解的僵局。纏訟的結果，對方的女兒，至多不嫁；而自己的獨子，可也不能再娶——萬一將來遇到一個偏袒女方的縣官，把案子整個翻了過來，斷合不斷離，那時再娶的兒媳婦，變成「妾身不分明」，不又惹來另一場官司？

不想袁子才真有旋乾轉坤的手段，能將這一窩囊萬分、無法收場的僵局，尋出一個面子十足、皆大歡喜的結果，不僅感激五中，而且由衷佩服，那一筆格外加豐的重禮，據說就是袁子才經營隨園的買山之資。

「這就是術！你是最仰慕東坡的，他不有兩句詩：『讀書萬卷不讀律，致君堯舜知何術？』術，大足以致君堯舜；小亦足以致身富貴。不過術須學以濟；不學不足以言術。」印湖指著堆在桌上的《雲林寺志》、《天童寺志》、《靈巖寺志》等等說道：「你仔細去看看，惲南田那時候的那些呼風喚雨的大和尚，誰不是飽學之士？只說救惲南田的具德老和尚好了，機思迅利，辯才無礙；倘非飽學，何足以語此？」

於是張大千細看具德老和尚的〈行狀〉、〈塔表〉，還有一篇吳梅村寫的〈塔銘〉，越看越入迷；越看越嚮往。逃禪的苦悶，從與印湖一起盤桓後，本已漸次消解；此時更是胸懷大暢，自覺生機蓬勃，前程無限，因為他終於找到

「自己」了——在張大千看，具德才是他的一個榜樣。

具德法名弘禮，俗家姓張，紹興人而生長在杭州，出家於普陀。生性好學，讀佛經發生疑義，求教於本師，起初還可以為他解惑；到得他的功夫一深，無可為教，只好勸他改投他處，這樣輾轉求師，最後投在常熟三峰寺漢月禪師座下；挑水、打柴，一切苦務力作，從來不辭勞累，但仍舊不廢參禪；更不肯輕拋經書。幾年下來，練得極好的口才，號稱「鐵嘴」。

「鐵嘴」這個外號，不獨讚他詞鋒犀利；而且亦形容他不肯讓人，連他的本師都不讓。有一天師徒二人居然鬥氣了，漢月將具德喚入方丈，一連數百問；具德針鋒相對，隨問隨答，脣槍舌劍，疾如風雨。窗外門外，屏聲息氣的衲子，無不瞪口呆。

照道理說，漢月有這樣的「嫡子」，應該得意，但名心作祟，始終鐵青了臉，不以為具德通過了考驗。具德心亦不服，退出來跟人說道：「七祖以來，那裡有這種問法？」禪宗以達摩為初祖，傳至六祖慧能，下分臨濟、曹洞兩宗，並稱七祖；具德的意思是，自有臨濟宗以來，無此考問弟子的制度——他在臨濟宗是第三十二代。

這話傳到漢月耳中，又動了無名火，命侍者擂鼓聚眾，升座詰辯，如是者一而再、再而三，具德存身不住，只得求去。有的人說，這是漢月的一番苦心，逼得具德自己去闖天下。

不過，具德雖離三峰，未忘師恩，常常去看漢月；最後，漢月終於授以衣缽，並念了一首偈子賜具德：「住山養得機緣熟，多覓真真鐵骨禪；莫負老僧珍重付，痛除魔外作真傳。」原來漢月弘揚佛法，重在積極進取，所以經他陶冶出來的十四得法弟子，皆頗有作為；具德的師弟，號繼起的弘儲，住持蘇州靈嚴寺，聲光之盛，亦不下於具德，這是明朝末年的事。

及至清兵入關，南明覆滅，平空出現了無數新貴，由於殺戮過重，多向佛門懺宿業；而大亂初平，人心虛脫，亦視清淨佛門為休養託命之地，因而江南寺院，香火之盛，前所未有。具德的說法是有名的，因而到處延請；順治初年揚州天寧寺請具德說法，四方衲子聞風而至者五千人；具德念了一首偈：「五千衲子下揚州，百億瓊花笑點頭；七尺烏藤行活計，憑何面目得風流？」躊躇滿志之情，溢於言表；而自這首偈子流布大江南北，具德的聲名更如日中天，具德的弟子戒顯作〈本師行狀〉說：「轍環一轉，所至萬人擠湧，揮汗成雨，至洗浴水一時呷盡。」魔力竟大到如此！

那時流寇初滅，天下粗定，古剎名藍，荒廢者多；但只要請來具德說法傳戒，自有善男信女，有錢出錢，有力出力，來做重興的功德。不過具德自己的大願心，卻在「南朝四百八十寺」居首的靈隱寺。

靈隱開山於東晉咸和三年，開山之祖是為佛門尊稱為「理公」的慧理大師，他亦來自天竺──印度，但入中土，早於禪宗初祖達摩三百年。自理公至明朝萬曆年間，靈隱寺的住持，共歷一百三十餘代；在明朝最後一次大修靈隱寺，亦是萬曆那年，歷時周甲，復又改朝換代，到得清軍下江南時，靈隱寺已殘破得很不成樣子了。

順治六年，靈隱寺的僧眾奉迎具德來住持；一到便立誓要復興理公的道場，親自領頭收拾瓦礫，清除宿莽，然後募化重建，煥然一新，只有大殿未修，而在順治十五年忽然祝融為災，數年心血，竟爾付之一炬。

那知道這一把火，燒出了具德更偉的宏願；同時也是因緣湊泊，順治皇帝崇奉佛法，具德的兩個師叔，木陳和玉林，先後被迎入禁中，開堂說法，且奉玉林為師，法名「行癡」，算起來與具德是「堂房師兄弟」。上有好者，下必甚焉，具德雖不必以此為號召，而達官貴人，自然會受皇帝的影響，樂予助具德實現宏願，將一座靈隱寺徹頭徹尾，重新修建；順治十八年七月，十三丈高

的大雄寶殿和天王殿，同時上梁，當時的盛況，據寺志中記載：「遠近緇素、

捨工者、施財者、助壺漿者、擲簪珥者，邪許號踊，傾動鄉城，百戲攢賀，晝

夜騰踏；飛來峰外市肆，杯酒盂飯，踊貴百倍，眾自古迄今，無此盛舉。」

那時的惲南田呢？早已還俗，而且畫山水讓王石谷出一頭地，以沒骨花卉

負盛名，且題語、書法兼工，世稱三絕，但「煙雲不改舊時貧」、「獨採蘋花

待故人」，心境的淒涼寂寞，可想而知。

「他不是具德老和尚的弟子。」張大千這樣在想……「我才是！」

三 還俗復還蜀

自以為無意中繼承了具德的法乳的張大千，對「廣大」二字，領悟得最透徹。凡事要廣大，胸襟、氣魄、學問、技藝，無不如此。當然，志大才疏、一事無成；徒為大言，適成狂妄，他曾很冷靜地估量過自己，過目不忘的記憶力、舉一反三的領悟力、腕底有鬼的摹仿力，以及似乎永遠發洩不完的原始生命力——包括對人生兩大欲的追求的興趣，他肯定了自己應該奉「廣大」二字為不二法門。

為人之大，第一自然是要氣量大，但從古以來，大英雄往往負氣二字看不破；張大千亦有這個毛病，終於有一天在西湖「樓外樓」的楊柳樹下，又跟船伕發生衝突。路人責備他，「和尚怎麼好打架？」張大千大吼一聲：「老子不做和尚了！」脫卻僧衣，動起手來。

這下犯了眾怒，為好幾個人圍毆，張大千奮勇抵擋，也著實吃了些虧；正當危急時，突然有個四川口音的人，高聲說道：「打得好、打得好！看他下次還要不要當和尚？」

語聲入耳，張大千既驚且喜，急急轉身來看；不是他二哥張善子是誰？

一聲「二哥」，自然就解了圍；「你怎麼來的？」他說。

「你說呢？」

張大千最怕他這個二哥──他家十弟兄，都是單名，榮、澤、信、楷；張澤就是張善子，愛虎成癖，別號虎癡。排名五、六、七的三兄長早故；張大千行八，本名權，改名爰，下面還有兩個弟弟，老九名端，字正修；幼弟名璽，字君綏。另外有個姊姊，閨名璋枝。

張大千的尊人名懷忠，字悲生，原是廣東番禺人，先世宦遊入蜀，定居內江，從事鹽業；到了張懷忠這一代，生意做得很大，鹽業以外，又在輪船及百貨業方面發展，家道殷實，但不幸兩遭家難，是由張善子而起的禍。

原來比張大千大十七歲的張善子，清末參加革命，民初參加反袁，以致兩次被抄家。他之革命與反袁，是嫉惡如仇的個性使然；這樣的個性，自然也不宜做官，所以當過川軍的旅長、鹽官、知縣、國務院參議、直魯豫巡閱使署顧

問，只不過五六年的工夫，便即辭官回里，閉門奉母，閒下來作畫課弟，雖是老二，卻如當家頂門戶的長子。

他的嫉惡如仇的個性，居家亦表現得毫不含糊，張大千背書不熟，自己伸出手心來挨戒尺；有一次大張大千數月，亦就是張大千自道為她逃禪的謝舜華，看張大千受窘，暗自提了他一句；誰知為「二哥」發覺，連謝舜華一起打手心。是這樣的一種不講情面的脾氣，張大千何能不畏？

這一次張大千逃禪，消息傳到內江，自然是張善子出川來找；找到松江禪定寺，據說張大千怕燒戒疤，不別而行。張善子冷靜判斷，張大千性喜山水，杭州又是佛地，一定匿跡在湖上那個寺院中，所以由松江轉杭州，天天在西湖上尋訪；靈隱也去過幾次，始終不見蹤跡。不道「踏破鐵鞋無覓處」，得來全不費工夫」，竟在這樣一種機緣之下，得以重逢。

「你自己說，你現在怎麼辦？」

「和尚不當了，也不能當了。既然還了俗，自然就能吃葷。樓外樓的醋溜魚最好。」

「走！上樓！」張善子說，「吃完了上火車。」

於是兄弟倆在樓外樓頭，大嚼了一頓。使得張善子深感安慰的是，張大千

毫無看破紅塵的那種蕭瑟情狀，健啖高談，意氣風發；實在不能令人想像，當初他是怎麼會動念去當和尚的。

由上海下長江輪船，被「押解回籍」的張大千，已有一房妻室定下了；是張太夫人作的主，與張太夫人同姓為曾，閨名慶蓉。但這不是張大千初諧魚水；他是先有偏房，後有正室，而且已有了兩個孩子。偏房叫黃凝素，與曾慶蓉燕瘦環肥，各具丰姿；張大千的子女便以「胖媽媽」、「瘦媽媽」的暱稱，作為區分。

結婚，當然不是為了要困張大千於鄉里；張太夫人與張善子都知道，一隅之地不能限驥足，他仍舊應該到上海去發展。張善子驚喜地發現，愛弟在畫這方面的進境，何止士別三日，刮目相看？細談起來，才知道他如禪宗得道高僧的頓悟，撥去浮翳，直指本源；天才盡行發露了。

「我的字實在太醜了。」張大千說，「惲南田如果不是那一筆深得褚河南三昧的字，不能享那麼大的名。」

接著，張大千談他從曾農髯學字的苦悶，弟子的習作，堆積在書房屋角，很難得拿出來看一看、講一講，日夕侍師與那班遺老清談，雖聽到了許多勝國

遺聞，名流軼事，究無補於藝事。

「我最難過的是，曾老師寫字就上樓，關起了房門不許人看。那時候我總覺得老師把我們看作外人了，好沒意思。」

「各人有各人的脾氣，曾老師也不是故意的。」張善子考慮著說：「或者再拜一位老師。」

「這是個不得已的辦法，但也是唯一的辦法；所顧慮的是，另投他師，怕曾農髯心中不悅。兄弟倆細心研究下來，只有投在「清道人」門下，或可免此顧慮。

光緒二十一年乙未會試，狀元駱成驤是張大千的同鄉；在「進呈十本」的卷子中，本來排名第三，因為策論中「君憂臣辱；君辱臣死」這八個字，使得光緒皇帝觸動前一年黃海燼師、平壤大敗的隱痛，拔置第一；同榜二甲十五名的李瑞清，就是清道人。

李瑞清字仲麟，號梅庵，江西臨川人，由進士點翰林，官至江蘇提學使；辛亥革命那年，化裝為道士從南京逃到上海。當時為遺老視作「首陽山」的，有兩處地方，北為青島，南為上海，託庇於租界之中，仍不妨奉大清的「正

朔」。在上海的遺老，以丁未政潮的主角，袁世凱的死對頭，「協辦大學士」瞿鴻禨為首；其次是「北洋大臣直隸總督」陳夔龍；再下來便是沈曾植、樊增祥、馮煦、陳三立、鄭孝胥、陳曾壽等等，李瑞清亦為其中之一。

這些遺老，紀年用干支，或者「宣統」的年號；大部分留了辮子。只有李瑞清最特別，他穿上那套道士的服裝，索性就不脫下了；辮子盤在頭頂上，加上一頂「黃冠」，倒也乾淨俐落。於是熟人都叫他「李道士」，加上這就不是靠門生故舊的接濟所能敷衍得過去的。好在鬻藝自給，有明末巖壑之士的先例在，那怕擺測字攤，搖串鈴做走方郎中，都是不失身分的事；清道人可鬻之藝，是他的書法。

遺老的境況，各不相同，有的宦囊極豐；有的捉襟見肘。清道人屬於後者，弟兄三人同炊，連眷屬帶舊部，有五十口人之多，「十里夷場」處處要錢，比「長安居」更不易。兼之清道人身材魁偉，是個老饕；他的食量，非「兼人之量」四字所能形容，光是他個人的飲啖之需，便是一筆極大的支出。

此前例，自署「清道人」。立的詩題中，便是如此稱呼。明末遺民萬壽祺自號「壽道人」；李瑞清恰好做原老人陳三

清道人自道他臨池的工夫，是從大篆入手；年長以後，學漢碑；二十六歲

開始習隸書，「既乏師承，但憑意擬」，只奉南北朝的碑拓為圭臬，每臨一碑，點畫之間，唯恐失真。光緒三十年漫遊黃山等地，看雲看海，忽有所悟；跳出桎梏，揮灑自如。以後又學宋朝的蘇黃米蔡四大家。總之，清道人於「書」無所不窺，雖博亦雜，恭維他的，說他「於古今書無不學，學無不肖，且無不工」；說他「恢奇絕世」。不滿他的，戲稱他的字是「百衲體」，結構並無定法，「或朝顏（真卿）而暮褚（遂良）；或左歐（陽詢）而右虞（世南）」。甚至說他「欺人，以草鞋底蘸墨作榜書，曲屈蜿蜒，人爭好之，於是一時成為風氣」，以後上海出現好些淺薄怪俗的書家，如楊草仙之類，論者以為「始作俑者清道人，不得辭其咎」。

四　並世無兩的絕藝

清道人是曾農髯的好朋友；或許可說是最好的朋友。

他們原是舊識，民國四年八月，重逢於上海，清道人勸他留下來作「同行」。曾農髯科名較晚，官亦不顯，還不夠「遺老」的資格；許多「勝國耆舊」的文酒之會，起初要靠清道人提攜。不過，曾農髯也很夠朋友；魏碑向分南北兩宗，曾農髯南北兼擅，但清道人寫北魏已享大名，所以曾農髯不動北碑，自號南宗，所謂「南曾北李」之說，即由此而來。

收弟子也是，曾農髯常向登門執贄的人說：「清道人比我教得好，拜我不如拜他。」而且往往作函介紹。這也就是張大千再拜清道人，有把握不致為本師所嫌的道理。當然，這要預先徵得曾農髯的同意；話說得很婉轉，不說要跟清道人學書，只說清道人家累甚重；也知道他是老師的至交，想另外送他一份

贊敬。曾農髯為人厚道，本就覺得平時不無有虧師道，所以欣然允許，而且親自引入梅庵門下。

那知門是拜了，竟無法見到「李老師」。李家的門房倒是很客氣，但一提到要見老師，在門房那裡就被擋了駕，理由很多，不是說「大人身子欠安」；就是說「大人正在會客」──清朝官場的規矩，不做官了，舊部僕從還是照做官時的稱呼，所以陳散原筆下「李道士」，在他家門房口中仍舊是「大人」。

有一天張大千的尊人問起清道人，張大千答說：「拜了師以後，還沒有見過李老師的面呢！」

「為甚麼？」

「我也不知道。」張大千將幾次碰壁的情形講了些。

張大千的尊人想了一下，突然問道：「門官的見面禮送了沒有？」

「沒有。」張大千說，「我不知道有這個規矩。」

「那就難怪你總是被擋駕了。這份禮馬上要補送，而且還不能少送。」

這個「門包」確是不輕，白花花四百袁大頭。這一來當然不同了，每一次去，不但都見得到清道人，而且預先會關照：「今天大人的精神不大好」，或者為甚麼「剛發過脾氣」。但最有用的是：「大人在書房裡寫字，八少爺，

你也不必在客廳裡等了，直接到書房裡去好了。」

得能觀摩清道人如何運腕，如何轉側，在張大千自然獲益非淺；但相從清道人只一年而所以奉之為恩師，終生孺慕者，乃是由於清道人的啟發，張大千才能練就一手並世無兩的絕藝。

張大千所獲的啟示，來自清道人談書法的源流。他學書從大篆開始，接下來按著兩漢、魏晉、六朝、隋唐以迄於北宋四大家，對於書法的如何演變，以及為何如此演變不但在理論上下過工夫；更有亦步亦趨臨摹的經驗，因而能道人所不能道；而且他還拿出「於古今書無不寫，學無不肖，且無不工」的本事來，印證他的說法，使得張大千更能心領神會。

那時負海內盛名的藝壇老宿吳昌碩，對清道人亦很佩服，他說：「先生精篆隸、彝器、磚瓦文字，旁通六法，舉世共知；至其證閣帖之源流，辨狂草之正變，則吾與先生朝夕奉手，未能盡知。」而天資穎異的張大千，卻已得薪傳。

張大千從清道人學書，所下的是兩種工夫，一種是創造；「七尺烏藤行活計，憑何面目得風流？」要有自己的面目，才能獨擅風流；張大千在清道人的

指點之下，融合隸篆魏碑，參以山谷筆意，終於創出一筆蒼勁而飄逸，自成一體的行書。

再一種便是臨摹，而且常用左手，由於對筆法的深刻了解，任何人的字，他都能在經過周到的分析以後，掌握住運筆用墨的要訣，模仿得維妙維肖，學得這一手功夫，本來只是年輕好勝，露一手炫人耳目，資為朋輩的談助；但到後來，竟成為一項並世無兩的絕藝。

清道人昆仲三人，老三李筠庵，張大千管他叫「三老師」，而關係則介乎師友之間。李筠庵因為家累甚重，常造些假畫賣錢──造假畫比較容易，但題款而能不為人識破真相卻很難。

李筠庵造假畫的本事不到家，有一次借張大千所收藏的石濤的八幅冊頁，臨摹好了，看題款的不大像，為了取信於人，只好將真冊頁上的題跋割下來，裱在一起。這就顯得張大千那筆「亂真」之字的可貴了。

張大千最初造石濤的假畫，卻是出於敬師的一片孝心──當年遺老之一的沈曾植，有一次送了曾農髯一幅山水，作者是「明末四僧」之一的石谿；原件是個橫幅，曾農髯心想最好覓一件尺寸相當，也是「四僧」之一的石濤的山水，裱成一個手卷。李筠庵知道老畫師黃賓虹有這樣一幅石濤的山水，曾農髯

大為高興，寫信給黃賓虹，希望割愛，那知黃賓虹奇貨可居，竟無法談這樁風雅的生意了。

張大千為了安慰老師，便拿他所藏的石濤山水長卷，臨摹了其中的一段；還仿石濤的書法，題了七個字：「自云荊關一隻眼」；造句確似石濤的口吻。

最妙的是造假圖章，石濤的別署最最多，有一個叫「阿長」，而張大千有一方小名的圖章叫「阿爰」，去「爰」存「阿」；再將一方只有一個「張」字的圖章，截掉「弓」字旁，恰好湊成「阿長」二字。

這幅假石濤送了給曾農髯，頗獲稱許；方在案頭展玩時，黃賓虹來訪，一見稱賞，要求拿他居為奇貨的那幅石濤山水交換。曾農髯不便說破，亦不便拒絕。經過這一次的考驗，也可以說由於這一次的鼓勵，張大千的造假石濤動機，便不止於「遊戲人間」了。

這另外的一個動機，說穿了只是一個「錢」字。錢在這個世界上所能發生的正反兩方面的作用，張大千從深刻的感受中，有透徹的了解。從反面來說，自寧波到杭州，「一錢逼死英雄漢」的那段經驗，是他忘不掉的。不過真的因窮受困，咬一咬牙關，將眼光稍微看遠些，總還可以撐得過去；最令人無奈的是，骨子裡窮而表面上看來不窮，他人有所求而實在無以為應，任憑如何解

釋，不能為人諒解，甚至於至親好友，亦竟反目成仇，蜚語中傷，欲辯無由。那時候才知道錢真是好東西，它或許不能買來快樂，但有時候可以買來「不痛苦」。

當時就有一個連張大千亦深感痛苦的現實例子在，是關於清道人的「煩冤歲月」，原來清道人自從勸曾農髯鬻書以後，對他本人的硯田生涯，卻不無影響，原因有三：一是曾農髯的潤格定得比較低；二是同為魏碑，清道人遒勁恣甚，以致一畫數曲，真賞者少，蹙眉者多，尤其是壽序、墓誌之類的「大件」，以平正華贍為尚，所以「大生意」往往轉到曾處；三是「遺老」的「價值判斷」，逐年降低，「清道人」的下款，不如早年吃香；而「曾熙」既為湖南人，很容易使人聯想到「曾文正」，沾了這點光，求教曾熙的，就比求教清道人的來得多。

儘管曾熙為人厚道，總是在想幫清道人的忙，但形格勢禁，清道人有資格幫曾農髯的大忙；而曾農髯對清道人幫不上大忙，反因他的逢人揄揚，造成了一個清道人盛名之下，筆潤極豐的假象，連李家的至親好友，亦只見其「外強」而不知其「中乾」的潛在窘境。

最糟糕的是，清道人的口腹之嗜，每每為他帶來了無法辯解的誤會，他的

健啖，近乎神話，有個流傳得很廣的外號，叫做「李百蟹」。又有一副諧聯，亦由清道人而來；上海有家福建館子，名為「小有天」，是以鄭孝胥為首的閩派詩人文酒流連之處；清道人亦常光顧，傳說他每日在此進餐，於是有人以「天天小有天」為下聯，用老子「道可道，非常道」這句話，節去「可」字，成為「道道非常道」來作配，成為一副「無情對」。試想，一食百蟹，大洋好幾十，又天天下館子吃飯，收入之豐，可想而知。

因為如此，他收到過匿名信，勒索兩千元，限期某夜置於弄口垃圾箱中，清道人親自寫了一封信，備道窘況，後來居然無事；但有些親屬，卻以所求未遂，疑心他有意裝窮，竟致造謠中傷；這個謠言惡毒異常，說清道人上烝庶母。

清道人自言「三世為官」，年輕時隨父遊宦湖南時，娶了父執的長女，閨名玉仙，新婚數日，即賦悼亡；續娶了玉仙的妹妹梅仙，亦是早逝。清道人從此不再續絃；為了紀念玉仙、梅仙姊妹，自題別署為「玉梅花庵」。

一直鰥居的清道人有個庶母，是他父親宦遊雲南時所娶；名為「老姨太」，其實年紀比清道人還小一兩歲。老姨太年輕時是個絕色美人；而清道人對老姨太視如生母，頗為孝順，中冓之言，即由此而起。清道人的一班好朋

友，大多信以為真，漸漸疏遠了他；連住得極近的陳曾壽，都亦難得登門；《散原精舍詩》中，當然亦不再有「月夜遇李道士茗話」這一類的詩題了。

清道人知道了這回事，既驚且憤，自悲亦痛，竟致欲尋短見。當時清道人門下的大弟子推「兩胡」，一胡是胡光煒，字小石；一胡單名俊，字翔冬，是名報人胡健中的胞叔，力勸清道人以事實來闢謠──事實是：清道人為根本不能人道的天閹。清末民初的達官貴人，天閹很多，較早的有翁同龢、潘祖蔭，以及翁、潘的門生梁鼎芬、于式枚，當時住上海，亦為清道人摯友的沈曾植，亦有此天殘地闕，但清道人身材魁偉，食量兼人，竟也是天閹，卻似乎令人難信。

但經「兩胡」陪伴，在寶隆醫院作了體檢，終於由德國大夫出了很切實的證明書。寶隆醫院在上海，猶如協和醫院在北平，信譽至高無上；所出的證明書，絕無可疑。這一下，他的那班老朋友才消釋了誤會；同時也恍然於他的兩個太太何以早死？那時的閨秀，嫁了這樣的夫婿，無復生趣，而又有苦難言，安得不抑鬱以終！清道人自署「玉梅花庵」，正就是暗示玉仙、梅仙「蓋棺猶是女兒身」；到死都是玉潔冰清，不可褻玩的兩朵清冷梅花。

可是，明理的老朋友是復交如初了，而別有用心的小人，仍舊在散播流言。民國九年九月十二日，清道人因中風去世，得年五十四；胡翔冬葬師於金陵牛首山，陳散原寫詩送葬，題目是〈清道人卜葬金陵哭以此詩〉，詩是一首七律：

樓壁車廂反覆看，海雲寫影一黃冠，圍城餘痛支皮骨，辟地偷生共肺肝。中外聲名歸把筆，煩冤歲月了移棺！帶陣新塚尋藜杖，滴淚應連碧血寒。

「煩冤歲月」，直至「移棺」方「了」，張大千心想，老師如果不是虛有其表，而是真正的實至名歸，有錢可以應酬親屬，又何至於有此到死猶在的煩惱？

至於錢的正面作用，因人而異，在張大千看，銅臭之物，卻是風雅之媒。

雖說江上清風、山間明月，取之不盡，用之不竭，但也總要不愁生計，才有那份欣賞的閒情逸致；一身雅骨，獨無「雅媒」，徒呼奈何！其時張大千本人，就有一樁本是雅事而幾乎弄出一個不雅的結局，虧得曾農髯援手，才能脫出困

境的經驗，亦是促成他的決心的一個重要因素。

張大千那時已開始收藏古人的名蹟，這是個很花錢的雅癖，家庭亦無法毫無限制地供應，而且錢要從四川匯出來，難免緩不濟急，呼應不靈。有一次張大千買了一個江西籍老畫家收藏的一批字畫，議定總價一千二百元，只付了三分之一；其餘八百元要等四川匯來，但那老畫家原是摒擋回籍，價款沒有收清，無法動身，頗為焦急。

就在這時候，曾農髯忽然來看張大千；那還是頭一回，張大千頗有受寵若驚之感。盡禮接待之餘，正想動問老師有何垂諭時，曾農髯先開口了。

「我聽說你家的廚子肝膏湯做得很好，我今天就在你這裡吃中飯；不必費事，做個湯就行了。」

張大千自是奉命惟謹，吩咐廚子預備；等再回來陪老師時，曾農髯才閒閒地提起來意。

「你是不是買了某人的一批字畫？」

「是。」張大千答說，「等我拿來請老師賞鑑。」

「今天不必。我知道，都是珍品。」曾農髯說，「聽說你四川的錢還沒有匯到，差八百大洋沒有付清？」

「是！」張大千有些侷促不安了。

「這樣好了。昨天剛好有個晚輩，送你師母的壽禮，是一千塊錢；給她兩百，她就很高興了，另外八百塊錢，你先拿去給了人家。人家急於要回江西，付清了就不至於誤了人家的歸期。」

接著就不由分說，叫跟班進來，囑咐回家取款。張大千感激師恩，自是匪言可喻；但也深深感到，錢不但是「雅媒」，師友風義，有時亦非託之於錢不可。

那麼，錢是怎麼來呢？賣畫。畫的價錢又從何而定？張大千那時畫水仙，海上獨步，號稱「張水仙」；但一幅冊頁，不過大洋四元。要畫多少幅水仙，才能換一張石濤的畫？他心裡在想，自己已畫得石濤三昧，但仿石濤的畫、仿石濤的題款，處處亂真，甚至列入石濤真蹟中，亦為精品，但如題上「大千張爰仿石濤」這一行款，就賣不起價錢了。

這又激起了張大千不服氣的心情！明明不分軒輊的筆墨，何以一具真名便不值錢？如果老實說一句：「你的畫雖跟石濤不相上下，不過名氣相差太大，所以價錢亦大有高低。」這倒也還罷了；偏偏還要自命內行，硬指如何如何不及石濤，豈能令人心服？

在這重重感觸之下，張大千造石濤假畫賣大錢，並不覺得是問心有愧的事。當然，他要挑挑「買主」，為了錢，要找有錢而性好揮霍的人，不但賣得起價，而且比較取不傷廉。

張大千終於找到一個「大買主」；這個「大買主」其實也是自投羅網。

上海租界中對傑出人物或者某一行業的翹楚，好以「大王」相稱，小則「瓜子大王」；大則「地皮大王」，此人名叫程霖生，他的地產得自父傳。程老不如其名，長了一臉大麻子，皆謂之為「程麻皮」，安徽人；身世無可考，有人說是「程大老闆」程長庚同族，未可為據。

程麻皮兩子，長子早死，有一子名貽澤，是網球界的名人；次子即霖生，是個別具一格的紈袴——大致還有點乾嘉年間揚州鹽商的味道，慷慨好出風頭以外，亦喜歡附庸風雅，因此跟清道人亦有往還。

有一天他去看清道人，壁上掛了一張石濤的畫，程霖生初窺門徑，興趣正濃，認為這張石濤是精品，不由分說，非要帶回去細看不可。這張畫是張大千手筆，清道人不便明說，讓他帶走了。

不久，程霖生專足送了一封信來，內附合七百大洋的一張「莊票」；信上躊躇滿志地自道是「豪奪」。清道人覺得老大過意不去，另外找了一張值七百元的石濤真畫，派張大千送了去。

程霖生家住愛文義路，住宅雖比不上哈同花園，亦是上海有名的大第；張大千進去一看，廳上掛滿了各家書畫，但十之八九是假貨；口中不說破，卻反而大為稱賞，講的當然都是足以令程霖生傾倒的內行話，尤其是各家的身世源流，如數家珍，在程霖生真有聞所未聞之感。

看看要入港了，張大千便說：「程二先生，你收的字畫，珍品很多，可惜不專；專收一家，馬上就能搞出個名堂來。」

執袴好名，必求速效；專收一家，馬上就能出名，程霖生怦然心動，使用徵詢的語氣問道：「你看收那家好？」

「你不是喜歡石濤？就收石濤好了。石濤是明朝的宗室，清朝亡了才出家，人品極高；專收石濤，配你程二先生的身分。」

張大千還建議程霖生題個齋名叫「石濤堂」，他舉了好些以收藏古人名蹟題作別署的例子，譬如明末陳眉公的「寶顏堂」；清朝成親王的「詒晉齋」之

類。程霖生越聽越覺得對勁；但念頭一轉，心有些冷了。

「我要收石濤，一定先要弄一幅天下第一的鎮堂之寶；你看我這間廳這麼高，掛一幅幾尺高的中堂，難看不難看？」

張大千抬頭一看，中堂是一幅傅青主的行書，字有飯碗那麼大；頂天立地，氣派極大，當下蹙眉答說：「程二先生這話倒也不錯。石濤的大件很少，可遇而不可求，慢慢訪吧！」

興辭而歸，馬上開始籌畫造一幅假石濤的山水，物色到一張二丈四尺的明朝紙，精心造作，裝裱好了，還要「做舊」，一切妥當，才找了個相熟的書畫捐客來，叫他去兜程霖生的生意，關照他說：「一定要賣五千大洋，少一文不行。」

其時「地皮大王」要覓「天下第一的石濤」，這話已經傳遍書畫捐客的「茶會」，登門求售者不知凡幾，但程霖生都認為尺寸不夠；直到這幅二丈四尺的大中堂入目，方始中意。

「我不還你的價，五千就五千；不過我要請張大千來看過，他說是真的，我才能買。」

於是立即派汽車將張大千接了來；那捐客總以為這筆生意一定成功，佣金

等於已經分到了，那知道張大千一看，脫口二字：「假的！」

「假的？」捐客說道：「張先生，你倒再仔細看看。」

「不必仔細看。」張大千指著畫批評，那處山的氣勢太弱；那處樹林的筆法太嫩，說得頭頭是道。

「算了！算了！錢無所謂，我程某人不能收假畫。」

捐客大為懊喪，而且一肚子的火，不知道張大千為甚麼開這種莫名其妙的玩笑，捲起了畫，怒氣沖沖地趕到張家；張大千已經回來了。

「你不必開口，你聽我說。」張大千笑道：「你明天再去看程霖生，就說這幅畫，張大千買去了。」

捐客楞了一下，恍然大悟，無言而去；過了幾天，空手去看程霖生，一見搓著手，作出十分抱歉，而又無可奈何，外加有些得意與快意的表情，嘴裡不斷地吸氣，發出「唏、唏」的聲音。

程霖生看他這副樣子，有些討厭，很不客氣地問道：「你來幹甚麼？」

「沒有甚麼。我不過來告訴程老闆，那張石濤，張大千買去了。」

張大千買去了？」程霖生不信似地問：「真的。」

「我何必騙程老闆。」

「你賣給他多少錢？」

「四千五。」

「張大千真不上路！」程霖生大怒，「你為甚麼不拿回來賣給我？」

「我拿回來說是真的，程老闆，你怎麼肯相信？」

程霖生語塞，想了一下說：「你想法子去弄回來，我加一倍，出九千大洋買你的。」

「這，恐怕有點難。」

「你自己去想辦法！轉一轉手，賺幾千大洋，這種好事那裡去找？去，」程霖生一巴掌拍在掮客背上，「好好去動腦筋。」

過了幾天，掮客有回音來了，他說張大千表示，並非有意奪人所好；一時看走了眼，後來再細看別的石濤，山跟樹原有那種畫法的，可見得確是真蹟。但如果在程霖生面前改口，倒像真的串通了騙人似地，所以他自己買了。

聽得這番解釋，程霖生的氣消了些，但對二丈四尺的石濤山水，嚮往之心更甚，當下問道：「那麼，他賣不賣呢？」

「當然賣。」

「要多少？」

「程老闆已經出過九千，高抬貴手，再加一千，湊成整數。」掮客又說：

「我沒有說程老闆要買；恐怕他獅子大開口。」

「好！就一萬。」程霖生恨恨地說：「我的石濤堂，大家都可以來，獨獨不許張大千上門。」

張大千亦不必上門；程霖生收藏石濤三百餘幅，十之六七，出於張大千的手筆，據張大千自己說，偽作紙背，都有他的花押。

張大千之偽造石濤，所以無往不利，難以為人識破，有一個極重要的原因是：張大千本身即為石濤專家。他用偽造石濤而得的善價，搜購石濤的真蹟；據說，張大千晚年曾經告訴他的朋友，他先後收藏過石濤的畫，多至五百件。五百是個總數，旋得旋失，過眼雲煙，非同時收藏五百件；但石濤真蹟一時薈聚大風堂，至少亦曾上百，他有一方出自方介堪之手的朱文方印：「大千居士供養百石之一」。收藏以「百石」自喜者，前有張蔭桓的「百石齋」，藏王石谷山水百軸；戊戌政變繼以拳匪作亂，張蔭桓被禍，「百石齋隨黃葉散」，其事不祥，這或者就是張大千鈐於石濤畫幅上的收藏印，避免使用齋軒堂閣等字樣的緣故。

美國國立佛瑞爾美術館中國美術部主任傅申在〈大千與石濤〉一文中說：

「如果說大千是歷來見過和藏過石濤畫跡最多的鑒藏家，絕對不是誇張之辭，不要說當世無雙，以後也不可能有。」出於專家的判斷，自為定論。因為如此，張大千有資格指他人偽造石濤；而他人無資格指張大千偽造石濤，因為塵世間究竟石濤真蹟有多少；以及前人偽造的石濤又有多少？只有張大千知其約數。既然如此，一幅石濤是真是假，便只憑張大千的一句話；他人要從石濤之畫與字的技術上去跟張大千辯論，必然徒勞無功，因為他對石濤比任何人都知道的多。

而張大千之「見過和藏過石濤畫跡最多」，對於他偽造石濤最有幫助，或者說就藝術的觀點而論，最有價值的一點是，他能修正石濤的短處；擴大石濤的長處。因此，偽造的石濤比真的石濤更好，亦是無足為怪之事。就此意義而以恕道立論：張大千非偽造石濤，而是石濤之畫的再創造。

構成為對整個畫壇諷刺的一件事是，張大千起初之享盛名，是由他自己提出證據，證明某一件石濤的畫幅，出於他的偽造而來。不過，揭破的原因、時機、方式，卻常因人而異。

不管是畫家也好、收藏家也好，如果自詡藏有石濤的精品，深自矜重，而

為人提出真憑實據，揭穿是幅假畫，當然是件非常難堪的事；尤其是說假的人，即是造假的人，那就很容易因此記恨積怨，而成不解之仇。所以像這樣的事，只發生於張大千年輕氣盛時，而且往往也是在對方不知趣或過於自大的情況之下。

最為人所樂道的是兩個故事，都發生在張大千第一次遊北平時；那年他二十六歲。

據張大千自己說：他家的生意本來做得很大；另有兩張要求合作，創辦了一家福星輪船公司以外，還有百貨公司與錢莊。那一年──民國十三年，首先是福星出事，所屬的一條「大勝」輪，在三峽中撞翻了黔軍袁祖銘的一條武裝走私的運鹽木船，船上有一連兵，在三峽落水，殆無倖免之理。當時黔軍在四川的勢力很大，袁祖銘索償，派人到四川查封了張家的許多產業，元氣大傷。

豈知禍不單行，「三張事業」中，輪船、百貨兩公司的總經理，雖由張大千的三兄麗誠、四兄文修分駐宜昌、上海負責業務，但另外兩張卻假公濟私，拿公司的錢抵了他們私人的虧空。那時商場的習慣，三節結帳；到了端午節諸毒併發，就此倒閉。

這一來，花慣了的張大千，就必須死心塌地去打算如何維持他的龐大的開

支了。本來造假畫只是為了買真畫，多少帶有遊戲三昧的味道；而今後，他如果不造假畫，就必須割捨他辛苦蒐羅的真畫了。

當然，他從未動過以造假畫為終身職業的念頭；造假畫只是他為了創造自己的面目的一種手段，因為造假畫才能求真蹟，由臨摹古人真蹟入手，自形似至神似；自神似形不似而至於形神兩不似，方有一個真正的張大千。這本來是可以不必求速效、水到自然渠成之事；如今為環境所迫，不能不急於望成名了。

於是，他以一個月的工夫，趕了一百幅畫出來，在寧波同鄉會開了一次畫展；開得很成功，因為上海人講「噱頭」，而張大千剛剛開始留起來的一把大鬍子，以及山水、人物、花卉、翎毛，無所不有，顯得無所不能的姿態都很能唬人；此外他又加上一個人為噱頭，畫件不分大小種類，一律每張大洋二十元，且不得挑選，展畢編號抽籤分配。因此，很快地就賣光了。

可是賣光了也只有兩千元。那時魚翅席八塊錢一桌，五口之家，省吃儉用，兩千元已足夠一年澆裹；但在張大千這筆收入，無濟於事——事實上他這頭一次開畫展，不重利，只重名；要讓北方知道，南方有新近崛起的這麼一個後起之秀，他北上「打天下」才有憑藉。

北方的畫家，在民國五、六年間，以陳散原的長子，亦就是陳寅恪的長兄陳師曾為無形的領袖。他真是所謂「名父之子」，汪辟疆作《光宣詩壇點將錄》，擬之為「地周星跳澗虎陳達」，父子並列在詩壇一百另八將之列，只有陳散原與陳師曾。

陳師曾名衡恪，自署槐堂，曾留學日本。他的畫亦是山水、人物、花卉兼工，山水學黃鶴山樵；花卉則是當時最流行的新羅山人華嵒一派，而最擅勝場的，還是人物。他最了不起的地方是，不論講藝術，講做人，都存著一片樂與人為善而願與人共勉的溫柔敦厚之心。其時北平畫壇是保守派的天下，齊白石木匠出身，筆下粗獷，不大中繩墨，為保守派斥之為「野狐禪」頗加排拒，只有陳師曾為他到處延譽，而且鼓勵他用大紅大綠，獨創自己的風格。齊白石佩服的畫家很少，陳師曾為其中之一。

張大千亦復如此，他是很佩服陳師曾的，不過，他只在上海見過陳師曾；而且亦無深交的機會。陳師曾於張大千北遊的前一年，得病為庸醫所誤，歿於金陵；當他在北平時，名畫家幾乎無一不交陳師曾，亦無一不推重陳師曾，往還最密的，一個是亦有詩書畫三絕之稱，曾在清華大學教過國文的姚茫父；一個是擅長花卉翎毛，宗法揚州八怪之一李復堂的王夢白；一個是山水花卉兼擅

的陳半丁。此外如山水名家「二蕭」，安徽蕭謙中、湖南蕭屋泉；創辦「湖社」，收學生授藝，為純粹畫家的金拱北等，亦是常常在一起談藝的好朋友。

舊京畫壇的人才，雖未必趕得上江南，但從理論上說，北平總是中國的藝術中心，因此，張大千的春明之遊，亦猶如平劇演員在北平生活一段時期，有所謂「鍍金」的意味，所不同的是，後者為投名師；前者則為經歷考驗之後，收名定價。

在北平，張大千的居停，是善畫花鳥的汪溶，字慎生，浙江人。當時北平的畫壇，浙江人占有相當勢力，領導「湖社」的金拱北、周養庵，一個是文與可的鄉人；一個與徐文長同里。

周養庵名肇祥，號退翁，詩書畫皆精，且富收藏；他又是中國畫學會的會長，對會務極其熱心，每逢三、八在中山公園會所開會，從不缺席。張大千以南方新起畫家身分遊平，周養庵自然要盡地主之誼；事先已從汪慎生口中約略得知張大千的造詣，也見過張大千的仿作，席間盛讚貴賓對明四僧有研究，學石濤已入堂奧。

話題一轉，周養庵談到座客之一，畫了三十年石濤的陳半丁，新收石濤畫冊，確為精品，不可不一廣眼界。陳半丁亦就慨然面約，同座二十餘同道，次

日下午六點鐘，到他家吃飯看畫。

那知第二天午後，張大千老早就去拜訪陳半丁，坦率提出請求，賜觀珍藏石濤畫冊。陳半丁的架子一向很大，又自恃年長張大千二十歲以上，很不客氣地拒絕了。

及至客人已到得十之七、八，陳半丁方始從裡面捧出一具畫箱來，鄭重啟開；畫冊裝裱極精，第二頁上有日本漢學家兼鑑賞家，與甲午前後一班名士如文廷式等人頗有交往的內藤虎次郎所題「金陵勝景」四字。

張大千手快，將畫冊隨手一翻，立即闔攏，「是這本冊子！」他說：「我知道。」

「你知道甚麼？」主人大為不悅。

「是我畫的。」

此言一出，滿座皆驚；而十之八九在心中斥之為荒唐。張大千當時知道大家心中的感覺，便一口氣「說娘家」，第一頁畫的甚麼？何處題款、款作何語；鈐章幾枚、印文為何？他在說，陳半丁翻著畫冊檢點，悉如所言。其中還有個插曲，陳半丁急著去檢查畫冊時，還跌破了眼鏡。

顯然的，張大千要求「先睹為快」，就是為了要目驗真假。如果陳半丁不

擺架子，張大千一定會很坦率地將這本畫冊的來歷告訴他；當然更不會作此殺風景之事，而陳半丁亦仍可以當作真石濤以善價脫手。

與陳半丁的不歡而散，或許出於張大千的一時衝動，但曾有一次使羅振玉難堪的舉動，則是刻意為之。羅振玉是近代「文人無行」的一個標本，他的骯髒錢很多，張大千賣假畫，第一就要找這類人。他輾轉賣給羅振玉的假石濤有兩種，一種是「斗方」，北方俗名「炕頭畫」；講究的大床，上有橫欄，左右有槅扇；床內有條几、有板壁，在在需要「斗方」作裝飾。這種「炕頭畫」，向無名家作品，而居然出現了石濤；但以屬於「炕頭畫」之故，賣不起價錢，羅振玉卻喜其價廉物美，買來送日本朋友，大受歡迎，卻不知都是張大千的狡獪。

再一種便是合乎收藏要件的書件。羅振玉收藏的石濤有數十件之多；他又收藏了八大山人的八幅行書屏條，總想蒐求石濤的八幅畫屏作配，卻一直未能如願。

有一次張大千到天津，在羅振玉家看畫；中有一幅石濤，張大千表示有問題。羅振玉居然指著客人的鼻子大罵，斥之為無知狂妄。張大千默然忍受。三個月後，由上海傳出一個轟動畫壇的消息，說在某式微世家的故宅中，發現見

於著錄的石濤的八幅山水鉅構。

羅振玉立即通知畫商，打電報到上海，送原件來看。幾天以後，畫商送去一幅；羅振玉一看，驚喜莫名，原來尺寸與八大的字屏完全相同，認為是天賜的一段翰墨姻緣，當時不由分說，將送去的那一幅留了下來，關照再送其餘七幅。

這下當然要講價錢了，往返磋商，終於談成功，以大洋五千成交，那已是個把月以後的事了。

羅振玉從得了這八幅石濤，得意之情，無可言喻，連同八大山人的行書屏條，重新裝裱過後，設盛宴款客賞畫，張大千亦在被邀之列。當主人誇耀，客人嗟讚時，他只是埋頭大嚼；到得酒闌人散，張大千留在最後，開口說話了。

「這八幅石濤有點靠不住！」

「甚麼！你說甚麼？」羅振玉大為咆哮，幾乎要動武了。

「老師息怒！」張大千從容不迫地答說：「這八幅畫稿跟圖章都帶來了，請你老鑒定。」

打開隨身帶的「書帕」，畫稿圖章，一應俱全；羅振玉汗流浹背，面如死灰——這是乾嘉年間揚州鹽商的老套，先放空氣，看羅振玉上不上鉤；等到通

知畫商送件，張大千先假造一幅；這一幅留下了，生意就一定可成了，於是借討價還價拖延時間，把其餘七幅趕出來。地點、時間，配合得宜；一步扣一步，只要羅振玉一動心，就非上當不可。

五　精鑒千年第一人

說張大千的畫「五百年來第一人」，猶待時間的考驗，至少需要有專家對他的作品，作一有系統的研究，提出何以為「五百年來第一人」的論據，並經過一段時間，以待世人的認同之後，方能成立。但談到國畫的鑒賞，他自許在五百年中不作第二人想，而事實上，已超越米元章、趙孟頫、文氏父子、王弇州、董思白、項墨林、毛子晉、梁蕉林、高江村，以及近代任何以精鑒知名者，直謂之前無古人，亦非過譽。

此非無因而至，正如他自己所說的「七分人事三分天」，先天所賦過人的記憶及分析方面的能力，只是一個基本條件；後天的機緣及關於書畫方面的學養，方是能詣最高境界的梯階。這可以分三個層次來瞭解張大千。

首先是見。眼界寬，見得多，外行亦可變成半內行，不過這是一個起碼條

件；見得多不一定能善於鑑別，而善於鑑別者，非見得多不可。談到這一層，近代人的眼福，遠過於前人；張大千交遊甚廣，海內藏家，幾無不識；有名的畫商，恐亦只有對他無所保留，所以他的眼界之寬，又過於儕輩。

其次是識。識得真假是鑑別；識得好壞是鑑賞；識得真中假、假中真，以及何以為好、何以為壞，言之成理以外，還能就作品本身定所作的年代，那才是精鑑。畫假款真不妨謂之真中假；大件改成小幅，雖無款而確為真跡的一部分，自是假中真。凡此識力，雖非一般鑑賞家所能有；但亦並非張大千所獨擅。

最後是知。這才是張大千在鑑賞界的上天梯。這個「知」字，包括的範圍極廣，古代各家的師承、淵源、交遊、風格的形成與變化之由來及評價，爛熟於胸，然後可以作出精當不移的分析及結論。像這樣的功夫，也還有人能到；而在鑑真以外，對於造假的知識之豐富，戛戛獨造者，只有一張大千。

這樣的說法，似乎有點皮裡陽秋；其實，我不是這個意思。不知假，焉知真！一幅畫只是正面具備了真的條件，是不夠的；必須還要從反面去研究有沒有亂真的可能？這當然不是指畫面而言；而是從畫的本身以外另覓鑑別的途徑。

這個途徑就是時間。時間是無情的，因此，鑒別古畫，撇開畫的本身不論，有兩個方法可資為依據，一是當時有無此種畫材，最重要的是紙；二是這幅畫所顯示的跡象，是否已經歷過若干年代？縱然如此，仍可造假；紙求舊紙，畫上的年代，則可「做舊」。倘若對歷代各紙的知識以及裱工作偽的技巧，瞭如指掌，方有資格對人人皆信其為真跡的一幅古畫，提出可能為假的疑問。

張大千初度北遊，對於鑒別的「見、識、知」三個層面，都有很大的收穫。琉璃廠的賣畫，分為古人、時賢兩種，買古畫須請教古玩鋪；求時賢的畫，則在南紙店有「筆單」，可資問津，兩者絕不相混。

照古玩鋪的說法，古畫十張有十一張靠不住。十張就是十張，何來十一張？大件改小，多出一張，不就是十一？而且古畫只要是名家，無不有假，此風自古已然；明朝崇禎年間，上海收藏家張泰階，集所選古來假畫二百軸，詳細著錄，他的畫齋名為「寶繪樓」，這部書就叫《寶繪錄》，共二十卷；自六朝至元明，無家不備，閻立本、吳道子、王維、李思訓，僅在第六、七卷中才有名字。這部書，張大千當然看過。

還有部書，叫做《裝潢志》，專談裝裱字畫書籍的款式技巧，這也是鑒別

之「知」中的必修科。張大千曾有兩名養在家的裱工，可知他對此道的重視；

裱工以「蘇裱」為尚，但三吳好手，往時多集中在北平，琉璃廠關於裱工的軼

事甚多，清初朝廷需用裱工，命蘇州特送四人，至內務府報到後，發下細腰葫

蘆一枚，要在葫蘆中裱一層裡子。

其中一人沉思久久，將葫蘆蒂切開，塞入名為「磁碗鋒」的碎磁片，關照

同伴輪流搖動，碎屑不斷散出，倒出磁碗鋒，以指扣聲，知道裡面已極光潔，

初步工作，告一段落。然後用白棉紙清水浸一夜，化成紙漿，調勻了灌入，隨

即傾去；等乾了再灌。如是數次，方始進呈，剖開葫蘆，裡面有一個白紙

「胎」；考驗及格了。

「裱背十三科」，所料理的都是一張紙；所以學裝潢，先須識紙，不是識

「時賢」習用之紙，而是識古人所用之紙。歷代皆有可傳百世的名紙，張大千

在上海、在杭州、在四川也稍微見識過，但一直到北遊以後，方得大開眼界。

燕京五朝故都，又出過金章宗、明宣宗、清高宗這些風雅好古的帝皇，文

物薈萃，歷時千百年的名紙，能保存下來，原是不算太稀罕的一件事；但如無

琉璃廠古玩鋪、裱畫店、南紙店，師徒口傳耳授的，關於鑒別名紙的知識，恐

怕遇到李後主的「澄心堂紙」；陶穀的「鄱陽白」，亦會失之交臂。

張大千自識古紙，鑒賞更稱鉅眼，譬如一幅無款的山水，看布局、筆法、墨法，在在如黃鶴山樵，但此外並無確證；如能從紙上去研究，識得是一張出於宋朝，號稱「尚方不及」的「張永自造紙」，即是一個極有力的佐證；相反地，如果是一張「董巨」的山水，則可確定為偽作，因為董源、巨然生於五代，還沒有「張永自造紙」，不過偽作的年代也很久了，非明即元，甚至是宋朝。

當然用「張永自造紙」假造黃鶴山樵的山水，亦是很可能的，問題就在第一、畫的本身，能不能亂真？這要看畫的人的本事；第二、筆墨的陳舊，夠不夠年代？這就要看裱工的本事了。有時後者甚至比前者更重要；畫能不能亂真，如無真跡比對印證，根本無從分辨，然則紙為有來歷的古紙，畫面又是表裡皆舊，「確」為食人間數百年煙火的跡象，試問，有甚麼證據能證明它非真跡？

從清朝一直到北洋政府終了，海內裝潢高手，都集中在北平，而以乾嘉年間為極盛，當時的四大名匠，都是蘇州人，秦長年、徐名揚、張子元、戴彙昌，姓名籍籍於士大夫之口。張子元更是神乎其技，他偽造元朝高克恭的〈春雲曉靄圖〉是個有名的故事；而關鍵是在買到了一張「側理紙」。

側理紙原名陟釐紙，一名水苔紙，據說是用海藻所造，為中國最古老的一種紙，年代至少在唐朝以前。乾隆年間，揚州一個鹽商，不知從何處發現了一批側理紙，重價購來進貢；內庫亦存有一張，是康熙年間所得，高宗取來與所貢之紙比對，完全相同，還特為題了一首詩。

這側理紙亦有少數流傳市面，其時張子元還在蘇州，花五兩銀子買得半張；預備用來造假畫。

造假畫首先要考慮的是，造一幅甚麼人的假畫？有幾個須注意的要點是：第一、名氣要大，不大賣不出好價錢。第二、不用引起過爭議，或者藝林習知，曾經多人評鑑過的作品，免得橫生枝節，惹出糾紛。最好是只見於名家著錄，卻無人見過真跡的「藍本」。第三、當然也要顧慮到紙的年代，以及臨仿者的路數，與原作者是否相似，功夫到不到家？張子元研究了這三點，決定假造高克恭的〈春雲曉靄圖〉。

高克恭別號房山，山西大同人，元朝初年，官至刑部尚書；善畫山水墨竹。他的這幅〈春雲曉靄圖〉，原為高江村所收藏，在他所著的《江村銷夏錄》中，曾有記載。此圖後來歸於蘇州王氏，前幾年交張子元重裱；他還保留著一條裁下來的高江村的題籤，也正好派上用場。

於是找到一個造假畫的高手，名叫翟大坤，字雲屏，因為耳聾之故，別號「無聞子」；他是嘉興人，寄居蘇州，山水畫得極好，而造假畫的潤格不貴，跟側理紙價一樣。張子元將那半張側理紙，復又一開為二，花十兩銀子請翟大坤臨兩本〈春雲曉靄圖〉；摹假款假印的，另有其人，名叫鄭寅橋，按照《銷夏錄》所載，一一摹仿完工，最後才由張子元自己動手來「做舊」。

方法是將畫用清水浸透，貼在漆几上，乾了再浸再貼，一天要貼二、三十次，如是三個月用白芨煎水噴在畫上，這時墨痕已入肌理，墨色雖淡，卻彷彿仍可以看到當時的光潤，顯示出墨色之淡，由於歷時既久使然。至此，將高江村的題籤嵌入畫幅上方，全綾控裱；配上一個好木盒，大功告成。

這幅畫賣了給畢秋帆的弟弟畢潤飛，得價白銀八百兩。於是張子元再裝第二幅，專程到南昌去求售；因為江西巡撫陳淮是個大藏家。

這陳淮字望之，靠畢秋帆提攜起家；他的外號叫「陳老虎」，不獨因為居官貪酷，對親友亦以霸道出名。相傳畢潤飛有一個王右丞的〈江山雪霽卷〉，董思白曾稱之為「海內墨皇」；唐畫絹本居多，此卷長六尺，絹明如紙，墨起青光，畫筆工細，但只有輪廓，並不皴染，微露到畫的形跡而已；北宋以後，即無此畫法。題跋不多，文衡山引首，後面只董思白、馮開之、朱元价之跋。

畢潤飛以一千三百兩銀子購得此卷，輕易不示人；畢秋帆曾希望老弟割愛，畢潤飛亦始終不肯放手。

可是，這個胞兄索而不得的手卷，最後竟慨然歸外人所得。此人名叫吳紹浣，字杜村，籍隸徽州而僑寓揚州府儀徵縣，家世是鹽商，本人卻是翰林出身；幾次專誠去拜訪畢潤飛，為的是要看王右丞的「江山雪霽」圖，展卷嗟嘆，賞玩經日。畢潤飛頗為感動，認為吳紹浣之愛慕這個手卷，並不是震於「詩中有畫、畫中有詩」的王維的名氣，純然是覺得畫好。〈江山雪霽〉圖能歸於此人，才真是物得其主。

這在吳紹浣，是「固所願也，不敢請耳」，有喜出望外之感。畢潤飛買這個手卷花了一千三百兩銀子，仍照原價轉讓；吳紹浣兌了銀子，捧畫歸來，從此坐臥與共，終日不離。

如是數年，吳紹浣由京官外放河南開歸道，回原籍掃墓時，繞道到南昌去探親——他的胞妹便是江西巡撫陳淮的兒媳婦。照道理當然要拜見姻丈；陳淮置酒洗塵之際，提到〈江山雪霽〉圖，希望一飽眼福。

吳紹浣以此手卷為性命，不可一日離，而且陳淮收藏書畫骨董，往往出於巧取豪奪。；吳紹浣深具戒心，便以「沒有帶在身邊」作推託。

「我可要來搜的噢！」陳淮半真半假地說。

吳紹浣暗暗吃驚，陳淮的霸道是出名的，凡事說得出、做得出，不可不防。可是回到客棧，環顧斗室，看來看去，沒有隱秘妥當的地方，可以藏匿這個手卷；最後無可奈何，只有擺在床底下，溺壺後面。

這倒是個安全可靠的地方，不過太褻慢了這幅名畫；吳紹浣內心真有無限的愧歉，在床前跪下來磕一個頭祝告：「紹浣有難，萬不得已，暫請委屈。」

到得第二天，陳淮果然微服來訪，一面吸水煙談話；一面不住打量各處。看到別處，吳紹浣都不在乎；只有陳淮的視線一及床前，他先就緊張了。替陳淮裝水煙的聽差，旁觀者清；找個機會向主人努一努嘴，陳淮明白了。

「杜村，王右丞的那個手卷，都知道你是片刻不離的；既然至親，何必如此小氣，連讓人瞻仰瞻仰都不許！」

「老姻丈言重了。實在是沒有帶出來。」

「我可要搜囉！」陳淮問道：「搜出來怎麼說？」

「老姻丈儘管搜！」吳紹浣硬著頭皮說：「搜亦無用。」

「既然如此，我可就不客氣了。」陳淮回頭向聽差說道：「吳舅少爺自己交代下來的，你就搜上一搜。」

這一搜，手到擒來，吳紹浣既窘又急；而陳淮卻以好言相慰，說君子不奪人所好，只不過借去觀玩數日，即便送還。吳紹浣無奈，請陳淮定個歸還的日期。

「如此名蹟，當然要掃地焚香，從容展卷，請以半月為期。」東西已落在人家手中了，吳紹浣料知爭也無用，索性咬一咬牙，放大方些，「一言為定！」

他說：「請老姻丈到期賜還就是。」

在這半月之中，有一批巡撫衙門的幕友，輪番作東，請吳紹浣吃花酒；酒後餘興，不是搖攤，就是鬥牌，吳紹浣帶來的錢花光了，半月之期也到了。

這天早晨，客棧的夥計來報；有「堂客」來看吳紹浣，一問才知道是「撫台的大少奶奶」，也就是吳紹浣的胞妹，來意不問可知，絕不是來還畫的。

果然，她一見面就說，陳淮打算拿三千兩銀子買這個〈江山雪霽〉手卷；吳紹浣一口拒絕，任憑做妹妹的苦苦哀求，不為所動。自晨至午，兄妹倆幾乎翻臉；到最後，終於還是把畫要了回來。

這個故事一傳出去，南北皆知，「江西陳撫台」肯出重價買字畫；張子元所裝第二本偽造的高克恭〈春雲曉靄〉圖，帶到南昌，一樣瞞過了陳淮的眼

晴，出價五百兩銀子。張子元置兩幅假畫，得價一千三百兩，而所下的本錢只不過二十五兩銀子；這雖也是憑本事賺大錢，不過亦要機會——有機會買到那張側理紙。

因此，張大千頗留意於搜羅年代久遠的舊紙；這倒不一定用來造假，而是留作比對真跡的一種根據。至於鑒別唐畫，前人早已說過：「先須識絹」；因為唐朝雖有漿硾、六合、硬黃等等名目的紙，而通常作書作畫都用絹。如杜甫〈贈曹霸〉詩：「詔謂將軍拂絹素，意匠慘淡經營中」；裴行儉工草隸，奉詔以絹素寫《昭明文選》，亦見唐書本傳，以絹作畫，雖至今不廢，而獨盛於唐，則唐絹必有格外宜於書畫的長處在，可想而知。清初名士毛西河說：「唐畫當識絹，其絹如版，松玉色，不辨絲縷，初視之款金粟山紙。」

不辨絲縷則渾然一體，所以如版；而能製成不辨絲縷，像厚紙一樣的絹，另有特殊的技巧，作《清河書畫舫》的張丑說：「唐絹率熱湯細擣，練如銀版，其不能偽之以此且。」生絹練熟，就水邊力擣，稱為「擣帛」或「擣練」，如岑參〈秋夜聞笛〉詩：「天門街西聞擣帛」；杜本〈秋興〉詩：「月冷誰家頻擣練」。所謂「熱湯細擣」，即以生絹入滾水浸透，置砧上寸寸細擣，經緯密接，乃能渾然如版。

有這樣一個尚待求證的傳說：張大千客居巴西時，在台灣、香港、東京都有專為他物色古畫的「坐探」。有一次在香港發現一個絹本畫軸，朽腐到了幾乎著手便成齏粉的地步；「坐探」電報巴西，張大千立即啟程東來，一見定為唐絹，將此畫軸萬分小心地帶到東京，覓裝池名匠，花了五千美金整理修補，是一幅無款的山水，而張大千鑑定出於唐玄宗的手筆，寫了一篇極長的題跋，從畫的本身去一一分析，引述前人有關的著錄，作為證據，支持他的鑑定，深具說服力量。因為至少為唐絹是一個不爭的事實。

前人著作中，有談歷代紙的文章；亦有談歷代絹的文章，唐絹至佳，降及五代，品質大為減低，不但闊四尺餘的所謂「獨梭絹」，不復再見，而且質粗如布。宋朝畫院所用的絹，稱為「院絹」，細而薄；元朝大致如宋，勻淨不如。但嘉興魏塘的密家絹，名氣極大；魏塘即今嘉善縣，密邇松江，為江浙交界之處。密家絹勻靜厚密，趙松雪、盛子昭、王若水，多用此絹作畫。

但紙上的知識是一回事；入眼鑑別年代真偽又是一回事。古絹雖歷世久近不同，但原來絲所具有的韌性，必隨時日而消逝；絹浸的漿糊，完全成為灰分，以指微挖，絹素堆起，即成齏粉。碎裂的紋路，橫直皆隨軸勢，作魚口形；但即使破裂，絲不起毛，畫面光滑鮮明。更有一說是，別有一股古香；而

古香與陳腐之氣的區別何在，就只有神而明之，難以言傳了。

至於就書畫本身去鑒別，最難的是兩種情形，一種是獨往獨來，無規擬之跡，如明朝成化年間，有個畫家叫白麟，學宋朝四大家中的蘇、黃、米三家，無不神似，造此三家的偽跡，不取著錄的作品，恣意而為，蘇東坡的〈醉翁亭記〉草書，就是他的手筆，倘非有人親見，絕不會懷疑出於他的偽造，因為誰也不能證明蘇東坡從未以草書寫過〈醉翁亭記〉。只要字寫得像東坡，而且像東坡一樣好，則雖出偽造，亦如真跡。張大千偽造石濤、八大時，心目中便存有這樣的一個想法。

另一種是，名家在當時原有代筆之人。朱竹垞之母唐孺人，是董思白的外甥女，善畫；董思白謂人：「不出十年，可以亂吾真矣！」見朱竹垞《論畫絕句》自注；又說：「董文敏疲於應酬，每借趙文度及僧珂雪代筆，視為書款。」至親晚輩，所言如此，必然不虛。然則鑒別董畫時，發覺代筆不遜真筆，又當如何說法？

不過元明以下的名跡，細辨題款，或查著錄，鑒定真偽，總還不難；北宋以上的畫家，在畫面上不題款，或僅細字書名於樹幹石根之間是常事，這樣，一幅不見於著錄的無款古畫，要鑒定它為荊關董巨，而又能令人折服，就不僅

要靠真本事，而且多少還要靠運氣。

大風堂的鎮庫之寶，董源的〈江隄晚景〉圖，就是一個例子。五代董源，一作董元，鍾陵人，善畫山水，青綠如李思訓，水墨擬王維，南唐中主時，官至北苑使，世稱董北苑；與後梁荊浩、關仝，以及從董學畫的高僧巨然，並為五代畫家巨擘。大風堂曾收藏過董源的〈瀟湘圖卷〉，為元文宗御府舊藏，前後有董思白、王覺斯的題跋，屢見著錄。可惜此卷已入異邦。

張大千初見〈江隄晚景〉，在抗戰前的琉璃廠；而最初只以為是趙孟頫之子趙雍的仿作，即令如此，亦為奇珍。勝利後重回北平，據說花了五十根條子、二十幅名畫，自一個姓韓的將軍手中，易得此畫；重新裝裱洗滌後，發現了一個不大不小的問題，在一處樹幹中題了小小的「趙幹」二字。

趙幹，南唐江寧人，後主時為畫院學士，他的山水，長於布景。傳世之畫，只有一個〈江行初雪圖卷〉，曾為宋徽宗的外孫金章宗所收藏，御筆親題，「明昌」七璽全備，為稀世之珍；如果這幅〈江隄晚景〉真的是趙幹的作品，價值又遠在趙雍仿作之上。

但是，「趙幹」題名，必非親筆；因為書法相當拙劣，而趙幹的字，如安岐所著《墨緣彙觀》中記載：「卷前款書『江行初雪，畫院學生趙幹狀』」，字

大如錢，筆法蒼古。」而此樹幹中的「趙幹」兩小字，去「蒼古」遠甚。同時由〈江行初雪〉之例，可知趙幹題款的格式，大字另書，非在樹石間細字書名，則此「趙幹」二字，必非親筆；而且也不似趙雍所書，一個合理的推斷是，有妄人不識來歷，故意如五代人常例，作此狡猾，冒充趙幹的作品。

這「趙幹」二字，成為這幅古畫的一個汙點；不過要消除這個汙點，在張大千卻只是舉手之勞，將它塗掉就行了。

然則趙雍又如何變成董源了呢？據說，張大千對〈江隄晚景〉觀玩既久，認為不應是元畫；換句話說，不應該是趙雍的作品，可能出於巨然之手。以後由於他的門生，也是他的女婿，為他找到一封趙孟頫進京後，寫給「江浙行省都事」鮮于樞書函真蹟的影本，方知為董源所作。

據故宮博物院副院長江兆申，記述張大千曾親口這樣告訴他：「買進的時候，原認為是趙雍。但重裱之後，經過洗滌，樹幹上露出趙幹的款來，像是後人加的。最後，我的女婿從北平給我找到故宮複印的趙孟頫書札。書札中說：

『都下絕不見古器物。書畫卻時得見之，多絕品，至有不可名狀者。近見雙幅董元，著色大青大綠，真神品也。若以人擬之，是一個無拘管放潑底李思訓也。上際山、下際幅，皆細描浪紋；中作小江船，何可當也。』信中所描述

的，與這張畫完全相同，所以最後定為董源。」張大千這話是為行家所道，必無虛飾；江兆申鑒賞〈江隄晚景〉不止一回，對張大千所說「信中所描述的，與這張畫完全相同」，並無異議；那就等於證明了「這張畫中所見，與信中所描述的完全相同」。五代之畫，手卷居多；所謂「雙幅」，著錄中稱為「雙軼大掛幅」，長約五尺許，闊約三尺許，即現在俗稱的「中堂」，在五代畫中，並不多見。形式相同，畫面亦相同，有雙重的證據，自可斷為董源。但是否董源有此一幅〈江隄晚景〉，而另有學董源神似者加以臨仿，如張大千之於石濤之例，那恐怕是永遠無法解答的一個疑問了。

〈江隄晚景〉中有趙幹二字，是張大千在重裱「洗滌」以後所發現。畫可洗滌，是件很不簡單的事。張大千的門生巢章甫，在民國三十七年為老師五十生辰所撰的壽文中，有這樣一段話：「先生於古書畫，寶之如球圖，愛之如骨肉，故於裝潢，尤為考究，致名匠周龍蒼、劉少侯兩氏於家，訓練指導，殘缺者，務為補足；黯黑者，設法沖洗，然後天幅，選擇良材，必使神明復現，頓還舊觀，比之起沉疴、療宿疾；故佳書畫之歸吾師，當自慶幸得所，而如服續命之湯也。至昔年曾仿元章故事，設小海岳庵於滬上，則亦為仿求名蹟計耳。」既稱「名匠」，又言「訓練指導」，則張大千所傳授者，正是「設法沖洗」

之類的秘訣。

然則張大千的訣竅，又是那裡來的呢？這就要靠書了。張大千以米元章為法；如巢章甫所說：「昔年曾傚元章故事，設小海岳庵於滬上，則亦為訪求名蹟耳。」這「小海岳庵」之名，即由米元章自署「海岳外史」而來。

米元章寫過《書史》、《畫史》、《硯史》。書史中，便曾談到裱背，他說：唐朝人裱王右軍的帖，都先拿紙碓得軟熟如棉，方始用來裱帖，要這樣才不損古紙。唐朝的紙大多為硬紙；有一種用黃蘗染過，可以辟蟲的紙，即名之謂「硬黃箋」。用這種硬紙來裱帖，剛柔不稱，非折裂古紙不可。

米元章又有一種洗書之法，他說他每得古書，總是以好紙兩張，一置書上，一置書下；「自傍濾淨皂角汁和水，霈然澆入紙底；於蓋紙上用手軟拂，垢膩皆隨水出。如是續以清水澆五、七遍，紙墨不動，塵垢皆去。」

接下來談如何裱書：「復去蓋紙，以乾好紙滲之，兩三張背紙已脫，乃合於半潤好紙上，揭去背紙，加糊紙焉。」這些話，在不懂裝裱的人看來，不知所云；有心人的張大千卻不會輕易放過，細細參詳，找名匠一起討論試驗，洗書之法，便化成洗畫之法了。

中央日報駐日特派員黃天才，曾談過張大千訓練日本的一個裝池名匠目黑

三次的經過。大陸淪陷以後，張大千所收藏的古畫，因為台灣、香港的裱匠，技術不夠水準，只好到日本去物色裝裱好手，很幸運地遇到了目黑三次。

其實，幸運的應該是目黑三次。他是日本本州新潟縣人，十四歲投師學習裝裱書畫；基本技術精熟以後，再求進步，想入於藝，入於道，就必然要進入困境了。受困之久暫，要看機遇，原有慧根，得高人指點，豁然貫通，頓時脫困，否則就可能摸索一輩子。

目黑三次所設裱畫店，名叫「黃鶴堂」，在東京麻布區的一條僻巷中，日式木造房屋，簷下掛一塊不注意不會發現的小小木牌，上書「黃鶴堂」三小字。就這樣一處看來毫不起眼的地方，曾經裝裱過大風堂許多名貴的藏品；黃天才說：張大千每看一次都會作不厭其詳的交代，這幅畫或字的年代、背景、內容，「希望在修補整頓時能注意保持及『恢復』藏品的內涵精神及藝術生命，尤其要中規中矩，保持傳統風貌。甚至在裱揭技術上，張大千也會提示若干要訣。」當然的，這些要訣，有來自書本上的；亦有來自北平、蘇州、上海的名匠的實作技巧，在張大千親身經驗後，可以轉授的。而「目黑總是當場筆記下來，作為操作時的參考，並細心鑽研」，所以「每一次作業，總有一番領悟及心得」。

張大千對目黑的要求，非常之高，已至幾近挑剔的程度；然而這也是對目黑最嚴格的訓練。裝裱的格式，固然定得詳詳細細；所用的材料也要他親自挑選；甚至作業用的設備工具，亦須他認可。目黑現在是國際公認的，中國書畫的首席裝裱專家；然而卻是張大千培養出來的。民國五十九年夏天，張大千回國參加故宮博物院所召開的中國古畫討論會，還應目黑之請，帶他到台北來看了許多古人的珍蹟。

張大千服膺「工欲善其事，必先利其器」這句話，但絕非膠柱鼓瑟，只騖虛名；文房四寶的好壞，在他自有法眼。其中最講究的是紙與墨；「紙生墨漏，亦畫家之一厄」，石濤所嘆，在張大千是不存在的。

張大千喜用舊紙，除了為張子元買側理紙的那種作用之外，他另有喜用舊紙的理由，他說並不是紙放舊了就好畫，實在是古人做事，不肯偷工減料，紙的本質堅潔，作畫既不滲亦不板滯；當然這是指熟紙而言。

今紙何以不如古紙，他曾舉例說明，如熟紙，從前是花人工用木槌捶熟；而現在用膠礬水拖過，既不受墨，而且澀紙。又如安徽宣城所出的宣紙，以前是用檀樹皮製的紙漿，書畫兩宜；現在往往稻草代替，外表雖一樣雪白，紙質卻不厚而鬆，揮灑豈能如意？

談到墨，其中學問亦大得很。近世都知徽州出墨，而在唐朝所貴的是「易水墨」，為當時一個姓祖的墨官所造；南唐李超、李廷珪父子，原籍就是易州，以後逃難至徽州，傳造墨之法，為徽墨的始祖。

到宋朝又重「兗墨」，自兗州至登州的嶗山，總稱為東山，東山產松，燒出來的松煙，色澤肥膩，質性沉重，製成的墨即謂之「兗墨」。元墨傳世不多，以朱萬初所製為最有名；到了明朝，方是徽墨的天下，自宣德至崇禎，名家輩出，以嘉靖、萬曆兩朝為最盛，藏墨亦成為風氣，不過一般藏家，只知方于魯、程君房，卻不知明墨以嚴世蕃的謀士羅小華所製為第一。

藏墨亦像藏硯，重在玩賞；名墨則絕對捨不得磨來寫字作畫，即令斷成碎塊，亦還可供藥用，因為內有冰片，用來治小孩內熱流鼻血，效用最佳。明墨已成骨董，拿「骨董」來作畫的，怕只有一個張大千。他的高十二尺、寬二十四尺的六巨幅墨荷通景，為《讀者文摘》出價十四萬美金所購得；用的就是一丸明墨，價值台幣六千。

張大千解釋何以要用舊墨的道理；他說：「墨和紙一樣，也要越陳越好。因為古人製墨，煙搗得極細，下膠多寡，仔細斟酌過。現在的墨，不但不能勝

過前人，反而粗製濫造，膠是又重又濁；煙是又粗又雜，怎麼能用來畫畫？」

依張大千的評鑒，清朝內府墨，要光緒十五年前所製，才是好墨；乾隆墨更妙，因為它是用前朝所製，年久碎裂的墨，加膠重製，又黑又亮，用這樣的墨作畫，光彩奪目，真有墨分五色之妙。

他的話是有根據。乾隆墨的精品，為一個滿洲達官貴慶所造，此人字雲西，翰林出身，官至禮部尚書，善於鑒墨；高宗每年新春在重華宮召集文學侍從之臣「茶宴」，總有書畫文玩的賞賜，貴慶得古墨獨多，因而起了個「賜墨樓」的別號。他曾奉詔製墨，取金元以來碎裂的古墨，重造成挺；造墨之地在萬壽山長春園，印有「大清乾隆年長春園精造」字樣，當時稱為「長春園墨」，聲價不在方松魯、程君房之下。

製墨之道，首先要搗得細，明朝隆慶年間有名的御墨「石綠餅」，搗煙是「大臼深凹三萬杵」；而張大千認為還不夠，他說古人有所謂「輕膠五萬杵」，這五個字才道盡了製墨的奧妙。

當然，好墨還要會用，這才是書畫家最應看重之事。拿墨的用法去請教張大千，他要看你是外行，還是內行，如果是外行，他告訴你，墨有兩種，一種是油煙，一種是松煙。繪圖用油煙墨，因為有光彩；松煙只黑不光，在作畫上

唯一的用處是渲染人物的鬢髮。至於罐裝的墨汁，使用方便，卻不宜於書畫，因為罐裝墨汁，一沾水就會滲散，根本無法裝潢。總之，用墨之道，在於一個「勤」字。「非人磨墨墨磨人」，是無可奈何之事；因而潤格要加墨費，是付予磨墨侍者的報酬。但也有書畫家喜歡自己磨墨，鄭孝胥就是如此；他的別署是「夜起庵」，像待漏的朝臣那樣，凌晨丑寅之間，即已起身，不點燈而磨墨，磨到天亮，得墨一大盂，用來臨池。

遇到內行，張大千常引昔人之言：「得筆法易，得墨法難；得墨法易，得水法難。」水墨並稱，水法亦即墨法；張大千晚年力求畫風的突破，因有「潑墨」、「破墨」、「潑彩」各種名目，而功夫全在由濡染而分層次的水法。不過用墨的方法，一個「勤」字對內行外行都有用，他說：「最簡單也是最重要的，硯池要時時洗滌，不可留宿墨；宿墨膠散，色澤暗敗，又多渣滓，畫畫寫字，都不相宜。」

提到毛筆，張大千亦有一肚子的掌故可跟人談。史書上一直告訴後人，毛筆是蒙恬所發明；他是戰國齊人，而為秦朝大將，曾統兵三十萬，北逐戎狄，收河南，築長城，威震匈奴，所發明的毛筆，稱為「蒼毫」，形製是：「以柘木為管，以鹿毛為柱，以羊毛為被。」但是，民國初年，在長沙一座戰國古墓

中，發現一枝毛筆，是上好的兔毫，製法與後世不同，筆毫用絲線纏住，外塗以漆，而非插入竹管，證明在秦朝以前，便有毛筆。

《說文》指出筆在春秋戰國時期，各國的名稱不同：「楚謂之聿；吳謂之不律；燕謂之弗；秦謂之筆。」而所謂「秦筆」，筆桿是用小木條四條圍合而成，因為北方無竹，不得已用此簡陋的辦法。由此可以得一推斷，毛筆是早已有了的，但大量推廣，則在發明隸書之時；許慎的《說文解字敘》云：「秦燒滅經書，滌除舊典，大發隸卒，興役戍，官獄職務繁，初有隸書，以趣約易。」蒙恬造長城，徵發天下隸卒，冊籍浩繁，有了簡便的隸書，還需要簡便的書寫工具，於是削木作管，縛毫為筆；這種秦筆，隨著長城的擴展而流行，以致誤會為蒙恬所造。

毛筆的製造技巧，到了晉朝已發展到非常完美的地步，鍾王書法，就是一個絕好的說明。不過筆工能名傳後世，則始於金，元遺山有贈筆工劉遠的詩；到了元朝，燕京有個張進中，用鼬鼠毫所製的筆，被譽為「精銳宜書」，禁中非張進中筆不用；他也結交了好些達官名士，趙孟頫就是他的好朋友。

張大千在戰前，喜用上海楊振華的筆；據大風堂的晚輩李順華說：楊振華製筆，尖圓銳齊，面面俱到；他最推崇張大千的畫，製筆亦常徵詢張大千的意

見。張大千每有訂製，必是大中小五百枝，因為工筆花卉、設色仕女，都非用新筆不可。

製筆通常用羊毫、紫毫、狼毫、雞毫、兔毫；楊振華曾用過馬毫；張大千則特製過牛毫。這牛毫須在牛耳內採集，而且只有英國某地所產的黃牛，耳內才有這種毫毛。英國最名貴水彩畫筆，即用此牛毫所製，但諱言為牛，稱之為貂毫，每枝售價在三、四鎊間。

這牛毫來之不易，據說要二千五百頭牛，才能採集到一磅；張大千託了人情，花了重價，好不容易才弄到一磅，帶到東京，委託全日本製筆最有名玉川堂及喜屋兩家筆店，洗挑精選，只製成五十枝畫筆，工資卻花了美金七百有餘。

製成試用，牛耳毫果然有它的長處，吸水飽滿而仍有筋骨，行內稱之為「有腰勁」，最宜於作字；畫則寫意最佳，可惜製法還欠精到，毛絜得不夠緊，有時有難以著力之恨。

這五十枝筆，來之不易，當然要錫以嘉名；張大千起的名字叫做「藝壇主盟」。他說：「既然用的是牛耳毛，用此筆如同執牛耳。」這是「主盟」二字的現成典故。張大千自道：「語意雙關，又道出了毫端的來源。我對這筆的名

字很得意，取得很好。」

事實上張大千得意的是，他獲得了一樣很別致而能令受者陶醉，對他留下深刻印象，感謝不忘的禮物。很淺顯的道理，題上「藝壇主盟」四字，他就不能留為自己用了；否則豈不要為人大罵狂妄不通，甚至聲討，至少也要提出質問：「誰許你『主盟』來的？」

獲贈「藝壇主盟」牛毫筆者，當然都是張大千所看重的人，有畢加索；有「儒將」黃達雲；有他早年的知交，現在大陸以鑒賞知名的謝稚柳，共是兩枝。張大千贈筆是在「文革」以前，而謝稚柳收到這份禮物，是在「浩劫十年」以後，他為此還特為寫了一首七律：「十年風腕霧雙眸，萬里思牽到雀頭。蠻箋放浪霞成綺，故眼飄搖海狎鷗。英氣何堪搖五岳，墨痕無奈舞長矛。休問巴山池上雨，白頭去日苦方遒。」自稱「雀頭」，涵義深幽，此典出《儀禮‧士冠禮》注：「其色赤而微黑，如爵頭然，或謂之緅。」爵通雀，《周禮‧春官》注：「雀，黑多赤少之色。」疏：「雀頭黑多赤少，雀即緅也。」清制，舉人、生員公服，冠用雀頂。謝稚柳用此典，猶自言其仍為士人，與第六句「故眼」相呼應。「雀頭黑多赤少」，此義最為微妙，不須言傳。張大千的「藝壇主盟」兩枝筆，換來故人的自明心跡一首詩，實在也很值得。

紙、墨、筆以外，裝飾畫面的印，在張大千亦極講究。他本人亦善治印，在民國五十五年六十八歲時，還刻過兩方印，一朱一白，印文皆為「大千世界」。不過治印到底不是他頭等本事，據李順華說：由構思、寫字、到選名、動刀，自春夏之際，直到九月間方始告成。他的印亦如畫，施朱布白，章法奇橫古媚，莫可名狀。

據張大千自己約略估計，平生所用之印，不下三千枚之多。當代鐵筆名家，幾乎無不為他治過印，而以陳巨來、方介堪為多。陳與方皆為趙叔孺的高足；陳巨來尤為其師所看重，趙叔孺許之為「篆書醇雅，刻印渾厚，圓朱文為近代第一」。

在印壇的浙派中，趙叔孺與吳昌碩稱一時瑜亮，但風格大不相同，吳昌碩以豪放雄渾，見稱於世；趙叔孺則崇尚整飭，韻緻俊秀，圓朱文尤所擅長，因此，他如此稱許陳巨來，無異明告世人，陳巨來能傳他的衣缽。

張大千與陳巨來相識甚早，是由吳大澂的孫子吳湖帆所介紹。張大千很欣賞陳巨來，所以託他刻相印最多；據亦精篆刻的當代大畫家王壯為說：「巨來的印，以古體圓朱文為第一；漢白文第二；大篆小篆第三。圓朱文或細朱文，便是普通所謂的鐵線篆，大致說來，可分兩種，一種作鄧完白、吳讓之小篆之

體，比較流動宛轉，可以稱之為近體；另一種則較為端莊清雅，我稱之為古圓朱，是巨來最擅長的一體，絕對已經超過古人。」張大千有一方「張爰」二字的圓朱文聯珠印，予人的印象，頗為深刻，便出於陳巨來之手。南唐顧閎中所繪的〈韓熙載夜宴圖〉，為大風堂珍藏時，張大千題了一個別署「昵宴樓」，或作「昵晏樓」又作「昵燕樓」；陳巨來為之治印三方，其中「昵晏樓」用漢白文，真可用筆酣墨飽四字來形容；趙之謙刻印講究要有筆墨，陳巨來做到了。

方介堪為張大千刻的印亦不少。王壯為評他的篆刻是：「鳥蟲篆第一，不只在他的印中第一，在所有的刻家中也是第一；朱文小篆第二；白文印第三。」張大千用得最多的一對印：「張爰之印」白文及「大千居士」朱文，即出方介堪之手。另有一枚仿漢白文扁方印：「球圖寶骨肉情」，則在張大千收得珍貴的名蹟時，方始鈐用。

北方的王福庵、顧立夫師弟，以及張月忱，亦常為張大千治印。張大千的收藏印中，最大的兩方，「大風堂」、「至寶是寶」，皆為朱文，即張月忱的作品。顧立夫所刻的細朱文方印「南北東西只有相隨無別離」，則是在大風堂頂兒尖兒的藏品中才有此印。

民國三十八年以後，張大千遠適異國，舊時所用之印，泰半無存，而新刻的又不下數百方之多，李順華編過一冊《大千居士己丑以後所用印》，王壯為藏有一冊，截至民國五十六年止，即著錄了一百六十四枚。王壯為也給張大千刻過十幾方，常用的「自詡名山足此生」；開始作潑墨、破墨山水時鈐用的「關渾沌手」；七十紀壽的「八德園長年」；以及目疾加深，作畫但憑心手相應而頗自矜許的「得心應手」，都是張大千特求王壯為所製。此外，「曾祖父級」的老教授臺靜農，於民國六十三年亦為張大千刻過一方大印，漢篆朱文「環蓽盦」；頗為張大千所推崇，他在拓片上曾有這樣的題詞：「此靜農今夏新為予治。其氣宇宏大，直當吳讓之、鄧完白、趙撝叔抗衡；非不從漢人官私印信寢饋中來，而自稱創作者。」

張大千所用的印，可分為六大類；各有各的用法，瞭解了它的原則，將來對鑒別張大千作品的真偽，頗有幫助。

首先要介紹張大千自己所定的原則；他認為「印章以方形佳，以其為正宗；其次則圓形亦可用。他如腰圓、不規則形式的印章，不免小家子氣，皆不可用。工筆畫宜用圓朱、滿白、周秦璽錄；寫意則可用兩漢官印信體製。名號印以外，亦可用閒章，切忌俗氣，最好採古人成語，並須其畫面配合。」

他的六大類印章是：

一、名號印：如「張爰」、「季爰」、「張季」、「張爰之印」與「大千居士」、「大千」、「大千居士」等。最常用的是方介堪所刻的「張爰之印」、「張爰私印」、「大千居士」這一對，因其是用「龍骨」所刻，體質極堅，不怕碰撞，所以每攜之於行篋。「大千居士」別號印，不只一方；有時單獨使用。但遇到極正式的書畫，譬如為人題堂額，則用「大千」而不用「大千居士」。

二、別號印：如「八德園長年」、「下里巴人」之類，用於自作書畫；大多為小品，或寫意之作，或贈稔友時使用。藏品絕少用此類別號章。

三、齋館印：此又可分兩種，一種是確有其地，經常使用，或表明所作書畫或收藏的地點，如「大風堂」、「八德園」、「摩詰山園」、「環蓽盦」、「可以居」等。另一類是收得古人名蹟，特起一齋館以自娛或作紀念者，如「昵宴樓」之類。

四、收藏印：張大千平生收藏的劇蹟，尚無人作過著錄；基本上張大千是個超級的書畫商，所以他的收藏印中，極少藏字，一方是「大風堂珍藏印」；一方是「藏之大千」，後者之意，實為「藏之大千世界」。至於古人「宜子孫」這類，打算留作傳家寶的收藏印，在大風堂是付之闕如的。

因此，張大千的收藏印，只是表明藏品曾經一度為他收藏，並評定其主觀

價值之用。特別應該介紹的是，如下數方收藏印：

◆「南北東西只有相隨無別離」，細朱方印，顧立夫所刻；只鈐於至精至

珍的藏品中。如顧閎中〈夜宴圖〉、董源〈瀟湘圖〉、黃山谷書〈張大

同手卷〉，皆鈐有此印，並有一段掌故可談；張大千的老友臺靜農說：

「早年大千將這三件至寶帶來台北，台北鑒藏家一時為之震撼；時大千

有日本之行，有一老輩想暫時借去，好好賞玩。而大千表示這三件上面

都鈐有『東西南北只有相隨無別離』的印，有似京戲裡的楊香武要盜九

龍杯，對方卻『杯不離手，手不離杯』。畢竟短時間去日本，帶來帶

去，海關出入，有些不便。由（張）目寒建議，暫時存在我家。我於字

畫古玩，既無可買，亦無可賞，不引人注意。」這「三件至寶」，以後

還是出手了；由此可知，張大千特鈐此印，目的是作為對巧取豪奪者的

擋箭牌。

◆「別時容易」：取玉谿「別時容易見時難」詩意，為讓售時所鈐；有此

印即可知此書畫由大風堂直接出讓。

◆「大風堂漸江髡殘雪個苦瓜墨緣」，小篆朱文長條印，方介堪所刻。此

為收藏明四僧劇蹟專用印。

◆「球圖寶骨肉情」，白文扁方印。球者美玉；天球典出《尚書‧顧命》，鄭康成注：「天球，雍州所貢之玉，色如天者。皆璞，未見琢治。」河圖的傳說是，伏羲時有龍馬出黃河，背生旋毛；前後左右中，各有二旋，差數為五，如一六、二七等。伏羲據以畫八卦，為中國有文字之始；又干支中的天干，相傳亦由河圖衍化以來。「球圖」並稱而加一「寶」字，採自陸游詩意：「天球與河圖，千古所共秘。」龍馬的旋毛，會啟發伏羲畫八卦的靈感，其事甚玄；天球既為青色的璞，中有美玉與否，亦惟巨眼能識。由此可知，張大千收藏古畫而鈐此印，為自炫其精鑒，人人能識的精金美玉，不必以天球河圖相喻；但說穿了，也是一種生意眼，珍如球圖、情同骨肉，要他割愛，自然要出善價。此印常與「見時容易」印並用。

◆「敵國之富」，圓朱方印。據王壯為說：「所謂『敵國之富』，是表明這張書畫，甚至為過去皇室之所未有，可以和皇家收藏比富。」然則凡鈐此印者，必無歷朝內府收藏印。張大千「敵國之富」一印，抵得過「明昌七璽」，亦可以自豪了。

除了以上「名號」、「別號」、「齋館」、「收藏」四大類以外，就是所謂「閒章」了。張大千在他的作品上加鈐閒章，絕非興到為之，而是經過考慮，能發生作用的。因此，我將他的閒章區分為兩類，列為第五、第六。

五、紀念印：此又分為對人、對己兩種。就對己而言，譬如他因糖尿病引起的眼疾，右目近乎失明，曾先後請王壯為刻過三方印，第一方是「獨具隻眼」，用這句成語有語病，似乎隻眼猶勝雙目；所以第二方改用「一目了然」，表示一隻眼也夠用了；第三方則境界更高：「得心應手」，是自以為閉著眼亦可作畫，狂妄無禮之語，偏饒嫵媚。至於對人的紀念印，往往用在為祝嘏所贈的畫上，如「以介眉壽」；又賀歲贈畫，如為花卉，常鈐「春長好」一印。

六、點綴印：首先我要指出，張大千自認為重要的作品，很少鈐用閒章，尤其是山水。他的想法有二，第一、有些畫在他認為是很鄭重的一件事，不可誤認為閒情偶寄於丹青，如〈慈湖圖〉，只在「張爰恭製」題款下鈐名印，別無閒章；但在「六十五年」之下，「三月」之上，特鈐「丙辰」一印，表示確是此時所繪，而非後來補款，這是一種負責的表示。

其次是純就藝術著眼，而非後來補款，怕閒章破壞了畫面。治印講究「分朱布白」，畫亦

重視空白，尤其是山水，所謂「尺幅千里」，有時全靠空白留得好，看起來才有浩渺無窮之感，張大千的有些山水，寧願題長款於山石雲翳之中，不願題於顯示天空、大江、平原的空白處，就為了不畫處有畫，能引人擴展想像的緣故。如果思路隨著空白的延伸，漸入蒼冥，而忽然看到一枚朱紅的圖章，想像立刻就會破壞。

因此，張大千的畫，除非必要，不用閒章。那麼甚麼是必要的呢？就畫言畫，閒章能補畫面的不足，那就是必要的。在這種情況之下，可以說閒章即是畫的一部分。譬如，張大千為至交祝壽賀歲，常喜畫紅梅相送，儘管鐵骨虬枝，繁花密蕊，所花的工夫不細；但截取一枝，單擺浮擱，看起來不免單調；而以梅的品格而言，又不宜雜以凡卉，且補景有補景的條件，一翦之梅，無可陪襯，那就只有在題款及閒章上動腦筋了，類似畫幅，必有長題，且往往詩，然後相度地位，加上「春長好」、「摩耶精舍」，以及紀年印等等。朱墨燦然，看起來很熱鬧，那截取一枝之梅，絕不會令人有無根之感。像這些為了點綴畫面的閒章，有好些只專用於某一類作品，如畫馬用「是何意態」細朱方印；句出老杜贈曹霸的詩句：「是何意態雄且傑」。五十七年請王壯為刻「關渾沌手」巨印，專用於他的青綠潑彩；據王壯為的觀感是：「這時他的大潑

墨、大潑彩的畫作，已經到了峰顛的境界，確實令人興起開闢鴻濛的想像。這印他用得很多，在濃墨大青中加上這樣一塊丹砂，確有提神搶眼的作用。四字是石濤的話。」由此可見，基本上還是為了點綴畫面。

在這一類閒章中，最有意味的是「摩登戒體」。此印共兩方，常用的是方介堪所刻的朱文小篆長方印。三十三年甲申八月，張大千曾畫過一幅時裝仕女，「蘭襟約雪無羞態，玉筍翹雲有藝衣」，情態可想；他自題的兩律第二首云「偶逢佳士亦寫真，卻恐豪端有纖塵，眼中恨少奇男子，腕下偏多美婦人；鬢髮拋家雲亂卷，修眉傾國玉橫陳。從君去作非非想，此是摩登七戒身。」黑髮謂之鬢髮，「拋家雲亂卷」，用吳梅村題董小宛遺像八絕，「亂梳雲髻下高樓」詩意，伊人身分可想。

「七戒」及「戒身」皆有典，但與「七戒身」無關；張大千做過和尚，多讀內典，此「七戒」當出於佛經，自非諸葛亮在蜀所作的「八務、七戒、六恐、五懼」的官箴；而「戒身」即「戒體」，典出《楞嚴經》：「阿難因乞食次，經歷婬室，遭大幻術，摩登伽女以婆毘迦羅先梵天咒攝入，婬躬撫摩，將毀戒體。」由此可知，「戒體」有顯晦兩義，顯者指摩登伽女可毀人戒行的肉體；晦者自況，張大千的體質是紀曉嵐、楊子惠一類，稟賦特強，凡有風流韻

事，自以為皆如釋迦十大弟子之一的阿難尊者為摩登伽女幻術所攝，致毀戒體。此亦「摩耶夢」之一。

以上談張大千對他的六大類印章的用法，自覺可作為鑒別張大千作品真偽的一個重要參考。

張大千將題款及印章作為畫的一部分來處理，是個他很執著的原則；因此，一幅張大千的畫，如果題款或所用印章，看起來破壞了畫面，其真偽就很成問題了。特別是山水空白的保留，更為他所重視，這是他飽覽古人名跡，以及得自石濤的心法。在傅申那篇〈大千與石濤〉的分析中，關於「大千偽石濤舉例」中，以真跡與偽作並列，指出其相異之處為：

◆「秦淮天印」題曰：「秦淮水落石頭出，天印山高明月留」，鈐印一「瞎尊者」朱文。原稿出於大風堂所藏石濤〈登眺圖〉，原圖無題詩，只有一方「原濟」白文印。

◆「三徑高士」題曰：「三徑久荒高士菊，不材老樹一枝安」，鈐印一「膏肓子濟」白文。原稿出大風堂所藏〈長松覓句圖〉，無詩無款，鈐白文印一「老濤」。

◆「城頭鼓角」隸書題云：「城頭鼓角悲風起，塞上風煙壯士休」，鈐「大

滌子」朱文印。此圖以石濤原作〈江城〉及〈凍雨圖〉拼湊而成，原作皆無題款。

◆「湖頭艇子」題云：「湖頭艇子迴青幛，山下人家盡夕陽」，鈐「大滌子」朱文腰圓印。原作無詩，鈐一「原濟」白文印。

石濤的好些山水之不題款，除了畫面上的空白作用以外，另有不便、或者說不宜題款的原因，如《秦淮天印圖》，原作為後人題名〈登眺圖〉，江邊巨峰兀兀，有著僧服者負手凝望隔江林木深處，如知此圖背景為金陵；作者身分為「勝國王孫」——石濤為明朝靖江王之後，則可想像其目光所注，必為明太祖孝陵。清初遺老，常和謁先朝陵寢，以寄亡國哀思；從此一觀點去看這幅畫，令人觀玩不盡。在石濤是暗藏心事，不便題款；而在後人看，是不宜題款，如張大千仿作，題上「秦淮水落石頭出，天印山高明月留」，反覺意味淡薄了。

然則張大千又何以偽作石濤題款？說穿了是要增加「真」的成分。張大千學石濤的書法亦可亂真，他曾偽作石濤致八大山人一函，為日人永原織治所收藏。此函對石濤及八大山人的年齡問題，曾引起極大的爭議，毛病出在張大千改動了原函的辭句。原函真跡藏大風堂，與張大千的偽作不同之處如下：

真蹟：聞先生花甲七十四、五，登山如飛，登山如飛，真神仙中人；濟將六十，諸事

不堪。

偽作：聞先生年逾七十而登山如飛，真神仙中人，濟才六十四、五，諸事

不堪。

這「四、五」二字的移易，變成小於八大山人至少十五歲的石濤，只晚生

於八大六、七年。

傅申曾舉證四點，確定永原織治藏本為偽作，而徐復觀不能同意；甚至張

大千親口告訴徐復觀，永原本是他偽造的，徐復觀猶自不信。張大千偽造古

畫，所以能大行其道，可能就因為像徐復觀這種自以為是的評論家太多之故。

綜上論述，我相信張大千是中國自有畫家以來，最重視一幅畫之需要裝

飾，以及如何去裝飾一幅畫的人。他所講究的是：

一、工欲善其事，必先利其器：要好紙、好墨、好筆。

二、將畫面上的題款、印章，視之為畫的一部分；關於題款，他跟朋友談

他的心得是：「董玄宰說過，題畫詩不必與畫盡合，但期補畫之空白，適當為

佳，此真是行家語。我個人的看法，題字最忌高高矮矮，前後必須平頭，若有

高低參錯，便走入江湖一路，如世傳的揚州八怪李復堂、鄭板橋之流，我認為

千萬不可學。」至於印章，他認為「以方形最好，最正宗，圓形猶可；若腰圓、天然型都不可用。同時還要講究印泥，「硃砂最好，硃膘次之。印泥也是越陳越好，顏色看來沉凝古豔。」

至於裝裱之講究，更不在話下。凡此學問，都從鑑別古人真蹟中得來；以學以致用來說，張大千鑑別古人書畫，光從紙張、墨色、圖章、印泥、款式、裱工等等來分析，便可判斷真假。倘非真蹟，則是畫真款假、畫假款真的半假，還是全假，亦復瞭如指掌。

張大千在《大風堂名蹟第一集》的序中說：「世嘗目吾畫為五百年所無，抑知吾之精鑒，足使墨林推誠，清標卻步，儀周斂手，虛齋降心；五百年間，又寧有第二人哉！」

墨林為項墨林，名元汴，字子京，浙江嘉興人，齋名「天籟閣」，為明末大收藏家，以精鑒知名。清標為梁清標，字蕉林，河北真定人，官至工部尚書，清初鑒賞家，推為第一。儀周名安岐，朝鮮人，康熙朝權相明珠之僕，是個大鹽商，收藏極富，著有《墨緣彙觀》一書。虛齋即民國十幾年上海的收藏家龐萊臣，他是南潯人；南潯雖只為浙江湖州所屬的一個鎮，而富甲海內，所產之絲名為「七里絲」，為當時中國對外貿易最主要的商品。斯業富商，號稱

「四獅八象」；龐萊臣為「四獅」之一。張大千因交龐萊臣，得以飽覽古人真蹟；所謂「墨林推誠，清標卻步，儀周斂手」，為想當然耳，惟獨「虛齋降心」，必非虛語。

張大千之精於鑒賞，自道仍得力於他的藝事，其言如此：

「夫鑒賞非易事也。其人於斯事之未深入也，則不知古人甘苦所在，無由識其深；其入之已深，則好尚有所偏至，又無由鑒其全。此其所以難也。蓋必習之以周，覽之也博，濡之也久；其度弘、其心公、其識精、其氣平、其解超，不惑乎前人之說，獨探乎斯事之微，犀燭鏡懸，庶幾其無所遁隱，非易事也。」

由這段他寫在〈故宮名畫讀後記〉中的話，可以看出來，他強調鑒賞的態度最要緊，「好尚有所偏至」則心有所蔽，故「無由鑒其全」。而「度弘、心公、氣平」之語，則為有感而發。近代鑒賞家及藝術評論家，或者為了生意眼；或者為了門戶之見；或者作為打擊的手段；或者死不認錯；或者只為了負氣，有意揚甲貶乙，指鹿為馬，顛倒黑白，種種無理取鬧之事，層出不窮，將高雅藝壇搞得烏煙瘴氣。這些人實在都應該好好讀一讀張大千的這段話。

六　紅粉知己

五四以後，上海興起一班「名媛」。她們是現代中國的第一代新女性，大多生在十九世紀結束，二十世紀開始的公元一九〇〇年以後，那年光緒二十六年庚子，義和團之亂導致了八國聯軍的空前外患。辛丑議和以後，肯定了洋人的價值與地位，「扶清滅洋」的口號，固隨義和團的瓦解而消失；「夷人」與「洋鬼子」的稱呼，亦罕聞於通都大邑。所以這班隨著二十世紀降臨的中國第一代的新女性，所受的教養，與她們的上一代，有著極其明顯的差別：第一是不再受纏足之苦；第二是見了至親以外的男子不必再迴避；第三是跟她們的兄弟一樣，得有「出就外傳」，亦就是「進學堂」接受新式教育的機會。十里洋場的上海，風氣更為開通；年輕女子得以打破一切隔閡，公然參與社會活動，報導她們的新聞時，錫以佳名，謂之「名媛」。

上海的「名媛」，分為兩種，一種比較洋派，大多畢業於「中西女塾」之類的貴族學校，著洋裝、講洋文，盛大的宴會中，常見她們攜著年輕男子或洋人，婆娑起舞，因而稱之為「交際花」，如唐瑛、陸小曼等都是。

另一類比較守舊，必有良好的家世，受過良好的教育，擅詩詞、能書畫，有舊時才女的意味；文場藝壇，出而與鬚眉周旋，落落大方，是所謂「林下風範」者，始足以當「名媛」之稱；其中之一的李秋君，即是謝家孝著《張大千的世界》中，所稱「百歲千秋金石情」的女主角。

談李秋君，先要談「小港李家」。小港是浙江寧波府屬鎮海縣的一個鎮；小港李家龐大事業及財富的創造者，名叫李也亭，是李秋君的曾祖父。李也亭於清朝道光二年十五歲時，到上海來「學生意」，投入南市南碼頭曹德大糟坊做學徒；但他的發跡，卻由於轉業沙船幫之故。

沙船是專行駛於海洋的大帆船，北至遼東，南至閩南，販賣大宗南北土產。這一行生意是大買賣，要大本錢，也要冒極大的風險；航行南北洋遭遇海難，是常有之事，不幸如此，不獨血本無歸，往往傾家蕩產。但重整旗鼓，一兩次順利航行所獲致的厚利，亦可恢復基業；這一行中起落極大，必須有廣泛的關係，有力的後台，絕非外行人所能插足，因此上海的沙船幫，只有極少幾

家，其中巨擘姓郁，李也亭便是在郁家沙船上做小夥計而起家的。

原來曹德大糟坊前面的大碼頭，一向是郁家沙船停泊之處，李也亭常到船上送酒；有條船上專管航行的「老大」，以及負責貨物買賣，職稱名為「耆民」的管事，看他做事勤快確實，都很喜歡他。其時江蘇巡撫陶澍，奉旨籌辦南漕海運，僱用大批沙船；船上也要添人，便勸李也亭改行——沙船幫的規矩，水手夥計的工資極其微薄，但自己可以帶貨，「耆民」會劃出一部分貨艙來容納。李也亭覺得這比在糟坊中做酒、賣酒有出息得多，因而欣然接受；設法湊了些資本，帶南貨北上。這是道光六年春天的事；李也亭十九歲。

這一次的漕米由海道運到天津，非常順利；而由於運漕的緣故，商船變作官船；沿途關卡的盤查，有種種方便，因此回程帶貨，多乎時犯禁的貨物。天津長蘆出鹽，帶私鹽可獲鉅利，這一回的沙船上人，無不大發利市；李也亭亦頗有所獲。他為人聰明謙虛，對沙船上營運的訣竅，很快地就入門了，人緣加上運氣，使得他無往不利；不到十年工夫，已能自立門戶，獨資開設沙船號，招牌名為「久大」。

久大沙船號最盛時擁有十幾條沙船；一條沙船要值好幾萬銀子。以後又買進一個沿黃浦灘的碼頭，就叫「久大碼頭」。這時的李也亭已是百萬富翁了。

李也亭的發財，得力於一個錢莊「跑街」趙樸齋。沙船出海，帶的貨物很

多，需要大筆資金週轉，都靠錢莊放款；而錢莊放款給沙船幫，常常是秘密交

易，因為沙船出事，放款落空，對外不能聲張，否則影響信用，存戶擠兌，變

成雪上加霜，非立刻倒閉不可。至於欠款的沙船，只要捲土重來，一賺了錢，

自然會連本帶利，歸還舊欠。在這樣的情況，非多年經營，信用卓著的沙船

號，不能獲得錢莊的支持；李也亭以沙船幫的後進，居然亦有錢莊放款給他，

完全是趙樸齋個人信任他的緣故。

因此，趙樸齋想自己經營錢莊時，李也亭義不容辭地要投資。起初為了沙

船的風險極大，恐怕牽累錢莊，所以李也亭的投資，亦是秘密的，對外都由趙

樸齋出面主持。

不過這是早期的話，若干年以後，久大沙船號管理著三家錢莊，已非秘

密。這三家錢莊，兩家在北市，字號是「慎餘」、「崇餘」；一家在南市，字

號「立餘」。

李也亭六十一歲去世，時為同治七年。在生前曾將三家錢莊的所有權，作

了一個分配；李也亭本人在上海經商，家眷卻仍住原籍，一直由他的長兄彌安

照料。李弼安的長子聽濤，則是李也亭的一個得力幫手，在久大多年，最後升任經理。李也亭為了酬謝長兄及胞姪，將崇餘錢莊，撥歸長房——稱為乾房；本支則稱坤房，經營慎餘。在南市的立餘錢莊，則為乾坤兩房共有。

當李也亭將歿時，沙船號由於輪船的興起，漸形沒落。及至同治十二年，李鴻章開辦招商局，沙船號遭遇了強勁的對手；到得李家第三代成長，終於擺脫了祖業，專向錢莊及地產方面發展。就坤房來說，第三代兄弟七人，都為李也亭的獨子梅堂所出。梅堂第四子名薇莊，亦有子七人，用「祖」字排行，老大祖韓；老二祖夔；老三是個女兒，就是李秋君，名祖雲，別署歐湘館主，她跟張大千同歲，只小四個月。

據謝家孝在《張大千的世界》中，記張大千曾這樣對他說：「寧波李家名門望族，世居上海，我在上海的日子，多半在李府作客；李府與我家世交，李府的上一輩二伯父李薇莊，也是老革命，與先烈陳英士先生是好朋友，民國成立後，曾任上海市民政廳長，李府的三小姐李秋君，是滬上才女，家學淵源，詩詞書畫皆能，若問我誰是我的知音？我會毫不猶豫的答覆說：李秋君。」

李薇莊行四，張大千何以呼之為「二伯父」，原因不明；但說李薇莊在「民國成立後，曾任上海市民政廳長」，是記憶有誤。上海光復，以陳英士、

李平書之功為最；李平書名鍾鈺，上海人，舉人出身，最初在廣東當知縣，熟悉洋務，有廉能之名，頗得總督張之洞的賞識。光緒廿八年兩江總督劉坤一病歿；張之洞奉旨由鄂督兼署江督，委李平書為江南製造局提調；其後復由上海道袁樹勳委派為上海城廂內外總工程局領袖總董；此局後改為自治公所，李平書仍任總董，一直至宣統末年，對上海地方建設貢獻極多，負一方重望。辛亥九月十三日，攻克製造局，光復上海，陳英士被推為都督；李平書為民政長。

誤會李平書出於小港李家的原因，可能是由於李薇莊的長兄雲書，及五弟徵五的關係。李徵五為同盟會的老同志，在上海協助陳英士策畫革命；坤房所有的慎餘錢莊，即因李徵五參加革命，經理恐受連累，建議於宣統三年歇業。雲書、平書，在名字中同有一「書」字，又以李徵五確與陳英士共事，曾指揮光復軍及任用張宗昌而知名的緣故，認為李平書與李雲書、李徵五必為兄弟，亦是情理中事。

李雲書則曾組織「天一墾牧公司」及「三大公司」，清末在關外錦州及黑龍江呼瑪縣，大舉開墾，為當時在上海極有地位的紳士。

李家由於經營沙船發跡，家世背景上，天生有種結納四海英豪的開放作風；張大千能在李家作客，世交的關係不大，主要的是李薇莊、李祖韓父子愛才的緣故。李祖韓人頗風雅，當時與陳小蝶是由江小鶼的「天馬會」改組的

「中國畫會」的中堅分子。此外老一輩愛好藝文的遺老名流，如吳昌碩、王一亭，以及張大千的老師曾農髯等，結有一個「秋英社」，樂予提挈後進；張大千與鄭曼青的作品，都為秋英社友評過，最初推斷他們藝術前途是：「鄭曼青不得了；張大千一塌糊塗」。現在來看，自是近乎「謬論」；但當時必然成為天性爭強好勝的張大千的一股鞭策力量。至於何以有「一塌糊塗」四字的「考語」，則以張大千初學石濤；而當時只知山水有「四王」，石濤尚未大紅大紫之故。

張大千的畫，最初為人賞識的是水仙；他的外號就叫「張水仙」。此無他，張大千幼承母姊之故；工筆花卉，最重線條──這是真功夫，以作畫而言，小篆就是看線條；畫則所謂「吳帶當風，曹衣出水」，線條好，人物一定好。葉恭綽早年即認為張大千應該專攻人物，必可獨步千古。張大千之有敦煌之行，即出於葉恭綽的建議與鼓勵；目的就在要他去看看吳道子以前的畫家，如何畫人物。

李秋君之欣賞張大千，是否由水仙上結的緣，當然已成了個謎；但無疑地，李秋君與張大千之投緣，不僅是賞識他的畫，更重要的是性情上的契合。

張大千常說他跟李家是通家世交，但卻未解釋他既住在李家，而李家何以

不知道他已在原籍娶妻生子？以致突然出現了一個異常尷尬的場面，而且產生了非常奇特的後果。

據張大千自己說：「李家二伯父薇莊先生，有一天把李祖韓大哥，秋君小姐及我叫到身邊私談，二伯父鄭重其事的對我說：『我家秋君，就許配給你了……。』一聽此言，我是既感激、又惶恐、更難過，我在原籍不但結了婚，而且已經有了兩個孩子！我不能委屈小姐！』他們的失望，我當時的難過，自不必說了，但秋君從未表示絲毫怨尤，更令我想不到的，秋君就此一生未嫁！」

伯父叩頭說：『我對不起你們府上，有負雅愛，

這真是「還君明珠雙淚垂」的恨事。只為張大千從無任何口風或跡象，顯示使君有婦，所以李秋君在與張大千由談畫論藝中滋生情愫，心目中早已拿他當未來的夫婿看待；李秋君有五個弟弟，更有堂房的幼弟小妹，那時的大家庭，遇到張大千與李秋君這樣的感情狀態，立刻就會成為全家的中心話題，私下談論、當面戲謔；大概李秋君亦早就「坦承不諱」，以張家未來的「八少奶奶」自居了。那知晴天一個霹靂，舉目竟有山河之異，試問李秋君如何下場？

誠如張大千所說：「李府名門望族，自無把千金閨女與人作妾的道理。」

然則李秋君應該持何態度？亦就是何以自處？她不能表示失望；倘有此表示，

便會有人覺得她可憐，而他人有此反應，對她來說便是屈辱。同時，必然還有人會勸她，將張大千拋開，為自己的終身另作打算；這更是一種屈辱，彷彿不相信她對張大千是一片真情。為了維持她的自尊心，唯一的自處之道是，付之泰然。此心此身，早付大千；因為一種無可克服的障礙而不能結合，猶如居孀，則但有守節而已，不過到底不是喪失，無須悲戚。

她這種心態是如何產生的呢？這就要談到民國初年，影響閨閣極深的一部小說，這部小說叫做《玉梨魂》，作者徐枕亞；我看過《玉梨魂》及徐枕亞的另一部小說《雪鴻淚史》，事隔多年，恐記憶有誤，且引用陳定山《春申舊聞》中〈狀元女婿與鴛鴦蝴蝶派〉一文的介紹：「那是民國初年上海流行的一種文言小說。他引用《秋水軒尺牘》、《平山冷燕》的筆法，集合了種種香豔的四六文句來組織他的故事，內容是說一個寡婦，愛上了教他兒子讀書的教書匠。

時林琴南用古文來譯英國小說，一般讀者都感覺艱深，對包天笑、黃摩西用白話來譯小說，又感覺得太洋化，對於徐枕亞的四六文言，乃大起好感。」

《玉梨魂》之能風靡一時，除了文字的所謂「哀感頑豔」以外，主要的還是文字內容上的迎合潮流。寡婦鍾情於有婦之夫，只要此念一動，在道學家即認為「大逆不道」，徐枕亞否定此一觀念；但《玉梨魂》中的男女主角，不及

於亂,此又合乎「發乎情,止乎禮」的孔孟之教。這樣的理念,有人譏之為小腳放大的「改組派」,而實際上為開明的保守思想之雛形,一直能為重視傳統的知識分子所接受。而就愛情故事來說,這種柏拉圖式的精神戀愛,其情彌苦,最能賺人熱淚。此一普遍為閨閣寄予深切同情的《玉梨魂》中的女主角,無疑地便是李秋君心目中的圭臬。

除了沒有名分以及燕婉之好以外,李秋君處處以張大千的嫡室自居;且亦恪盡其內助之道。李秋君「守」的是一種變相的「望門寡」——中國的傳統,凡守「望門寡」者,會無條件地獲得親屬的尊重與優遇;李秋君的父母兄長,便是以這種眼光來看待她的。

且看張大千自己在他的「世界」中的回憶:「李府大家庭的規矩,財產劃分,在外賺了錢,也要提出一份,繳為公用,我是住在李府上的常客,我在他們家就是三小姐的客人,三小姐拿私房錢多繳一份,三小姐的車子車夫是給我使用,而我的穿著,都是三小姐經手縫製,照顧飲食,做我愛吃的菜,那更不必說了。李家兄弟為我請客加菜,都要特別聲明,否則就插不上手,輪不到他們的份。」為何「插不上手」?疏不間親之故;張大千猶如以女婿的身分住在岳家,而非短期作客,故有此類同居各爨的情況出現。

又說：「我在上海時，大風堂的畫室等於設在李府上，向大風堂拜門的弟子，李秋君三小姐可以代我決定收不收，如我不在上海，秋君可以代表我接帖，受門生的叩頭大禮；拜了她，就算數！」李秋君以「師娘」自居，自然可受門生的大禮。

又說：「我與秋君既有如此深交，彼此雖說是傾心的知己，但外間難免有輩言傳說成緋聞，尤其是上海的小報，最會捕風捉影，繪聲繪色。記得有一次，我剛由四川到上海不久，我同李祖韓大哥去澡堂泡澡，就在澡堂裡修腳時，無意間看到一份小報上面赫然有『李秋君軟困張大千』的標題，那篇文章說我到了上海，就被李秋君軟禁在家裡，秋君要獨占大千，禁我社交活動等等莫其其妙的渲染與形容。當時我看了極為不安，我很不好意思的把報紙遞給李大哥說：『小報如此亂寫，我待會怎麼好意思見三小姐？』大哥說：『這些莫名其妙的胡扯，管它的！』」此為李家充分諒解並尊重李秋君的意願，因而李祖韓有此反應。其實，又何止於小報的記載，即令是張大千與李家兄妹極熟的朋友，亦難免誤解，如陳定山在《春申舊聞》中記〈甌湘餘韻〉說：「上海商業世家，子孫鼎盛，無逾鎮海小港李氏。李氏昆仲五人，雲書為長，次為薇莊，早歿，子輩尤為秀發，祖韓、祖夔、祖模、祖範皆負盛名於時。而祖韓及

其女弟秋君，尤好書畫，喜近文士；祖韓與余妹小翠創中國女子書畫會以相抗衡。祖韓雖好書畫，但以地產事業為中心，故不專近。而秋君則為吳杏芬老人高足，得宛米山房汪仲山為之潤色，山水卓然成家，頗近吳秋農、陸廉夫；畫仕女則兼採張大千意法，以寫生法作古裝美人，神采生動，幾奪大千之席，故大千亦為之磬折不已。」李秋君畫仕女，功夫到家；傳說張大千居留在上海時期的作品最靠不住，即意指為李秋君代筆。但張大千否認此說，只承認合作的畫不少，甚至李祖韓亦曾為張大千之作補景。

陳定山又說：張大千「每至滬上，輒客李氏甌湘館，甌湘館者，秋君之畫閣，調朱設粉，縹緗滿架，大千以一髯而奇傲其中，固亦南面王不易也。」甌湘不知何所取義？但惲南田書齋名「甌香館」，李秋君絕無不知之理，易香為湘，是她自覺藝事已高於惲冰，直追南田呢；還是為了紀念張大千也曾有過像惲南田那樣，在靈隱寺當過和尚的一段經歷，是個無可究詰的謎。

陳定山又說：「秋君才高目廣，擇婿苛，年已數逾摽梅，猶虛待字。初賞杭州唐雲，以為才子。唐雲長大白晳，自視甚高，謂為唐寅復生；畫法新羅，字宗清湘」。「雲畫亦兼竊大千之緒餘。一日，為秋君獲其原稿，始知天壤間，唐雲外尚有張大千。而大千適喪耦，館於秋君家，患消渴病，藥爐茶灶間，秋

君必親拂拭之。醫戒病家食糖及諸油膩，秋君為之亦看護維勤，食必共案，某宜食，某宜禁食，細心當值。而大千賦性如小兒，見油膩則食指大動，輒於枕邊偷食之。秋君搜得之，必盡棄盆盌，而交謫如勃谿然。人皆謠言，一個是仕女班頭，一個是文章魁首，論嫁娶必矣！

以陳定山與張李雙方如此相熟的朋友，竟不知他們早曾論過嫁娶；這就可以想像得到，張大千本人及李家都絕口不談此事，甚至視為忌諱。當然，這有故意沖淡痕跡，希望李秋君能有另一頭好姻緣的期望在內。以李家的門第，李秋君的教養，雖說才豐而貌微齒，也還不乏名士自薦，親友作伐；張大千更是耿耿於懷，心心念念只望李秋君獲得一個美滿歸宿，才能解除他精神上的沉重負擔。

可是，李秋君早已在心裡築了一道「圍牆」；自我圈禁在裡面，別人闖不進去，她自己亦無法破「牆」而出。不過「圍牆」之中的天地雖窄，卻是充分自由的。；而且是神聖不可侵犯的。李秋君對她的這個賴以安身立命的愛情「烏托邦」，似乎不但滿意，而且引以為傲。因為李秋君自覺心安理得的緣故，所以遇到連張大千都覺得尷尬的場面，她反而泰然處之。

有一回張大千貪嘴吃壞了肚子，深夜上吐下瀉，李秋君一面延醫，一面親

自照料，收拾狼藉不堪的病榻，恰如一個最賢慧的妻子之所為。及至醫生診治以後，安慰李秋君說：「張太太，不要緊，請放心好了。」李秋君既不否認，亦無慍色；默認自己是「張太太」。

張大千卻大為不安；等醫生走了，怪醫生孟浪，又怪李秋君為何不表明身分？李秋君說得很透徹：「如果不是太太，怎麼能這樣子照料病人？尚或我說我不是你的太太；醫生心理會怎麼想？」這是向張大千作了最徹底的表示；從此以後，張大千也就不在乎外間的流言蜚語了。

經過八年離亂，勝利以後重逢，李秋君仍是雲英未嫁之身；證明了她對張大千的那段情，確是堅如金石，禁得起考驗的。至於他們之間的關係，當然也比較明朗了；雙方的朋友，亦不必再像以前那樣有所忌諱，因而有民國三十七年「合慶百歲」這段藝壇佳話。那年張大千、李秋君都是五十歲，合而為百；挑在八月間李秋君生日那天，大大熱鬧了一番。所有的賀禮中，張大千最欣賞印人陳巨來所贈的一份，是一方圖章，印文「百歲千秋」。千為大千，秋為秋君，巧妙而渾成，張大千用來作為與李秋君合作書畫專用之印，相約各繪五十幅，互相題款；另外合作五十幅，湊成整數。如果不是下一年大陸變色，這個願望應該早就達成了。

除此之外，至少還有三件事，顯示了李秋君以張大千的配偶自居；而張大千亦重之如敵體。

第一是，李秋君曾要求張大千將他的長女心瑞，及當時的幼女心沛，「寄名膝下」；並由李秋君照李家「祖」字輩以下，「名」字輩的排行，改名為「名玖」、「名玫」。名為義女，實際上有嗣繼之意，此為中國大家庭習見之事。

第二是，生既不能同衾，死亦不能同穴，但九泉之下，猶須結鄰。張大千自道他曾跟李秋君合購墓地，互寫墓碑。張大千為李秋君所寫，比較簡單，只是「女畫家李秋君之墓」八字；李秋君為張大千所寫的就複雜了，據他自己說：「我們相約死後鄰穴而葬，秋君也顧及名分，並不逾規。她還說我有三位太太，不知誰先過世，因此她寫了我的三種墓碑，半開玩笑說，不知是那位太太的運氣好，會與我同穴而葬。」由此看來，似乎李秋君只許一個張太太從夫於地下。這是甚麼講究？誰也不知道。

張大千有三個太太，據楊文璣在〈大千小事〉一文中記，最先進門的是「二夫人」黃凝素，有了兩個孩子以後，方始迎娶「大夫人」曾慶蓉，便是張大千在杭州做和尚，為張善子尋獲，「押解」回川，勒逼成親的那一回；因為出於父母之命，所以後來居上。曾慶蓉無出，黃凝素所生的子女，都叫她「胖

媽媽」；稱自己的生母便是「瘦媽媽」。大風堂弟子，亦援例呼之為「胖師母」、「瘦師母」。

張大千遺囑中提到的「姬人」楊宛君，名分早定；張家兒女但呼之為「姨」。楊宛君本是北平城南遊藝園的鼓姬；張大千當年在北平時，客中寂寞，去逛城南遊藝園時，為楊宛君的「一種純真清新之美吸引」，納之為小星。張大千早年在北平、天津所交的朋友，大都見過楊宛君，據說「宛君如小鳥依人，不但大鼓說得好，而且自拉自唱整齣的國劇，聰明靈慧，甚得寵愛」。

但據唐魯孫說，張大千之看中楊宛君，另有緣故；張大千當年畫仕女，一雙手畫得不算頂好，每每失之過肥，難有纖纖玉筍之致，而楊宛君卻生得一雙好手，張大千為了資以寫生，才量珠聘來。

第三件事，有關張大千現在台灣的太太徐雯波。據張大千自己說：「我現在這位太太，真是秋君視同學生一樣教導出來的。我太太敬重她；她常對我太太說，這樣要注意我，那樣要留心我。秋君說：『大千是國寶呀，只有妳是明正言順的可以保護他，照顧他，將來在外面，我就是想得到也做不到啊！妳才是一輩子在他身邊的，還得妳多小心，別讓他出毛病。』」

很顯然的，在李秋君心目中，徐雯波是她的替身；或者說，李秋君希望徐雯波做她的替身，侍奉巾櫛，形影不離。徐雯波雖是張大千長女心瑞的同學，出身很好，但那時畢竟「妾身未明」；就因為李秋君視之為替身，方為張大千確定了名分。於此可知，張大千對徐雯波的情分特厚，一部分應該劃歸李秋君名下；在李秋君這方面來說，相思萬里，只有聽說徐雯波善待夫子；張大千厚待徐雯波，才是她最大的安慰。

李秋君於一九七一年八月病歿於上海，張大千至下一年夏天，始知其事，當時有一封信致李秋君的幼弟，在張大千面前稱之為「阿七」的李祖萊；第一段云：「自四月初一賤辰前，身體即感不適，屢欲作書奉告，輒以困頓輟筆。三小姐捐幃，八嫂、蘿姪，秘不令知。一日，偶談及此番港上展出，弟與弟媳如何措施，感其盛況，不減二十年前，大哥、三小姐處置，惜大哥已歸池壤不及見，而三小姐陷在上海，亦不得聞此消息，良以為憾！八嫂忽喟然曰：『三小姐亦不復可見矣！』兄怪問之？八嫂與蘿姪，始以見告，驚痛之餘，精神恍惚，若有所失。」

一九七一即民國六十年，香港大會堂舉行「張大千近作展」，會場布置，李祖萊夫婦頗為出力；所謂「盛況不減二十年前」，指民國卅六年，張大千在

上海舉行，包括敦煌壁畫彩印品的畫展而言。張大千舉行畫展，向不至會場，展出種種事務，皆委由親友料理；在上海展出，例由李祖韓、秋君兄妹，主持一切。李祖韓看得多、經得多，熟悉書畫市場的行情，及藏家的好尚，幾成此道專家，那些畫應該置於顯著的地位；甚麼人會看中某一張畫；那些畫的題材正在流行，會有多少人「複定」，大致皆為所料。張大千對李祖韓，依李秋君的稱呼，叫他「大哥」；李祖韓則稱之為「老八」，完全是昆季間的稱謂。但張大千及其家人，對李秋君則皆以「三小姐」相稱。

「弟與弟媳」稱李祖萊夫婦；「八嫂」謂徐雯波；「蘿姪」謂其子葆蘿，譜名心一。張善子有女而無子，以葆蘿為嗣，所以張大千稱之為「蘿姪」。

又有一段云：「偶思七十子之徒，於夫子之歿，心喪三年；古無與友朋服喪者，兄將心喪報吾秋君也！嗚呼痛矣！」

《禮記》：「事師無犯無隱，左右就養無方，服勤至死，心喪三年。」春秋時，師喪弟子無服，所以有「心喪」之說，朱子注：「事師者心喪三年，其哀如父母而無服，情之至而義有不得盡者也。」父母之喪三年，事師如父母，所以心喪亦須三年。張大千之於李秋君，確有「情之至而義不得盡」之憾，因而心喪以報。夫服妻喪為期服，則張大千必是心喪一年。

七　影響張大千藝事的朋友

張大千愛朋友，是他好熱鬧的性情使然，真正能讓他心悅誠服，並且能在藝術上影響他的並不多。其中之一是葉恭綽。

民國十七年教育部籌劃舉行全國第一次美術展覽，張大千應聘擔任審查委員，與葉恭綽共事，因而訂交。葉恭綽比張大千年長十九歲；張以「丈人行尊之」，誼在師友之間。葉恭綽對張大千的「風義」，亦確有令人心折之處；張大千在〈葉遐庵先生書畫選集序〉中，談到祖傳〈王右軍曹娥碑〉珠還合浦的故事，可見一斑。

這個故事，要從民國十幾年間，上海所流行的「打詩謎」談起。詩謎又稱「詩龍」，取畫龍點睛之意，方法是用古詩一句，大多為七言，中缺一字；另刊五字，任人猜射、博彩，射中一賠三。「王侯第宅○新主」，下列「皆、半、

都、多、移」五字；原句為「王侯第宅皆新主」，及至揭曉，則為平仄不調的「半」或「都」，射者當然要請教，杜甫的〈秋興〉何以有了變化？主事者便須「對證古本」；這個古本當然出於偽造，名之為「梅花古本」。所以打詩謎，說穿了跟搖攤一樣；不過，也確有杜撰勝於原作，也就是改古人的詩改得好，能使負者心服。

打詩謎最先只出現在半淞園之類的園林中，以佐遊興；後來新世界、大世界等等大眾娛樂場所，亦設有詩謎攤，全盛時期有一百餘攤之多。詩謎稱為「條子」；今年八十歲的詩人盧大方，當時外號「條子小盧」，他就是張大千打詩謎的朋友。

詩謎博彩，先是用香煙，猶存雅道；以後進出都以現金，而且還有脫離娛樂場所，獨立經營的，名為「詩社」；輸贏鉅萬，終為公共租界、法租界的巡捕房所禁止。於是打詩謎轉入縉紳之家，與麻將、撲克等量齊觀，入局者輪莊，每人出謎十條，請專人製謎，酬勞極豐。當然也有專門設局，與抽頭聚賭，毫無分別的場面。

當時有個聞人江夢花，在孟德蘭路設有這樣一個場子。江夢花號紫塵，行四，梨園行提起「江四爺」，無不賣帳；因為他是此道的內行，上海凡有大堂

會，都得央請「江四爺」來「提調」。江紫塵在前清是個捐班的小官，當過兩江總督的「文巡捕」，此即所謂「材官」，也就是後來的「副官」，總督出入相隨，因而認識了許多在上海當寓公的遺老，做他們的一名高等「清客」。

陳定山《春申舊聞》，記「陳夔龍過生日」云：「陳夔龍做生日每年一度，必由江四爺子誠來提調。子誠是萬平、一平的老太爺，他和我是中表兄弟，住在金神父路一條馬路，時常見面，他不但戲通，鑒賞書畫，也是一位通品。做過唐景崧轅下的文巡捕。他愛戲，生、旦全通，百代公司灌有江夢花的〈戰蒲關〉就是他。姜妙香唱青衣時，很多向他請益，但要他來一段〈長坂坡〉『四面八方兵和將』，又真聲裂金石，俞楊卻步，所以逢場作戲，凡是他所品題的各伎，莫不是絕色；他所雇用的廚子，莫不是個易牙。」江紫塵兩子，皆不愧「名父」，江萬平是上海的名會計師；江一平為虞洽卿的女婿，是名律師，後為立法委員。但萬平、一平昆仲，當北伐以前，方在求學時期；還談不到甘旨供養；江紫塵能維持那種高水準的生活，別自有「術」，此術對張大千以後的生活態度，是有影響。

江紫塵當時的生財之道之一，便是經手買賣書畫骨董；自同光至民國初

年，碑帖很吃香，索價亦無準則，所以號稱「黑老虎」；張大千祖傳的王右軍〈曹娥碑〉，應該就是一頭有名的「黑老虎」。

張大千在〈葉遐庵先生書畫選集序〉中自述：「予少略不檢束，頗好博戲，江紫塵丈於上海孟德蘭路蘭里，創詩鐘博戲之社，當時老輩如散原、太夷、映庵皆常在局中，予雖腹儉，亦無日不往，無日不負也。」這所謂「詩鐘博戲」之日，即打詩謎。「散原」為陳三立；「太夷」為鄭孝胥；「映庵」為夏敬觀。陳、鄭為同光以來詩壇領袖，分主贛、閩兩派；夏敬觀亦「一百另八將」之一。江紫塵設局，只是抽頭；而詩壇諸老製謎，當然不會用「梅花古本」，全仗腹笥寬廣，多讀前人冷僻詩集，張大千自非所敵，因而每博必負。

張大千又說：「先曾祖舊藏王右軍曹娥碑：唐人前後題名，前為崔護、崔實、馮審、韋皋四人；後為楊漢公、王仲綸、薛包三人，而王書久佚，項子京、成親王先後所藏，並有詳跋，江丈索觀，攜共賞焉。當夜入局大負、金盡大負，向江丈貸二百金，才數局，又負盡；又數貸數負，瞬逾千金矣。江丈笑曰：『此卷其歸我乎？再益二百金可耳。』以是，遂歸江丈，而予以輕棄先人遺物，中心悔恨，從此絕跡賭肆。」

前後題名七唐人中，後世知名者三人，崔護即「人面桃花」故事中的主

角；韋皋在德宗貞元年間，以平南蠻功，封南康郡王；楊漢公曾任荊南節度使。惟薛包為後漢汝南人，安帝建光年間，徵辟為侍中，稱疾不就；其人尚在曹娥之前，時代不符，此題名的唐人薛包，自是同名的另一人。

但所謂〈王右軍曹娥碑〉，似乎有些問題。曹娥投江，事在後漢順帝漢安二年，上虞縣長度尚，命弟子邯鄲淳為之作碑；蔡邕讀其文，為之題「黃絹幼婦，外孫齏臼」八字，為「絕妙好辭」的隱語；曹操與楊修解此謎的故事，是一個很熟的典故。然則後漢已有之碑，何以為東晉的王羲之所書？是否原碑已毀，後來由王羲之補書，或出於他人託名偽造，未見項子京、成親王題跋，未敢妄斷，不過既有唐人題款，則此碑即使非右軍所書，至少也是唐拓。

近世碑帖權威葉鞠裳云：「今世拓本，元明已難能可貴，若得宋拓，嘆觀止矣。」唐拓則天壤間惟有臨川李氏『廟堂』一本，其中亦羼入宋刻，非完本也。余在京師，見李子嘉太守所藏褚書『房梁公碑』，踰一千字的，真唐拓，可與廟堂競爽，海內恐無第三本。」果然如此，則有崔護題款的「曹娥碑」便是第三本；獨怪以緣督盧眼界之廣，腹笥之寬，無以不一述此碑？惟江紫塵既曾在富金石收藏的端方麾下，於此道當然亦是內行，肯以一千二百金易此帖，其為珍物，斷無可疑。且此帖為張氏家傳，以博戲失先人遺澤，張大千為之

「從此絕跡賭肆」，其痛悔之情，亦不難想見。

張大千又說：「閱十年，先太夫人病居皖南郎溪，家兄文修之農圃，予與仲兄，仍居吳門，每週輪次往侍湯藥，太夫人病勢日篤，忽呼予至榻前，垂詢祖傳之曹娥碑，唐人前後題名，何久不見之，殊欲展閱，不敢以實告，詭稱仍在蘇寓。太夫人謂次週必須攜來，小慰病情。予惶恐極，不敢以實告，詭稱仍在蘇寓。太夫人謂次週必須攜來，小慰病情。予惶恐唯唯。此卷聞江丈早已售出，輾轉不知落於何所？中心如焚，將何以覆老母之命？」文修行四，為一儒醫，輾轉流寓皖南宣城東北的郎溪縣。張善子生平三娶，第二次續絃的夫人，母家姓楊，松江人，所以張善子一度住松江；而張大千則奉母住在密邇松江的浙江嘉善。九一八以後，張善子偕大千移居蘇州，其母夫人則就養郎溪第四子文修處，民國廿五年病故；索閱〈曹娥碑〉時，病情已篤，勢將不起，如不能遂其所欲，即為齎恨以歿，張大千將終生負疚，自是惶恐萬狀。

張大千又說：「迨歸網師園，先生與王秋齋即來省問。予當以母病篤告，又以此最痛心事，並將此卷經過，歷歷述之，倘此卷尚可求獲，將不惜重金贖之，即送郎溪，使老母得慰。先生即自持其鼻云：『這個麼，在區區那裡。』予喜極而泣，即挽秋齋於屋隅而求之曰：『譽虎先生非能鬻文物者，予有三點乞與商求之⋯一、如能割讓，請以原值償。二、如不忍割愛，則以敝藏書畫，

恣其檢選，不計件數以易之。三、如兩俱不可，則乞暫借二週，經呈老母病榻一觀，而後歸璧。』秋齋即以予意轉告先生；先生曰：『烏是何言也！予一生愛好古人名跡，從不巧取豪奪，玩物而不喪其志。此為大千先德遺物，而太夫人又在病篤之中，欲一快睹，予願以原璧返大千，即以為贈，更勿論值與以物易也。此卷不存履道園，棄之上海，明日往取，三日內即有以報命。』予與仲兄聞之感激淚下，趨前叩首謝。太夫人彌留之夕，幸得呈閱。予罪孽深矣。先生風概，不特今人所無，古之古人亦所未聞也。」

這確是一段佳話，充分說明了葉恭綽對張大千的欣賞與愛護。在抗戰以前，有好些名流，喜歡隱居在與南京、上海相近，而又不甚沾染政治與商業氣味的蘇州，如章太炎、李根源等；葉恭綽亦是如此，張大千說：「先生與予同寓吳門網師園，共數晨夕者近四年。已而先生購得汪氏廢圃，葺為履道園，仍無日不相過從。」網師園據說是南宋史彌遠所興建；清朝康熙年間歸瞿氏所有，因而又稱「瞿園」。洪楊以後，為李鴻裔所得；李鴻裔字眉生，曾入曾國藩幕府；薛福成著〈敘曾文正公幕府賓僚〉，列之於「淵雅」一類，後來官至江蘇臬司。謝家孝著《張大千的世界》中說：「同治年間，網師園又屬於曾文正公的得意門生李眉生所有，一度成為江蘇的藩台府」，似乎有誤。至於張善子

兄弟住網師園時，主人為與張作霖頗有淵源的張錫鑾；其子師黃是張大千的朋友，知張氏兄弟喜居園林，因以出借。但他們只住前半部；後半部為葉恭綽所借住。

由於朝夕過從，葉恭綽對張大千的造詣，瞭解頗深；他力勸張大千專攻人物，葉恭綽對畫中人物一門的看法是：「人物畫一脈，自吳道玄、李公麟後，已成絕響。仇實父、陳老蓮，在葉看來，尚不夠格；清朝的禹之鼎、改七薌更是不明朝的仇實父、陳老蓮失之詭譎，有清三百年，更無一人焉。」屑齒及；而獨寄望於張大千，力勸他「棄山水花卉，專精人物，振此頹風」，真可說是有心人了。

張大千早年原以人物見長，贈人之作，輒為人物；童軒孫所著《文化城故事》中，有一篇〈昔日舊京畫壇景像〉，記他民國十六年初識張大千後不久，在天津相遇的情形說：「是日大千很慷慨地展紙濡毫，畫了一幅畫相贈。他雖是丹青有價，卻和白石翁為人的作風不同，仍有豪邁之情，對於揩油朋友，不惜縑楮，揮其彩筆來應酬。後來我在幾處朋友家裡，看到有大千的贈畫，卻和我所有的一樣，真是上海人說話：『一個拷背！』都是畫一個背手而立的高士，在梧桐樹下徘徊，我叫它為『桐蔭高士圖』，以後只要看到這種大同小異

的『拷背』，斷定此君必是得自捾油。」這是對自己所畫的人物，覺得一定可以勝人，希望獲得這樣一種口碑：「張大千的人物畫得好！」因而才動輒以「桐蔭高士圖」作為贈品；對一個職業畫家來說，是不無「廣告」作用的。

張大千最好的一個「廣告」，亦是人物，就是他三十歲的「自畫像」，曾廣徵題詠；南北知有這麼一個三十歲便留了一把大鬍子的人物畫家，這幅「自寫小像」，很發生了作用。畫面是一株枝葉茂密的松樹下，一個籠袖的側面像，神態靜穆，確為佳構。六十歲時，他又畫過一幅側面像，兩相比較，誰都可以看得出來，三十年的工夫沒有白費。

張大千有一篇「談畫」的遺作，首列「人物」；他說：「畫人物最重要是精神。形態是指整個身體，精神是內心的表露，在中國傳統人物的畫法上，要將感情在臉上含蓄的現出，纔令人看了生內心的共鳴，這個當然是很不容易，然而下過死工夫，自然是會成功的。杜工部說：『語不驚人死不休』，學畫也要這樣苦練才對。」這「下死工夫」正是夫子自道；而自覺人物畫已可「驚人」的意思，說得也很明白。

至於畫人物的技巧與步驟，他說：「畫時無論任何部分，須先用淡墨勾成輪廓；若工筆則須先用柳炭勾之。由面部起先畫鼻頭，次畫人中，再次畫口

唇，再次畫兩眼，再次畫面型的輪廓，再次畫兩耳，畫鬢髮等。待全體完成以後，始畫鬚眉；鬚眉宜疏淡，不宜濃密。所有淡墨線條上，最後加一道焦墨。運筆要有轉折虛實，才可表現出陰陽凹凸。有時淡墨線條不十分準確，待焦墨線條改正。若是工筆著色，一樣的用淡墨打底，然後用淡赭石烘托面部，再用深赭石在淡墨上勾線。」

不過，張大千談畫人物，「不惜金鍼度與人」的一段，要看薛慧山所輯的《張大千畫語錄》他說：「人物最難於點睛。顧愷之嘗說：『四體妍媸，無關於神明；傳神寫照，正在阿堵之中。』畫時，先描出眼眶，再勾出瞳仁的輪廓，用淡墨渲染二三次，再用濃墨重勾一遍。傳神的關鍵，重在瞳仁的位置，就是視線的方向要對正面。尤其是畫仕女，要怎樣才能使畫中人顧盼生姿，更要隨你從那一角度來看，總是像脈脈含情望著你，你在左她也向著你；你在右她也向著你，正面更是不用說了。乃至將畫倒過來，橫過去，仍舊是向著你。畫中人的眼神與看畫人的眼神，彼此間息息相通，〈洛神賦〉所說的『神光離合』就是這個意思了。」此解「神光離合」一語極妙。相傳宋徽宗畫鷹，以漆點睛，於此時一意會，漆有光，隨人目所視，各種角度，都會發亮，鷹目有此「神光離合」的呼應，方顯其睥睨疾視的雄姿。

張大千的仕女，後期受敦煌壁畫的影響，類皆豐容盛鬋，反不如早期所作婀娜多姿。他畫「半面美人」有所謂「六不得」；其言如此：「畫仕女，背面側面皆極不容易施工，側面的輪廓，由額至下頜，凸不得、凹不得、塌不得、縮不得、豐不得、削不得，這些皆須十分著意。背面那就要在腰背間，著意傳出她嫋娜的意態。」這「六不得」當是從閱歷中來。有人說張大千好色；實在應該下一恕詞，不好色閱人不多；閱人不多，又何能歸納出「六不得」？

就青年時期而論，張大千的畫，以人物為第一，應該不是武斷的說法。這就難怪乎葉恭綽要寄以厚望了。但除敦煌之行，為受葉恭綽的鼓勵以外，他並沒有如葉恭綽所期待的「棄山水花鳥，專精人物」。原因很多，約略可分析為：

第一、才大，不甘為人物一門所圍。；人物一門亦不能盡其所能與所長。這一層，相信到了後來，葉恭綽亦會覺得他的厚望是奢望。

第二、題材限制。且不說吳道玄、李公麟的時代，人物出於現實──即令是神佛鬼怪，為世人心目中常常出現的形象，即是精神中的現實；就算仇實父、陳老蓮的時代，人物的題材亦很廣泛，專精一門，不愁沒有作畫的對象。

但現代的人物畫，在國畫中是太狹隘了；最主要的是服飾、生活環境與方式，

衡之國畫的傳統形象，皆形鑿柄，譬如他的得意之作之一的〈文會圖〉，如將高逸鴻的那件紅格子的花呢上裝畫上去，倒想想，會是甚麼味道？

第三、職業畫家如果專精人物，身分地位，必不能高。吳道子雖以人物馳名於後世，但一生所作壁畫三百餘間，而壁畫不畫為人物；如天寶間，受命與李思訓為畫嘉陵江風景於大同殿壁，即為一例。李公麟不能稱職業畫家，他是進士出身，曾官御史，家亦素封，是故「宦居京師十年，不遊權貴之門」，此即「人到無求品自高」。

至於專精人物的職業畫家，以唐初閻立本為首，雖然官拜右相，但唐太宗仍以畫工視之；幸宜春苑見異鳥，召十八學士飲酒賦詩，只有閻立本俯伏池左，為君臣寫照，自以為恥。其時左相姜恪有戰功，時人因有「左相宣威沙漠，右相馳譽丹青」之誚。

降至明清，專精人物寫生者，往往為畫匠，替人畫「行樂圖」，還算是地位較高的；更次一等的是，受喪家所邀，為亡人寫真，作為歲時慶拜的「喜容」。蒲松齡《聊齋誌異》佚稿，有一篇〈吳門畫工〉，曾夢見呂純陽招致一女仙下降，稱之為「董娘娘」，醒而寫其容貌，亦不知「董娘娘」為何許人，順治十六年孝敬皇后董鄂氏崩，世祖悼念深切，命人追寫遺像，皆不當意；

「吳門畫工」憶及前事，取圖進呈，宮眷無不認為酷肖，因受上賞。此「董娘」實為董小宛（詳見拙作〈董小宛入清宮始末詩證〉，載《聯合月刊》七十一年九、十、十一月三期）；而此「吳門畫工」，即為畫「喜容」的專家。雍正年間，有個做過內務府大臣的蒙古人莽鵠立，亦有類似「吳門畫工」的遭遇；他是承世宗之命，繪聖祖遺容稱旨，而得大用。

清朝畫人物畫得最好的，不是禹之鼎，也不是改七薌、費曉樓，而是乾隆朝的一個浙江人繆炳泰，他是一名秀才，由一等侯工部尚書福長安的舉薦，入宮為高宗寫御容。「如意館」的供奉，應詔當此差使的，不下數十，高宗皆不滿意，惟獨欣賞繆炳泰；乾隆四十九年後，以內閣中書的官銜，在內廷當差，凡有巡幸，惟獨不從行。高宗更定紫光閣設五十功臣像，以及平林爽文之亂復繪功臣像，皆出於繆炳泰之手。以高宗所見之廣，內廷供奉之眾，獨賞繆炳泰，豈為虛致？但我相信，現在知有繆炳泰其人者，恐怕不多；繆炳泰未受知於高宗以前，曾遠遊滇黔粵吳，且久以善於寫像馳名浙中，留下的作品絕不會少，卻不為世所重。談到清朝的畫家，必稱「四王吳惲」，山水花鳥皆可名家，獨有人物畫家不入格。然則張大千豈肯做此傻事？

第四、西畫傳入中國以後，在國畫方面受到衝擊及影響最大的，就是人物

一門。當時嶺南派畫家高劍父、高奇峰昆仲及陳樹人等，提倡國畫革新運動，但此三人都因留學日本的關係，作品中有濃厚的東洋風味，在張大千看，並無國畫理論上所無法企及之處；及至徐悲鴻回國，彼此訂交，張大千看到徐悲鴻的人物素描以後，終於不能不承認，中國傳統畫法的人物，有其無法克服的缺點。最主要的是光與影，所謂「運筆要有轉折虛實，才可以表現出陰陽凹凸」，畢竟是一句玄虛的話；即使能夠勉強表現，層次也是有限的。畫人物的「陰陽凹凸」，欲求能充分表現，非用西畫的法則不可。

張大千是很服善的，心目中對於徐悲鴻的評價，與對高氏兄弟及陳樹人等不同。徐悲鴻雖留學法國，專攻美術，但他有國畫的底子；自幼得自家傳。民國初年，哈同花園的大總管姬覺彌，辦「倉聖明智大學」登報徵求畫家繪倉頡像，徐悲鴻應徵中選，畫成為姬覺彌激賞，資助他留學日本；一年後回國，任北大畫學研究會導師，民國八年為北洋政府以公費留學法國。

徐悲鴻在巴黎，先跟專畫歷史的著名畫家弗拉孟學畫；後來受知於寫實派大師達仰，日夕追隨，飽受薰陶。達仰很欣賞徐悲鴻的素描，訓練他務實、務確、務大。先後在巴黎九年，回國以後，先在中大任教，不久轉任北平藝術學院院長，有趣的是，在國畫方面他是革新派，在西畫方面卻是保守派，對於當

時歐洲新起的畫派如野獸派、抽象派等，一概看不入眼，將野獸派的馬諦斯的譯名，改為「馬踢死」，由此可以想見其如何深惡痛絕。

不過，國畫的革新，與西畫的保守，在徐悲鴻個人的理論上，卻並不發生矛盾；這「夫子之道一以貫之者」，便是寫實二字。他說：「范寬居太華，習見雄峻之山，所作多峭拔雄厚；董源居江南，則多寫平遠，不為疊嶂，寫出真情實景，固使我們心焉嚮往；就稍後的黃公望、倪雲林、王蒙、吳仲圭、沈石田輩的文人畫，亦不背中得心源，外師造化的藝術真理，作品仍予我們以親切之感。」因此，他菲薄董其昌以來四王的山水，認為重重疊疊，只講間架，流於毫無生氣的形式主義。這些理論與看法，是與張大千大致相近的。但山水畢竟寫意的成分，多於寫實；惟有人物才能完全適用寫實的原則。

當然，寫實不止於形似，更要緊的是傳神。如果說，徐悲鴻的用不同工具所作的素描，亦可與張大千所畫的人物，相提並論的話，顯然的，後遜於前。前幾年看到徐悲鴻為陳散原所作的素描，及為李印泉所作的設色造像，勾起我兒時所見陳、李二老的回憶，如在眼前；張大千的六十自畫像，是他的人物畫中得意之作，但不能到徐悲鴻的境界。

話雖如此，但純粹以國畫而論，張大千的人物，無論寫意工筆，罕有抗手。

有人認為張大千畫人物，有一缺點，面貌相似，此亦不盡然，如為溥心畬、謝死量、李秋君分題的「九歌圖」，屈原是屈原、雲中君是雲中君、河伯是河伯，身分不同，各如其面。故宮博物院所印《張大千先生紀念冊》中如「焦蔭逭暑」的高士；「歸妹圖」的鍾馗；以及達摩像，亦各具一副面目，絕不相混。

郎靜山識張大千甚早。民國初年郎靜山在上海的住處，與曾農髯相鄰，即知張大千為曾門高弟；以後與張善子成了好朋友，因兄及弟，始與張大千締交。

民國十九年，許世英為桑梓效力，發起建設黃山，張大千昆仲及郎靜山均膺聘為委員，因而發起組織「黃社」；以繪畫攝影為一座名山作大規模的宣傳，為前所未有的韻事。張大千曾三登黃山絕頂；師法石濤以名山作畫稿之法，黃山的丘壑對張大千所作山水的影響，或者說益處極大，但如無郎靜山同遊，所獲就不會太多。

如眾所知，在攝影界早就具有國際地位的郎靜山，最大的成就，亦是最能表現中國風格的特色是，通過暗房作業而出現的「集錦」，將攝影與國畫融合為一。因此，郎靜山攝影時所取的畫面，必然符合國畫的要求；而在技巧上，

並不強調光與色的對比，注重畫面的生動柔和，這樣的「集錦」，才能達到「朝暉夕陰、氣象萬千」的要求。於此可知，郎靜山的原始作品，也就是尚未在暗房中經過拼湊剪裁的照片，才是張大千最有用的畫稿。

至於「集錦」，當然也有張大千的意見在內；同樣地，郎靜山如何拼湊剪裁，將單純的素材，化成一幅「國畫」，對張大千亦很有參考價值。

郎靜山在〈懷念大千先生〉一文中，提到張善子帶回華山、黃海的照片，「與我討論」，自是討論畫山水的構圖，而非討論照片的集錦。張大千仿製石濤，常有化簡為繁，或化繁為簡的手法，移此幅之城樓，補另幅之雲山，或者縮短兩岸的距離，凸出人物的形象等等，亦可說是一種「集錦」。

張家兄弟與郎靜山的交情極厚；張大千則事郎靜山如兄；郎文中說：「大千自大陸淪陷後，常奔走國際，與我常在巴西、巴黎、美國相遇。把晤言歡、屢蒙相助，我先與其兄善子為友，故大千視我如其兄，曾云力所能及，皆所不辭，其待人優厚，平易可親；救人之急，慷慨解囊。」平易與慷慨，固為張大千的本性；但「曾將自己臥室，讓余下榻，情同手足，而有過之」，那就很難得了。張大千有各式各樣的朋友，或者說有各種用處的朋友；但能受到張大千由衷尊敬的朋友並不多，郎靜山應是其中之一。

張大千篤於友情，他早年有個朋友，對於他的藝事之進步，頗有影響；此人名謝玉岑，跟郎靜山一樣，亦是先與張善子為友，由兄及弟，與張大千締交後，情好更密。

謝玉岑有常州才子之名，工詩詞；民國廿四年因肺疾而歿。當他在家居養疴時，張大千每隔一日，必往探病；他在《謝玉岑遺稿》序文中說：「方予識玉岑，俱當妙年，海上比居，瞻對言笑，惟苦日短。愛予畫若性命，每過齋頭，徘徊流連，吟詠終日；玉岑詩詞，清逸絕塵，行雲流水，不足盡態，悼亡後務為苦語，長調短闋，寒骨淒神，豈期未足四十，遽爾不永年乎！當其臥病蘭陵，予居吳門，每間日一往；往必為之畫，玉岑猶以為未足，數年來予南北東西，山行漸遠，讀古人作日多，使玉岑今日見予畫，又不知以為如何？」文中謂「故人一去，倏忽六年」；又起頭有「庚辰之秋……數月來縈緒萬端」之語，則此文當作於辛巳春天；辛巳為民國三十年，與「倏忽六年」之語正合。

時隔六年，張大千自視其畫，已大不同於昔日；進境之猛，足慰亡友。但若非謝玉岑愛其畫「若性命」；張大千為娛病中之友，力求畫得多、畫得好，就不會這樣的進步。這種無形的鼓勵，與李秋君的有形的督促，皆大有造於大千的藝事。

值得謝玉岑安慰於泉下的是，他跟張大千的交情，由他的胞弟謝稚柳延續了幾十年，直到張大千下世，始終不渝。

謝稚柳比張大千小十一歲；當謝玉岑，自知不起時，曾鄭重地以愛弟相託；請張大千將謝稚柳列入門牆。張大千當時表示：「你我交情如同胞手足，你的弟兄就是我的弟兄。稚柳有興趣學畫，我一定盡我所知指點他，不必列名於大風堂；手足之情，不更勝於師弟之誼？」

張大千不負所諾，對謝稚柳是另眼看待的；謝稚柳愛好陳老蓮的人物，張大千就拿珍藏的十二幅陳老蓮的冊頁，交給謝稚柳去臨摹，以後一直沒有要回來。即此一端，可概其餘。

張謝相處，最長的一段時間是敦煌時期。其時謝稚柳是監察院院長于右任的秘書，于張同以美髯之故，結成忘年之交，所以張大千在力促謝稚柳赴敦煌的同時，寫信給于右任情商，希望能予謝稚柳以假期，終得如願以償。

謝稚柳是民國三十一年到敦煌的，盤桓一年有餘，與張大千同時離去，一路同遊榆林、西安後，入蜀分手，張去成都，謝回重慶。

在敦煌的一年多，對謝稚柳是非常重要的。現在大陸的謝稚柳，擁有三個頭銜：名畫家、書畫鑒定家、敦煌藝術專家；一九八〇年春，應香港中文大學

之邀，自上海到中大講學，香港《新晚報》有介紹文說：「謝稚柳寫畫，是無
師自通的，主要是看古畫、看故宮的展品、看師友的藏品。古畫臨得多，後來
成了畫家；古書畫看得廣，後來又成了書畫鑑定家。」不錯，那是「後來」；
在早年，亦就是從他胞兄去世到他赴敦煌的那七、八年中，他還沒有機會接觸
到大量的古書畫，而敦煌年餘受張大千之教，對於國畫的理論與實際，始大有
進展，是不容否認之事。不過，謝稚柳之從未說明師承何人，或者不是有意抹
殺；只是當張大千正在「紅」的時候，不願借他的聲光而已。

當然，謝稚柳自己的努力，才是他能獲益於敦煌之行的關鍵。他寫過兩部
有關敦煌莫高窟的書，一部純為記敘，名為《石窟敘錄》；一部名為《敦煌藝
術敘錄》，是研究敦煌壁畫與印度佛教關係，很權威的著作。在這部書中，當
然亦有張大千的意見在內。

從三十八年以後，張大千與謝稚柳，天各一方，從未見面。在政治信仰上
道不同不相為謀，而且在謝稚柳所處的那種環境中，難免在形跡上有意疏遠張
大千，可是他們的交情並沒有變；直可說是「一死一生，乃見交情」。

在自由地區的張大千，曾多次對謝稚柳寄意，如他認為罕見珍品的「藝壇
主盟」牛毫筆，就託人送了謝稚柳兩枝；此筆張大千送過畢加索，非尋常餽

贈，意中是承認受者方有資格用這種筆，加上筆桿上所鐫的字樣，無異表示肯定了謝稚柳在大陸藝壇上主盟的地位，不過這兩枝筆，贈者在一九六四年託人送出，受者直到一九七四年才收到，整整隔了十年，謝稚柳還為此賦上七律一首，結句是：「休問巴山池上雨，白頭去日苦方遒。」遒訓五義：迫也、盡也、聚也、固也、勁也。不管作何解，無非都是去日無多，而苦頭卻還沒有吃夠的意思。

一九七八年，張大千託人帶了一幅山水送他；那是在張大千手闢渾沌，潑墨作畫已能得心應手以後，贈畫之意，有衰年猶開新境，足以告慰故人的深情在內。謝稚柳後來在香港由畫及人，推崇張大千說：「潑彩，是張大千發明的。古有潑畫，今有潑彩；張大千的潑彩，有很深的傳統淵源。中國當代畫家，張大千數第一。」

謝稚柳到香港講學是在兩年前，張大千自摩耶山莊又託人帶了一幅畫給他；據謝稚柳自己說，這幅畫是〈落花游魚圖〉；畫中是不是有勸謝稚柳掉尾遠游之意，不得而知。不過謝稚柳有幾句話，倒是深見交情，他說：「我也希望張大千回去，但我絕不勸他回去，原因有二：第一、張大千自由散漫，愛花錢，在『國內』沒有這樣的條件。第二、張大千自由主義很強烈，要是讓他當

『人大代表』、『政協委員』、『美協理事』等職，經常要開會，他肯定吃不消。張大千這人，只適宜寫畫，不適宜開會；他不擅說話，更不擅作大報告。」不愧知人之言；而雖在香港，敢說得這樣直率，謝稚柳亦自有其可敬之處。

張大千去世後，謝稚柳寫了一篇悼念的文章，登在第一一五期的《大成雜誌》上；題目是《巴山池上雨，相見已無期》其中論張大千的藝術，是相當權威的；他說：「大千寫石濤，可以亂真，但不僅是亂真石濤，而又發展了石濤。」與我的看法，完全相同。

關於張大千的畫風，照謝稚柳的見解，可分為三個時期；他說：「張大千儘管以師承石濤著稱，事實上他所能的已何止是石濤一家？漸江、石谿、八大、四王以外的各個畫派，他無所不能，也無不可以亂真。這些畫派的作品，在他歷次的畫展中，都能見得到。他的畫筆可謂集眾長於一手。豐富的生活，多方的借鑒，加上他自己的情性，形成了他獨特的風貌。平素作品，一年之中，不敢說千幅，幾百幅也總是有的，下筆迅疾，頃刻滿紙。他的性情豪放，但對於藝術的探求，卻是精細而深刻。這是他前期的情況。」

所謂「前期」，應該截止於住蘇州網師園時；移居北平及回蜀以後，又是一番境界，謝稚柳分析他畫風演變的由來說：「大千的精力過人，因他的藝術

創造力特別旺盛。不斷研究歷代繪畫流派、收藏歷代的名蹟，不斷改換自己作品的表現形貌，逐漸脫離了上述那些流派的藩籬。元代的趙孟頫、吳鎮、王蒙、倪瓚等的畫派，又使他的畫轉到別一天地。他不僅善於寫山水、人物、花鳥，也都無所不能；不僅善於奔放的潤筆，也善於工細的描繪。即使是工細的，也不是細碎柔弱的風調。一種豪邁的氣度，始終流露在他的筆端，顯示了他的藝術特性。」

所謂「脫離了上述那些流派的藩籬」，包括沈石田、文徵明所發展出來的「吳門畫派」在內；而「別一天地」則為由明入元，再上溯，當然就是兩宋了。謝稚柳說：「當他五十左右時，他的畫風又產生了劇變，而傾向於兩宋的李唐、馬遠、梁楷、牧溪；繼而是北宋的范寬、董源、巨然、郭熙，這一系列的畫派，吸引著他三薰三沐，使他的畫筆是如此地多樣善變，而顯露在這一時期的作品中。」

謝稚柳的論述頗有意味，他將張大千畫風的演變，分析出逆溯而上的過程，早期是由「明末四僧」而及於「吳門畫派」；後來則規撫趙松雪、吳仲圭、王叔明、倪雲林等等元朝各家；「五十左右」的「畫風劇變」，則是返博歸約，他所舉的南宋四家，李唐以高古簡樸著稱；馬遠雄奇簡練，善用墨法與

水法；梁楷則以潑墨寫人物；牧溪是南宋末年杭州的一個和尚，法名法常，繼承了梁楷簡筆潑墨寫意的風格。他的作品在國內極其罕見，知有法常其人者亦不多，但在日本的名氣很大；對日本畫風的形成，發生了極大的作用，有「畫道大恩人」之稱。

牧溪的寫生，信手渲染，幾乎只見水墨，不見法；張大千亦有類似的作品。在送郭有守的二十四幅冊頁中，有一幅蔬果，亦可歸於所謂「大千狂塗」一類，題款云：「偶同子杰菜市見此，索予圖之。時希臘愛能小姐在座，大以為奇筆也。」

但此類題材及畫法，為齊白石所專長，張大千只偶一為之。不過，他對他簡筆人物，則極其自矜，有一幅自畫像，側面微仰，只占橫幅右下角三分之一的地位。以梁楷的潑墨法，加上他獨擅的線條，聊聊數筆，能令人作竟日觀玩。此圖題款及圖章，完全不合張大千的常法，先從左面定白，約四分之一處，頂格題七絕一首：「休誇減筆梁風子，帶掛宮門一酒狂。我是四川石居士，瓦盆盛醋任教嘗。」下筆時落一「宮」，因於「嘗」字添註：「門上奪宮字」。此時左面尚餘一行的地位，而又要為「石居士」及「瓦盆盛醋」指明出處，故又題：「石恪有三酸圖，見山谷詩集。」最後綴一「爰」字。

這一來，蓋圖章的地位都被侵奪了，只好蓋在中間，下面一方朱文「大風堂」；上面是一方白文鐘鼎，八字分作四行：「己亥己巳戊寅辛酉。」張大千生於光緒二十五年四月初一；印文便是他的「八字」。這方圖章，有一個罕為人知的用處，凡是張大千最得意的作品，才能用這方「八字」圖章，示有性命寄託之意。

圖章之右，也就是畫中人的眼前，又題一款，而且為遷就空白，迫不得已，反方向題記：「梁風子未必有此。呵呵。大千先生狂態大作矣。」鈐「大千居士」白文印。這是張大千越看越得意，補題的款。

由這幅畫看，張大千自擬為早於梁楷的蜀僧石恪；頗有睥睨梁風子之概。

又一幅羅漢像，是用梁風子的筆法，題云：「不敢望貫休早年，梁楷其庶幾乎？呵呵。」貫休即禪月大師，更早於石恪，乃前蜀高僧。

更有一幅，松下一高士背面側欹，用筆簡無可簡，題云：「此亦大風堂登錄商標也。」另小字一行：「古人那得有之。」鈐「張爰」白文印。題款彷彿戲筆；而實自謂他的簡筆人物，已駕貫休、石恪、梁楷而上之。如上所記的幾幅畫，是張大千興酣落墨，神來之筆；刻意求之，未必可得。

張大千作簡筆人物畫，及「狂塗」的山水蔬果，大多在民國五十年前後，

此一時期的張大千，有兩件事影響他的畫風。

第一個因素是與畢加索的一重因緣。張、畢之會，頗為人所豔稱；張大千雖無意誇耀，但談到這段往事，總不免有得色，其事經過，及由他對畢加索的評論中所反映出來的藝術觀點，他曾為文記述；這篇文章題為〈畢加索晚期創作展序言〉，第一段談他對「西方傳統藝術」的了解：

「畢加索為泰西現代畫大師，予少時已耳其名，而把晤論交，則在民國四十五年丙申之夏。是年，予先後分展個人近作與敦煌壁畫摹本於巴黎羅浮、東方兩博物館，事前遄赴羅馬，觀摩文藝復興之傑達文西、拉斐爾、米凱朗其羅之壁畫、雕塑，於西方傳統藝術，實地研考，先作了解。深感藝術為人類共通語言，表現方式或殊，而講求意境、功力、技巧則一。」

張大千應巴黎羅浮博物館館長薩爾在東京面邀，在羅浮展出近作時，有一個附帶條件，必須親臨揭幕。張大千開畫展，向不出現於展出場所，這一次特為破例；知道將會有記者訪問，提出有關東西方繪畫藝術比較的問題，因而特赴義大利觀摩，此為張大千第一次深入地接觸「西方傳統藝術」，當然會對他的畫風發生影響。以下談他對畢加索的了解：

「畢氏之作見於畫肆者，與傳統西畫有異，而其思想內容，實亦基於西

方。早期所倡立體主義，乃循塞尚之立論，從事理性創作，而吸取黑人雕刻之獷野，突破寫實之約束，不過強化其表現而已。其後，立體主義已為歐西現代藝術之里程碑，其影響於後進而導致新風者，固無倫矣；而畢氏頗不以此自矜，日以新構想以試新創作，一變再變，乃至千萬萬變，曾無稍懈。」

對專家來說，張大千對畢加索及西方現代藝術的了解是不夠的；但畢加索不以既有之成就為滿足，不斷求變，不斷創新的進取精神，顯然對張大千是一種激勵。以下談訪晤畢加索的動機：

「予之訪畢氏也，初乃欽其創作之潛力，亦示敬老尊賢之意。及至晤聚，觀其滿室圖書，與夫博採藝術原始資料，始驚其學有本源，非率爾命筆也。」

張、畢之會，出於張大千主動，其間還經過一番波折，他在法國的朋友都不贊成，尤以趙無極為甚。因為畢加索架子極大，倘或張大千登門造訪，而畢加索饗以閉門羹，為記者所知見了報，這個臉丟不起；趙無極認為這時的張大千，等於東方藝術家的代表，如果他碰釘子，所有來自東方的藝術家都沒有面子，所以極力反對。

張大千又求助於薩爾，亦面有難色；於是張大千找了一個翻譯，由他的太太陪同，專程赴坎城一個預定由畢加索主持的陶器展，尋求機會。結果圓滿得

出人意外，畢加索邀請張大千夫婦，在第二天中午，到他位在法國觀光勝地尼斯的豪華別墅中去作客。飯前論畫，據張大千自敘：

「相與論及東西方藝術時，渠持所習中國畫百數十葉出，皆花卉鳥蟲，一望而知為擬齊白石先生風貌，筆力沉勁而拙趣。而墨色濃淡難分。予告以中國毛筆剛柔互濟，含水量豐，善運之可墨分五色。繼又略述中國畫重寫意不重形似之旨。渠頗諾予說，慨然嘆曰：『西方白人實無藝術。縱觀寰宇，第一，惟中國人有藝術；次為日本，而其藝術亦源於中國；再次為非洲黑人。予多年來惑而不解者，何竟有偌許中國人乃至東方人遠來自巴黎學習藝術？捨本逐末而不自知，誠憾事也。』畢氏豪邁率真，所言發諸肺腑，聞之令人感奮。自是而後，互貽近作，互通函札；贈以毛筆一束，彼此堪稱投契。」

畢加索送給張大千一幅畫，是現成的作品，名為〈西班牙牧神〉，當場簽名之外，據說還罕見地題了「上款」：「給張大千」。

〈西班牙牧神〉滿面于思，因而傳出一個很有趣的誤會，說畢加索為張大千速寫了一幅像。〈西班牙牧神〉有些石恪簡筆人物畫的趣味，髯髮如蝌蚪；這種「挑筆」，在中國畫中，每用於畫竹，而在論畫時，畢加索又曾問起，中國畫中的竹，如何畫法？因此，張大千回贈以一幅〈雙竹圖〉，上款題的是：

「畢加索老法家一笑」。這幅〈雙竹圖〉可說是特為畢加索提供的畫竹範本；因為「右方一株竹，濃墨凸現，竹葉都是向下垂布的姿態，雙竹之間不僅顯出了距離，也更分清了濃淡襯影，竹葉都是向上伸張的姿態；左方一竿則是淡墨與層次。」這是張大千為新聞記者所作的說明。

張大千的這幅〈雙竹圖〉及他的牛耳毫筆，對畢加索是發生了影響的；六年以後，張大千再度遊法時，看到畢加索所作的一幅中國畫，畫的是「草上刀螂」，已「完完全全是齊白石的路子」，而且，「更有中國畫的神韻」。

張大千能影響畢加索；畢加索當然也能影響張大千，說他的簡筆人物畫中，偶爾可以發現〈西班牙牧神〉的筆觸，這影響算不了甚麼，主要的是由畢加索的成就，觸發了他對中國傳統簡筆畫的重估與肯定。

另一個重要因素，便是他的眼疾。在訪問畢加索一年以後的民國四十六年夏天，張大千在八德園督工布置假山時，突然覺得兩眼發黑；此為糖尿病導致眼球中的微血管破裂，專程赴美就醫，診斷的結果是：只有根治糖尿病；病根除去，眼膜上的瘀血才能逐漸消散。沒有任何治標的方法，可使他的視力在短期內恢復正常。

由美國轉到日本求治，醫生的話都是一樣的。張大千此時的心情，異常灰

惡，他怕他的藝術生命，已經走到盡頭了，視力不能恢復正常，作畫即不能維持應有的水準，遑論進境？這年十二月，他寫了一首五律：「吾今真老矣，腰痛兩眸昏，藥物從人乞，方書強自翻；逡思焚筆硯，長此息丘園，異域甘流落，鄉心未忍言。」詩後自註：「目疾半年後作。」休息半年之久，而仍有如此悲觀的語氣，可見病況無甚進步。張大千跟他的本家張之洞一樣，有「屠錢」之癖；筆硯既焚，錢自何來？結句有流落異域之懼；自道為「甘」，其實不甘。

不甘的明證是，仍要作畫，「病目遣興」之作，是一幅寫意的人物，又有一幅，滿紙煙雲，中有一幽靈似的人物，自題謂之：「瞑寫」。所幸的是，「瞑寫」之畫，不過數幅。

病目以後的張大千，工筆畫當然是絕緣了；人物不從正面著筆，有時反增韻味，有一幅背面的梅花仕女，纖腰雲鬟，逗人無限遐思，與他那幅有名的「摩登戒體」擺在一起看，後者直可謂之傖俗。

目力的受損，逼得張大千不能不偏重於寫意。「潑墨」雖在中國畫中，自古有之，但為張大千所注意，是在病目以後；又有人說，張大千為「破墨」而非潑墨，一時解釋潑墨與破墨，以及介紹張大千新畫風的文章，層見迭出。其

實張大千是「窮則變」，而要到由潑墨進而為潑彩，視石青如墨，運用自如，才算「變則通」。

故宮博物院印行的《張大千先生紀念冊》，其中「紀念文選錄」有周冠華一文，談到「早年名畫家徐悲鴻十分推崇張大千先生的畫，每向人說：『張大千，五百年來第一人也。』」當時大千先生曾誠惶誠恐的有所說明。」

說明些甚麼呢？說：「謂吾為五百年來第一人，過情之譽，實不克當。」張大千舉了許多「並世平交」而所「仰」的畫家；以見在某一方面勝過他的人還很多。首舉吳湖帆，說是「山水竹石，清逸絕塵，吾仰吳湖帆。」

「大風堂之寶」，現已捐贈國家的五代董源〈江隄晚景〉，除張大千本人題識以外，只有四個人加跋，葉恭綽題五絕一首；龐虛齋題觀款；謝稚柳題長跋，以所見趙子昂手札，證明此為董源之作，最後是吳湖帆所題七律一首：

「晚景江陵世已尊，漚波絕調不離群，今知北苑乃宗祖，莫道南宮啟法門；龍宿郊民銷黯淡，瀟湘帝子表晨昏。鵲華衣缽洞庭脈，建業文房細共論。」時為「丙戌仲冬小雪日」，是民國三十五年之事。詩後有跋：「大千八兄自蜀來，攜北苑〈風雨起蟄〉圖，及此〈江隄晚景〉圖二巨幅見示，懸『梅景書屋』中若干日，坐臥其下，欣快萬狀，知北苑之氣象浩瀚會松雪之風神，絕世自有淵

源也。兄之壓箱富麗,真令人豔羨不置,漫系短章,幸以知己視我,一粲正之。」署款「吳湖帆」,鈐印二:「倩盦」;「萬里江山供燕人」。

由此可見,張大千很推重吳湖帆,而且以其交情之密,常共談藝,則對張大千的藝事,必有影響,不言可知。

吳湖帆本名萬,蘇州人。他的祖父就是吳大澂。光緒甲午,中日戰爭;吳大澂以湖南巡撫請纓殺敵,此人功名心熱,向來喜歡紙上談兵,以洋槍打靶,「準頭」好,因而自命文武兼資。早年派赴關外勘察國界時,曾得「度遼將軍」玉印一方,以為是極好口采;帶湘勇四營到達關外後,致電軍機處,說:「剋期戰勝,驚蟄前可以肅清海(城)蓋(平)。」結果大敗而歸;倘非翁同龢迴護,幾乎性命不保。

在未敗之前,吳大澂天天打靶飲酒作詩,一派儒將風流。吳湖帆即在此時出生;他本是吳大澂的姪孫,吳大澂無子,因嗣立吳湖帆為孫。

吳大澂未中進士以前,是他的同鄉前輩潘祖蔭的清客;由於有此世交,吳湖帆娶的便是潘祖蔭的孫女靜淑。

潘靜淑的嫁妝中,有兩樣很風雅的東西,一樣是董香光所臨的《淳化閣帖》十卷;一樣是一方玉印,文曰「寶董室」,是潘靜淑的外祖父沈樹鏞的遺

物。沈樹鏞是浦東南匯人，字韻初，號韻齋，咸豐年間的舉人，官至內閣中書，收藏金石書畫甚多，曾助趙之謙輯《續寰宇訪碑錄》，齋名有三，「寶董室」為其中之一。

吳湖帆的字與畫，皆從董香光入室；自從妻家獲此玉印後，襲用了「寶董室」的齋名，但題名的用意不同，沈樹鏞所寶之董，當然是董北苑的真蹟，如果只是董其昌的字畫，在當時猶不足以寶貴到可題齋名來自炫其珍藏；吳湖帆所寶之董，則是董香光的藝事。但此為早年的別署；中年以後改用「梅景書屋」的齋名。

吳湖帆的字比畫好，此為藝林的公評。他的字先臨董香光，後來改學薛曜。唐朝書家，薛氏兄弟為第一流，薛曜書名雖不及他的從弟薛稷，路子卻差不多，如杜甫所謂「書貴瘦硬方通神」，宋徽宗學薛稷而變其法度，創造所謂「瘦金體」，可以想見薛家書法的骨力。董香光的字很難學，學得不好就寫成汪精衛的那種字，既軟且鬆；而學薛曜適足以救學董之失，吳湖帆的字，筆力遒勁，結構嚴謹，而又不失趙松雪一派的嫵媚。據吳湖帆的外甥，又為門生的朱梅村說，吳湖帆的書法後來又得力於一部「海內孤本」的碑帖，六朝蕭敷所寫的《敬太妃雙誌》，在獲得米襄陽所書的〈多景樓詩卷〉後，又曾兼習米字。

吳湖帆學畫，過程與張大千頗為相似，主要的是觀摩歷代名蹟，心摹手追，朝夕不懈；臨寫既工，則師法造化，取景於大自然之中。因為如此，張大千跟他便有許多心得，可以交換。

不過，他的作風跟張大千絕不相似者有兩點：一是他題畫經常用「仿」、「擬」、「參照」等等字樣，指出師承來歷；張大千則學古人而善，便逕作古人。二是他不許門生摹仿他的作品；因材施教，看人的路子近於何人，便指點其順著原來的路子，發揮個人所長。這樣教門生，在理論上說是很通的；其實另有作用，門生臨摹他的作品，如果字與畫都可以亂真了，便有「假吳湖帆」出現，自然擋了師門的財路，蘇州人打話：「勿是生意經！」

張大千則正好相反。他的學習理論是：「要學畫，首先應從勾摹古人名跡入手，由臨撫的功夫中，方能熟悉勾勒線條，進而了解規矩法度。」與人談畫時，每每強調：「臨摹是必經的一個階段。」因此，大風堂門人都以臨摹師作為常課；這樣，就出現了「假張大千」的問題，如去年一度為國內外所矚目的真假〈文會圖〉，我在〈摩耶精舍的喜喪〉一文中，闡釋張大千的心境說：「關於早年摹造假畫一事，言談間看似灑脫，其實耿耿於懷，不知身後如何為人資

作口實，恣意嘲弄。及至〈文會圖〉一重公案出，是非欲辯不可；藝文界亦不無微言，是則一時之名，亦虞受損，遑論千古？心情抑鬱可知。」此文發表在「聯副」後不久，張大千生前的秘書小姐馮幼衡，寫了一篇〈千秋萬歲名，寂寞身後事〉，刊於《中央日報》副刊，專為駁我，她緊接在所引如上拙作以後說：「這一段話與我所知的事實，也有很大的出入。」又說：「關於〈文會圖〉之事，大千先生真正擔心的是仿作的作者的聲名，因為他一向怕傷害別人。他自己對這些真真假假經過幾十年的歷練，早就能淡然處之了。」這一段話，我用馮小姐自己的話來說：「與我所知的事實，也有很大的出入。」

首先我要告訴馮小姐，張大千「對這些真真假假」，並不能「淡然處之」；尤其是關於他自己的真真假假。謂予不信，則有文為證；戰前在北平就與張大千相熟的名記者，也是他的同鄉後輩的樂恕人，所寫的悼念文，〈語語成讖大千千古〉，副題是「記大千先生近年來的『自悲感』」。其中談到今年在張家過春節；甚至年初一的晚餐桌上就聽到張大千「帶著苦笑說了一句：『明年不曉得我還在不在？』」樂文中說：「大千先生為何在近年來，時常有這許多不吉祥的話語呢？」因為「煩惱、憂慮、生氣、過勞……」；樂恕人說：「我暫時不便寫出來。」這些「煩惱、憂慮、生氣」，多半與他的畫的真真假假

有關，這是「能淡然處之」的心境嗎？

若說「關於〈文會圖〉之事，大千先生真正擔心的是仿作的作者的聲名，因他一向怕傷害別人」。此更大謬不然；仿作者就是他的門生，而且仿作不止一張，共有三張之多。張大千真正「擔心」的是，還有兩張也會「曝光」出事；不是擔心仿作者的聲名，仿作者不被逐出大風堂，已是寬大為懷，那裡談得到擔心不肖弟子的「聲名」？至於「怕傷害」到人，倒是實話；這就是張大千像王熙鳳那樣，為了「做人」，用「煩惱、憂慮、生氣、過勞」所換來的「術」之一種。有正本《紅樓夢》「回末總評」云：「以鳳姐之聰明，以鳳姐之才力，以鳳姐之權術，以鳳姐之貴寵，以鳳姐之日夜焦勞，百般彌縫，猶不免騎虎難下。」這段話恰好為樂恕人所不便寫出來的事實，作了最好的映照。

至於張大千「怕傷害」到的那個人，我亦暫時不寫，觀其後效。

除畫以外，對於畫面的處理，張大千與吳湖帆的作風相同，朱梅村說，吳湖帆「認為畫幅上的題字位置十分重要，有的畫，畫得還可以，可是一題字就毀了這畫了。主要問題在於沒有把題款和蓋印，看成是畫面的一個組成部分來考慮，孤立地看問題。」張大千亦復如此。他們都反對鄭板橋的那種題畫方式；由於他們都精於鑒賞，古人的名跡看得多，後人的題跋也就看得多，不但

講究題款，而且知道如何講究行款，平時研究談論，相互影響，乃能各臻善境。

但畫如果肚子裡拿不出貨色，光是講究行款，亦不是為人所重。在這一點上，吳湖帆對張大千有良好的影響，吳湖帆認為作一個畫家，「要把精力花三分之一在書法、三分之一在詩、三分之一在畫，如專門一心作畫，沒有其他的修養，總有缺陷之感。」這是為了追求畫家最高的境界：「詩書畫三絕」而產生的學習理論。吳湖帆長於張大千五歲，訂交以後，自然跟張大千也說過這樣的話；但論到詩功，張大千較之吳湖帆是略遜一籌的。

張大千早年還有一個朋友，對他的藝事有間接而重要的影響。此人名叫于非庵，本來是北平的一個小學教員，以後習畫，成了名家，專攻宋元設色花鳥，寫得一手極好的「瘦金體」；張大千在北平時，常跟他合作，而且是日夕遊宴的密友。張大千跟他交密的原因之一是，此人是北平一個典型的「玩家」，養鴿子、養蟋蟀、養金魚、養各種小動物，都能談得頭頭是道；而且他還能寫專欄文章，經常在北平《晨報》談各種「雜藝」。張大千的興趣廣泛，正需要于非庵這樣一個清客型的朋友；但也有人說，于非庵亦只是齎販耳食之言，他說他養甚麼、養甚麼，泰半子虛烏有之事。

但不管怎麼樣，張大千總可以從他那裡找到滿足興趣的門徑，然後進而求教各類專家。張大千自我學習的過程中，有一項很重要的工作，就是寫生，寫生必先觀察，而觀察要深入到細微之處，就非自己蒔花養鳥不可。所以說，于非庵的這些知識，對張大千的藝事，有間接而重要的影響。

八　難兄難弟

難兄指張善子，難弟卻不是指張大千；而是指張家的老么張君綬。

張善子比張大千大十七歲，排行第二，其實居長；用「長兄如父」這句成語，最足以說明張大千對張善子的感覺，敬愛之情，自不必言，但多少有些「憚之如嚴父」的成分在內；有時受不得拘束，就會找個很自然的理由，避開「長兄」。張大千一生好遊名山，獨獨未到匡廬，據說他有一次遊廬山的機會，但因張善子與諸遺老正在廬山，特意迴避。

如果此說屬實，其事當在民國十八年至十九年，曾農髯去世以前。那時陳散原方在廬山構築松門別墅，山居經年，而訪客不絕，其中亦頗多書畫家；《散原精舍詩別集》有〈徐悲鴻畫師來遊牯嶺，戲贈一詩〉及〈題陸丹林時賢書畫集〉等詩題。徐悲鴻於民國十六年回國後，先任中大藝術系教授；十八年

轉任北平藝術學院院長，當時因為參加第一屆全國美術展覽會展出品的審查事宜而南下；張大千亦是審查委員之一，與徐悲鴻同在南京。張大千曾在侍坐師門時，見過陳散原；而且對散原長子陳師曾的藝事，一向傾服，如果能有與徐悲鴻結伴一識盧山真面目的機會，應該是絕不會放棄的。

張善子對張大千的一生，自然有非常重要的影響，但這影響，有關藝事方面者少；屬於性情方面者多。那麼，張善子是怎麼樣一個人呢？他的是非感很強烈，有魄力、有自信、喜歡冒險，而且常有不足之感，希望自我超越；還有，名心甚盛。張大千曾談到張善子在民國五年，開黃克強、蔡松坡追悼會時，所送的輓聯，上聯失記，下聯是：「吾亦無名下士，半生奔走，世上焉知我是誰？」由這牢落不平之氣中，不難想像張善子亟望成名的心態。

因此，張善子常喜歡作些驚世駭俗的舉動，譬如飼虎；若說為了專門畫虎就得養一隻老虎在家，觀察牠的各種姿態，那麼，專門畫龍，又怎麼辦？而且將老虎馴養成狸貓那樣，又從何而識大王之雄風；懷山君之威名？說一句稍嫌刻薄的話，此不過炫人耳目，成其畫虎專家之名而已。

其實，「三代以下唯恐不好名」，無足為非；而且，作為一個職業畫家，「沽名」亦是必要的。除此以外，張善子實在是個很可敬的人，尤其是他在抗

戰時期所表現的愛國情操，真值得幾十年後，由何敬帥為他的「百歲誕辰紀念展覽會」揭幕。

張善子畫的虎，因人因時，觀點不同而有各種象徵的意義，而以對日抗戰，代表全民奮起的「怒吼」之虎為最善；張善子筆下的老虎，到此才算修成正果。

談張善子畫虎，都要談他的〈十二金釵圖〉。近數年我讀過好幾篇此一類的文章，結果產生一個疑問：張善子到底畫過幾套〈十二金釵圖〉？

細參之下，發現他至少畫過三套。這要從曾農髯所作的一篇〈張善孖小傳〉談起。張氏三兄弟列入曾氏門牆的次序是由幼而長，老十張君綬最早；其次為老八張大千；復次為老二張善子，但即令殿後，亦絕不會超過民國十五年。曾農髯的這篇〈張善孖小傳〉，雖未具年月，但玩味文氣，應作於張善子拜門以前，原文第一段是：「張澤字善孖，一字善籽，蜀之內江人。好畫虎，髯居上海之三歲，季爰居門下，一日，持善孖所為〈十二金釵圖〉乞題；髯曰：『向不喜為閨閣綺麗之辭。』季髯因稱之曰『虎癡』，門人季爰之兄曰：『虎耳！』大驚展示，果十二虎。」

這裡可以很明顯的看出來，說「門人季爰之兄」，即表示張善子並非門

人；說「季爰居門下」，即表示善孖未居門下。而且，如已拜門，則門生求老師題畫，為常有之事，亦不必假手胞弟。

此外有一點，亦可看出曾農髯作此文的年分甚早；故猶用「善孖」之名——張善孖改為善子，已在聲名遠播南天之後，因為廣東話中的「孖」字另有讀音，所以改義同於孳的孖為子。

不過作此文亦不能早於民國十二年，視文末有「君綏前以憤時蹈海」之語可知，張君綏蹈海是在民國十一年。

這是張善子所畫的，也就是曾農髯所題的第一套〈十二金釵圖〉。第二套題的是：「虎癡寫〈十二金釵〉，老髯曰：『今日金釵之流，其害非關一人之性命也。』蓋甚於虎矣。噫！」款署「庚午四月，七十髯叟題。」庚午為民國十九年，其年秋，曾農髯下世，陳散原曾有輓詩，題作〈哭曾農髯〉；《散原精舍詩》用編年體，下一題為〈中秋夕山居看月〉，可知曾農髯歿於中秋前不久。

第三套情況就複雜了，時間有甲戌（廿三年）、乙亥（廿四年）；地點有蘇州網師園、北平頤和園。楊隆生所作〈張善子先生百年誕辰紀念及其題畫詩〉一文中說：「民國二十三年，張善子張大千昆仲，在北平頤和園聽鸝館，

以虎為題，集《西廂記》中十二名句，畫了十二幅虎，當時轟動全國。可惜這十二幅名畫，已經失散；現在僅知道香港收藏家定齋主人，擁有數幅。」楊隆生並刊出他所知的六幅如下：

側面上山之虎，題曰：「怎當他臨去秋波那一轉。」

虎伏山坡，題曰：「羞答答不肯把頭抬。」

出谷下山之虎，題曰：「躡著腳步兒行。」

松林中睜大眼之虎，題曰：「驀然見五百年風流孽冤。」

登山白虎，題曰：「可喜龐兒淺淡妝，穿一套縞素衣裳。」

面壁之虎，題曰：「哈！怎不回過臉兒來？」

面壁之虎，當是最後一幅；由第二次題款可知。第一次題款，在西廂曲文下註明：「大千補景，善子畫虎，時甲戌秋，于頤和園之聽鸝館。」第二次款題於左方：大字是一首七絕：「獨對良辰景物侵，茱萸遍插少年心；懸知玉女峰頭月，照汝騎驢過華陰。」此詩「華」字失粘；小字記明緣起：「乙亥九日，憶大千華山，適十二金釵圖裝成，附題於此。虎癡。」附題必在結束之處，故知面壁之虎為最後一幅。

如上題記，可知第三套〈十二金釵圖〉，由張氏兄弟在北平頤和園合作，

時為民國廿三年秋天；第二年重陽日，在蘇州裝裱完成，其時張大千正重遊華山。

但張大千的朋友容天圻所記又不同，他說：「筆者嘗見善子與大千，在吳門合作的畫虎十二幅，由善子畫虎，大千補景，善子自題曰：『無憀南郭，索讀西廂，慨世局之滄桑，學曼倩之善謔，公牛哀七日而變封，使君一旦成形，人獸何分？莊諧雜引，本如來卅二變相，圖僧孺十二金釵，藉實甫之豔詞，為山君之註腳，抑有識者謂我非乎？乙亥秋，蜀中張善子寫並題。』」楊隆生文中亦有這段記載，並具體說明，此「自題」是題在「怎當他臨去秋波那一轉」上。

這裡問題就來了，「寫並題」與「憶大千華山」的補題不同，明明是說「寫」於「乙亥秋」；則非前一年畫於北平的第三套，而應該是第四套。

至於題記作何解？自慚腹儉，不知所云。如「公牛哀七日而變封」，公牛複姓，為齊公子牛之後，公牛哀亦有其人，但何謂「七日而變封」，則尚待考。頗疑耳食之言，傳聞有誤，如「索讀西廂」之「索」，或為「素」字之誤；「素讀西廂」誤作「索讀西廂」就難索解了。

不過「乙亥秋」，「索讀西廂」則絕無錯誤；而且「臨去秋波那一轉」，以題

詞涵義而言，亦很可能是最後一幅。總之，這一幅〈十二金釵圖〉，並非前一年在頤和園聽鸝館中所畫的十二幅之一，可以斷言。後者已經「裝成」，而前者剛剛「畫成」，說不定還要等張大千倦遊歸來，替他補了景才算完成。

因此，關於張善子的〈十二金釵圖〉的情況，可以作如下的推測：

一、〈十二金釵圖〉由於題材新穎，以及「虎癡」養虎所打出去的「知名度」，問津者必不乏人。在曾農髯生前，已經賣出去兩套，如胡文虎之流宜。而買主很可能是在南洋發了大財的僑商，如胡文虎之流。

二、廿三年秋，在北平畫成第三套，攜回網師園，由專用的裱工裝池；張善子則又畫成了第四套，如仍為兄弟合作，則此第四套，當是有虎無山。

三、元朝的雜劇，大都為一本或兩本，惟獨王實甫的《西廂記》則有五本之多。相傳王實甫原只打算寫四本：「張君瑞巧做東床婿；法本師主持南禪地；老夫人開宴北堂春；崔鶯鶯待月西廂記」，合而為東南西北。那知作曲至「碧雲天，黃葉地，西風緊，北雁南飛」，才盡思竭，踣地暴死（想來下面是要湊個「東」字）。以下由關漢卿所續，不知如何收場，因而又加一本。這五本《西廂記》中，麗詞豔語，不知凡幾；張善子的十二金釵圖，可能不止用了十二句，每一套都有或多或少的變化。

四、在民國廿三、四年時，張大千的聲譽正盛，據樂恕人說：他於民國廿
五年在北平採訪張大千畫展盛況時，印象最深刻的一件事是，一幅畫標價五百
元，而猶有複定者。是則〈十二金釵圖〉合張氏昆仲兩人的聲名，定價至少也
要五千元一套；在當時這不是小數目，可能無法整套賣出，因而化整為零分
售。這或者就是現在只存數幅，而未見有整套流傳於畫市的原因。

早年出售的兩套，如所猜測的，由南洋富商購藏，則或已燬於太平洋戰爭
之中，亦未可知。

比擬百獸之王的虎為十二金釵，此虎自然是雌老虎，張善子最初的創意，
當是想畫虎的各種姿態，而以崔鶯鶯的各種表情作譬喻。但第一套畫成，請曾
農髯品題時，正當內戰方酣，皖直奉三系軍閥，此來彼去，蹂躪地方無寧日；
因而他在題記中說：「善孖其善以畫諷世者歟？去歲來滬，攜其平日所畫虎，
大者丈餘，小或數尺，或寫群虎爭食，喻當頭賢者；或寫犬而蒙以虎皮，喻賢
者中之又賢者。嗟乎張生，何諷世之深耶？」這是由「苛政猛於虎」這句話，
衍化出來的憤世之言；罵軍閥罵得很深刻。

接下來是張善子自己的話；曾農髯說：「然予觀古來畫虎者，每多類犬，
寫生家又但能傳其皮相，不能虎之天性，君操何術至此？善孖曰：『予因畫

虎，遂豢虎有年矣。虎性貪，利得肉，予每以肥豚大方飼之，待其飽，然後弛其鐵繩，縱之大壑，須臾風生，若怒若醉，長嘯奔舞，山谷異勢。及其饑，復置肥豚柙中，虎且搖尾而前，若敬主人者。』」這是寓言，不必有其事；張善子亦是罵軍閥，不過所罵的是，他家鄉的軍閥──四川軍閥，多有這種「飢來趨附，飽則遠颺」的作風。

第二套十二金釵圖，曾農髯題曰：「今日金釵之流，其害非關一人之性命也。蓋甚於虎矣。」此玩味語氣，似乎是罵上海的交際花。

抗戰爆發，全民抗日，以張善子的性格，自是最興奮不過的一件事，他以丈匹素帛，合為巨幅，照他站在畫前攝影的比例來看，足足有兩個人高；寬則加倍有餘，除壁畫以外，從未見過這麼大的畫。

畫上是十八頭猛虎，奔趨向前，據說十八頭猛虎代表傳統上的十八行省。畫上左上角是斗大的字，題曰：「怒吼吧中國。」款署：「蜀人虎癡張善子寫於大風堂。」右下角又用較小的字題曰：「雄大王風，一致怒吼；威撼河山，勢吞小醜。」鈐「大風堂」白文腰圓大印一。這幅畫在大後方展出時，對於民心士氣的激勵，確實發生了很大的作用。

張善子在那時期所作的畫，多是有益世道人心之作。在郎溪時，畫過四維

八德圖；早在民國廿二年時，畫過一幅工筆的文天祥立像；上方以小楷記敘了文天祥的生平。頂端有先總統蔣公親筆所題：「正氣凜然」四大字。

張善子歿於民國二十九年深秋。在他下世前的一段歲月，活得生氣勃勃，值得後人紀念的，亦就是這兩三年；由皖南而漢口；由漢口而宜昌；由宜昌而重慶，二十七年冬季，遵母氏遺命，在重慶皈依天主教，受洗禮，二十八年一月隨于斌主教，遠赴歐美，從事爭取支持我長期抗戰的國民外交工作。

此行歷時幾將一年又九個月，張善子無論對國家、對個人都獲致了很好的成就，據《大成雜誌》發行人沈葦窗，在張善子百歲誕辰紀念文中說，首抵法國，以隨帶畫幅展出，法國總統賴勃倫亦親臨觀賞；二十八年四月，抵紐約，與于斌主教分赴各大學演講，闡明東方藝術，發揮我國抗戰的神聖使命，聽者動容。同時舉行畫展，為我國難胞賑濟募款達美金二十餘萬元，悉數匯返國內，傾動朝野。

七月間英、美發起「中國週」擴大援華；美國國務院宣布；美日兩國一九一一年所訂商務通航條約，將於一九四〇年一月二十六日失效，張善子為感謝其賢明措施，「特地繪虎以贈羅斯福總統及赫爾國務卿。至今善子先生所繪之虎，仍完好地保存在白宮內。羅斯福夫人屢次邀請善子先生赴白宮參加茶會。

紐約佛恩大學特以榮譽法學博士學位，贈善子先生，紐約美術專門學校也請善子先生擔任名譽教授，可謂實至名歸。」

張大千亦曾幾次跟朋友談到張善子此行所獲的榮譽，說：「他在紐約還有一件大出鋒頭的事，由紐約美術學院，選出三位標準的西洋美人，看長袍大褂，美髯飄飄的中國畫家作畫。這張照片，報章爭相刊載。」又說：「我二家兄信奉天主教，在他訪美期間，曾接受美國復旦大學名譽法學博士。我當年不了解，何以會被頒贈法學博士？他從來不懂法律。後來才知道，復旦大學表示特別尊崇的意思，教皇就是復旦的法學博士，如以名譽法學博士頒贈，就是最大的榮幸。」

張善子於廿九年返國，道經香港時，舉行畫展。香港《大公報》特於九月廿九日為他出特刊，並印出了許多他在國外為國宣勞的照片。葉恭綽贈詩兩首云：「越海橫擔道義歸，歐風美雨墨痕圍；山君貌出形如許，神筆寧勞上將揮。」「顧影休慚畫不成，高談猶許氣縱橫，負嵎出柙卻休間，同祝人間老復丁。」

這兩首七絕，詩意晦澀，不甚可曉；用典恐有別解，如「神筆」、「上將」，莫知所喻。「復丁」似出於清朝一部專為旗人服官，曉習漢文公牘用語

的教科書《六部成語》；「復丁」為「復回丁口」的簡略，屬於戶部一門，其
注釋為：「遭亂荒逃散之丁口，事定復回原處者也。」則此「復丁」，或指張
善子；或泛指戰亂流離，復回故鄉的難民，皆可通。

由於思鄉念切，張善子不等香港的畫展結束，便即飛回重慶；曾電約在成
都的張大千，至渝相會。其時張大千的敦煌之行，已安排就緒；當時預計在敦
煌的工作不會太久，所以覆電說三個月就回來，沒有去重慶，而按預定計畫，
首途至廣元。

廣元在成都東北，已過劍閣；出朝天關，而入陝西漢中府境界。縣北十
里，嘉陵江東岸，石崖蜿蜒，其形如門，是棧道遺址，沿崖鑿石為佛，名為
「千佛巖」；當地一個銀行經理，招待張大千細看千佛巖的石刻；那知住不到
兩天，接到重慶來的電報，說張善子已病歿於歌樂山寬仁醫院。他是因為積勞
而患痢疾，引起糖尿病的併發症；大後方物資缺乏，醫藥尤苦不足，連鹽水針
都沒有，以致年未滿花甲的張善子，竟致無救。

這是張大千的平生恨事之一；奔喪重慶，料理完了胞兄的後事，回青城山
暫住，于役敦煌，延至第二年三月間方始成行。

有人說，張善子之死，對張大千來說，未嘗不是促使他在敦煌面壁下苦功

的精神動力之一，因為唯有勤奮工作，才可沖淡悲思。張大千篤於手足之情，當年愛弟之死，同樣地亦是逼著他拚命讀書作畫，以為感情逃避的一種自我鞭策的力量。

張家的老幺君綬，在曾農髯門下，是最得寵愛、視之如子的一個學生。曾農髯寫字都在樓上，門下非得他的准許，不准隨侍旁觀，只有張君綬是例外，登堂入室，毫無限制。但民國十一年，以十九歲的青年，竟在自天津到上海的旅途中，蹈海而死；同時赴水的還有一個比他大二十歲的有夫之婦，名叫狄文宇，她的丈夫是當時的名記者戈公振。狄文宇與張君綬之間的關係，非常微妙，因此，同時跳船自盡，是不是相約殉情的一雙同命鴛鴦，成了一個難解的謎。

張大千說張君綬與狄文宇，都是傷心人別有懷抱；但不認為他們是殉情。

至於張君綬的感情生活不如意，在張大千是非常同情的。

張君綬的傷心之事，正就是為了那時很流行的一句話：「吃人的舊禮教。」張君綬從小就定了親，是他母親做的主；對象是他家塾中蔣老師的女兒。那蔣小姐從小隨父住在張家；以後張君綬隨兄赴滬求學，蔣老師辭館回資陽老家，蔣小姐則由張老太太作主，送到自流井一家學校念書。寒暑假不回資

陽回內江；這情形跟童養媳無異，只等兩小成年，擇吉圓房了。

但是，張君綬從來就沒有喜歡過這個青梅竹馬的師妹，因為她有天花殘疾；而且自幼喪母失教，凡是閨閣中應該學習的技藝，甚麼都不會。有一次張老太太收到一樣很時髦、也很貴重的禮物，是一對外國貨的繡花枕頭；張老太太便給了蔣小姐，意思是嫁妝之一，到洞房花燭時才用。那知蔣小姐不能體會其中的深意，當時就拿來用了，而且不知愛惜，新枕頭套上很快地沾染了頭油汗漬。張老太太發現了，頗為不悅；川南的習俗，女子未嫁之前都要繡好些枕頭，備出閣之後，分贈親友之用，所以張老太太便數落這個準兒媳，自己不會繡，只會蹧蹋東西。

又有一次，張老太太請一個親戚女眷為她梳頭，恰巧為張善子所見，便問母親；何以不叫未婚兒媳服勞，要麻煩客人？張老太太說：「她是洋學生，那裡會梳頭！」張善子便即表示：不會也要教她學。

蔣小姐當時是在裡屋，將這兩話聽得清清楚楚，兩件事加在一起，認為「婆婆」與「大伯」都嫌棄她；未婚夫亦從未有過好感，越想越不是味道，一時想不開，留下遺書，尋了短見。

蔣小姐如果死了，也許張君綬可以不死；張大千說：「她選擇的自殺方

式，跳我們後院的水池；但那水池只有一尺多深的水，那裡淹得死人？只有驚擾；當然被救起來了，遺書滿紙怨言。這件事大傷君綬的心，他生氣得認為如此未婚妻，又醜又不賢，還要鬧脾氣尋死！從此他連話都不與她交談。」

這是一個傷心人；另外一個傷心人就是狄文字。張大千說她比張君綬「大十幾二十歲」，這話不甚確實；根據高拜石〈戈公振為情憔悴〉一文中所記來推算，她比張君綬只大八歲。張君綬在與狄文字認識以前，既不願與蔣小姐結婚，又不敢公然違背母命，一度學張大千的樣，想遁入空門，以求解脫；張大千費了好幾個月的工夫，才把他從普陀找了回來。當然，這件事是瞞著張老太太的。

這應該是民國十年上半年的事。前一年的春夏之交，張大千在杭州為張善子所獲，「押解」回川時，張君綬亦隨兩兄同行；張大千娶元配時，張善子同日續絃，迎娶內江糖商黃家的小姐為他的第二任太太。這一來，就該輪到張君綬完婚了；只要辦了這一場喜事，張老太太便如後漢向子平那樣，心願皆了，所以張君綬所受的壓力，可想而知。這年暑假，雖因蔣小姐自殺遇救事件，暫時可以不談「圓房」，但壓力仍在；年底隨兄返里，張君綬甚至不回家而住廟，並曾向他「八哥」表示想出家；所以年後復回上海，忽然失蹤，張大千心

知須向名山古剎，去尋愛弟的蹤跡。

這以後便要談狄文字了，而又須略微先介紹戈公振，他本名紹發，字春霆，江蘇東台人；東台雖為斥鹵之地，但清初出過大詩人吳嘉紀，所以文風不弱。戈公振家雖寒素，卻能力學；廿二歲便在家鄉一家報館操筆政。兩年後由東台到上海，為有正書局及時報的老闆狄平子所賞識；清末民初的名報人甚多，但實務以外，兼講報學的，卻只有戈公振一個人。

戈公振生於光緒十六年，據高拜石記述：「他在二十歲時，早就在鄉間娶了一個小女子為妻。這女人長得相當美，聰明活潑，只是太早結婚，十四歲便為人婦，因而識字無多。公振任職時報時，把她從家鄉裡，接了出來，同居在上海，那時還沒有孩子，報館工作又多在晚間上班，公振怕她寂寞，便慫恿她進夜校讀書，從補習小學課程起，而正式中學畢業，居然竿頭日進，越讀越有興趣，北京某大學校在滬招生，也給她考上了。公振平日把她當作小妹妹一般，憐愛之極，見她要北上升學，便把平日縮衣節食所積，送她前往進修。」這個「小女子」，毫無疑義地便是狄文字。她十四歲嫁二十歲的戈公振，則出生於光緒二十二年；張君綬生在光緒三十年，我說狄文字只比他大八歲，就是這樣推算而來的。

所謂「北京某大學校」，就是鼎鼎大名的「北大」；張大千說，朋友都稱狄文宇為「狄大姐，北大的學生，也是報界中人戈公振的太太，夫妻感情都不好，時常吵鬧，又愛哭。這位狄大姐哭鬧起來，甚麼人都勸不好，唯獨她聽君綬的勸。」

何以戈公振「夫妻感情不好」；張君綬如何得識「狄大姐」，以及何以「唯獨她聽君綬的勸」？張大千語焉不詳，自是為親者諱，仍須從高拜石的記載中，去尋求答案。

高拜石寫道：「時在民國十年秋末，那時北方學界正在『變』的時候，文章詩歌要變，婚姻家庭要變，成了一股旋風，男女社交更不用說了。這小女人單身在這旋風中，不甘守舊之譏，自命前進，不久竟然和一個小白臉的同學，由戀愛而在公寓裡同居起來，公振按時匯去的錢，也正好供給了他們雙宿雙飛的生活費用。到第二年暑假時，她回來了，公振熱情地歡迎她，而她則神情落寞，不像久別重逢的夫婦。晚間，拒絕和丈夫同衾，並坦白告訴他：決心要和他離婚，並自承她已另外覓得了愛侶。公振在驚愕中，用眼淚來向她懇談，言他是世界上最愛她的人，願意原諒她過去的一切；又擔心她離開之後，可能會受騙，會墮落。但任憑如何勸說，一片肺誠，卻打不動她已決的心。」

狄文宇與張君綏的相戀，是毫無疑問的，但與蕩婦浪子的瓦合有別，其時正當五四以後，年輕一代的思想，空前混亂，各式各樣的主義，經由新文藝活動，毫無選擇地被介紹到中國，諸如福祿貝爾的自然主義、王爾德的唯美主義、馬立涅脫的未來主義、梅特林的象徵主義、易卜生的新浪漫主義、法郎士的新古典主義、歌德的新人文主義、辛約勒脫的新象徵主義等等，這一股洶湧澎湃的新思潮的激盪，推動青年們去衝破舊的樊籬，而首當其衝的是舊婚姻制度；所追求的是放縱的自由，因而很容易陷溺於奔放的愛河之中。

當時有兩個很有名的新文藝團體，一個是「文學研究會」；一個是「創造社」，後者的影響力量更大，創造社兩大將，郭沫若譯《少年維特之煩惱》、郁達夫著《沉淪》，不知道在多少青年的內心中，激起了無法自制的波瀾。郁達夫在《沉淪》自序中說，他是「描寫病的青年的心理，也可以說是青年憂鬱病的解剖；裡邊也帶敘述時代人的苦悶，便是性的要求與靈肉的衝突」。又說：「我們要求的就是愛情，若有一個美人，能理解我的苦楚，她要我死，我也肯的。若有一個婦人，無論她是美是醜，能真心真意地愛我，我也願意為她死的。」張君綏與狄文宇是這樣一個「病的青年」。

張君綏與狄文宇是否同學，尚待考證；但他們的相戀，似乎開始於上海；

不過民國十一年上半年，在北平同居，可由張大千的話中證實；他說：「有一次在上海，兩夫婦又吵，戈太太就鬧著要回北京，當時都是年底了，戈公振就勸太太過了年再去。怎麼勸都不成，甚至帶了孩子跪下求她都不答應。這位太太過去已經尋死過三次，脾氣真是大，戈公振拿她沒辦法，最後還是君綏來勸她，君綏說他也要去北京，但要過了年，正月初二動身；狄大姐才應承過了年同他一道去。」

這不是私奔，由高拜石所引，戈公振隨後寄給狄文字的一封信，可以證明他已同意離婚；而且也知道她與張君綏的關係。這封信中說：「據汝所說汝等之結合基於愛情，吾敬為汝祝；惟後事茫茫，未可逆料，倘有需吾之處，請隨時見告。且汝之重來歸吾，尤吾所日夜盼禱者也。」戈公振也真算得多情而癡心了。

張君綏與狄文字之相約蹈海，就因為他們無法結合之故；張大千對這一層，有意隱諱，但也透露了若干真相；他說：「到了北京，戈太太還是哭，她是存心不想活的了，究竟是甚麼事痛不欲生？外人也不知道。」很明白地，狄文字下堂求去，所願已遂；但張君綏卻無法娶她。以張君綏的胞兄、師長、朋友對他的評價來看，張君綏絕非始亂終棄的張君瑞，他之不能與狄文字名正言

順地結合，當然是家庭反對之故；張大千說：「這兩個都是傷心人別有懷抱，厭倦人生的想法倒是一樣的，在船行途中大概愈談愈窄，竟然就約同跳海了。」所謂「愈談愈窄」，意在言外，即指他們的姻緣路是一條死胡同。

張君綬與狄文宇殉情的經過，據張大千追敘是如此：「船從天津到達煙台後，船上人叫門不開，破門而入，只見艙房的兩個行李捲放得整整齊齊，每個行李捲上都留有信，我弟弟寫了兩封，一封給船長，一封給朋友，遺書說：『我同狄大姐同時自殺，但是我們各有各的事，各有各的煩惱，如果被人疑惑我們做了甚麼不對的事，也沒有關係了。自求解脫，只希望人們把我忘記。至於我的遺物十幾個箱子，請交給我的八哥大千。』」

這裡有一個很明顯的跡象，張君綬與狄文宇在船上亦是雙宿雙飛；一間艙房，兩捲行李，便是證據。他們死得很從容，見得其志早決；張君綬的遺書中，亦無半句哀怨之語，視死真有「浩然如遠遊之還鄉」之概，實在難得。

至於「但是我們各有各的事，各有各的煩惱，如果被人疑惑我們做了甚麼不對的事，也沒有甚麼關係了。」這段話要分成兩回來看，前面的一句，是為了兩家的面子，故意否認；後面一句是變相地說明他們的「同時自殺」，並非偶然；這樣的一種說法，可能是從雍正御製《大義覺迷錄》中學來的。

此一雍正七年九月頒布天下，及於僻壤，並令學宮各貯一冊，以備士子觀覽；而在乾隆即位以後，復又收回銷燬的《大義覺迷錄》，主要的內容是，清世宗自辯其為天下所指摘的「謀父」、「逼母」、「弒兄」、「屠弟」四大罪款，而於「屠弟」一款下自言：「只此一事，天下後世自有公論，朕不辯亦不受也。」孟心史謂：「夫不辯是否即受，論者可自得之。」

張君綬的「如果被疑惑，亦沒有關係」的說法，命意亦復如此，事實上是承認了，但表面上不能不否認而已。

張君綬與狄文宇的故事，悱惻動人，若與徐志摩、陸小曼相較，境界懸殊。陸小曼初嫁學軍事的留學生王賡，結婚時徐志摩為儐相，未幾開始追求「新娘」；於是陸王仳離而徐志摩停妻再娶，且由梁任公為之證婚。

婚後，徐志摩移家上海，陸小曼染上了嗜好，而在鴉片煙榻上與推拿名醫翁瑞午談戀愛；徐志摩亦公然追求一個話劇明星。就這樣一盤混帳，而徐志摩與陸小曼，卻被視作新才子佳人的典型；試問何處去說是非？不過話說回來，張君綬之死，至少在他最親近的人是非常同情與痛惜的。其時張大千不在上海，遺物便送到曾農髯家；張大千趕回上海，開箱檢視，內有遺書一封，自稱不孝，不能遵從母命與一個不喜歡的女人結婚，所以決心自殺。遺物中有一幅

畫；曾農髯掩面登樓，寫了一張字條交聽差轉示張大千：「余不忍見君綏遺物。」

那幅畫是山水，仔細辨認，畫中景致，正是煙台；奇峰壁立，崖下一座廟宇，便是老君廟。曾農髯在畫幅之右題五言詩一首：「一紙已足傳，廿年成一世，白頭老親在，知君心未死。」詩下有跋：「君綏有慧根，從予學書篆草，已臻神妙。父母以季子，愛憐更甚諸兄；友善季爰，尤形影不離，其蹈海何謂耶？然幼時喜依寺僧，及來滬，復逃之普陀，季爰數月訪得之。豈真大覺耶？」題字中有錯漏更改了兩處，可以想見此老下筆之難。

畫幅之左，為張大千所稱作大師兄的胡小石所題，是一首七絕：「揩眼峻嶒何處山，死生隔紙已漫漫；秋燈溫夢蟲相語，認汝天風海水寒。」下款為：「壬戌中元後三日題君綏遺墨」。壬戌是民國十一年。

此畫最初題識者，只曾農髯、胡小石師弟。胡詩指出死之時「秋燈溫夢蟲相語」；死之地「認汝天風海水寒」，亦不言死因。民國十八年己巳，復有多人加題，亦復如此，只惜其死，不言其他；其中只黃賓虹所題，是對張君綏的藝事的評價：「文衡山令嗣彭、嘉，均享天年；惟台早逝。余曩曾睹其畫，超

超不減諸兄，今觀君綬筆，可信其不朽矣。」將張君綬譬諸文徵明早死之子文
台，是很適當的比擬。

九　由頤和園到青城山

自民國十三年「首都革命」溥儀出宮以後，慈禧太后移用海軍經費所建造的頤和園，由小朝廷的「內務府」移交北京市政府接管；當時園內住著好些過氣的名流，如袁世凱的長子袁克定等人，此輩在政治上已難發生作用；但是社會地位及「老交情」猶在，一時無法請他們喬遷，索性訂定一個租賃的辦法，讓他們合法居住。但此辦法是不大公開的，要熟悉門徑，才能享受這一份滿清親貴所未享受過的居住權，抗戰以前，張大千是園中的房客；所住之處名為「聽鸝館」，在排雲殿之西，乾隆年間為聽戲之處，慈禧重修，保留原來的名稱及格局。後來重修德和園的大戲台，聽鸝館的戲台就閒置不用了。

其時溥心畬亦住在頤和園，與張大千常相過從，合作山水人物；「南張北溥」的名聲，即大盛於那幾年。

七七抗戰爆發時，張大千正由四川掃墓祭母後到上海，聽從葉恭綽的勸告，趕回北平，打算接眷南下；那知一到北平，誤信了湯爾和的話，幾乎陷在古都。

湯爾和是杭州人，前清末年，留日學醫，參加了革命；民國十一年以教育部次長代理部務，至王寵惠組閣時真除，以後又擔任過顧維鈞內閣的財政總長。他從日俄戰爭期間開始，就是親日派；張大千卻不甚清楚，只以為他對日本方面的消息很靈通，想從他口中獲知北平的處境；湯爾和開口就說：「北平安如泰山，絕無問題。」

那時張大千的家眷已遷入城內；只以時當酷暑，張大千想在頤和園避過一個夏天，秋涼動身。就這畏熱躲懶的苟安之一念，為他惹來極大的麻煩。

不過湯爾和倒也不是有意欺騙張大千，或者故意作樂觀之論，實在是當時華北軍政最高負責人，冀察政務委員會委員長宋哲元的態度，會使人產生錯覺之故。

當七七事變發生時，宋哲元正回山東樂陵原籍；七月十一日才由樂陵抵達天津，第二天發表談話，認為盧溝橋事變是局部衝突，希望能作合法合理的解決；與日本軍部所宣傳的「地方化」、「就地解決」、「不擴大」三原則，若合

符節。同時，宋哲元對外雖表示不接受日本任何條件，事實上已達成一項停戰協定——七月九日下午，原在天津的日本駐屯軍參謀長橋本群，到達北平，會同日本大使館專駐北平的武官今井武夫，向二十九軍四要角之一的北平市長秦德純，提出四項條件；第二天談判移往天津進行，中國方面由二十九軍另一要角天津市長張自忠，與橋本、今井談妥三項條件：第一、二十九軍派高級軍官道歉；第二、處分在事變中負責任之軍官；第三、保證不再發生類似事件。

七月十一日，宋哲元抵達天津後，認為這三項條件是可以接受的；當時完成了調印手續，這個協定便生效了。湯爾和是冀察政務委員會委員之一，對這件事知道得很清楚，所以敢向張大千作此保證。

但是，他聽說張大千預備遷回頤和園，卻似有不甚贊同的神色——原來湯爾和與一批久住北平，做過前清及北洋政府的官僚，私下已有了一個打算，萬一雙方交涉破裂，戰端重起，他們將以保護文化古都，勿受戰火摧殘為名，要求二十九軍撤退；他們相信宋哲元將會接受，中央也會諒解。但北平城外就很難說了；所以有些為張大千擔心。

張大千那裡曉得他還有這樣一番心思？而且看連日報紙，宋哲元對各方面的談話，都表示這是個地方性的衝突；此外又有兩件事，更足以為宋哲元的談

話，作有力的佐證，這兩件事，一件是七月十五日通電全國，感謝捐款勞軍，電文中說：「遇此類小衝突，即勞海外同胞相助，各方盛意雖甚殷勤，捐款則概不接受。」

另一件事是，中央決定派孫連仲等四個師增援華北，而宋哲元卻電請中央，不必派軍北上，顯示衝突，不至於擴大。張大千總以為這一次的事變，也像過去的「張北事件」、「豐台事件」那樣，不久就會平息，所以放心大膽遷回頤和園去避暑；過了兩天是星期六，張大千照例進城，聽了程硯秋的戲，住到星期一回頤和園。出城以前，又去拜訪湯爾和，打聽最新的消息。

湯爾和仍舊保證，絕無問題；但聽說張大千要回頤和園，表示最好不要出城。張大千心想：頤和園是北平的一部分；北平沒有問題，頤和園當然也不要緊。因而沒有聽他的話。

這時是七月廿六日一清早，而局勢的大變化，正就在這天。原來宋哲元先只當是小規模的衝突，可以用處理地方事件的模式來解決；及至七月十九日回到北平，由絡繹湧到的情報中研判，始逐漸發現真相。橋本與今井提出停戰協定的交涉，所以能很快地達成協議，根本就是一條緩兵之計，因為當時日本華北駐屯軍司令官田代皖一郎病歿，日本派原任教育總監香月清司中將接替，於

七月十二日始到達天津，一方面需要瞭解全盤情況；另一方面又要辦田代的喪事，為了需要幾天平靜的時間，才同意了在宋哲元認為可以接受的停戰三條件。

七月十六日宋哲元藉參加田代葬禮之便，與香月清司第一次見了面；在日本方面解釋，這就是執行停戰協定的第一條：二十九軍派高級軍官道歉，宋哲元亦不否認，但說是相互道歉。而且此項停戰協定，在七月廿一日呈報中央後，次日即獲得批准的電報。看起來彷彿真的沒有問題了，那知七月廿三日的一個情報，改變了宋哲元的想法。

這個情報是：日本已派遣八個師團約十六萬人，在駛華途中，並已有部分到達。隨後又有另一個情報，日本的第一支運輸船隊，已悄悄在塘沽卸下十萬噸的軍用品。

當張大千在開明戲院欣賞程硯秋的《荒山淚》時，宋哲元正與中央所派的參謀次長熊斌，及國民黨的代表劉健群徹夜密談。宋哲元終於對中央的決策，有了全盤的瞭解，決定完全依照蔣委員長的命令行事。

七月二十五日夜間，爆發了「廊房事件」。廊房是平津之間的一個小站，而地位重要；日軍藉口修理軍用電線，占領了廊房車站，交涉沒有結果，發生

軍事衝突，日軍有空中支援，駐軍被迫退至黃村。這是張大千回到頤和園以後的事。

因為如此，頤和園的氣氛，與張大千星期六進城時大不相同了，傳說日軍要炮轟頤和園，又說要用毒氣瓦斯；保安隊向住在頤和園的七十幾家人家，挨戶通知，如何將大蒜搗碎，用毛巾浸水防毒。同時，由於廣安門發生射擊事件，頤和園去北平的交通也被隔斷了。

這一來，住在頤和園的人，才知道大禍臨頭了。頤和園的目標太大，鑒於英法聯軍火燒圓明園的往事，都認為絕難倖免；七十幾家人家，紛紛逃散，最後只剩得兩家，一家是有名的軍事學家雲南的楊杰；一家就是張大千。

其時東京參謀本部，已對香月清司正式下達作戰命令，同時遣派三個師團，包括駐廣島有名的第五師團在內，增援華北；七月二十八日黎明，由原屬關東軍的鈴木混成旅團及日本陸軍最精銳的酒井機械化旅團，加上飛機三十架，向駐守南苑、西苑、北苑的二十九軍，發動猛烈攻擊。二十九軍不料日軍會突然發動大規模攻勢，猝不及防，損失慘重，南苑的戰況，尤為慘烈，二十九軍副軍長修麟閣，一百三十二師師長趙登禹，均在此役陣亡。

當砲火震天時，楊、張兩家四個大人，六個小孩，躲在聽鸝館的戲台下

面——聽鸝館戲台兩層，上層名為「鳳翔雲應」；下層名為「來雲依日」；但「來雲依日」之下，還有一層隱於地下，有些整本大套的所謂「大戲」，如《地湧金蓮》、《羅漢渡海》等等，角色多為神佛仙道，或從天降、或自地出，所以地下的那一層亦很寬敞，但作為避難所而言，除了轟炸或砲擊以外，並無用處；反而因為地下開有五口大井，發生了聚音的作用，由砲聲所帶來的驚恐，更甚於平地。

這天晚上，張大千聽得頭上馬蹄奔騰，徹夜不停。原來宋哲元打算堅守到底，中央及全國民眾亦都如此希望；可是地方人士不願文化古城化為灰燼。這天下午，宋哲元、秦德純、張自忠等人，在鐵獅子胡同「進德社」召開緊急會議，終於決定由張自忠以代理冀察委員會委員長，及北平市長的名義，留守北平，維持治安。當夜九時，宋哲元偕高級將領多人，經由西直門、三家店，繞道長辛店，秘密離平，移駐保定；除了劉汝珍的步兵旅以外，二十九軍其他部隊，亦皆撤退。一夜不停的馬蹄聲，就是由此而來的。

第二天，日本人露面了。張大千派他會說幾句日本話的長子張心亮，設法躲過日本兵，騎腳踏車去打電話，向城裡的一個開洋行的德國朋友海斯樂波求援。幾經周折，總算在約莫一星期以後，由海斯樂波用掛著紅十字會標幟的汽

車，將他們全家送到了城裡。

其時北平、天津都已成立了「維持會」，天津的維持會會長是北洋政府時代曾為曹錕主持賄選的高凌霨；北平則是早年做過「九門提督」，洪憲餘孽的江朝宗。但在江朝宗之上，有個實際上管理北平市政的日本人，名叫喜多多駿一。

此人是個陸軍少將，原任參謀本部中國課課長；七七事變以前擔任日本駐華武官，最近才調到北平，名義是特務機關長。他的任務除了當江朝宗的「上司」以外，主要的是協助惡名昭彰的日本特務首腦土肥原賢二，組織偽「政府」；這個偽政府定名為「華北臨時政府」，首腦人選屬意兩個人，一個是段系要角，有名的親日派曹汝霖；另一個是當過北洋政府財政總長，一度由日方推薦，而任冀察政務委員會委員，兼經濟委員會主席的王克敏。

曹汝霖雖是北洋官僚，但他親日而實未賣國，從蔣委員長迎段祺瑞南下後，段系人員除了像缺乏國家觀念的梁鴻志之流以外，都受到中央的諒解與尊重；蔣委員長在兩年以前，且曾特邀曹汝霖上廬山，徵詢對日外交政策的意見，他深知蔣委員長堅決抗日的意志，蔣委員長亦深信他在任何情況下，不會出賣國家民族。

此時是他接受考驗、表明心跡的緊要關頭；他倒是把握得定，

土肥原來也好，喜多來也好，他都用「唐花」自喻，一出了溫室，便會枯萎；表示健康狀況不許可他出任煩劇而堅決拒絕。

結果是一向狂嫖爛賭，生活糜爛而債台高築的王克敏下水了。「華北臨時政府」成立於十二月十四日；下設「立法」、「行政」、「司法」三院，湯爾和是「立法院委員長」兼「教育總長」。北平特務機關改組，稱為連絡部；喜多駿一仍舊擔任部長。

當時日本特設華北軍事總司令部，總司令是寺內壽一大將；他才是華北的「皇帝」，因此「華北臨時政府」成立後，由喜多率領王克敏以下全體「首長」到天津來「覲見」寺內。

事畢回平，喜多出了個花樣，卻替張大千惹來很大的麻煩。當張大千由頤和園初回城內時，已經惹了一次麻煩——他告訴湯爾和，日軍在城外搶劫、強姦、殺人，無惡不作，湯爾和便去質問日本憲兵，而日本憲兵要證據，將張大千找了去關了一個星期，由湯爾和設法將他弄了出來，但限制他離開北平。這一下才知陷入牢籠，悔之已晚。

這時的張大千，唯一自處之道，是閉門養晦；由於秩序已漸漸恢復，他決定仍舊以頤和園作他的「首陽山」，隻身移居時，關照他在城裡的家屬，任何

請帖都不必轉給他，以示謝絕應酬的決心。

據張大千自己說：「閉門養晦，謝絕應酬也不行，有一天一位朋友金潛庵打電話給我，他問我為甚麼不露面？我說『閉門思過』。他說：『我看你倒是在想閉門闖禍！』」他警告我說：『有人請了你兩次都不到，必然是宴無好宴，會無好會。可是金潛庵說，你再不給他面子，日本人會翻臉的，何必敬酒不吃吃罰酒。我問啥子事嘛？他說日本人想安排一台盛大的平劇，知道我與余叔岩、程硯秋是好朋友，要我出面商量排戲碼、派角色。」

這是張大千的一班想沾他光的朋友，逼他出來的一種手法。為了「慶祝華北臨時政府」成立，喜多駿一決定二十七年元旦辦一場堂會戲，排戲碼、派角色，自有「小實報」的管翼賢之流的地頭蛇去奔走，不一定要求張大千。像余叔岩，他們的交情確是很深，但能搬動余叔岩，也還有人，如當過袁世凱的庶務的郭世五；袁世凱的女婿薛觀瀾等，都有左右余叔岩的能耐。還有張鎮芳之子張伯駒，七七之前正由南京回北平；他跟余叔岩的淵源，只看勝利以後，余叔岩肯陪他唱《失街亭》的王平，便知如何之深。要找這些人來勸余叔岩，比找張大千容易得多。

日本人對張大千的興趣，其實仍舊是他的畫與收藏；還有他的具有宣傳價值的名氣。張大千說：「日本人對我說，知道我收藏的石濤、八大作品最多。又說知道我曾有意要把珍藏捐獻給南京國民政府，然後一個大轉彎，謅了許多不成理由的理由，明言要我把名畫捐給北平偽頤和園，我們決定把頤和園的養心殿，作為你捐獻名畫的陳列館，不僅展覽你珍藏的石濤、八大，而且還要展覽你張大千的作品，讓人瞻仰，永傳後世。我心想甚麼永傳後世啊！我如上當，就要遺臭萬年！」這段話，是根據謝家孝的記錄；「養心殿」可能聽聞有誤，頤和園並無養心殿。

張大千假託收藏的絕大部分在上海，想藉此機會脫離虎口，幾經談判，達成兩點結論。

第一是日本人同意，由楊宛君到上海去取張大千收藏的書畫；第二是張大千列名為以寺內壽一大將出面所組織的「中日藝術協會」發起人。張大千關照楊宛君，帶著二太太所生的三個孩子到了上海，悄悄租屋住下，等他慢慢設法脫離虎口。

這時上海方面，關於張大千的傳說很多，由於日本人要張大千出任「北平藝專」的校長，怎麼推也無法推得了，結果是擔任了「主任教授」的名義，還

去上了一堂課，因而認為他是「落水」了。

也有些幸災樂禍的小報，根據張大千曾為日本憲兵拘押一星期這一點，加油添醬地說他已經被槍斃了。張大千的朋友印人方介堪，將報上所登的這些傳說都剪了下來，寄到北平求證。張大千靈機一動，去找一個日本方面專門負責跟文化人聯絡的原田隆一，他說：「上海人都相信你們把張大千殺掉了。我應該回上海公開露面，張大千並沒有死。」

原田隆一在華多年，說得一口很地道的「京片子」；對於中國的人情世故，亦頗練達，知道張大千使的是金蟬脫殼之計，一口拒絕。張大千要到上海去開畫展，原田表示，只要將作品送到上海，即可展出；張大千以他人會認為畫是他生前所作，必須本人在展出所出現，才能證明他未死。原田仍舊不肯鬆口。

那知上海居然出現了「張大千遺作展」，而且照張大千歷來的成例，每展必定一百幅。這件怪事的內幕，張大千很快地就知道了，他有個入門弟子叫胡儼，號若思，藉機斂財，造了一百張張大千的偽畫，以「遺作」名義展出，格外顯得珍貴，一展出就被搶購一空。此事後來引起大風堂門下公憤，一致聲討，不認他為同門.；但張大千卻是意想不到地獲得了一個絕好的機會。

「已經有人替我開『遺作展』，我如果再不露面，請問有甚麼更好的辦法，能夠證明日本人未殺張大千？」

原田當然不能讓他們日本人揹這個黑鍋。當下同意發給張大千一張期限一個月的來回通行證；回北平時，要把他收藏的石濤、八大珍品帶回來。

張大千的珍藏，共有廿四箱之多，一度曾預備送入當鋪，權當寄存，當鋪不肯擔此風險。仍舊是靠他那個名叫海斯樂波的德國朋友，代為秘密收藏；而且在張大千到達上海的一個多月之中，利用因為軸心國家的關係，安全運到上海。

由天津乘海輪到上海的張大千，自然住在卡德路李家，深居簡出；在極秘密的情況下，籌畫經香港回四川。

光是一家五口回四川很容易，問題是他有二十四只畫箱；由上海乘法國郵輪到香港後，如何入川，頗費周章，幸而有交通界的老前輩葉恭綽幫助，中航一天一班經漢口轉重慶的民航機，只要有機會都替他運出一箱到兩箱。這樣到了八月下半月，情況有變化了。

原來政府已經決定由武漢遷移重慶，在七月底作了正式宣布，同時改組四川省政府，並派張群為委員長重慶行營主任，於八月五日宣誓就職，在武漢的

各中央機關，亦紛紛開始行動，大都由水路溯江西上。到了八月十一日，日本飛機七十二架轟炸武漢，民眾死傷約五百人；第二天又有六十多架，專炸武昌，河北省政府四周的建築物，皆被炸毀。這一來，遷移的工作便須加速進行。中航香港分公司奉到的命令是，客貨至漢口一律卸清，騰出空位專載公家機關的人員及物品至重慶。

於是中航香港分公司戴經理向張大千說：「不能再一箱一箱地運了。我建議讓你太太帶了剩下的箱子一班飛機走，到了漢口，女太太們比較好說話，她可以堅持她坐的是民航機，付了錢的行李，一定要下在重慶，不能下在漢口。」張大千同意了，買好機票，帶著楊宛君到機場去辦手續，不想事情發生了變化。

在中航的機場辦事處，遇到一位黃先生，本是中航北平分公司的負責人，一談起來，那黃先生告訴他說：中航班機不飛漢口，改在廣西梧州降落。一向花錢散漫的楊宛君，不知道怎麼忽然要打小算盤了，她認為飛機票跟到梧州的船票，票價是八與一之比，何不就坐船到梧州，在那裡再轉重慶，這一來起碼可以省下兩百多元的港幣。

張大千反對這個辦法，兩人在機場吵了起來，正在吵得不可開交時，來了

一個熟人，李秋君的弟弟李祖同。他說他正安排他朋友的眷屬回四川，機票不如轉讓給他；有人調解，張大千也就算了，將機票讓了給李祖同，另購到梧州的船票。不想這一番意外的波折，使得張大千免了一場大難；他說：「記不清是八月一號或是三號，中國航空公司那班飛機『桂林號』，飛出九龍，就在澳門石岐上空，被日本人打下來了。你看，這真是沒辦法的事，我太太小孩，以至於那幾箱字畫，都免於此劫。」張大千真是將日期記錯了，「桂林號」為日本軍機所擊落，機師及乘客全部罹難，是在廿七年八月廿四日。

張大千由水路回川，先到梧州，應徐悲鴻之約，經柳州到桂林，飽覽了陽朔山水，先到重慶住了幾天，然後回成都，遊了峨嵋，隨即舉家遷居青城山上清宮。為甚麼遠絕塵世，入山惟恐不深？在他送謝稚柳的一把扇子上，有消息可參。

在重慶相晤，他為謝稚柳寫了一把扇子，是他臨離北平所作的自畫像，和一首小令，調寄〈浣溪紗〉：「十載籠頭一破冠，峨峨不畏笑寒酸，畫圖留與後來看。久客漸知謀食苦，還鄉真覺見人難；為誰留滯在長安？」

這首詞的下半闋，寫出了他的只能為知者道的苦衷，張大千本是聽了葉恭綽之勸，北上去接眷的，只為信了湯爾和的一句話，又看宋哲元是一副不在乎

的態度，誤以為盧溝橋事變，很快地就會過去；加以時當酷暑，又貪戀頤和園的景致，一念疏懶，再也沒有想到後果的嚴重。「山中方七日，世上已千年」，昆明湖水猶未浣淨征塵，等發覺情況不妙時，北平城內已生滄桑之變；此後一連串身不由己之事，還算他把握得定，未曾真個落水。但當時民心士氣，正極度昂揚之際；個人出處是個極其敏感的問題，原為接眷，卻一去不回，「為誰留滯在長安？」其中的委屈，實在不易解釋，尤其是有張善子正氣凜然的形象在，相形之下，更覺難堪，倒不如暫時歸隱為妙。

青城山一住三年；這三年對張大千很重要，因為無異和尚坐關，潛修內視，為得道必經的階段。作為一個藝術家，必須有所吸收，才能有所表現；而吸收以後，又必須經過消化，或者更恰當地說是醞釀，反覆深思，不斷探索，方能有所創造。張大千的記性、悟性都是第一等，但不論如何，時間是無可代替的；猶如釀成的酒藏陳一樣，必得經過一定的時間過程，才會到達某一程度的醇化。在北平，在上海，在任何擾攘紅塵中，人情應酬常占去了張大千好些時間，他亦樂此不疲；藝術上的吸收不足，復又缺乏足夠的時間來消化，則其表現於作品者，漸漸地就會薄與俗。張大千之所以能由名家成為大家；山水之所以能由臨摹、寫生而具有自家的面目，青城山的這三年，大有關係。

舉個最明顯的例子，張大千的詩，亦以在青城山這段期間，做得最好，如〈青城小居口占〉：「自詡名山足此生，攜家猶得住青城。小兒捕蝶知宜畫，中婦調琴與辨聲。食栗不謀腰腳健，釀梨長令肺肝清。揭來百事都堪慰，待挽天河洗甲兵。」

這首七律，關於山居生活部分，皆為寫實，「食栗」、「釀梨」，彷彿有典，而實為白描。居山而言「腰腳健」，自是本色語，但有別解，本草以栗可厚腸胃，補腎氣，用作滋養藥；「食栗不謀腰腳健」，謂雖有三婦而不求強壯藥，乃寡欲之意。「釀梨」者，剜梨之半，加貝母，復合全梨，蒸而食之，為潤肺之方，故言「釀梨長令肺肝清」，造語平淡而清新有味。

另外一首〈題劍門〉，又是一番意境：「北去南來問石牛，蜀王引領五丁休，蕩搖白日龍蛇怒，椎鑿玄天神鬼愁；自是山川據形勝，誰言關塞限戈矛？諸君忍作新亭泣，一戰猶堪扼此州。」

「石牛」謂「石牛道」，又名「金牛道」，亦即「劍閣道」，上半首雜用「石牛便金」及秦惠王知蜀王好色，許嫁王女的故事，寫劍閣之為雄關要隘；第五句言可守，第六句言可攻，結句有人謂似陸放翁，信然。這首詩用了好些典故，如「蜀王引領」出《華陽國志》；「蕩搖」語出《左傳》，可知青城三年，

張大千讀了好些書。

不過，此一時期張大千最主要的吸收，是涵泳於大自然之中，胸中羅列了無數「畫稿」。論張大千之畫者，以為他平生畫風凡三變，四十以前是「以古為師」；六十以後是「以心為師」；四十至六十之間，「以自然為師」。民國廿七年，張大千四十歲；則「攜家猶得住青城」，正是他「以自然為師」的開始。

張大千畫過一幅潑彩、潑墨的大件，題名〈四天下〉，四川四大奇景，號稱「瞿塘天下險，劍閣天下雄，峨眉天下秀，青城天下幽」，在張大千心目中，蜀中山水，寰宇所無；走筆至此，可以談一個插曲，大風堂門人某，在日本習畫，張大千告誡他說：「你在日本甚麼都可以畫，就是不准畫富士山。」此君不守師門之戒，張大千為之勃然大怒，幾乎逐出門牆。「曾經滄海難為水」，看慣了峨嵋、青城，再看富士山，會覺得可笑；畫慣了峨嵋、青城，而且是在已成名之後，居然會去畫富士山，這種行為亦令人可笑。一個人讓人覺得他可惡，還不要緊；認為他可笑，格就低了，無怪乎張大千動怒。

青城山在道書上列為「第五洞天」；《唐六典》云：「劍南道名山之一，連峰接岫，千里不絕，青城乃第一峰也。前號『青城』，後曰『大面』，其實

一耳。」易君左曾與張大千在青城結鄰；在他的〈青城山上一大千〉這篇文章中，亦曾談到大面山。

當張大千攜家隱居青城山時，自然也有他的好朋友如葉淺予等人去探望，但三、五日的盤桓，無法窺知張大千此時生活的全貌，因此，易君左的這篇文章是很可貴的。迄今為止，關於張大千在青城三年的生活、心境之紀錄，尚未有更詳於易文者；雖然易文亦僅得兩千六百字，但參以其他著作及張大千在此一時期的作品，已能使人了解，青城山的生活，對張大千的藝事，發生了怎樣的影響。

易君左是因為四川省政府疏散，而又為張大千所吸引，上青城山住了半年，在上清宮與張家結鄰而居。上清宮建於晉朝，所在之山名為高台山──青城山是總名，周圍一百五十里，又分為成都山，是位於青城之前而較小的所謂「案山」；青城之西二十里為高台山；又西南十里為天倉山，凡三十六峰，前十八峰為陽，後十八峰為陰，「青城天下幽」者，就因為整個山脈的結構，連崖隱軫，有其格外深邃奧曲之處。

易君左說：「青城山脈最高的山，一名大面山，山頂終年積雪，又為雲霧糾纏不清。山容變幻離奇、美妙莊嚴，無論從何角度望去，都是再美麗也沒有

了。張大千在第一峰頭築一小亭，亭旁植梅二百株，常邀我到這座小亭上閒坐

清談。這亭子正與大面山相對，仰望端莊凝碧，如展開一幅絕大的玉屏風。

說亭子「正與大面山相對」，足見此亭築於高台山。而大面山實在就是青城

山：一山兩名，只為方向不同，景致各異之故。

所謂「前號青城」，即是從南面向北看，如易君左的描寫：「它像一座純

用青色築成的城堡，整個山容被高林密樹的青光所籠罩，人行其間，鬚眉盡

碧，一片綠海，山以青城而名，即本於此。」

所謂「後曰大面」，是從北望南看；易君左由高台山上的亭子望大面山，

詩：「山如翠浪盡東傾」，這正就是山名「大面」的由來。陸放翁詠青城山

「如展開一幅絕大的屏風」，這正就是山名「大面」的由來。陸放翁詠青城山

詩：「山如翠浪盡東傾」是由於西風獨盛之故，但也寫出了青城山的山勢斜

陡；北面更甚，以致積雪所覆，竟像是一面垂直的玉屏風。

我們可以想像得到，張大千坐在高台山第一峰頭，面對大面山的那座亭子

中，心裡所想的，除了畫以外，更無他念。在這樣一個可能終日不見行人的幽

深之處，正所謂「朝暉夕陰，氣象萬千」，張大千目摹心追，胸中不知有多少

未畫出來的山？這些胸中之山，到了晚年，他毫不吝惜地將它們傾瀉在「潑

墨」、「潑彩」中了。

這就是說，如果不是對青城山作過長時間的觀察，攝取了因角度、時間的不同，而形成了繁複變化的多種深山容貌於胸中，他不敢想像潑墨、潑彩，亦可成畫。當然，在當時他還沒有這種想法；這一層，我留在以後他有這種創意時再細談。

張大千在青城山曾有過一件離家出走的逸事，易君左身經目擊，易君左製了一個回目來形容：「一氣隱無蹤，雲山日落；千峰尋不見，燈火宵明。」他說：「一天下午，大千先生尚未回家，等到日暮，消息杳然。因為他在山上遊覽，照例是清晨或下午，斷沒有從下午到黃昏還不回家。張家三位太太非常焦急，來同我商量；我勸她們不要擔心，可能應山僧之約，樵夫之請，前往閒話，也未可知。不料等到二更時分，全山已成死寂世界，還未回來。」

這一下，連易君左也著急了，「於是，合兩家男女老少，連同上清宮的道士們，等到三更時分，大家同去探索這位大畫家的下落，要把他搶救回來，可是青城山千峰萬頂，懸岩削壁，幽壑深洞，叢林雜草，叫我們何處去尋？何處去找？經過幾乎通夜的搜索，幾十條火把照得滿山通紅，青色的樹木都變成了紫色，依然不見蹤影。且幸時節是初夏，清寒不重，人人抖擻精神，翻山越嶺，涉澗跨溪，披雲拂露，穿岩入洞，直到天已大亮，天啊！好不容易，才在

山腰一座小峰的洞內，也就是在天師岩附近幽岩中，發現了這位大師閉目瞑坐，好似達摩面壁，眼觀鼻、鼻觀心，在那裡修養呢。我們一大群人真是歡喜若狂，不由分說，立時由他的三位太太，把他拖出洞來；然後他張目一看，卻鎮定而優閒地說：『做啥子這樣大驚小怪呀？』」

易君左說，事後他也不好怎樣向他追問，何以有此「驚險而富有傳奇的一幕」？而據張大千自己說，這一次家庭風波，是他的三個太太聯合起來對付他；黃凝素則是「揭竿而起」的「急先鋒」，有一次由動口而動手，黃凝素順手拿起畫桌上的銅尺作武器，拉拉扯扯之中，一下打到了張大千的手上。張大千發雷霆，拂袖而去。大婦、中婦、小婦齊一步驟，既沒有人出來轉圜，也沒有人向他勸阻；只以為他出去逛一逛，等氣消一消，自會回家，那知聽其自然的結果，演變成了騎虎難下的僵局。

至於尋獲以後的情形，卻非如易君左所說的「立時由他的三位太太，把他拖出洞來」；張大千還很拿了一陣喬。

十　敦煌行

敦煌，古稱三危，《尚書》記載：舜流放共工於此。「四夷」中的「西戎」，相傳即是共工的子孫，世世代代，保有其地。敦煌東南二十里有座山、三峰峻絕，因名三危山，據說即是共工當年的住處。

至春秋時，三危之地稱為瓜州，以瓜美得名；唐朝杜佑的《通典》中說：「至今猶出大瓜，長者狐入其中，首尾不出。」瓜產於沙壤，故唐朝又稱其地為沙州。此地在漢朝為西域交通的樞紐；西域的陸路，有北道、中道、南道，而皆匯集於敦煌，其西即為陽關；唐詩：「西出陽關無故人」，敦煌為漢人活動範圍在西面的極限。

到了南北朝，敦煌在文化上處於很突出的地位。錢穆在《國史大綱》中，論「北方政權之新生命」說：「北方中國經歷五胡長期紛擾之後，漸漸找到復

興的新機運，是為北朝。」陳寅恪的名著《隋唐制度淵源略論稿》，在〈敘論〉中特別指出：「西晉永嘉之亂，中原魏晉以降之文化轉移保存於涼州一隅，至北魏取涼州，而河西文化遂輸入於魏，其後北魏孝文、宣武兩代所制定之典章制度，遂受其影響。」所謂「河西」本泛指黃河以西的區域，包括陝西、甘肅及蒙古鄂爾多斯等；但在南北朝至隋唐，河西指涼州、甘州、肅州、伊州、西州、辰州、沙州等七州，即後來的武威、張掖、酒泉、哈密、西寧、安西、敦煌；以後又加上蘭州等地，共為十州。五胡亂華時，河西地區被禍獨輕，因而在南朝文化衰落時，北朝則以南方的高級知識分子紛紛逃難至「金武威、銀張掖」等河西富庶之區，而得將「漢文化轉移保存於涼州一隅」。當然也有原來在北方的高級知識分子，淪陷後堅守傳統學術途徑，反無南朝的清玄虛誕之習；這種保存了傳統的舊儒學，後世稱為「河西儒學」。

「河西儒學」中的大儒，如郭瑀、劉延明、蒙遜、常爽等，皆有弟子數百人；文教昌明，遠勝南朝。不過「河西儒學」之盛，與北朝的漢化傾向自然亦有密切的關係。

亂華的五胡十六國，漢化最早的是匈奴；漢化最深的是鮮卑，其次為氐。氐與鮮卑恰好相反，鮮卑自遼東至河西，無所不居，氐族甚多，以建前燕的慕

容氏及建元魏的拓跋氏為最盛。氐則只居略陽，其地當今甘肅秦安縣東北，以蒲氏、呂氏為大族，呂氏建國曰後涼；蒲氏建國曰前秦，傳至第三世蒲堅，改姓為符堅。此人雄才大略，重用以捫蝨高談，而為桓溫所輕的王猛，在五胡中獨強；王猛相符堅，提倡文教，五經皆置博士，常勸符堅偃武修文，臨終時又勸符堅勿南侵東晉，符堅不聽，致有淝水之敗。但王猛死後，特詔崇儒，禁老莊圖讖之學，此即為河西儒學的正統。

首先開發敦煌者，亦即符堅，當其方盛時，準備經營西域，創造可以上比漢武帝的武功；因而「徙江漢之人萬餘戶於敦煌」，以期開發成為征西域各國的前進基地。而就在此一時期中，作為河西走廊末端，絲路入中國立第一站的敦煌，鑿開了千佛洞的第一洞。

開山的和尚叫樂僔，自西域遠來，行腳到敦煌時，正當夕陽從他身後下山，餘暉返照，呈現在他眼前的三危山，金光萬道，隱隱有千萬座佛的莊嚴寶相，樂僔驚異膜拜，歡喜無量；就在此時立下宏願，要在山壁上鑿出一個洞窟，供養菩薩。

不過，樂僔由募化而鑿成的第一座洞窟，據張大千說，是在與三危山相隔十里的鳴沙山，原名莫哥窟，俗稱千佛洞。張大千考證莫哥實為漠高，指沙漠

中的高山；漠高之名，後來他又從壁畫的題記中證實。

建第二座洞窟的，也是一個遠來的和尚，法名法良。

佛洞，還是要靠當時的貴族，以及河西的安定繁榮。當前秦因苻堅淝水之敗，

國勢由盛而衰時，另一個漢化的氐人，乘時崛起，此人名叫呂光，苻堅圖西域

時，以呂光為「都督西討諸軍事」，西出陽關，首征龜茲，即今新疆庫車縣一

帶；呂光入城，見宮室壯麗，有流連不忍去之意。部下因前秦國勢漸衰，有可

圖之道，堅請東歸。於是呂光回師後，自領涼州刺史，於東晉孝武帝太元六

年，建號後涼，在十六國之外。

呂光以後，又有李暠繼起，建號曰西涼，此人對建設敦煌有很大的貢獻。

李暠字玄盛，河西漢族世家，東晉安帝隆安四年，以敦煌太守為部下擁護

為「大都督」，稱涼公，在敦煌南門外，臨水起堂，名曰「靖恭之堂」，將自

古以來聖帝明王忠臣孝子烈士貞女，畫像於壁，李暠親作頌贊；此外有功績的

文武，亦得留下圖像——這是後來唐太宗於凌煙閣圖二十四功臣像的濫觴；亦

開漠高窟中圖「供養人」像的風氣之先。

其時前秦已亡，後秦代之而興。前秦苻堅派呂光征龜茲時，還負有一個重

要任務，就是奉迎龜茲的高僧鳩摩羅什東來；方在路途之中，苻堅突然為其部

將羌人姚萇所弒，鳩摩羅什因而一直停留在涼州。

姚萇既殺苻堅，在長安稱帝，建號後秦。姚萇在位十年，歿後由其長子姚興繼位；時在李暠建號西涼於敦煌之前五年。姚興篤信佛法，將留滯在涼州十年的鳩摩羅什奉迎至長安。上有好者，下必甚焉，長安公卿以下，莫不敬禮釋子；四方僧人，雲集長安，閉關坐禪，以千數而論。各州各郡，十家人倒有九家供佛。鳩摩羅什則在長安主持譯經；由他座下四大弟子僧肇、竺道生等協助，譯成三百八十餘卷，多為大乘經典。

其時中國亦開始有了高僧，最著名的是道安，河北常山人，他雖是西域佛圖澄的弟子，但為中國佛教建立獨立地位的第一人；道安的弟子慧遠，山西雁門人，隱居盧山，設壇說法，遂開「南朝四百八十寺」的盛況。此外又有法顯，西行求法，先後十五年，為中國第一個朝天竺（印度）的和尚。

錢穆論斷，自姚興迎鳩摩羅什至長安，宏揚大乘經典之後，「佛學在中國，乃始成為上下信奉的一個大宗教」。敦煌漠高窟之所以成為「千佛洞」，就是佛教於南北朝時，在中國飛躍發展的一種紀錄。

敦煌在漢唐盛世，曾有極為輝煌的地位，但宋代有西夏之患；明朝為免除邊患，索性封閉嘉峪關；以致敦煌形同化外，只設衛所。安西、敦煌、玉門三

州縣，連地名亦不存在，敦煌名為「沙州衛」，成化十五年改置「罕東左衛」；玉門名為「赤斤蒙古衛」，安西則分屬於「沙州」及「赤斤蒙古」兩衛。直至清朝雍正五年，始隸於正式行政系統之下,；乾隆二十五年，「沙州衛」終於恢復敦煌縣的舊名。筆者的一位伯高祖，曾任敦煌知縣，有惠政，歿而為神，相傳是敦煌的城隍。

敦煌自漢魏至唐宋，皆為夷夏接壤之地，亦為中國西面的邊疆，漢文化獨能保存於此，說起來好像是一件不可思議之事；但讀過陳寅恪先生的《隋唐制度淵源略論稿》，便知自有由來。寅恪先生說：「河隴一隅，所以經歷東漢末、西晉、北朝長久之亂世，而能保存漢代中原之學術者，不外前文所言家世與地域之二點。易言之，即公立學校之淪廢，學術之中心移於家族，太學博士之傳授變為家人父子之世業，所謂南北朝之家學者是也。又，學術之傳授既移於家族，則京邑與學術之關係，不似前此之重要，當中原擾亂，京（長安）洛（洛陽）丘墟之時，苟邊隅各地尚能維持和平秩序，則家族之學術，亦得藉以遺傳不墜。劉（曜）石（勒）紛亂之時，中原之地，悉為戰區，獨河西一隅，自前涼張氏以後，尚稱治安，故其本土世家之學術，既可以保存，外來避亂之儒英，亦得就之傳授，歷時既久，其文化學術，遂漸具地域性質，此河隴邊隅

之地，所以與北朝及隋唐文化學術之全體，有如是之密切關係也。」

至於敦煌（沙州），更在涼州之西；經濟條件雖不如涼州，但大儒迭見，三國時周生烈為魏國徵士，曾為何晏的《論語集解》作義例，入晉有「敦煌五龍」，索氏尤負盛名，索靖草書〈出師頌〉為人間瑰寶。又有令狐一族，代有名德；至唐德宗時宰相令狐楚，工於章奏，李義山得其傳授，自謂「自蒙半夜傳衣後，不羨王祥有佩刀」，可以想見李義山對令狐楚的腹笥詞藻之傾服。

文化條件以外，唐朝中葉以後，敦煌的政治條件，亦居河西的領導地位。

敦煌於唐代宗大曆十一年，陷於吐蕃；七十餘年後，於宣宗大中五年，沙州首領張義潮，舉河西十一州地獻於唐朝，朝廷授張義潮為沙州防禦使，旋即建立「歸義軍」，以張義潮為節度使，開府敦煌，自此至宋仁宗景祐三年陷於西夏止，歷時一百八十餘年，大致皆為漢家天下，漢高窟中，何以有那麼多達官貴婦為「供養人」？其故在此。

宋仁宗景祐三年，西夏王元昊，攻占瓜、沙、肅三州；連以前所占，河西十四州，悉為所有。後兩年十月，元昊建國號曰「大夏」，稱帝，建元「天授」。當大亂之際，敦煌文化、社會方面的領導者，鑑於宋朝的對外政策，比較軟弱，顧慮到沙州之陷，恐非短時期內所能恢復，因而將一切文物；主要是

佛教方面的文化結晶，封存於一個深邃的洞窟之中；經過八百六十四年，亦即清朝光緒二十六年庚子，方始重見天日。這段漫長的期間，以數字來表示，似乎沒有甚麼具體的意義；不過有一個方法，可以讓我們產生許多比附聯想的觀念，那就是景祐三年丙子，亦即是公元一○三六年，為蘇東坡出生之年。

敦煌石室之被發現，是非常偶然的事。首先要介紹一個名叫王圓籙的道士，原是行伍出身，在肅州當過兵；以後出家作了道士。所謂「出家」，不過是作道士裝束而已；實際上既無師承，亦無寺觀，是個名為化緣，實同乞討的遊方道士，西出嘉峪關，見千里龍沙之中，敦煌有一片四十里的綠洲，便在千佛洞中住了下來。

在斯坦因以英文寫作的《西域考古記》中說，石室進門處為石塊與流沙所壅塞，王道士在清除時，從壁畫的裂縫處，發現了一道門，破門而入，即為石室。但張大千聽當地人的傳說是，王道士在千佛洞定居以後，當地的漢人常請他去念經祈禱；於是王道士請了一個楊先生，為他抄錄從當地藥王廟中借來的道教經典。抄經的那個洞窟，後來為張大千編號為一五一洞──漠高窟是一座由南而北，約兩公里長的石山，洞窟共分五層，但方位都是坐西朝東，朝暾初上時，陽光平射入洞，可以不用點燈；楊先生在洞口擺一張桌子，坐北朝南，

背後就是畫了佛像的牆壁。

蘭州出皮絲煙，所以河西一帶都吸水煙；點煙的紙媒很特別，不是用黃表紙搓成的紙捻，而是一種風乾了的植物，名為薊薊草。沙漠地帶，即令是草，也很貴重；楊先生抄一會經，吸一回菸，吸完捨不得拋棄餘下的薊薊草，總是滅了火頭，回身將薊薊草往壁縫中一插，以便下回再用。

有一次回身插殘草時，手中的感覺不同；殘草還很長，使的勁也大了些，那根薊薊草居然毫不困難地一直插了下去。楊先生心想，莫非牆壁後面是空的？於是找塊石頭上下左右敲擊，從聲音中判斷，牆後確是空的。

這晚上楊先生與王道士擊毀了牆壁的浮層，發現一道用土磚封住的門；盡力打開了，發現了封閉八百餘年之久的文化寶藏。時為光緒二十六年庚子，亦即公元一九〇〇年的陰曆四月二十八日。就在這一天，義和拳在河北霸州殺教民，掘毀長辛店的鐵路；英國跟俄國的駐華公使，通知「總理各國事務衙門」，準備派兵到北京以期自保，為八國聯軍內犯之始。

這座石室中所藏的，主要是經卷，每十卷用一個布袋存貯。這一卷之「卷」，不可誤認為木板書的一卷；更不可當作書畫中的手卷之卷。據斯坦因後來紀述：「厚大的卷子，有高達一尺左右，長在二十碼以上的。」這樣的一

卷經，實在就是一部。

第二天消息一傳，在二十里外藥王廟趕廟會的人，紛紛趕了來；原以為掘著甚麼寶了，一看是經卷，不由得大失所望，有的隨意拿了幾卷回家，散失得不多。

王道士當然也不知道這些經卷，如何貴重；不過幾百年的東西，總算是骨董，所以有來看壁畫觀光的游客，他在要求人家布施以後，每每拿幾卷經相贈。隨後想到一個「打秋風」的辦法，雇了兩頭毛驢，一頭馱了兩箱經，一頭代步；款段而東，進了嘉峪關，直奔肅州道台衙門。

安肅道的道台名叫廷棟，雖是旗人，倒是科舉出身，一看王道士所獻的經，也不知唐宋的寫本，只覺得字還不如他寫「大卷子」，黑大圓光的「館閣體」，便對王道士說：「你這個東西古是古的，可是字還沒有我寫得好！」王道士白賠了一箱經，一文賞錢也沒有。

於是，只好化緣回去；事實上等於賣經卷，五分銀子送一卷；一錢銀子就是兩卷。這樣西行到了嘉峪關，向一個外國人去化緣。

這個外國人，來自比利時，中國名字叫林以鎮，他是嘉峪關的監督——嘉峪關設關收稅，起自光緒七年；名義上歸安肅道派人監督，實際上海關、新關

的人事權，都握在總稅務司英國人赫德手裡，因此各地關口都有外國人。這林以鎮久住中國，娶的太太也是中國人；見王道士上門化緣，送了他好幾兩銀子，王道士回報的經卷自然也就不少，有幾十卷之多。

到了光緒卅三年，林以鎮辭官回國，取道新疆經西伯利亞回歐洲；經過伊犁時，將這些經卷送了給伊犁將軍長庚。其時有個原籍匈牙利，移民英國，而為印度政府官員的斯坦因，由印度總督派到新疆來調查西北地理；去拜會長庚時看到了這些經卷，主人也談起了它的來歷。

那知言者無意，聽者有心；斯坦因藉調查地理為名，一個人悄悄溜到了敦煌千佛洞。不巧的是，王道士雲遊化緣去了；替他看家的是一個年輕喇嘛，談起王道士發現石室的經過，斯坦因怦怦心動，決定要跟王道士做一筆買賣。

寫到這裡，要做一個小考證；不過還只是一個有自信的假設，求證尚待異日。以前台視「錦繡河山」節目主持人劉震慰，訪問過張大千談敦煌，後來又寫成一篇文章，題為《大千居士細說敦煌》，刊於《大成雜誌》第三十三期；其中提到「楊先生」就是他後來談到的「蔣資生」。我認為「楊先生」說：「可惜我們現在連楊先生叫甚麼名字都不知道。」

據劉震慰記錄張大千的話說：「他（指斯坦因）身邊帶了一個翻譯人員，

那在當時是被人稱為師爺的，姓蔣，名資生，湖南湘陰人，在斯坦因所著的書上，就稱他為蔣師爺，卻沒有記載他的名字；至於我之所以知道蔣的名字，是因為蔣曾經用刀在洞中壁畫上，刻上了斯坦因和他的名字，上面寫的是『某年某月，湘陰蔣資生隨同英國總理大臣斯坦因到此……』等文字。大約也是他的崇洋心理作怪吧，蔣資生竟把斯坦因當作英國總理大臣了。」

這蔣資生還有個名字，叫做蔣孝畹。高拜石《古春風樓瑣記》十七集，有一篇〈斯坦因石室攫寶記〉，談斯坦因私探敦煌說：

「因為他不懂得華文，所以還雇用了一個姓蔣名孝畹的華人，尊為『師爺』，伴他去找王道士，曲意結交。」

蔣資生之名，見於他本人的題壁留名；斯坦因顯然未寫明姓名，則蔣孝畹是否就是蔣資生呢？

我的答覆是肯定的。湖南人名為資生，自是生於資水，而非四川的資中、資陽；資水有南北兩源，南源叫夫夷水，又稱羅江，也就是汨羅江，流經湘陰東北；其地有村名汨羅村，即屈原自沉之處。〈離騷〉「余既滋蘭之九畹兮」；則以湘陰人名資生字孝畹，完全合乎中國傳統命名的原則。當然，高拜石知道有蔣孝畹其人，是必有來歷的。

我的假設是，當年跟張大千談敦煌石室發現經過的人，可能把上聲「養」韻的蔣；誤為平聲「陽」韻的楊。如果我的假設不誤，則斯坦因第一次私探千佛洞，不是蔣資生陪了去的；他既有調查地理的任務，自然要雇用翻譯。倘謂此第一次的翻譯即是蔣資生，那就根本不必找年輕喇嘛，細問經過；如何發現石室，「全本《西廂記》」都在他肚子裡，立即就可以策畫盜寶了。

斯坦因的《西域考古記》原著，我未讀過；據高拜石文中所引，斯坦因在初探與「再來」之間，如果未曾敘述如何訪得蔣資生的經過，則楊先生就是蔣資生，更可肯定。盜寶的實情是，斯坦因找到蔣資生以後，並非如高拜石所說，「伴他去找王道士，曲意結交」，而是先由蔣資生去跟王道士打交道，原則談好了，斯坦因才又去的。

斯坦因在《西域考古記》中說：「當我再來的時候，王道士已回來，並且在那裡等候了。他當然知道他保管的是甚麼？但也充滿了有關神和人的恐懼，說話是那麼吞吞吐吐地。當我們見面時，我便覺得這個人有些不易捉摸，我只得盡我所有的金錢，對他以及他的寺廟，進行誘引。終於這道士給我的話所打動了，悄悄地答應等入夜時把密室所藏的中文卷子中，拿出幾卷來，交給我的助手，以供我們研究。」

說王道士已在「等候」，可知事先已有聯絡。至於王道士的吞吞吐吐，無非忸怩作態；而「拿出幾卷來」、「以供研究」，只是先提供樣品，以便看貨論價。斯坦因又記：「透過我的熱心助手的幫忙，很僥倖地說動了王道士，使他勇氣為之大增。那天早晨，王道士帶了我們，將通至藏寶的石室一扇門打開，在黑黝黝的石室中，從道士手裡所持昏黯的油燈微光，使我的眼睛，忽然為之豁然開朗。」

這是當夜看過「樣品」以後，第二天上午的行動。王道士的「勇氣大增」，當然是銀子壯膽之故。石室中的情形，據斯坦因形容，「在約有九尺見方的小室中，站了兩人進去，已沒有多少餘地。只見卷子緊緊的一層一層亂堆在地面，高達十尺左右。」在這狹窄的空間中，施展不開，所以王道士允許將經卷拿到新建佛堂的一間小屋子裡，把布簾密遮了起來細看；王道士經「開導」以後，很熱心地一捆又一捆地捧了來。至此，斯坦因不但登堂入室，而且予取予求了。

斯坦因第一天所看到的寶藏，第一是用「很堅韌的紙張」所寫的中文佛經，「全部保存得很好」，與初入藏時無甚差異。經卷尾端寫有年代，計算「約在紀元後第五世紀的初年」。此為陶淵明歸隱、南朝由宋而齊、東昏侯被弒的

一百年；北朝則正是北魏傾心漢化，發展出陳寅恪所頌贊的「太和文化」時期。

第二是許多西藏文寫本，時期約為「第八世紀至第九世紀中葉；石室之被封閉時期，可能也在這一時期之後不久」。這個算法，可能有誤；第九世紀中葉，應為唐朝開成、會昌、大中諸朝，雖有牛李黨爭，國勢尚不甚衰。封閉石室是十一世紀之事。

第三，也就是斯坦因最「高興」的是「一些古畫」；絹上畫的「全是美麗的佛像，顏色調和，鮮豔如新」。

至此，斯坦因所考慮的，只是量的問題了；他說他最注意的，「是從這慘淡的幽囚以及現在保護人漠視的手中，所能『救』出的，究竟能有多少？」問題很單純，王道士能給多少，他就能救出多少。而王道士有一種人言可畏的心理，而糾正他這種心理的特效藥，依舊還只是銀子。以下便是表揚「蔣師爺」的功勞了：到了夜半，「忠實的」蔣師爺，自己抱了一大捆的卷子，來到我們所住的帳篷內，那都是第一天所挑選出來的東西。我真高興極了。蔣已經和王道士約定，在我未離中國以前，這些「發現品」的來歷，除了我們三個人以外，任何人不能讓他知道。

為了保密起見，盜寶的工作，在每天晚上進行；而且由蔣資生不辭辛勞，親自搬運。連著七個晚上，方始告一段落，完整的經卷，一無子遺；據張大千所知，完整經卷恰好一萬；完好無缺的畫，亦達五百張之多，斯坦因是雇了四十頭駱駝拉走。至於王道士所得，實際上只不過幾百兩銀子；蔣資生當然也撈了一票，數目就不知道了。

這些經卷，斯坦因將它分為兩部分，一部分留在印度，成立西域博物館，而精品則入藏倫敦的大英博物館；法國的漢學家伯希和，深知其事，接踵而來。他的收穫在量上不及斯坦因；而質卻有過之無不及，因為他是內行，特別注意古書及文獻。然而就量來說，亦頗可觀了。謝稚柳所著《敦煌藝術敍錄》中說：「伯希和到北京，頗揚言於士大夫間，謂吾載十大車而止，過此亦不欲再傷廉矣。」外國人尚知廉恥，反而中國的士大夫不知廉恥為何物；謝稚柳又記載一段內幕：

「宣統元年，北京學部始令甘肅省將餘經繳北京，則僅八千卷而已。初，學部要新疆巡撫何彥昇，字秋輦，代表接受此項經卷，以大車裝運北京。當車至北京打磨廠時，何彥昇子何震彝，字鬯威，先將大車接至其家，約同其岳父李盛鐸，字木齋，劉廷琛，字幼雲，及方爾謙，字大方等，就其家選經卷中之

精好者，悉行竊取；而將卷之較長者，一拆為二，以充八千之數。事為學部侍郎寶熙所悉，謀上章參劾，會武昌起義，事遂寢。」

李、劉、方三人，皆為當時學術文化界名流，方爾謙，揚州人，為袁世凱幕友，與袁寒雲以師弟而為兒女親家。李盛鐸，江西人，曾任駐日公使，為有名藏書家。劉廷琛則首任京師大學堂監督，為人師表者如此！

敦煌石室的寶藏，對於中國文學史的研究，具有無比重要的影響。其中又可以分做兩部分來談，一部分是失傳的作品，如唐朝末年盛行講平仄韻腳，但文白如話，比里嫗都解的白居易的詩，更進一步的通俗詩，其中最重要的一個作家，寒山、拾得深受其影響的王梵志，他的詩就是在敦煌石室中發現的；中有一首是：「城外土饅頭，餡草在城裡；一人喫一個，莫嫌沒滋味。」《紅樓夢》中妙玉所說：「縱有千年鐵門檻，終須一個土饅頭」；向來以「土饅頭」為墳墓的代名詞，卻不知其出處，王梵志詩出，算是尋著「娘家」了。

另一部分便是「變文」。在此以前，留意中國文學源流的人，對於漢賦、六朝駢體、唐詩、宋詞、元曲演變的軌跡，能說得清清楚楚；但是，純以文言所寫的唐人傳奇，為何一下子轉變為宋朝用白話演義的平話，卻無能言其故。自從變文出現，才知道中間有此一道橋梁。

變文是用韻文與散文合組的一種文體，源自印度，隨著佛教傳入中國，作為一種弘揚佛法的重要工具。所謂「變」者，「變相」的簡稱，張彥遠《歷代名畫記》對壁畫的「變」，曾有詳細解釋，吳道子即以善繪「地獄變」知名。敦煌壁畫中，有一個重要的部分，名為「經變圖」，為「西方淨土變」、「東方藥師變」、「降魔變」等等，每一「變」中，又分門別類，描寫一個完整的故事。不道「變相」不但是繪畫的題材，更是文學與音樂的題材，那就是變文。

何以說變文也是音樂呢？因為變文中屬於韻文的部分，是可以唱，也需要唱的；《樂府雜錄》記唐朝中葉一僧云：「長慶中，俗講僧文敘，善吟經，其聲宛暢，感動里人。」趙璘的《因話錄》，記文敘的魅力，真是「愚夫冶婦，樂聞其說，聽者填咽寺舍；瞻禮崇拜，呼為『和尚教坊』，效其聲調，以為歌曲」。

變文的發現，有兩個人功不可沒，一個是羅振玉，一個是劉半農。不過，羅振玉之功，是否為王國維的成就，猶當存疑。羅振玉自伯希和處取得若干資料；又自學部所收敦煌寶藏殘餘中，獲得若干實物，著有《敦煌零拾》一書，所收「佛曲三種」，即為變文；；因論及宋人「說話四家」，其中「說經謂演說佛書；說參謂參禪」，不知其所本者，觀佛曲始知「此風肇於唐而盛於宋兩京」

（指開封及杭州。）

劉半農是法國留學生，他從巴黎國家圖書館，抄得不少伯希和弄走的敦煌卷子，刊為《敦煌掇瑣》之輯，其中變文很多；因為有了這些豐富材料，從事文學史的學人，才能作有系統的研究。

變文大別可分為兩類，一類是敷演佛經故事；一類是與佛經無關，而大致皆以歷史上的名人作題材。後者便擺脫了宗教的色彩，而成為文藝的一種新形式；如《伍子胥變文》，合倫敦、巴黎兩處的收藏，已得全文的百分之七、八十，情節相當完整。伍子胥的故事，除了《史記》、《越絕書》中記載以外，「變文」中又增添了許多，加上了姊姊及兩個外甥；還有一段，伍子胥叩門乞食時，遇見他的妻子，但因伍子胥是在逃亡之中，彼此都不敢相認。然則又何以通情愫呢？是以藥名作隱語通問，文字半文半白，如言楚王「忽生虎狼之心」一段：

「楚王太子長大，未有妻房，王問百官：『誰有女堪為妃后？朕聞國無東宮半國曠……太子為半國之尊，未有妻房，卿等如何？』大夫魏陵啟言王曰：『臣聞秦穆公之女，年登二八，美麗過人，眉如盡月、頰似凝光、眼似流星、面如花色，髮長七尺，鼻直顏方……。』遂遣魏龍陵召募秦公之女；楚王喚其

魏陵曰：『勞卿遠路，冒涉風霜。』其王見女姿容麗質，忽生虎狼之心；魏陵曲取王情：『願陛下自納為妃后，東宮太子，別無外求。美女無窮，豈妨大道？』王聞魏陵之語，喜不自昇（勝），即納秦女為妃，在內不朝三日。伍奢聞之忿怒，不懼雷霆之威，披髮直至殿前，觸聖情而直諫。」這段駁雜不純的文字，介乎唐人傳奇與宋人話本之間，橋梁的功用是非常明顯的。

當然，「變文」題材以佛經故事為主，最常用的一種形式是，首引經文三兩句，以下就是演義，想像力的豐富，實在驚人，如最有名的一部《維摩詰經變文》；雖然完整的只有三卷；其中一卷標明為「第二十」，還只講到「問疾」，原文的長度如何，簡直有無從估計之感了。

維摩經的全名為《維摩詰所說經》，傳世有三種譯本；而以鳩摩羅什所譯的一本最流行。維摩詰是人名，為佛在世時的一個大居士。維摩詰是梵文，義譯為「淨名」。淨者清淨無垢；名者聲名遠著，如果嫌淨名深奧了一點，可以改譯為「清譽」。王維字摩詰，即是以維摩居士自居。張大千當然讀過這部一向列為文學名著的維摩經，而且不但嚮往維摩居士；作為亦與維摩相近，因此讀他的敦煌之行，應該談一談維摩的趣事，兩者是有因緣的。

維摩的趣事，只見於變文中；首引經文一兩句，字數不足二十，但能敷演

出三四千言之多，因此，《維摩詰經》的一卷，在《維摩詰經變文》中，便化成十幾二十卷，如《維摩詰經》中「文殊問疾」，本為一卷；但變文中「文殊問疾」變成了獨立的篇名，羅振玉藏有第一卷；而巴黎國家圖書館所藏《維摩詰經變文》第二十卷，實際上為「文殊問疾」的第二十卷，且還只是在如來佛遣門弟子的階段——維摩口角犀利，好捉弄人，個個害怕；最後才是在勉為其難的激勵下，由以智慧著稱的文殊應命。

像如來佛遣其弟子，亦為從弟，多聞稱第一的阿難問疾，阿難推辭云：

「世尊，我不堪任詣彼問疾。所以者何？憶念昔時，世尊身有小疾，當用牛乳。我即持鉢詣大婆羅門家門下立。時維摩詰來，謂我言：『唯，阿難，何為晨朝持鉢住此？』我言：『居士，世尊身有小疾，當用牛乳，故來至此。』」

阿難說的是實話，維摩卻偏說他撒謊；意中指阿難借名來募化不易得的牛乳。他那套理由能說得阿難懷疑自己是不是將佛的話聽錯了——「得無近佛而謬聽耶？」維摩詰的話是：「止，止，阿難，莫作是言。如來身者，金剛之體，諸惡已斷，眾善普會，當有何疾？當有何惱？默住，阿難，勿謗如來。莫使人聞此粗言，無令大威德諸天，及他方淨土諸來菩薩得聞斯語。阿難，轉輪聖王以少福故，尚得無病；豈況如來無是佛會，普勝者哉？行矣！阿難，勿使

我等受斯辱也。外道梵志，若聞斯語，當作是念：何名為師？自疾不能救，而能救諸疾人？可密速去，勿使人聞！當知，阿難；諸如來身，即是法身，非思欲身。佛為世尊，過於三界。佛身無漏，諸漏已盡；佛身無為，不墮諸數。如此之身，當有何疾？」

結果是如來佛亦覺得「維摩詰智慧辨才若此」，阿難不是他對手，問疾會不得要領。於是，改派他人；而他人亦有一套「不任」的原因，各各不同。設想巧妙，模擬維摩的語言神態，極其生動；可惜，這樣一部偉大的著作，作者卻失傳了。但也很可能是集體創作，即由演唱的和尚，一次一次逐漸修改而成。

當然，張大千對敦煌所最感興趣的是畫，色彩鮮豔如新的絹畫，大部分為斯坦因捆載西去；小部分散落民間，難得一睹，但就龍沙四窟——敦煌城南的莫高窟；城西的西千佛洞；安西城南的榆林窟及水峽口，約計三百餘洞的壁畫猶在，是外國人所盜不走的。不過，那時候的張大千，對敦煌壁畫的瞭解並不多。

敦煌之以壁畫馳名中外，已成常識；但說實話，在我未接觸到這些史實以前，不知道敦煌為何有那麼多的壁畫，竟致有「千佛洞」之名；以及這麼多的

壁畫，井井有序地排列著，是否有官員負責安排與管制？

先解答後一個問題，據敦煌學家陳祚龍的考證，確有一個專門處理壁畫製作事務的官方機構，其名為「畫行」。然則「知畫行」應是管理畫行的首腦；「知」即主持之意，唐宋官銜中常用此字，流傳到後世，就只剩下知府、知縣；以及主持會試的「知貢舉」了。

陳祚龍在〈莫高窟壁畫表隱〉一文中又說：「就在這種『畫行』之中，尚有專門負責供應有關製作『材料』的官員。這樣的官員之『雅號』，雖為『都料』，但他們什九皆為當年大家公認是學有傳承的繪事『老手』。」這一點，恐怕稍有問題，「料」是材料；「都」為聚集之意，「都料」即是管理材料的主官。陳祚龍所引例證：歸義軍節度押衙董保德等修〈功德記〉文中，有「厥有節度押衙，知畫行都料董保德等」一語，情況是很明白的，他的本職是「節度押衙」，掌管警衛儀仗，必然是歸義軍節度使的親信；押衙一職，常由武將擔任，似乎不應是個「繪事老手」。

〈功德記〉是一篇駢體文，其中有一段說：「家資豐足，人食有餘。乃與上下商議，行旅評剖。君王之恩隆須報，信心之敬重要酬。其修功德，眾意如何？尋即大之與小、尊之與卑，異口齊歡，同音共辦。」這就是造壁畫的緣

故，意在報恩敬佛。

但緊接在下面的一段話，大可玩味：「保德自己先依當府子城內、北街西橫巷東口散居，創建蘭若一所。」蘭若為梵文阿蘭若的簡稱，意為僧人聚居之處；就「散居創建蘭若」，即是「捨宅為寺」，此風在自北朝至唐，一直盛行，《洛陽伽藍記》中的靜剎，大半為達官貴人的園林。

以下描寫他所「創建」的「蘭若」，四廊「圖塑諸妙佛鋪」，屋頂四角有瓴，後面還有一座佛塔，確是一座寺院建築物的規模。但人人造一座「蘭若」，勢有不可；因而簡化為找一個洞窟，畫上壁畫；或者畫一幅佛像，懸在洞壁上，即已表達了報恩祈福的心願。

這種絹畫，張大千收藏有兩幅，皆為隋畫，現已捐贈故宮博物院；在《大風堂遺贈名跡特展圖錄》中，編為第一號、第二號，次序是顛倒了，因為第二號成陀羅造「觀世音菩薩像」、款署「仁壽三年癸亥十一月，清信弟子成陀羅為亡女阿蔓造」，仁壽是隋文帝的年號；第二幅「釋迦牟尼像」，造於隋煬帝大業五年己巳，晚了六年。

這兩幅隋畫，在張大千才真是「南北東西只有相隨無別離」，在修建摩耶精舍時，張大千每天去監工都抱著那兩幅畫；下午又抱回他在台北定居之始的

雲和大廈。此為故宮博物院副院長江兆申所親見。至於它的來歷，又一敦煌學家蘇瑩輝曾為此撰文「試測」。蘇瑩輝說，出自敦煌石室的佛畫，數量不多；國內則「中飽」的精品，皆逐漸歸於李盛鐸；李氏後人陸續出售，一部分流入香港，黃君璧所藏「左侍蓮花供養菩薩」幡畫，為晚唐作品，即是二十年前在香港以重價購得。張大千的兩幅隋畫，可能亦在香港所獲。

另一可能是在敦煌所購，蘇瑩輝於抗戰期間，服務於敦煌藝術研究所時，曾聽人談起，研究敦煌學很出名的向達，第一次到敦煌時，由當地縣政府一個任科長介紹，搜購石室唐人寫經及幡畫，由於物主索價太昂，未能成交，僅買去不太值錢的五代寫經殘卷一兩種。

到了民國三十三年夏天，向達又到了敦煌，想買上次看中的一幅絹畫及兩卷相當完整的唐人寫經時，所得到的答覆是：「已被夫子出高價買去了。」張夫子是本地人對張大千的尊稱。蘇瑩輝說：「向、張之不睦，肇因於此。」

據說：「當時在敦城仕紳，或經商人家，涉及買賣石室寶物事宜的，雙方皆諱莫如深。」因此，蘇瑩輝並未跟向張二人談過此事。

再有一個可能是戰前在北平所得：「受餽贈或價購，或以書畫互換，皆有可能。」但照情理來說，自以購自敦煌所得，自以購自敦煌的可能性最大。張大千的敦煌之行，由

於無意間開罪於人，以致蒙謗；這或者就是張大千所得的這兩幅隋畫，雖然來路清白，但為免得惹起他人無謂的猜疑起見，從不談此事的緣故。

對這兩幅隋畫，張大千之視如瑰寶，當然不是因為它值錢；事實上他既不談此畫，則是很明顯地，早就決定將來以此畫捐獻於國家。書畫割愛，如何可得善價，張大千是太內行了；尚或他有意待價而沽，當然先要放出風聲去，欲動豪富的收藏家。不此之圖，就是根本無此企圖。

那麼它珍貴在甚麼地方呢？珍貴在這兩幅畫是世界上最古的畫。隋文帝仁壽三年，正當七世紀剛剛開始的公元六〇三年，讓我們放眼世界看一看：歐洲，希羅文化在日耳曼民族大遷徙時，盡遭破壞而宣告死亡，正處於「黑暗時代」。中東，回教尚在秘密宣傳階段，要到公元六一二年，穆罕默德方始公開傳教。日本，是在「大化革新」之前的「飛鳥時代」；當時連「日本」這一國名都還沒有，中國稱之為「倭」；日本自稱為「日出國」——唐高宗咸亨元年，即公元六七〇年，倭始改國號為日本。印度：笈多王朝業已崩潰，歸附於戒日王朝；笈多王朝為印度史上黃金時代，文學、藝術、科學，至為發達，但阿禪多佛洞精細絕倫的壁畫，對敦煌壁畫固有直接的影響，卻未聞有絹畫傳下來。

至於在中國，當年筆跡留於絹紙，而能傳至現代者，不但繪畫未之前聞；書法，亦僅止於誇張的傳說而已。即如王羲之〈快雪時晴帖〉、王獻之〈中秋帖〉、王珣〈伯遠帖〉的〈三希帖〉而言；東晉早於隋朝，應是中國最古的筆跡，其實不然。

已故的前故宮博物院副院長莊嚴在他收入《山堂清話》的一篇〈我與三希帖〉的一段緣〉中說，〈中秋〉、〈伯遠〉兩帖，傳說為清德宗瑾妃私下送至北平後門外小骨董鋪「品古齋」售去，輾轉流入郭世五之手；〈快雪時晴帖〉則以名氣太大，故得倖存，現仍珍藏於外雙溪。

民國廿二年，由於北方局勢日緊，尚有戰禍，國寶被毀；因而指令故宮博物院將文物南遷；第一批由莊嚴負責押運。臨行前，郭世五為莊嚴餞行，同時也請了莊嚴的頂頭上司，「古物館」館長徐鴻寶；此人字森玉，其子即張大千的「經紀人」之一，目前以鑑賞知名的徐伯郊。

故宮博物院於民國十四年雙十節成立時，下設古物、圖書、文獻三館，四庫全書及歷代藏書由圖書館典藏；檔案、圖像以及實錄、起居注等等，由文獻館執掌；此外一切書畫骨董，都歸古物館管理，莊嚴其時為此館科長，見多識廣，與北平收藏家，無不相熟；生前曾跟筆者談過郭世五與劉崑生在《洪憲紀

事詩簿注》中的記載有異。

郭世五是河北定興人，據說他是袁世凱的「外帳房」，專管袁世凱的私人支出，也就是不足以為外人道的秘密開銷。他的官職則是九江關監督。此人對瓷器研究頗具心得，因此在故宮博物院成立之後，被聘為專門鑑別瓷器部門的委員。莊嚴在他所著的《山堂清話》中說：「民國初年，袁世凱稱帝，為紀念登基而預燒的，那一批落『居仁堂』款的洪憲瓷，就是由郭世五在江西景德鎮籌畫監製的。所謂居仁堂是當時坐落在北平中南海總統府內，袁氏家居的齋堂名稱，而辦公的地方則稱懷仁堂，因為袁在民國四年燒製這些瓷器的時候，尚未擬定次年欲登基的年號；再說，即使已決定登基的年號為『洪憲』，當時也未必敢明目張膽地落『洪憲年製』的款，因此，凡落有『洪憲年製』款的洪憲瓷，實為後人仿製，欺瞞世人的贋品。」

洪憲瓷而有贋品，其珍貴可知；而所以珍貴，別有緣故，據說郭世五常打著袁世凱的招牌，至「旁觀者清」的「大內」，索取康熙、雍正、乾隆三朝所燒製，專供「上用」的瓷器，刻意仿製，乃成精品。亦就因為他有此可以打袁世凱的招牌的便利，與「小朝廷」的太監及「內務府」相熟；清宮中許多被盜賣的寶物，落入他手中，是很自然的事。

「三希」中的〈中秋〉、〈伯遠〉二帖之能歸於郭世五，當然亦是有太監通消息，才能捷足先得。據莊嚴說，那天飯罷欣賞他的珍藏時，郭世五曾當來客及其子郭昭俊的面說，在他「百年之後，將把他擁有的此二希帖，無條件歸還故宮（博物院），讓〈快雪〉、〈中秋〉、〈伯遠〉三希帖再聚一堂，且戲稱要我屆時前往接收。」

到民國三十八年，郭昭俊攜此二帖來台，據說「舊事重提，欲履行他先父生前宏願。由於郭府為逃脫共匪的迫害，家財盡散，故希望政府在『賞』他一點報酬的條件下，將二帖『捐贈』出來。可惜那時候政府剛來台不久，一切措施尚未能步上正軌，財源短絀，實在無力顧及於此。」

結果是，郭昭俊攜此二帖離台赴港，不知何人居間，售與匪偽；〈伯遠帖〉在香港有景印本出售。

可是，據莊嚴的研究，「三希帖」亦並非真正的稀世奇珍，他說：〈快雪〉、〈中秋〉、〈伯遠〉三希，以〈快雪帖〉最負盛名，現在由故宮博物院收藏，曾多次陳列出來，供國人觀賞，它是唐摹本，並且從它的行筆來看，不是出於書寫，而是出自雙鈎廓填，以其在書法本身價值來評，我認為其鈎描的線條澀而不活，填墨濃重而缺神氣，乾隆御題『天下無雙，古今鮮對』，實在誇

獎過了一些。其次是〈中秋帖〉，我也疑惑它出自宋米南宮之筆。縱觀歷朝各代書法的時代風格，及各個書家的體貌個性，總覺得〈中秋帖〉那種連綿草書，與晉人書寫的字字獨立，筆筆中規的章草（隸書的簡筆字），風貌不合，像帖中那種墨蹟的運筆方式，到唐初尚不多見，至張旭以後，才開風氣，宋米芇喜愛如此運筆，而且甚具氣象。」

〈快雪帖〉為唐人雙鈎廓填；〈中秋帖〉疑出米芇之筆；至於〈伯遠帖〉，照莊嚴的形容：「運筆之瀟灑淋漓，線條之粗細變化自在，以及整體之動態韻律起伏，都是被一般書家所稱道的。」則顯然亦是「草聖」張旭以後的風格。

由此可見，說張大千的那兩幅隋畫，為存世最古的墨跡，並不過分。倘謂馬王堆的帛書，更古於此。這話並不能成立。隋唐的絹書，能保存至一千兩百餘年之久，是因為敦煌石室在地理、天時上的特殊優越條件；紡織物入土兩千年不腐，是件不可思議的事。

無可疑的，敦煌石室的絹書，在張大千未到敦煌以前，就曾見過；也許這是激發他作敦煌之遊的動機之一，但非全部。

張大千之決定遠遊敦煌，動機相當複雜；換句話說，是多種因素匯合而促成的。原始的動機，也許只是靜極思動；但此時他多少仍還存著遁世的觀念，

入山既惟恐不深，則出遊必不辭路遠。至於想到敦煌，是記起了葉恭綽勸他專攻人物的話；不過作此遠遊，並不表示他接受了葉恭綽的勸告，只是想看一看那些壁畫，到底有多少值得學的東西。此外，不能也不必諱言的，或多或少地有著一種炫人耳目的作用在內。

在我個人的看法，張大千在敦煌作藝術上的「苦行僧」，精神上與玄奘西域取經有相通之處，表現了他的勇氣、毅力及對藝術的虔敬。他在敦煌兩年有餘的生活之本身，便是一大成就。

張大千第一次去敦煌是在民國三十年三月，帶著楊宛君、次子心智，以及五百公斤的行李，由成都飛蘭州。那時的蘭州市長是蔡孟堅，很幫張大千的忙；對張大千的敦煌之行之艱苦，瞭解得很深；他說，張大千在蘭州準備赴敦煌時，「其籌備工作，一如遠征作戰。自蘭州出發，雇用卡車數輛，向二千里路程的河西走廊西走。沿途多屬沙漠無人地帶，有時車輛發生故障，改乘『拉拉車』或駱駝代步跋涉；加之敦煌缺乏飲水及肉食菜蔬，多需自蘭州購運，且土匪出沒無常，人人危懼，他偕同家人冒險犯難到達目的地後，竟敢深入那幾十個暗藏『牛鬼蛇神』洞中，依次考證，探尋古蹟壁畫、立架樹梯、艱苦臨摹，預定三月，竟及二年零七個月之久。」

二年七個月是就前後兩次合併計算。張大千談他初臨千佛洞的情形說：

「千佛洞離敦煌的四十里路很奇，有十里綠洲、十里戈壁，再行二十里沙磧方至。是地氣候，白晝酷熱，不能行路，行旅要在半夜動身，清晨趕到。千佛洞四周樹木蓊鬱，流水環繞，但里外即石磧遍地，黃沙逆風，不見莖草。」這天清晨，張大千拂曉到達千佛洞，等不及待地提燈入洞，「這一看，」他多少年後追憶，仍是驚嘆的口吻：「不得了！比我想像中不知偉大了多少倍。原訂計畫是來此三月觀摩，第一天粗略看了一些洞，」他對從行家人說：「恐怕留下來半年年都還不夠。」

結果是待了七個月。張大千勸她仍舊留下來，他說：

「妳不是說嫁了我之後，就是我『討口』，妳都要跟我一路嗎？」四川話「討口」是討飯的意思。

楊宛君堅決不願，她的理由很妙；她說：「我只有一個理由，我跟你來敦煌七個月，除了我自己是女人以外，我還沒有見過第二個女人。」於是第二次去，有了「第二個女人」，那就是最先進張家門的黃凝素。

這七個月中，張大千主要的工作是為五層三百餘洞窟編號，及策畫重來作長期逗留的工作。

其中必須一記的大事是，監察院院長于右任視察西北時，特為迂道至敦

煌，與張大千共度中秋。那年于右任六十三歲，未見衰老，到了敦煌，流連忘

返，張大千還為他在燒殘的垃圾堆中，發現索靖的「日儀」墨跡殘字。兩髯日

日結伴看壁畫，有一天看出事來了。

據于右任的隨員，且是敦煌土著的竇景椿，在紀念張大千的一篇文章中

說：「民國三十年夏間，我隨于右老由蘭州前往敦煌，爾時大千先生居留千佛

洞，陪同右老參觀如洞壁畫，隨行者有地方人士、縣府接待服勤人員，及駐軍

師長馬呈祥等人，記得參觀到一個洞內，牆上有兩面壁畫，與牆壁底層的泥土

分離、表面被火燄燻得黑沉沉地，並有挖損破壞的痕跡。」

敦煌壁畫遭到人為的破壞，第一次是清朝同治年間，西北回亂，左宗棠定

三路平回之策。；十二年三月，陝回白彥虎竄入敦煌，曾與官軍激戰，至閏六月

始西竄入新疆，在千佛洞盤踞三月有餘。第二次是民國十年三月，在新疆古城

一帶擾亂的白俄，由新疆督軍解除武裝後，遣送敦煌安置；當地人士，恐受滋

擾，將這批約五六百人的白俄送到千佛洞居住，破壞之處甚多。

竇景椿又說：「因過去信佛者修建洞壁畫像，嘗把舊洞加以補修，改為己

有，但此洞原有畫像，欲蓋彌彰，從上面懷壁的縫隙中，隱約可見畫像的衣

履，似為唐代供養佛像，大千先生向右老解釋，右老點頭稱讚說：「噢，這很名貴。」但並未表示一定要拉開懷壁一睹，當時縣府隨行人員，為使大家盡可能看到底層畫像的究竟，手拉著上層張開欲裂的懷壁，不慎用力過猛，撕碎脫落，實則亦年久腐蝕之故。」

這是寶景椿所目擊，連于右任說了一句甚麼話都記了下來，真所謂指證歷歷，堪為信史。原來從北朝以來，壁畫日積月累，凡能畫的地方都畫到了；後人欲做功德，便出一下策，即在原來的壁畫上，用中國傳統補的辦法，用麻筋攪和黏性泥土，塗抹一層，再用石灰漿刷白，繪畫其上。此壁是當時施工不良，黏附不固，年深月久，加上人為的破壞，剝落游離，以致「撕碎脫落」。

這雖是無心之失，卻是歪打正著。有許多記載，說這浮面的一層，是張大千跟于右任商量以後，命馬呈祥的士兵打掉的；衡情度理，正確的事實應該是，既然已「撕碎脫落」，那就索性徹底清理乾淨。這個洞在張大千編號是「第十二窟」，高八丈五尺，深二丈四尺、廣五丈三尺；經徹底清理後，南北兩壁出現的，果然是唐畫。據謝稚柳《敦煌石室記》著錄：「北壁男像四身，沒有持杖拂等四人。；南壁女像三身，後女侍九人。北壁男像第一身，烏帽、青袍、束帶、鬚髯甚美，手持長柄香爐，高六七寸。」此人即是做功德的「供養

人」，為當時的「晉昌郡太守樂庭瓌」；南壁女像第一身為他的妻子「太原王氏」。

所謂「北壁」、「南壁」是怎麼回事？不明千佛洞——莫高窟的形象背景，不易明瞭。手頭恰好有個美籍華裔的吳小姐，在去年遊敦煌所寫的遊記，是最新的資料，可以介紹；她說：「整個莫高窟由南到北，長達二千六百米，看起來像蜂窩一樣的洞窟，密密層層，高高低低，大大小小的排列在陡削的灰色崖壁上。洞窟前有一道細長的流泉，水邊長著茂盛的樹林及一些耕地。」又說：「每一個洞窟都很陰涼，除非正是陽光照入的時候，平常看進去，都是漆黑一片。」

所要補充的是，這麼從南到北，狹長的莫高窟，一律西朝東；所謂「正是陽光照入的時刻」，便是日上三竿的上午八、九點鐘，晨曦升起不久，平射入洞。從東面洞口進，迎面便是西壁，畫的是佛像，右首便是「北壁」；相對的左首自是「南壁」。至於「供養人」或稱「功德主」，畫像左右作禮佛狀；但亦不無沾佛慈光，留名後世的作用在內，如樂庭瓌夫婦的像，畫得這麼大，其意可知。

由樂庭瓌的官銜，可知為唐朝人，敦煌之西的安西州，唐朝名為晉昌郡，

大曆十一年陷於吐蕃，七十年後始收復；據謝稚柳的考證：「這幅壁畫是唐開元、天寶年間所作，對考據唐代藝術，幫助很大。」又說：「天寶之唯一可證者，為第十二窟。」至於壁畫外層的清除，謝稚柳表示：「要是你當時也在敦煌，你也會同意打掉的。既然外層已經剝落得無貌可辨，又肯定內裡還有壁畫，為甚麼不把外層打掉了，來揭發內層的菁華呢？」於此可以肯定，第十二窟外層打掉，無論是有意還是無意，都是有益無害的。

但當時對張大千來說，卻帶來不小的傷害。據寶景椿記，當時「適有外來的遊客，欲求大千之畫未得，遂向蘭州某報通訊，指稱大千先生有任意剝落壁畫，挖掘古物之嫌，一時人言嘖嘖，是非莫辨。」寶景椿說，他來台後還「聞人談及」；筆者亦幾次遇到這樣的問題：「說張大千在敦煌盜寶，有這話沒有？」因此，對這重公案的經過，我必須根據客觀的資料，作一詳細的敘述。

當時中傷張大千的流言很多，據張大千多少年後對人表示：「一言難盡。」不過居然有人說楊宛君還「夾帶了一隻死人的手骨回來」？雖事隔多年，張大千提起來猶有餘恨。

十一 三年面壁

畫家沈尹默曾有一首詩贈張大千：「三年面壁信堂堂，萬里歸來鬢帶霜；薏苡明珠誰管得，且安筆硯寫敦煌。」此為卅二年秋天，張大千勾當敦煌繪事了，回至成都昭覺寺，繼續未完工作時所作。

第三句即詠張大千受謗。《後漢書‧馬援傳》說：馬伏波當交趾太守，常服薏苡仁，因為它有「輕身省慾，以勝瘴氣」的功效。交趾的薏苡，顆粒甚大；馬伏波想引進來作種子，載了一車回洛陽。南海出奇珍異寶，時人以為他滿載而歸，必是「南土珍怪」，權貴無不注目。馬伏波死後，猶有人上書進讒，說他運回來的是明珠。這就是所謂「薏苡明珠之謗」。

張大千二次入敦煌，大規模地臨摹壁畫，促使他下此決心的因素，亦有不屬於藝術者，由於有北平陷敵的痛苦經驗，他知道最好的自辯方法，就是用事

實來表現他的初衷。本意是來觀摩壁畫，現在進一步臨摹壁畫，讓大家看看，張大千在敦煌幹甚麼？

其次是于右任的極力鼓勵。監察院的成員中，有兩個人跟大千的敦煌之行，極有關係，一個是馬文彥；張大千是從他口中得知敦煌的偉大，始動了西行萬里的遊興；再一個是謝稚柳，且留到後面再談。當于右任遊千佛洞時，認為設法維護此一珍貴的藝術遺產，是非常有意義的工作，有個構想，要成立敦煌藝術學院，院長一職，自是非張大千莫屬。

張大千連教書都不肯，又怎麼肯來辦學？當下極力推辭；而于右任卻很認真，天天纏著他問。這也難怪，監察院不是教育部，于右任不過是以黨國元老的身分，打算回重慶登高一呼，自然會有反應，但如有人問他：「右老，誰來當這個敦煌藝術學院院長？」如果說是張大千，名正言順；倘或連張大千都不幹，又誰來發揚敦煌藝術？所以非逼他鬆口不可。

張大千偏就不鬆口，搞得幾乎成了僵持的局面。陪于右任一起來的監察委員高一涵，便私下勸張大千說：「成立敦煌藝術學院，目前只是擬議而已，並非馬上就要實行。你一天不答應，右老就一天不回去。你先答應了，又有甚麼關係？」

於是張大千虛與委蛇了一番，于右任方始興辭。以後教育部成立敦煌藝術研究所是另一回事，但張大千在于右任如此認真的情況下，又豈能偃旗歇鼓？

等于右任一走，張大千亦東行入關，經張掖到武威，亦就是經甘州到涼州，專程去拜訪河西警備總司令馬步青；目的是要請馬步青為他介紹青海省政府主席馬步芳——馬步青之兄；在那裡遇見了蘭州市長蔡孟堅。

蔡孟堅初識張大千，而馬步青跟張大千卻見過不止一次，可以開玩笑了。序入深秋，張大千穿了一件用蘭州土產駝毛紡成，稱為「褐子」所製的長袍，又寬又大，土氣十足；馬步青笑他，說張大千像他家鄉河州——甘肅臨夏縣東鄉賣雞蛋的鄉巴佬。張大千就跟馬步青的副官要了一張紙，寫了一首打油詩：

「野服裁成駝褐新，闊袍大袖稱閒身；無端又被將軍笑，喚作東鄉賣蛋人。」

原來此時的張大千正當憂讒畏譏之際，感從中來，筆底不免牢騷。

張大千請馬步青介紹馬步芳的目的是，要到塔兒寺去雇喇嘛。塔兒寺建在青海省會西寧西南的鐵山，為喇嘛視作聖地，為黃教之祖宗喀巴誕生之處。鐵山森林茂密，掩映著金瓦輝煌，富麗雄偉的塔兒寺，確能令人油然而生虔敬之心。寺中的喇嘛，最盛時有三千五百人之多，各種人才都有；張大千要雇用的是，會縫畫布的喇嘛。

千佛洞的壁畫，高有數丈，張大千帶去的紙，再長也不合用；後來才打聽到塔兒寺專有會縫畫布的喇嘛。縫布不免有針眼，尤其在畫布繃緊以後，針眼孔顯得更粗，但塔兒寺的喇嘛卻能縫得看不出針眼。

針眼是有的，只是加上一層塗料，遮沒了針眼。這種塗料有特殊的配方，用羊毛熬成膠，加上生熟石膏；等畫布縫好，用木框繃緊，隨即塗膠，等乾了以後，再用光滑的鵝卵石打磨。

正面如此，背面亦然，而且不止塗一次；正面塗六次，反面塗三次，當然每塗一次，都須打磨。這樣慢工細製的畫布，既光且滑，下筆不澀用墨不滲，且能保持久遠，據說還是唐朝傳下來的技術。

照規定喇嘛是不能離開青海的，尤其是對這種技有專長的喇嘛，此項規定執行得更為嚴格；張大千到了青海，靠黃河水利委員會委員長趙守鈺的協助，跟塔兒寺談好，雇用五名喇嘛，每人每月薪水五十銀元；由趙守鈺擔保，事後一定送回塔兒寺。一切都談妥當了，最後還要馬步芳批准；這一點，有馬步青的介紹信，自然不成問題。

除了縫畫布的喇嘛以外，另外還有助手；實際上張大千是藉此訓練；亦可說是磨練子姪門生，所以除了次子心智以外，另外一子心德，又名比德，已承

繼張善子為子，名義上為胞姪，亦奉命自成都侍母——黃凝素到蘭州來歸隊。

此外還有三個門生，劉力上、蕭建初、孫宗慰；加上廚子一名，聽差兩個，連同楊宛君，上上下下總計十六人之多。準備的食物、畫具、日用什物，裝載了七十八輛驢車，迤邐西去，出嘉峪關長征敦煌。

到了敦煌，張大千寫信給謝稚柳，勸他到敦煌來作伴，信不止一封，而且情意懇摯。謝稚柳那時是于右任的秘書；據說于右任原來的意思是，想派他的另一個秘書張目寒到敦煌作張大千的助手，張目寒憚於遠行而不果，既然張大千屬意謝稚柳，在于右任自是極力促成。謝稚柳就在好友長官的雙重敦促之下，襆被就道，與張大千朝夕相處一年有餘。除了著作《敦煌石室記》及《敦煌藝術敘錄》，成為「敦煌學」中關於壁畫研究方面的權威之外，由張大千那裡學到的畫理、畫法及鑒賞上的知識，對謝稚柳後來的成就，有很大的關係。

在敦煌的生活，衣食住行四大端中，衣有左宗棠開發西北所辦的毛紡廠，質料雖粗，足以禦寒，行則生活與工作的環境合一，亦不發生問題。最成問題的是食，困難在「薪水」。

千佛洞前有一道細長流泉，是分黨河水以漑田的通裕渠的一部分，當地稱之為宕渠；由於附近有鹽池之故，水中鹹質甚重。食用的水，汲自三十里外，

三危山腳的觀音井。

薪是烹飪用的木柴。張大千專有一支搬運木材的駝隊；有個朋友借給他二十頭駱駝，專駐千佛洞負保護之責的羅連長派出一排兵，帶領駝隊，循著一乾涸的河床，以四天的途程，去檢伐古代不知何處飄來而存留在那裡的枯木，來回八天，加上一天拾柴，每趟要九天的工夫；而二十頭駱駝運來的柴，也剛好僅九天之用，所以這支駝隊永遠是在路上。

糧食是由敦煌城裡運來，縣長姓章，湖南人，很照顧張大千；每星期補給一次的糧食，有米、有雞、有羊，只是缺乏蔬菜。但每年七月，在一個特定的地點，可以採摘到新鮮蘑菇，一天約可一盤。後來大家研究，設法自己種蔬菜，居然有所收穫，解決了問題的一部分；此外就只有吃水果來補充維他命C了。

伙食是逐漸改良的。起初，每天早晨吃一碗大麥炒熟磨粉加紅糖，用開水沖成的麵茶；隨即入洞工作；一直要到下午出洞，才能吃飯。漸漸地，由兩餐改為三頓；由果腹而居然可講究口腹之欲了。拿主食來說，有稀飯、有麵、有白米飯；還有一種當地特產的「烘餅」，用牛奶發麵，拌上牛油，在鐵鍋中烘烤而成，為繼于右任而遊敦煌的另一黨國元老吳稚暉所激賞。

飯菜則有一張見諸「花邊新聞」的菜單，有白煮大塊羊肉、蜜炙火腿、榆錢炒蛋、嫩苜蓿炒雞片、鮮蘑菇燉羊雜、鮑魚燉雞、沙丁魚、拔絲棗泥山藥丸子等等。這張在當時大後方可用以款待國賓的菜單，頗有人懷疑它的真實性；但至少鮮蘑菇燉羊雜是張大千親口承認過的。但即令是講究口腹之欲，以他與他的門生子弟在工作上的堅苦卓絕而言，享用亦不為過。

談到張大千臨摹壁畫過程的艱苦，我常常懷疑是不是值得那樣去作？這一點留到後面來分析，先談他的臨摹過程。

壁畫上的人物，有大有小，大者數丈，小者不足一尺。所處的位置，有高有低，低的離地二尺；高的畫在天花板上，因此描繪時或蹲、或立、或仰臥；仰臥當然是仰臥在木架上。

提起木架便是一大困難。敦煌只有少數木料，早為數百里外的玉門油礦搜購一空；唯有向礦上借用，由駐軍的工兵權充木匠。

木架搭成可以開始臨摹了，不是摹在畫布上——自蘭州、成都、重慶買來大批透明的蠟紙，黏接成符合原畫尺寸的大幅；由助手提著覆在壁畫上，實際上是跟壁畫保持一兩寸的距離，懸定垂著一大幅蠟紙。

然後，張大千上了架子，左首有人捧硯；後面有人高舉玉門油礦自製，品

質不甚良好的洋燭，張大千便一無倚託地，臨空勾摹壁畫上的線條。這是最辛苦、最困難的工作，但只是初步的畫稿。

初稿完成，正式臨摹的工作，第一步在洞外進行。首先是當早晨陽光平射時，將畫布架子豎了起來；將蠟紙所繪的初稿覆在畫布後面，利用強烈陽光的照射，在畫布前面依稀可見，這才用柳條炭勾出影子，再用墨描。

稿定以後，將畫布架子抬進洞內，對著壁畫著色，看一筆、畫一筆，佛像、人物主要部分都是張大千自己動手，其餘背景上的亭台花葉之類，則由門下分繪。

如是孜孜不倦地工作了兩年有餘，一畫之成，大則數月，小亦數日；統計畫成了兩百七十六件，但帶出來的，只有五十六件，張大千說：「是要到印度去核對求證，究竟與印度的淵源為何，因此帶出來了。尚餘二百二十件，如今都被共產黨所謂的川西博物館劫收了，經手弄去的人是謝死量。原本我個人打算是交給四川大學，川大的校長黃季陸先生，還計畫要修建一座大千樓來收藏這些求之不易的珍品。」

記敘到此，發生了一個問題，這個問題是老早存在的，但在此已不能不提出了。張大千是職業畫家，他率領門生子姪在敦煌兩年多，全部花費據說達

「五百條黃金」之多，結果收穫了兩百七十六件壁畫的複製品！目的何在？

是要賣畫嗎？不是！因為至今未聞有張大千複製敦煌畫的交易行為。是為

研究元魏以來，中國人物畫的源流變遷嗎？也未見得全是；因為要作此研究，

並不需要全部臨摹。是為了保留敦煌的壁畫藝術嗎？似乎並不需要如此，敦煌

壁畫，本就保留在那裡，即令要介紹給世人，亦只須擇尤臨摹，不必全部。那

麼，這樣做不是件傻得不能再傻的傻事嗎？

仔細參詳，張大千之所以做此「傻事」，主要的是對他自己的一種考驗，

考驗自己的魄力與毅力。而在工作的過程中，體驗到古人為藝術犧牲的精神；

是激勵他硬撐到底的原動力。

他說：「我在敦煌工作，多方面幫忙，都感覺非常的困難，揣想起來，古

人比我們更困難。我們在敦煌的時候，還有玉門油礦供給我們洋蠟燭，雖然不

太好，總比油燈好得多。古人在洞中繪畫，由於光線不夠，其困難是可想而知

的。」

又說：「白天，午前八九點鐘，敦煌的太陽射進洞子，一到過午之後，太

陽往南走，光線就暗了，不方便；下午是背光的。因為洞門多半很小，裡邊高

大，要光線只有點火；點著火畫，牆又高又大，搭起架子，人站著還可以，最

困難的就是天花板上的高處，和接近地面的低處，一高一低，畫起來都很困難。天花板往往幾丈高，要畫屋頂，一定要睡著、躺著，才能夠畫，但是古人的畫，雖然在天花板頂上，也沒有一處是軟弱的，一如他們畫在牆上同樣的好。可見他們的功力技巧，遠在我們現代人之上。」

張大千感慨於今不如古，還舉了好些例證；同時也找到了所以古勝於今的原因。這原因就是一個「專」字，他說：「他們一生的精力，就是專門繪畫，試看他們在天花板上所畫的畫，手也沒有依靠之處，凌空而畫，無論用筆設色，沒有一筆懈怠。還有靠近地面的地方，離地只有二尺高，要畫一尺或八寸的人物，畫的還是一個大故事，這麼小的人物，叫我們放在桌子上來畫，已經覺得很辛苦了，而他們卻是在地上側睡著畫，比仰天畫還要難。他們這點功力真不簡單。」同時也痛惜於「古人把一生的精力都犧牲在藝術上，在敦煌洞裡，就埋沒了不少有功夫的畫家，連姓名都沒有留下來。」

這才是張大千的心聲，敦煌之行，說穿了無非是他的求名之術。三代以下，惟恐不好名，求名不是壞事；何況他是職業畫家，名歸則實至，求名是天經地義。至於「術」是達成目的之一種手段，撫綏百姓的牧民術是術；駕馭婦人的房中術也是術，「術」的本身，無善無惡，只有「無術」，變成不擇手段，

那才是壞事。

術在性質上無善惡，但層次上有高下。張大千的術，段數甚高，以敦煌之行做求名之術而言，脫胎於達摩九年面壁。梁武帝把達摩從廣州接到金陵，話不投機，達摩渡江北去，打算到洛陽投元魏，經過嵩山少林寺，心血來潮，忽然不走了，面壁九年之久。試問九年之中幹甚麼？一個念頭要九年才想通，那不是禪宗的「頓悟」；同時也不成其為值得梁武帝東迎的高僧。九年面壁不必要想甚麼，只要熬過九年，自然成了莫測高深的名人；不但達摩本人，連他面壁的那塊不黃不黑、凹凸不平的石頭，都成了名物，乾隆三十六年，駕幸嵩山，皇帝要看「面壁石」，和尚特為把它「請」到後殿西壁，並設供桌。姚元之《竹葉亭雜記》，將它形容得神乎其神，初看了無足異，五六尺外漸有人形，至一丈開外，「則儼然一活達摩坐鏡中矣；諦視腮邊短髭，若有動意，與世所畫，無纖毫差。」

張大千與敦煌壁畫，亦彷彿如此。在敦煌兩年多，不必有何成就，只要能受得住那種苦，熬得過九年，便可成名；猶之乎達摩面壁九年，顯何神通，只要不言不語，忍得過去，自然就會歆動世人，是一樣的道理。

於此可知，張大千之術之高，是在他肯付出代價，想得到，也做得到；絲

毫不存僥倖之心。

當然，兩者只是相似，並不全同，張大千在敦煌的辛苦耕耘，在「名」以外，還是有許多收穫。

首先，就是我前面所說的，對他自己的一種考驗，也是磨練；特別是自我培養而成的那種「篳路藍縷，以啟山林」的意志與經驗，對於他以後的「闖天下」，很有幫助。

其次是充實了他的歷史方向的知識，隋唐的衣冠文物、樂器歌舞等等，從壁畫上所獲得的了解，可補唐宋五代史的不足；張大千自己說過，「我認為歷史考證之價值，重過藝術之欣賞。」

最後談到藝術上，也就是繪畫的實務與學說上，張大千所獲不如謝稚柳之多。有人評論敦煌壁畫對張大千畫風的影響說：「張髯幾近三年面壁臨摹，這是他最踏實的磨練，也是影響他畫風不變的最重要關鍵。大千先生臨摹了二百餘幅敦煌壁畫之後，影響最顯著的自是他的人物畫，他吸盡人物畫的精髓，更兼擷用筆設色的特點。從此，張大千的畫風表現出高古、雄偉、瑰麗，其畫風超越兩宋前人，所謂『吳帶當風，曹衣出水』者，大千先生已兼獲吳、曹之長。」這是欲加之「美」，何患無詞。照我看沒有那麼大的影響，因為人物只

是張大千的畫的一部分；工筆只是他的人物畫中的一部分；而佛像及唐宋達官貴婦，又只是他的工筆人物畫中的一部分。這樣算下來，影響定是微乎其微？

前年香港賣出一幅大千的「敦煌人物畫」，拍賣十二萬一千港幣；畫的是仿自第十七窟中的「紅衣大士」，線條細緻，設色華麗，依舊是張髯當年本色；拿來跟他亦步亦趨所規撫的敦煌壁畫相比較，有精細粗糙之比，除了「豐容盛鬋」四字以外，我看不出敦煌壁畫如何能影響早年畫工筆人物即負盛名的張大千？更遑論畫風「不變」。至於所謂「吸盡人物畫的精髓」，那是後來減筆「狂塗」，直迫「梁風子」、「石居士」時候的事。

除漠高窟以外，敦煌城西的西千佛洞，安西城南的榆林窟，亦有一部分壁畫。榆林窟又稱萬佛峽，據張大千說，那裡的壁畫，「不及千佛洞好，但工作環境更糟。洞裡毒蠍甚多，門生子姪多被螫過，晚上睡覺都要以被蒙頭而眠，以防蠍子，午夜常常聽見狼嗥銳厲之聲」。這個惡劣的工作環境，謝稚柳亦曾到過；相偕回川後，謝稚柳著述《敦煌藝術敘錄》；張大千則借寓於成都昭覺寺，率門弟子繼續壁畫的製作。三十三年元月底，由四川美術協會主辦第一次展覽；同年三月在重慶展出，評論的文字很多，因為當時「敦煌學」是一門很時髦的學問。

所有的評論中，張大千最看重的是陳寅恪的一段話：「敦煌學，今日文化學術研究之主流也。大千先生臨摹北朝、唐、五代之壁畫，介紹於世人，使得窺見此國寶之一斑，其成績固已超出以前研究之範圍。何況其天才特具，雖是臨摹之本，兼有創造之功，實能於吾民族藝術上，別闢一新境界。其為敦煌學領域中不朽之盛事，更無論矣。」

陳寅恪為研究北朝文化的權威；在佛教東傳入中土，對於中國歷史文化所產生之影響這個大題目上的造詣，深不可測，是故當時有關敦煌學的著作，皆以得陳寅恪作序，如陳垣就北平圖書館所藏石室寫本八千餘軸，考訂同異，編成目錄學，為《敦煌劫餘錄》，即指名要請陳寅恪作序。張大千在敦煌的艱辛，得收名定價於陳寅恪，自然是精神上的一大安慰。

除畫以外，張大千還有一篇〈談敦煌壁畫〉的畫論，是他平生僅有的一篇學術性的論文。

此文為張大千口述，曾克耑筆錄。全文約一萬一千餘言；分析其內容，可分為五個部分：

第一部分：概述敦煌壁畫的起源，及所以蔚為大觀之故。並將敦煌四區共三百六十三窟的壁畫，分為佛像、人像、鳥獸、花木、樓閣、器用、故事、山

水、圖案等九類。

第二部分：力闢敦煌壁畫出於工匠所為，絕非名手所作的謬論。

第三部分：分述北魏、西魏、隋、唐、五代、西夏等六個時期的畫風。其中以唐朝的畫風，最足稱道。

第四部分：評析論述敦煌壁畫的優點，共分四個子目：一是「規模的宏大」；二是「技巧的嬗遞」；三是「包孕的精博」；四是「保存的得所」。這一部分當然是有獨到精解的內行話，如論「技巧的嬗遞」云：「就他們各時代的作風，來看出藝術進步的過程，轉變的痕跡，和流派不同之點。為甚麼初期總是苟簡荒率；次初期總是比較有了進步；中期總是做到燦爛光輝，達到爐火純青藝術最高潮的地步；後期的總是比較中期稍形退步；最後期一定走上衰落不振的階段？這當然與風會有關；而風會之所以形成，也就可以說國家文化消長的樞機，畫壇人才盛衰的表現。」

第五部分：論敦煌壁畫，對後世畫壇的影響，為全文最主要的部分，列子目十，一是「佛像人像畫的抬頭」；二是「線條的被重視」；三是「鈎染方法的復古」；四是「使畫壇小巧作風變為偉大」；五是「把畫壇苟簡之風變為精密」；六是「畫佛菩薩像有了精確的認識」；七是「女人都變為健美」；八是

「有關史實的畫走向寫實的路上去了」；九是「寫佛畫卻要超現實來適合本國人的胃口了」；十是「西洋畫不足駭倒我國的畫壇了」。

這十點影響是早已存在的，因為壁畫是早就有的；但由於敦煌壁畫提供了那麼多的材料，張大千才能從歸納分析中，演繹出這一番理論，其中頗有說得很高明的，如世人對「南北宗」的偏見。

張大千認為中國自有圖畫以來，重點是先有人像，沒有佛像，山水原來是一種陪襯。及至山水獨立成宗，變成喧賓奪主；及至山水有了南宗水墨，北宗金碧之分，文人更以為南宗山水，才是畫的正宗。連北宗的金碧山水也在摒斥之列，那就無怪乎人物、佛像、花卉被視之為別裁異派。這種自宋元至今的繪畫見解，牢不可破；繪畫的領域也越來越狹了。

他說：「古代所謂大畫家，如所說的『曹衣出水，吳帶當風』這些話。都是畫人物而言；所謂『頰上添毫』、『畫龍點睛』，也都是指畫人物而言。到後來曹、吳之作不可見，而一般畫人物的，又苦於沒有學問，不敢和山水畫爭衡，所以一天一天的衰落下去。到了敦煌佛像、人像被發現以後，這一下才知道古人所注意的，最初還是人物，而不是山水。」

最後的一段話，是有問題的。明清畫人物不為人重，基本上是因為文人不

屑為人寫真，流為畫匠的專業；尤其是名家如唐寅、仇十洲甚至兼畫春冊，為貶低人物畫的罪魁禍首。但陳老蓮一派的人物畫家，仍有其應得的地位，如任伯年就是；任伯年歿於光緒二十年，敦煌寶藏尚未著聞於世。

顯然的，張大千對世人輕視「院派」，內心頗為不平；看他所談的第五點影響，使畫風由苟簡變為精密，足以想見。他說：「我國古代的畫，不論其為人物、山水、宮室、花木，沒有不十分精細的。就拿唐宋人的山水畫而論，也是千巖萬壑，繁複異常，精細無比；不只北宗如此，南宗也是如此。不知道後人怎麼鬧出文人畫的派別，以為寫意只要幾筆就夠了。我們要明白，像元代的倪雲林、清初的石濤、八大他們，最初也都經過細針密縷的工夫，然後由複雜精細，變為簡古淡遠，只要幾筆，便可以把寄託懷抱寫出來，然後自成一派，並不是一開始隨便塗上幾筆，便以為這就是文人寫意的山水。不過自文人畫盛行以後，這種苟簡的風氣，普遍瀰漫在畫壇裡，而把古人精意苦心都埋沒了。」

將這段話與前面對重南輕北不滿的評論合看，可知張大千在古人中最不佩服的，就是董其昌；南北宗之說即創自董其昌，而「隨便塗上幾筆，便以為這就是文人寫意的山水」，亦正就是董其昌作品的特色。

十二 重到春明

抗戰勝利，對張大千來說，別饒意義。他雖是四川人，但卻幾乎一直在困境中；他的「地盤」在上海、在北平，淪陷區光復，青天白日旗飄揚在上海跑馬廳畔的國際飯店頂層；北平正陽門城樓上，張大千才算是龍歸大海了。

北平與上海相較，自然是前者更為張大千所喜愛。戰前一直寄居頤和園；戰後他既決定在北平長住，當然要有自己的住宅。這時他沒有錢，但有畫；還有人願意買他的「期貨」，這樣兩下一湊，湊成了五十根條子——黃金五百兩，足可在北平買一座前清的「王府」了。

結果他是買了畫。如今捐贈故宮博物院的那幅董源的〈江隄晚景〉，都知即為此五百兩金子所易得；但實際上至少有三幅，董源的真跡，尚有一幅〈瀟湘圖〉，為董其昌舊藏。其前董其昌題識，謂「此卷予以丁酉六月，得於長

安，卷有文三橋題董北苑，字失其半，不知何圖？既展之即定為〈瀟湘圖〉，

蓋《宣和畫譜》所載。」

此圖為宋朝內府所收，復有文彭題耑，其為真跡，已無問題；最妙的是董其昌自道昔年宦遊長沙時，見瀟湘風景，諸如「蒹葭漁網，汀洲叢木，茅檐樵徑，晴窗遠堤，一一如此圖；令人不動步而重作湘江之客。」因而感嘆昔人

「以畫為假山水，而以山水為真畫」是顛倒了。

還有一幅是南唐顧閎中的〈韓熙載夜宴圖〉。韓熙載是山東人，朱溫時以進士登第，與鄉人史虛白隱居嵩山。南唐興起，變姓名渡淮河至建康；到李後主時，已是三朝元老，由於李後主對北人頗多猜忌，韓熙載以行跡不檢自汙，以求苟全；而〈夜宴圖〉即為李後主窺探韓熙載私生活而產生的畫幅。

《宣和畫譜》記載：「中書舍人韓熙載以貴遊世冑，多好聲伎，專為夜飲，雖賓客揉雜，歡呼狂逸，不復拘制，李氏惜其才，置而不問。聲傳中外，頗聞其荒誕，然欲見樽俎燈燭間，觥籌交錯之態度不可得，乃命閎中夜至其第，竊窺之，目識心記，圖以上之。」

此圖為清宮所藏，有「太上皇帝」御璽；高宗篆書題籤。在此以前，則有年羹堯的收藏印，可知此圖於雍正年間，年氏被禍時，入於內府。

張大千的五百兩黃金，實際上主要的是買這件〈韓熙載夜宴圖〉，與董源的〈瀟湘圖卷〉；至於〈江隄晚景〉，是後來考定為董源所作，最初是當明畫買進來的。

以〈夜宴〉、〈瀟湘〉兩圖相較，則前者尤為珍貴，因為顧閎中略早於董源，而傳世之作絕少；且〈夜宴圖〉既有掌故，篇幅亦大於〈瀟湘圖〉數倍」。此一為上海大收藏家龐元濟稱之為「奇跡」的〈夜宴圖〉，由年羹堯到張大千，頗有一番曲折在內。

此圖以年羹堯獲罪抄家，歸入內府，為高宗所珍賞的名跡之一；乾隆六十年歸政後，移居寧壽宮，所攜去供頤養展玩的書畫，皆為精品，此圖亦在其中，故鈐「太上皇帝」一璽。

乾隆崩後，嘉慶孝思不匱，將寧壽宮中的書畫、玉器、古玩等等，一律裝箱加封，貯存於建福宮庫房。建福宮在「西六宮」之後，原為「阿哥所」，即皇子住處；並排五座院落，稱為「乾西五所」，西二所為乾隆居藩的「潛邸」，踐祚後改稱重華宮；以後又向西延伸，改建了一座建福宮及一座西花園，為乾隆住大內時，最喜到之地，所以嘉慶將「皇考」的遺物，封存於此。自此經嘉、道、咸、同、光、宣六朝，歷時一百二十年，無人過問。

民國十年，「小朝廷」中稱為「宣統十三年」，溥儀十六歲，終於為他發現了。據溥儀在《我的前半生》中自述：「我十六歲那年，有一天由於好奇心的驅使，叫太監打開建福宮那邊一座庫房，庫門封條很厚，至少有幾十年沒有開過了。我看見滿屋都是堆到天花板的大箱子，箱皮上有嘉慶年的封條，裡面是甚麼東西，誰也說不上來。我叫太監打開一個，原來全是手卷、字畫，和非常精巧的古玩玉器。後來弄清楚了，這是當年乾隆自己最喜愛的珍玩，乾隆去世之後，嘉慶下令把那些珍寶玩物，全部封存，裝滿了建福宮一帶許多殿堂庫房，我所發現的，不過是其中的一庫。有的庫盡是彝器，有的庫盡是瓷器，有的庫盡是名畫。」

溥儀平空發了這麼一筆「洋財」，貪念頓起，開始偷運書畫出宮；上行下效，盜風大熾，至十二年六月間，建福宮終於發生大火。據載濤之子，為溥儀伴讀英文的溥佳回憶：「建福宮一帶包括靜怡軒、延壽閣、慧曜樓、吉雲樓、碧琳館、妙蓮花池、積翠亭、廣生樓、凝輝樓、香雲亭等」，其中「奇珍異寶，堆積成山，是清宮存放珍寶最多的地方」。

太監勾結內務府人員監守自盜，本為恆有之事，但大規模的偷盜，則由於溥儀的帶頭；；溥佳有這樣一段持平之論：「如果要推本窮源，也不能完全歸罪

於太監，應該說是『上有好者，下必甚焉』。……自我進宮伴讀時起，就常聽說太監有小偷小摸的行為，只是還沒有聽說有大批丟失的情況。一九二一年以後，溥儀、溥傑和我，有時把宮內收藏的珍本古籍，和歷代名人的書畫，偷運出宮，開始我們還自以為做得十分嚴密，其實太監與護軍們早就知道了。那時太妃們也常把珍貴物品交給心腹太監運出去變賣；當時北京的各個古玩鋪，就不時發現宮內的古物。因此，這就影響到太監們的偷盜之風，越來越嚴重。」

監守自盜行將敗露，或無法交帳時，必然縱火，此亦是歷來幾無例外之事。其時溥儀經常「叫太監把各宮收藏的古物，搬來玩賞」；在建福宮被焚之前，為溥儀授讀英文的莊士敦，建議「把清朝歷代皇帝的畫像和行樂圖取出拍照。當時溥儀正苦於無所消遣，聽此建議當然很高興，於是莊士敦就和一家美國照相館接洽，每天下午由一個美國攝影師到宮裡拍照。這些畫像都儲藏在建福宮裡，拍攝時就叫太監到建福宮去取，每天大約拍攝十來張……溥儀經常讓太監到各宮去取古物來玩賞，太監們見了早就有些心虛，現在又拍攝這些畫像，太監有時竟取不來了。大概是那些監守自盜的太監，眼看自己就要暴露，就不得不用火來消蹤滅跡了。」

所謂「取不來了」是指郎世寧畫的行樂圖，為太監所盜賣，如俗稱為香妃

的容妃，戎裝騎馬，隨高宗巡狩的畫像，流落在外，即很可能為「贓物」。此中還有一個很重要的原因是，莊士敦一向主張對太監嚴格管理，更促成太監們一不做，二不休的決心。

起火那天是六月二十九日晚九點多鐘，溥佳追憶親身經歷說：「溥儀幾次給我家打電話，適值我們全家都去看戲了。散戲時已近午夜，我們走到景山東街，就看到宮中火光沖天；父親與我趕忙奔到宮中，只見溥儀正在萬分焦急。他見了我們，就叫我父親給王懷慶（時任京畿衛戍總司令）、薛之珩（警察總監）、聶憲藩（步軍統領）打電話，請他們速派消防隊來救火。當時宮內有一座小發電廠，專供宮內照明之用，怕引起更大的火災，把各處的電源都切斷了。這時宮內到處一片漆黑，使人更感到烈燄沖天，凶猛可怖。」

消防隊是到了，但宮中無自來水；井亦極少，只能利用御河水灌救，無奈火勢過熾，水壓不足，由北面延燒到西花園的主要建築延春閣。此閣三層聳峙，重簷複宇，青瑣綺窗，最為偉觀；著火倒塌，被災的面積，更形擴大，複宇連雲，頓成火海，連一兩百年的參天松柏，亦遭波及，幾有不可收拾之勢。

這樣燒到凌晨二時許，義大利公使館派了三十幾名士兵來救火，用拆屋隔斷火道的辦法，搶救到上午七點多鐘，才能控制火勢。消防隊繼續警戒了兩

天，方始撤退。溥佳記述：「這次大火，共燒毀房屋三、四百間，損失的物品，除延壽（春）閣裡收藏的全部古物都被燒毀外，記得起來的還有：廣生樓的全部藏文大藏經、吉雲樓、凝輝樓的數千件大小金佛與金質法器等。據說其中最寶貴的是金亭四座，都是鑽石頂，景泰藍座。中正殿雍正時製作的大金塔一座、全藏真經一部和歷代名人書畫等等，也在一夜之間，付之一炬。」

因為有此浩劫，為祝融收去的書畫名跡，已無法詳細查考。但溥儀所偷盜的，實在不少：當時是用「賞溥傑」的名義，公然送至宮中稱為「北府」的「醇親王」載灃的府第。據溥儀自述，這些珍品是打算作為「興復」的資本之用。

民國十四年「首都革命」，溥儀被逐出宮，當局組織「清室善後委員會」，接收故宮文物；據莊嚴在他所著的《山堂清話》中說：「點查人員在景陽宮與鍾粹宮裡發現了不少的大木箱，箱內裝滿歷代的書畫。」這些書畫「根據《石渠寶笈》的著錄，都應該是分屬於乾清宮、重華宮和其他各宮殿，而不應該在景陽宮和鍾粹宮裡的。」這又是甚麼緣故？

這個疑團到後來在養心殿發現「賞溥傑單」和「收到單」各一束，方始解開。兩單內容，大致相符；總計「賞溥傑」的歷代名跡，在一千件以上；集中

在景陽、鍾粹兩宮的，正就是「待賞」之件。此外在懋勤殿後小廚房中，發現一批極名貴的劇跡，計有盧鴻〈草堂十志〉、趙孟頫〈鵲華秋色〉、懷素〈自敘帖〉、顏魯公〈祭姪文稿〉、黃山谷〈松風閣帖〉、王右軍三帖、徐浩書〈朱巨川告身〉、孫過庭〈書譜〉、褚遂良〈飛馬帖〉、〈長風帖〉等等，那都是即將要「賞溥傑」的。

從民國十四年到抗戰勝利，這二十年中，「賞溥傑單」中所列的一千多件書畫，從無一件流出市面；那麼到那裡去了呢？答案是，在「滿洲國」。

二次世界大戰結束，「滿洲國」解體，偽宮「御藏」的文物，遍街都是。

凡遇大變亂時，最不值錢的東西，往往是細民所陌生的字畫古書；在長春當時是論袋計價──一麻袋多少錢？

識貨的人帶入關內，一入北平琉璃廠，身價大漲，何止萬倍。骨董商人當時稱這批文物為「東北貨」；莊嚴後來核對「賞溥傑單」，都在東北貨中。張大千雖去得晚了，但琉璃廠中因「東北貨」而發了大財的，不知凡幾。顧閔中〈韓熙載夜宴圖〉，即此時所獲；據張大千親口告訴莊嚴說：「觀後為之狂喜，覺得非買不可。可是該卷索價奇昂，房子與古畫既然不能兼得，經過數日考慮，終將顧卷買下。因為

由於他的精鑒的眼光，也蒐到了許多好東西。

那所大王府不一定立刻有主顧，而〈韓熙載夜宴圖〉卻可能一縱即失，永不再返。所以我把買房子的金條，完全移用買畫。得畫不久，北方局勢日非，定居北平的計畫，遂不幸而不得不放棄；攜卷離開北平之後，終於無法再往。然此卷名蹟卻始終隨身攜帶，我甚至刻了一方圖章，印文是『東西南北只有相隨無別離』，鈐蓋在此畫卷上。倘若當日不能棄屋而就畫，則必兩者皆空。」莊嚴又說：「大千言下，頗有得色。」由此可知，說張大千以五百兩金子，買了一幅董源的〈江隄晚景〉圖，稍嫌失實。

民國四十三年在日本所印；六十七年又由聯經出版事業公司重印的《大風堂名蹟第一集》，收有董源的畫兩件，一為〈瀟湘圖〉；一即〈江隄晚景〉圖。前者見於《宣和畫譜》著錄，有董其昌前題後跋；並有王鐸的題識，易於脫手。至於〈江隄晚景〉圖，原是當趙孟頫次子趙雍的作品買進來的，未幾考定為董源所作；；好幾年以後，他的女婿蕭建寅為他找到趙孟頫書札的複印本，證明了他的考定不虛。這幅畫的價值應在〈瀟湘圖〉之上，而以前未脫手者，可能由於說董源所作，僅是張大千考證，缺乏直接證據之故。

同樣的情形，還有一件〈六馬圖卷〉，亦為嘉慶封存，見於「賞溥傑單」，清宮著錄為北宋趙伯駒所作；而張大千流為「東北貨」而為大風堂所珍藏者。

定為唐畫，題識如下：「此唐人筆也。敦煌諸壁畫可證。世傳唐畫烜赫者，無如韓幹〈照夜白〉及〈雙驥圖〉，一為李後主題；一為道君題，皆不及此卷意態之雄且傑。廼清高宗既知千里款印俱偽，而猶以為千里，何耶？」

「千里」即趙伯駒，宋朝宗室，為太祖七世孫，與弟伯驌，皆擅丹青，張大千這段題識，是針對清高宗而發。原卷左上方，有清高宗乾隆二十六年所題的七古一首；卷書處「并識」，說原題趙伯駒作，細看款與印皆「失真」，但確為趙伯駒所畫，猜想有人將原卷一裂為二，款印在後幅；前幅款印，後人所加。

這個猜想不能說不合理。但張大千劈頭就以敦煌壁畫作證，說「此唐人筆也」，故末尾語帶譏嘲，似笑乾隆眼力不高。中間謂此卷勝過韓幹的〈照夜白〉及〈雙驥〉，語亦有刺。唐人畫馬專家，首推「將軍魏武之子孫」的曹霸；韓幹是他的入室弟子。玄宗好大馬，據說御廄畜至四十萬匹，其中名駒，韓幹皆曾圖形，有「玉花驄」、「照夜白」等。照夜白圖曾著錄於張彥遠的《歷代名畫記》，並可能為張彥遠所收藏，因為上有「彥遠」名款。安岐《墨緣彙觀》記此圖云：「白紙本，短卷，白描一馬繫柱上，神駿異常。卷有彥遠二字，及南唐標題押字，後角一邯字及賈秋壑二印；前紙有向子諲、吳說二題，後多元

人題識。」所謂「南唐標題」即張大千所說的「李後主題」。意思是說韓幹所畫兩圖，名氣所以如此之大，半因歸功於李後主與宋徽宗標題。

這件名蹟，後來歸於恭親王；已只剩冊葉一開，而「向吳二題」及「元人題識」必已剝去。但光是這一開冊葉，由恭親王傳至其孫溥心畬，售與英國大衛德，頗得善價。張大千既能證明出於唐人之筆，且畫得比韓幹更好，可想而知的，亦能賣得很好的價錢。這是張大千在敦煌苦了兩年多的報酬之一。

勝利之初，張大千在北平所蒐購的「東北貨」，自不止於上面所談的三件名蹟。如《大風堂名蹟》第一集，影印元朝吳鎮的〈漁夫圖〉，有「乾隆御覽之寶」一璽，及「石渠寶笈」、「南齋」兩印，應為原藏於南書房之物。張大千戰前的收藏，一部分因抗戰在蘇州損失，是為「荊璧碎於吳門」；一部分因籌措敦煌耗費及龐大的家用，在四川出讓，即所謂「隋珠散於蜀郡」。《大風堂名蹟》四集所影印者，皆為勝利以後購入；其中大半亦成「隋珠」，而最可惜的當然是〈韓熙載夜宴圖〉。據謝家孝記述，張大千僑居印度大吉嶺時期，經濟最為拮据，當時就曾打算出讓〈夜宴圖〉而不果。以後在「舉家擬遷往南美之前，為籌措旅資及安家費，終以兩萬美金價格割愛了〈韓熙載夜宴圖〉。

更不意此一名跡經古畫商人之手，終於轉賣回大陸去了。」

除了收藏名跡以外，張大千還有好些收穫，最大的自然是名聲；名聲之盛，是由於他的愛朋友、講信義、好熱鬧，以及豪邁無匹的作風。這種作風在抗戰時期的大後方，並不適宜；而在北平，就很吃得開了。

張大千有各式各樣的朋友，為他提供各式各樣的幫助或服務，他則還報以各式各樣的貢獻或酬謝。但張大千交遊雖廣，擇友卻頗有分寸。如唐嗣堯所作的紀念文中，有一段記敘，就可以看出他的為人。

唐嗣堯在戰前曾任北平京華藝專董事長，是張大千的好友；抗戰期中，在香港、在四川，常有往還。勝利以後，在北平重逢，唐嗣堯盡地主之誼，曾有兩次盛會，唐記：「一在中山公園來今雨軒，一在頤和園景福閣，束邀故都名士數十人與之話舊，是日袁雲臺居士，亦因其長公子蓉孫教授，代為敦請，破例參加。余並請張伯駒先生邀請余叔岩、馬連良、梅蘭芳、程豔秋、尚小雲、荀慧生、韓世昌、金少山、郝壽臣諸名藝人清唱助興。是日到會除以上友好之外，尚有名學人清華大學梅月涵、馮芝生、鄧叔存；燕京大學張東蓀、張申府、陸志韋；北京大學朱孟實、鄭宜生、鄭華熾；中國大學何克之、陳聘之、左宗綸、姚曾廙、傅佩青、楊丙辰、王之相；銀行界岳潛齋、楊濟成、張企

權、全紹周諸先生。飯後，袁乃寬先生豪邁猶昔，認為抗日勝利得來不易，應藉張大千先生來平機會，由岳、楊、張、全四位銀行經理作主人，在其城南袁家花園（該園昔為項城招待各省督軍省長之名園），大事慶祝一番，以洗北平淪陷八年之恥辱與痛苦，惟因大千先生堅辭作罷。」

張大千為甚麼堅辭呢？就因為他的名字不妨與袁雲臺——袁世凱長子克定，字雲臺，聯在一起；但絕不能作袁乃寬、岳潛齋的貴賓。袁乃寬是「洪憲餘孽」之一，聲名狼藉；岳潛齋其人，則在張大千更應遠避。

原來岳潛齋是鹽業銀行北平分行的經理；鹽業銀行為袁世凱的表兄，亦即張伯駒之父張鎮芳所創辦，在袁世凱由「逼宮」到「竊號」這五、六年中，與內務府大臣世續等，頗有勾結。張鎮芳即是其中穿針引線，兩頭奔走的聯絡人之一；因為如此，「小朝廷」的「內務府」，是鹽業銀行的大客戶，長袖善舞的岳潛齋便利用「內務府」的「司官」，發了一筆大財。

原來清室遜位，雖由北洋政府與其訂有「優待條件」，但歲費並不能如期如數發給，因此「內務府」便以典賣宮中珍物來應付龐大的開支。溥儀婚前，有一批古物向英商匯豐銀行，抵押了四十萬銀圓；以後轉入所謂「小四行」的大陸、鹽業兩行。岳潛齋復經由「內務府郎中」金某的奔走，將這批貸款改由

鹽業獨家承做；時當溥儀「大婚」，又做了一批二十萬元的古物押款，總計本金為六十萬元，但「內務府」從未付過利息，以致利上滾利，連本應償之數，已超過本金一倍有餘。

這一來，「小朝廷」自更無力贖回了。於是在又一次轉期屆滿後，鹽業採取拒絕轉期、沒收抵押品的最後措施。清室派「太傅」陳寶琛向鹽業交涉，說這批抵押品是歷史文物，不能以一般的動產看待，應該妥為保存，不能以不還款為理由，即可自由處置。鹽業銀行總經理吳鼎昌與北京分行經理岳潛齋商量後，決定維持原來的處理辦法。

沒收以後的這批古物，據張伯駒說：先由岳潛齋與吳鼎昌將其中精品的玉器與瓷器，作價收購，但價格極低。玉器大部分是餐具，質地極細極薄，每件時價都須數千元。瓷器約計二千二百多件，僅是一對稱為「東青瓶」的花瓶，古玩商估價即值二十萬元。英國有名的中國古物收藏家，也就是從溥心畬處購得韓幹〈照夜白〉圖的大衛德爵士，他所收藏的瓷器，即從鹽業銀行購得。

民國十四年溥儀被逐出宮，故宮被接收決定成立博物館後，鹽業銀行深知古物押款問題，必被追究；岳潛齋派人四出活動，暫得無事，但問題仍舊存在，以後是許了載濤若干好處，由他出具一張古物已經贖回的證明，作為搪

塞，其事也就不了了之了。

這些內幕，張大千戰前在北京便聽人談過。張大千如接受岳潛齋的邀宴，必定會使人聯想到「敦煌盜寶」的傳說；當時張大千自敦煌回成都，沿途須經五十二道關卡的檢查，儘管有軍政部所發的「各地關卡軍警免驗放行」的電令，但許多地方仍舊照查不誤，虧得張大千確無「盜寶」之事，才能「過了一關又一關」。這是張大千平生最不愉快的一種經驗，所以絕不願與岳潛齋的名字連在一起，以免引起難以忍受的誤會與麻煩。

抗戰勝利後的那幾年，張大千很得意，年年有畫展，在上海、在香港每一次展出，「複定」的紅條子令一般畫家，豔羨不已。同時，他的作品，被介紹到歐洲，參加聯合國文教組織於巴黎現代美術博物館的現代畫展後，復被邀至倫敦、日內瓦、捷克布拉格等地展出。張大千是真正具有國際地位了。

十三 上清淪謫得歸遲

大陸局勢逆轉後，張大千遭遇了平生最大的難題，何去何從？

在中共「統治」下討生活，是張大千寧死不願的。為甚麼？只看謝稚柳前幾年在香港說的話好了；他說：「我也希望他回去；但我絕不勸他回去，原因有二：第一，張大千自由散漫、愛花錢，在『國內』，沒有這樣的條件；第二，張大千自由主義很強烈，要是讓他當『人大代表』、『政協委員』、『美協理事』等職，經常要開會，他肯定吃不消。」

這是消極地談他不能生活的地方，這好辦，避開就是。積極地，要找適於他生活的地方，這個揀擇就難了，因為必須有這樣幾個條件：第一，是安全，這是最基本的要求；第二，是安定，不安定的環境中，必不能發展文化藝術，誰來買他的畫？第三，是自由，能容他自成天地，不受干擾；第四，繁華富

庶，至少是大家都在追求繁華富庶，他的散漫花錢，才不致引起非議；同時他也才能心安理得地享受他的豪華生活。除此四個必要的條件之外，另外還有一個列入考慮的條件：如果是在海外，最好華僑多的地方，因為他愛朋友，好熱鬧。

三十八年初，他到台灣來過一趟，還在台北青年會開了一次畫展。此行是來看看情形。當時安全可保；安定則還談不上；繁華富庶更是奢望。張大千可以跟人共患難，但不能與人共藜藿；但此行他亦很有收穫，結識了一個朋友，晚年成為他的骨肉性命之交。

三十八年十二月初，由成都逃難到台灣，旋即轉赴香港，此時他已選定了一個地方：印度。這不會是他定居之處，但可以打天下求名求利。張大千有把如意算盤，印度剛剛獨立，是個暴發戶；只要有術，賺暴發戶的錢很容易；而且暴發戶每喜附庸風雅，張大千以他敦煌面壁的經驗，不論談壁畫，談當年西域諸國的歷史，怕不歆動那班土王？這是地利；人和則駐印大使羅家倫昔年當中央大學校長時，曾由徐悲鴻陪同，登門敦請他去執教。有此一段淵源，不愁沒有照應；而況捧張大千，說起來也是羅大使分內該做之事。

想是想得很好，那知尼赫魯忘恩負義，首先承認中共；羅家倫大使都要下

旗歸國了。這一下將張大千搞得很慘，迫不得已暫住大吉嶺。真所謂「窮而後工」，張大千的詩，以在此窮愁的困境中，做得最好。如〈寄命〉一律，題下自註：「未明登虎山看日歸作。」詩云：「寄命聊為蚤處襌，飽寒來換一朝暾。疾雷聲礴饑腸過，老雪光搖禿鬢存。落抱崚嶒寧自大，因依培塿寂無言。略□揀擇投林處，露白煙青認夢痕。」

這首詩據紀念冊《大千大吉嶺詩稿釋文》所錄，「略」字下闕，編者在〈校餘小識〉中說：「所闕疑是『無』字。」細看影印的原稿，實為簡寫的「與」字；原句應作「略與揀擇投林處」。

王引之《經傳釋詞》兩言「與、猶為也」，但分注：「此為字，讀平聲」；「此為字，讀去聲」。亦即「與」字平去兩讀，並分別舉例：「韓子外儲說左篇：『各與多與之，其實少。』言名為多與之之為，應讀如在魚韻中的平聲，而非在語韻中的去聲；猶如「言各為多與之」之為，應讀如平聲支韻之為而非去聲真韻之為。

準此求解，很明白地「略與」即「略為」；略為即略計。「略與揀擇投林處」者，倦飛之鳥初步選定的欲投之林。此為何地？由結句可知是台灣。

「露白煙青認夢痕」的「青」字綰雙關，既為煙青之青，亦為青山一髮之

青。蘇東坡詩：「青山一髮是中原」，此為東坡在海南島隔海北望所見；但張大千是在大吉嶺觀日出，當然是東望，大吉嶺在北緯二十七度，台灣北部則超過北緯二十五度，幾乎在一條平行線上，故自虎山放眼遙望，則海中一線之青，除卻台灣，更無他地。

「煙青」義亦雙關，就字面看是寫煙波萬里的景致；論典故則所指尤為明確，唐朝李皋〈天晴景星見賦〉：「南有光而霞赤；東有色而煙青。」方位正符。「露白」標明時間，「露白為霜」是深夜；「認夢痕」者舊遊如夢，著一「認」字，則是觸景生情，非平空漫憶。張大千三十八年自成都倉皇來台，轉赴香港，正當霜降之時，「露白煙青認夢痕」指台灣，字字有著落；接在「略與揀擇投林處」之下，可知當他在大吉嶺待不下去時，就想來台灣的。

然則何以未來呢？原因很多，最主要的是，中共其時積極發動他的家人，用甘言蜜語想騙他回大陸，《大吉嶺詩稿》中，數詠其事。

其中說得最透徹的是一首七絕，題為〈得成都來書賦示兒子〉：「子弟門生載後車，盈餘滿巷鬥鮮華；要知翻手為雲雨，腐鼠猶能滅汝家。」

「腐鼠」一典用得極好。此典與《莊子》中的鵷鶵無關，出於《列子》，而《淮南子》引以為訓誡；梁有大富人虞氏，日會賓客於高樓，有一賓客引箭

射飛鳶；鳶中箭而所啣腐鼠自空而墮，恰好掉在路過的游俠頭上，虞氏賓客大笑，而游俠大怒，「相與言曰：『虞氏富樂之日久矣！而常有輕易人之志。吾不侵犯而乃辱我以腐鼠，此而不執，無以立懂於天下。』」因率徒屬滅其家。

「懂」字念為謹，此處訓作勇，「立懂」即立勇，亦即立威。

此詩前兩句略用後漢馬融的故事，很明白地可以看出，中共所予張大千的條件，極其優厚，而且「一人得道，雞犬昇天」，子弟門生只要勸得他回去，亦都有好處。可是張大千已看透中共翻手為雲覆手為雨的伎倆，在它認為需要「立懂」時，可以隨便找一個他人的無心之過，如「鳶墮腐鼠」之類而滅其家。證以後來毛澤東的陽謀及「十年浩劫」，不能不說他是聰明人。

在此以前有題作〈兩生〉的三絕句。吳梅村的〈楚兩生行〉，寫柳麻子、蘇崑生；張大千的〈兩生〉，是寫他的兩個由大吉嶺投中共的得意門生；這疊韻的三首七絕是：

「置腹推心比一身，解衣推食異情親；平生錯許冠英器，客散何曾見二人？」

「不死天涯剩一身，分氈裹飯已無人。夢中賓友看都散，只有任安是故人。」

「已外浮名更外身（借句），何須生死論交親？諸公袞袞堂堂去，只覺田橫客笑人。」

第二首末句，任安亦是四川人，後漢末年高士，數徵辟不就，此言不投共者，才是朋友。第三首後兩句，感慨極深，田橫之客，不獨在海島的五百人，其前尚有二客，當田橫既葬，「穿其冢旁孔，皆自剄，下從之。」見《史記‧田儋列傳》。張大千待徒屬，「置腹推心，解衣推食」，到頭來「諸公袞袞堂堂去」，爭事新朝；「祇覺田橫客笑人」者，田橫之客笑張大千不能如田橫之得士也。

又一首〈桃李〉，可與〈兩生〉合看：「成徑成蹊惜此材，施朱施粉向誰來？所嗟本性非松柏，虛費春風次第栽。」

投共的門生愈多，對張大千構成的壓力愈大，大吉嶺既為「培塿」；回台灣亦有許多窒礙，幾經考慮，他決定向南美發展，因為舉世滔滔，南美似乎是跟共產主義最扯不上關係的地區。

在南美，他選中的國家是阿根廷。張大千不喜歡政治，但有「布衣傲王侯」的思想，不過未傲之前，先要看看此王是不是「假王」；此侯是不是「關內侯」？如果是，根本就不值得傲了。當時裴隆夫婦的地位，遠較現在馬可仕

夫婦的地位來得穩固，這是張大千選中阿根廷的一個主要原因。

四十一年初秋，張大千經由一個晚年斷絕往來的密友，在香港賣去〈韓熙載夜宴圖〉及〈瀟湘圖〉作治裝費，率同子弟門生，自香港啟程赴阿根廷。此行多少有破釜沉舟的情懷，因此準備相當充分，帶去黑白猿六、波斯貓、雜色貓各四、名犬四；箱籠論百計，但據一位新聞界前輩說：箱子是「金玉其外，敗絮其中」，不過氣派非常驚人，所以到阿根廷不久，就由裴隆夫人接見，聲名一下子起來了。

這就是張大千的術，但只是求能立足而已；要想站穩，在術以外，還要靠本事。在阿根廷，他在名為曼多灑的地方，租賃了一所極大的花園洋房，題名〈移居圖〉告慰故人；題畫詩云：「且喜移家深復深，長松拂日柳垂蔭，四時山色青宜畫，三疊水聲淡入琴；客至正當新釀熟，花開笑倩老妻簪。近來樨子還多事，黯綠篇章學苦吟。」（轉引自謝家孝著《張大千的世界》）

「海燕雙棲玳瑁樑」，燕字兩解，通「夜宴圖」之宴，一解；自擬為秋去春來的燕子，「昵燕樓」，燕字兩解，通「夜宴圖」之宴，一解；自擬為秋去春來的燕子，本事。在阿根廷，他在名為曼多灑的地方，租賃了一所極大的花園洋房，題名「昵燕樓」，燕字兩解，通「夜宴圖」之宴，一解；自擬為秋去春來的燕子，「海燕雙棲玳瑁樑」，燕字兩解，通「夜宴圖」之宴，一解；自擬為秋去春來的燕子，「昵燕樓」。又畫了一幅「海燕雙棲玳瑁樑」，只是在「盧家少婦鬱金堂」上，暫時寄居。又畫了一幅「昵燕樓」，溥心畬見此圖後，題七絕一首云：「莽莽中原亂不休，道窮浮海尚遨遊；夷歌卉服非君事，何地堪容昵燕樓？」

果然，在阿根廷住不到一年，張大千又要移居了；這一回是看中了巴西。

在巴西，張大千卻有久居之計，因為巴西比阿根廷的條件好得太多。第一是地大物博，正在開發，是塊「旺地」；第二，其時中國人移民巴西的很多，華僑在當地將會自成天地，張大千不愁沒有人捧；第三，阿根廷有居住權的問題，而巴西卻歡迎外國人來協同開發。

張大千有好些朋友在巴西闢農場；他託他們物色了一塊地，距聖保羅七十五哩，約華畝兩百畝大，原是一個柿子園，還種了兩千多株的玫瑰花。張大千買下來以後，當然要加以改造。

這是張大千平生第一次起造園林。畫家沒有不愛園林的；事實上構築園林為繪畫的進一步創造，尤其是疊假山，非胸有丘壑者不辦。巴西缺乏玲瓏剔透可用來堆疊假山的石頭，而且兩百畝大的園林中，只疊一堆培塿似的假山，也不像樣，所以張大千只能盡量利用平面。

中國式的園林，最要緊的是得有一泓活水，在較大的城市中，引水入私人園林，常須官府特准。張大千開闢了一座三十畝大的水池；水源來自天上──常有驟雨。湖畔建了五座亭子，點綴風景以外，有個很實際的功用，即是避

雨；張大千策杖閒行，一遇驟雨，即在亭中避雨看雨，一片空濛，似煙似霧，這對他以後潑墨、潑彩的畫風，是頗有影響的。

關池以外，最大的工程就是栽花種樹。由於他決定不沾一點洋味，所以保留了柿子樹，拔除了所有的玫瑰，另栽梅花、牡丹、芙蓉、杜鵑、海棠；種樹則以松柏為主，當然還少不了一片竹林。林畔花間，還得有瘦縐透的好石頭點綴；據說遠自台北、東京，航海而去。張大千巴西建園，最大的耗費就在這些花卉樹木、奇石盆景上面。

這座園林經營了好幾年，命名為「八德園」；池名「八德池」，又叫「五亭湖」。池名「八德」，取義於佛經的「八功德水」，一望即知；園名「八德」，就有許多說法了，最容易使人想到的是四維八德之八德；他自己對人說，柿有七德，但他後來又發現柿葉泡水，可治胃病，故為八德。張大千喜歡故作狡猾，以欺淺人；事實上他的八德園之八德，出於《莊子·齊物》論：「夫道未始有封，言未始有常，為是而有畛也。請言其畛：有左有右、有倫有義、有分有辯、有競有爭，此之謂八德。」這表示了他的明辨是非、積極進取的正視人生、享受人生的態度。

八德園中三十畝大的八德池以外，還有一座較小的池子，命名為「靈

池」。靈池之靈，易君左有文記述：「其貲財之有無豐嗇，一視池水之容為準，盈必裕如，縮則見肘，枯則無隔宿之糧矣。試之屢驗。大千頃飛港見余，笑曰：『內子寄吾書，謂吾行時，僅留數十元美金，今將竭矣，奈何？並附述家中瑣事，謂池水又盈。書來時，吾已匯六千美金去矣。』」

張大千並沒有呂洞賓點鐵成金的手段，何以離家不久，便以鉅款匯回巴西？如說是畫展收入，則事先可以預計，與池水盈縮無關；「靈池」示兆，顯為意外之財，從何而來。

原來張大千是以買賣書畫，憑眼力、獲大利。他在台北、香港、東京都有坐探，一發現古人名跡，或者雖古而莫能評斷的破舊字畫，或者故家舊族有大批字畫出售，一通電訊，張大千立刻搭機東來，如果值得買進，自然會有人墊本。

這三個地點，以香港為中心。薛慧山曾記其陪張大千看畫云：「他的記憶力與領悟力確是驚人的，甚麼畫都祇要一看畫頭，立刻可以斷定這畫的真偽，舊時在何處見過，有甚麼題跋印鑒，等到打開畫一看，果然絲毫不爽。有次陪他老人家半天看了五百幀畫，其中挑出了真跡竟不過百一。」假與真為百一之比，而售價都是差不多的；換句話說，張大千是以買假畫的錢購得真畫，獲利

之豐，可想而知。

張大千最厲害的是，具「化朽腐為神奇」的手眼。如以前曾談過的，一幅爛得沾不上手的絹本，經張大千交日本目黑黃鶴堂整理後，加上題跋，當作唐玄宗的真蹟，為人重價購去。類似的故事甚多；但他題跋中的論斷，言之成理，信而有徵，確能增加原作的身價，則為不爭的事實。

據張大千告訴他的朋友，在巴西出讓所收藏的畫書，前後共得美金一百七十餘萬元，悉數投入八德園中。當然賣畫亦是很大的一筆收入；賣畫的方式，與一般畫家有相同之處，亦有絕不相同之處，相同的是，大筆收入往往自畫展，自民國四十二年至五十八年，他在台北、東京、巴黎、布魯塞爾、雅典、馬德里、日內瓦、新加坡、吉隆坡、紐約、泰國、德國、倫敦、巴西、香港開過畫展。不同的是，一般畫家有收了潤金，懶於動筆，久不交件者；而張大千則在急於用錢，常常允許經紀人預購他的畫若干幅；當然，在這樣的方式之下售畫，是不能求得善價的。

民國五十九年，張大千訂過一次潤格，其前自題緣起：「投荒居夷，忽焉七十有二，筋力日衰，目醫日甚，老者丹青，漸漸拂拭，索者坌積，酬應為艱，不有定值，寧無菀枯，爰書此例，毫不見嗤於痂癖也。」畫例分花卉及山

水人物兩門，以美金計價，「潤金先惠，約期取件，至速在六個月後。」這張潤格一出來，訂件者紛至沓來，畫債如山。雖以目疾作限制，事實上反而畫得多了；對於他的目疾，只有壞處，沒有好處。這是可以預見之事，而不能不出者，是因為他又需要一筆錢用。

原來張大千又要移居了。這回是遷到美國，舉家遷徙，構築新居，當然需要很大一筆錢，便只有大量賣畫了。

張大千捨棄了一住十七年的八德園，有許多不得已的原因，第一是巴西已經承認了中共；第二是巴西政府有意在八德園附近開闢水壩，與其讓人家來徵收土地，不如早為之計；第三是巴西並不如他早先那樣所想像的，在開發過程中，中國人能大量移民，自成一個符合中國傳統的社會。

另一方面，美國卻有好些吸引他的地方，譬如，在美國的朋友，到底比在巴西多得多；還有一個很重要的原因是，張大千的健康狀況，已到了必須小心照料的程度，而在美國就醫遠較巴西來得妥當而方便。

在美國，暫居之處不過「可以居」而已；以後在洛杉磯附近卡密爾構築「環蓽庵」，格局不如八德園之大，而精緻過之。移居美國後，張大千差不多每年要回國一次，漸生葉落歸根之想；而終於促使他下決心回台定居的主要原

因，仍舊是為了他的健康著想；在家人友好一致勸告之下，在台北構築了他平生親自策劃的第三座園林。

民國六十四年二月，榮民總醫院由內科主任丁農主持，為張大千作了一次非常徹底的健康檢查。張大千一身是病，依危害生命嚴重性的程度，分別提出詳細報告，第一是心臟病；那時他患心絞痛已有十年，經常服用硝基甘油舌片救急，五十三年五月，曾發生心臟衰竭的現象，住院治療後，病情略見減輕。那一次詳細檢查後，證實他所患的心臟病，名為「冠狀動脈硬化性心臟病合併陳舊性心肌梗塞症」。

處方是每天按時服用一種專治冠狀動脈的藥片；胸痛發作，仍服甘油錠。

當然身心不宜過勞，生活要有規律；是不消說得的。

其次是糖尿病。此病張大千在敦煌時期就已發現了；他一向講究美食，不以為意，只是比較嚴重時，注射因素林，否則便只口服藥片。但此種藥片對心臟不宜，所以丁農規定他每天皮下注射因素林十六個單位。

第三種是十二指腸潰瘍及膽結石。健康報告中說：張大千在「三十歲左右曾患腹痛，經治療後，情況良好。」那次腹痛，便是在上海貪嘴吃冰淇淋吃壞了肚子；李秋君晝夜照料、衣不解帶，為醫生誤認她為「張太太」的那一回。

此是張大千刻骨銘心之事，所以特為提出來告訴檢查醫師。

十二指腸潰瘍與膽結石是有連帶關係的。民國五十四年他寫信給他朋友說：「初在倫敦時，胸背痛楚，飲食無味，以為胃疾，及抵紐約，遂不可支，臥床十餘日。及入院作詳細檢查，照X光片至廿餘幅，所幸心臟肝胃俱好，惟膽囊結石大如龍眼者二枚，小者至數十粒，以致影響十二指腸潰瘍，非動手術不可。以余舊有消渴，血糖頗多，開刀不易收口，是以惴惴。」隨後又有一信：「須動手術，他無所苦，但須耗去四五千美金，不易措辦耳。」結果是並未住院開刀；膽結石是用口服藥治得不再復發。他的不願住院，當然不會因為「四五千美金不易措辦」，而是由於怕有糖尿病開刀不易收口。

那年他六十七歲，事實上他早就有了這兩種病，榮總的檢查報告上說：「至六十歲後，始復有消化不良與腹部脹痛之症狀，曾經先後接受上胃腸道及膽囊X光檢查，發現有十二指腸潰瘍及膽結石。其後經常服用胃藥，而膽結石則未作手術治療。」又說：「此次體檢，再次發現有十二指腸潰瘍，為防病情惡化，應按時於餐後一小時及睡前各服用胃藥二片。至於膽囊X光檢查結果，未見膽囊顯影，表示功能不良，應再作進一步檢查，以確定診斷。」但以後並未再檢查。

第四種是「重度腰椎退行性關節病」，張大千去世前幾年，行動須人扶持，即此病作祟。檢查報告中說：「張先生於六十歲左右曾感劇烈腰痛，經治療後，始見減輕。惟自去年五月心臟病轉劇後，即感兩腿無力，站立不穩，無法自由行走，需使用枴杖或他人幫忙扶持，方能行走。此次檢查，發現有重度之腰椎退行性關節病，椎間距離變窄，導致神經受損，以致行動不便。」此病須打針，「必要時亦可接受物理治療，惟須視心臟病情形而定。」是故張大千入榮總作物理治療時，事實上是心臟病不要緊，健康狀況較佳之時。

第五種是「眼疾」，這是大家都知道，而張大千自己頗為擔心的一種病。病起於民國四十六年，有一次在八德園督工，布置奇石時，親自動手，不道眼中突然發黑，視力一直大受影響。這對他作畫的影響，是太嚴重了；因而專程赴美檢查，原來那一次眼中突然發黑是右眼底的微血管破裂，淤血布於眼膜，才有「霧裡看花」之恨。

眼底微血管破裂的原因是糖尿病的影響，因此釜底抽薪的治法是根治糖尿病；此外便是休養，禁止作畫。問治標的辦法，譬如開刀等等，暫時求得視力的恢復，如何？答覆是：不可能。

這是張大千最不能忍受的一件事，因而轉往日本求醫，診斷的結果是一樣

的；此時的張大千心境灰惡，曾經寫了一首題作「丁西十二月目疾半年後作」的五律：「吾今真老矣，腰痛兩眸昏，藥物從人乞，方書強自翻；逡思焚筆硯，長此息丘園，異域甘流落，鄉心未忍言。」

但畢竟不甘於流落異域，所以亦未焚筆硯；在痛苦中掙扎，反而逼出潑墨山水、簡筆人物的新畫風。因此半年以後，六十歲生日，作了一幅素描式的自畫像，題款云：「戊戌四月初一日，大千居士年六十矣！拈筆自寫塵貌，並拈浣溪紗一闋題於上：「甘作流人滯異邦，故鄉雖好未還鄉，人生適志更何方？挾瑟共驚中婦豔，據鞍人羨是翁強，且容老子引壺觴。」（又補題一行：起語易「彈指流年六十霜。」）

這首自壽的小令，「據鞍」句話頗不莊；下一年，亦即實足年齡滿六十的四十八年己亥，另畫一像，並將那首浣溪紗改寫成七律：

「如煙如霧在堂堂，彈指流年六十霜。挾瑟每憐中婦豔，簪花人笑老夫狂；五洲行遍猶尋勝，萬里歸暹總戀鄉，珍重餘生能有幾，且揩昏眼看滄桑。」

詩題是：「大千居士年周六十矣，自寫塵貌，並賦此詩，己亥嘉平月在三巴之摩詰山園。」八德園所在地，張大千命名為摩詰鎮。唐朝以四川巴山區

域，分為巴中、巴東、巴西，合稱三巴，故張大千逕以三巴稱巴西。詩詞合看，詞中有一股故作倔強，以寄不甘之意；詩意緩和得多了，足以看出他的心境的變化。

張大千的目疾，左右眼不同，榮總的健康檢查報告中說：「右眼為糖尿病性眼底微血管破裂，左眼為白內障。其後右眼曾先後三次接受雷射光凝固療法，結果視力更加減退，幾乎無法視物。其左眼於民國六十一年經手術治療後，頗有進步。此次眼睛檢查結果，尚有重度之糖尿病性視網膜病變。」療治之道，則仍在「繼續控制糖尿病」。

第六種是皮膚病，雖為鱗甲之患，亦為張大千帶來相當的苦惱。

這份健康檢查報告，措詞力求平淡，為的是避免刺激張大千本人，但他的家人及至友，都知道張大千病況之嚴重，已到了很危險的程度，尤其是「冠狀動脈硬化性心臟病合併陳舊性心肌梗塞症」，足以致命。榮總所編印的《健康讀本》第九冊，解釋「冠狀動脈硬化性心臟病」說：「這類疾病的輕重，依冠狀動脈血流不足的程度而定。如果單是冠狀動脈粥樣硬化而僅使管腔狹窄，則可能引起我們所熟知的心絞痛；若冠狀動脈或其分支完全阻塞，則可能引起心肌梗塞，其後果則視梗塞的部位及範圍的大小而定。通常是阻塞部位的心肌因

缺氧而壞死，以致該部分心肌不能收縮，而終於引起左心臟衰竭或休克。但這類疾病的輕重及病程，常無一定軌跡可循，輕至可無症狀存在，或顯心絞病、心肌梗塞、充血性衰竭，或重至突然死亡。」

於此可知，檢查報告中的指示：「平常應經常與心臟科醫師保持密切聯繫」，實為「可能隨時需要召醫急救」的另一種說法。「環蓽庵」所在地的卡密爾，顧名思義，可知是個少人煙的偏僻之處，到洛杉磯要好幾個小時的汽車行程，召醫不便；而且在美國延醫住院，不但費用昂貴，同時亦不可能像在榮總住院那樣，受到貴賓式的接待，更不可能以張大千住院寫成新聞見報，受到社會普遍的關注。

因此，回國定居，俾期延年益壽，是張大千唯一所能作的選擇。民國六十四年臘月，束裝歸國；臨行猶趕還了好些畫債，但誠如他自己所說的，他最好的畫都是送人的，有一幅設色的「歸妹圖」，以介乎工筆與簡筆之間的筆法，傳寫真與寫意之間的神韻，為他的人物畫的新境界，是張大千病目以後，與破墨潑彩的山水，同為難得的成就。

這幅畫他送了給俞大綱，題畫詩云：「新聲別纂焚香記，誤筆翻成歸妹圖；敢乞歲朝藍尾酒，待充午日赤靈符。」後又補題：「兩年前得觀大綱先生

為小莊小友改編元人焚香記，上演台北，幽抑宛轉，不去於心，每思作數筆畫，以報先生之雅，而衰病纏身，腕手顫掣，未由呈正。頃者小瘳，努力歸國，追憶當時情境，彷彿若有所遇，率爾成此，此終南歸妹圖耳，與台上未為吻合。予亦啞然。但此時適值歲除，君言亦復大佳；唐宋以來皆於歲朝圖畫鍾馗，袚除不祥，降至晚明，始於午日懸掛耳。」題款是「大綱吾兄方家哂正。」

《焚香記》為明朝傳奇作家王玉峰所撰，張大千誤記為「元人」。俞大綱改編的《焚香記》，即是「王魁負桂英」；王玉峰原著即描寫王魁與萊陽名妓殷桂英的故事，曾收入「閱世道人」所編《六十種曲》。以後湯顯祖根據蔣防所著以霍小玉與李益為主角的小說，撰成《紫釵記》，情節與《焚香記》大同小異，以致《焚香記》在南曲中湮沒不彰。

可是「王魁負桂英」，在川戲中卻是能叫座的一齣好戲；所以俞大綱為郭小莊改編完成，初度上演時，正好在台北的張大千極其欣賞。「歸妹圖」之「妹」，原是桂英，以郭小莊為模特兒，畫的是後側影，那一頭披散的長髮，線條之遒勁飄逸，真可謂古今無兩，但王魁卻畫得真像鍾馗，唐宋衣冠，大致相同，錯亦難怪，惟「台上未為吻合」，則是實情，無怪他的家人會將王魁認

作「終南進士」。所謂「君言」者，指俞大綱的話，「唐宋以來皆於歲朝圖畫鍾馗，祓除不祥，降至晚明，始於午日懸掛」。有此一番解釋，張大千便索性當作鍾馗「歸妹圖」，正好作為年禮送俞大綱。此圖必傳，而有此一番曲折，形成「佳話」，益增此圖的價值；特為表而出之，後世畫壇可免一番考證了。

這年的農曆新年，張大千過得很熱鬧；當然也很高興。他所希望享受的東西，聲名、友情、傳統的中國風味，差不多都有了。錢，在他不是問題；所感不足的只是健康，而這也唯有在台北才能得到最好的照顧，因而更加強了他在台北構築新居的決心。但也有少數親友，不贊成他回台北定居；謝家孝說：

「這倒不是右或左的政治理由，表面上都是維護他的健康理由、經濟理由。也不庸諱言多少也有出自私心的動機。」所謂「健康理由」，當然已不能成立；「經濟理由」卻不能說毫無道理。

據謝家孝記述：張大千「在國外的開銷收入都是以美金計，據說一度有經紀人代理，限定作畫交畫之期，如居台灣，海外收入難以為繼。巴西八德園、美西環蓽庵的開支，未必能緊縮多少，再加台北一處家，對大陸上的親屬，尚有定期援助的開支，回台北就算有收入，也以新台幣計，如何應付得了了？」但這些言之成理的勸說，並不能動搖張大千的決心；而且一過了年，便開始物色

建屋基地，開出了三個條件。

這三個條件中，主要的無非近郊附郭、有山有水。當初政府有意建屋相贈，但張大千堅決辭謝，最後選中了外雙溪的一塊地；山翠撲人以外，張大千的本意是想引溪水入園，結果未能如願。

園成題名「摩耶精舍」。從六十七年開始，除了一趟韓國之行以外，足跡不出國門，是真正落葉歸根的定居。

摩耶精舍的樹木、奇石、盆景，大部分由美國運來；其中且不乏原自巴西八德園運至美西環蓽庵，復再自海道或空運來台。輾轉萬里，不忍相棄，雖為張大千情深一往的象徵之一，但也為中國起造園林，創造了一個新紀錄。

五百年來最講究園林的，自然是清高宗，有人說他在位六十年，無一年不經營土木；特別是在每一次南巡以後，必有仿照江南名勝改建的工程。當然，以糜費來說，張大千何能與天家富貴相比？園林的規模，更是比都無法比的一件事。可是，材料的來源，至多仿建「西洋大水法」時，採用了義大利的大理石，此外縱或巨木大石，採自深山，畢竟還是在海內；像張大千這樣木石花草，大部分來自海外，那就比清高宗都闊了。

除舊有者以外，點染園林新添的花卉，亦耗費了他論萬計的美金。他在台

的長子葆羅曾數次啣命赴日本訪購各種梅花，自植於精舍之餘，並獻贈慈湖、中正紀念堂和國父紀念館等處。

早在環蓽庵時，他就植梅百本，並賦詩明志：「殷勤說與兒孫輩，識得梅花是國魂。」梅花在他有特殊的意義；八十以後，更以梅自擬，楚崧秋在〈大風堂主人的大節大義〉一文中說：回台定居以後，「他以梅為繪畫的題材，比他一生中任何時期為多；賀年卡上畫的梅不少，為梅影專輯不厭題簽，七十二年春節他精製小瓷分贈友好，瓶上畫景亦是梅花。這一切無疑反映了他回到以梅為國花的祖國，乃是他生平最大快事，從而亦反映了他藉梅的清操雅節，來抒發他內心深處的情操。」

「情操」之情中，確有對人世無限眷戀之意；這在他新年送畫，或贈畫賀壽，常繪紅梅，且每鈐「春長好」一印，亦可以反映出來。不過，毫無疑問的，「落梅」二字，亦常盤亙在他胸次，無法消除；由此而作身後之計，於是乃有「梅丘」之想。

「梅丘」是一塊重量超過五千公斤的巨石，上下皆銳，成一梭子形，豎直了望去，宛然一幅台灣地圖。那是張大千在美國時，有一次在卡密爾海濱所發現的；他跟米芾一樣有石癖，雖不致下拜，卻實難割捨，打算拿它移回環蓽

庵。這在美國法律是不禁止的，但雇工租用起重機搬運此石，論重量計價，花了上千的美金。

張大千將此石題名「梅丘」；孔子名丘，依清朝雍正年間所定避諱之例，丘字缺筆作「𠀂」。親筆題寫，精工銘刻；還作了一首詩：「獨自成千古，悠然寄一丘」，從詩意中看，張大千當時已有倘或客死異國，便埋骨於此石之下的打算。

摩耶精舍落成，張大千想起這塊巨石，得船王董浩雲之助，由海道運到台北，樹立於摩耶精舍後院高處；埋骨於此石之下的初衷未變，但想法卻不同了。

他的想法不難測度。生前既好園林，身後當然也想有一片春秋佳日，足資遊客登臨憑弔的墓園；如果是在大陸，他可以挑一處名勝之處，購地一區，自營生壙。可是在台灣辦不到，購地不易，猶在其次；主要的是先總統 蔣公亦只暫安慈湖，多少達官貴人，下世後不過在陽明山占一弓之地，他可能關地數畝，大張旗鼓地自營生壙？這是要挨罵的事；張大千絕不肯做。

何況就算辦到了，墓園要人照料；就算有孝子賢孫，無奈旅食四方，只怕春秋祭掃，亦難如願，那裡談得到照料墓園。然則即使這片墓園修建得極其精

美，也只風光得一時而已。

這樣，就自然而然地產生了一個想法，如果他寄身於梅丘之下，而摩耶精舍贈給公家，成了一個觀光的目標，則不必他生前提出要求，身後自然而然有公家照料他的埋骨之處。

這是一個非常明智的決定；與此決定相應的措施是，須立遺囑，將摩耶精舍捐贈給政府，同時還決定了將他生平所收藏而還能遺留下來的書畫文物，一併捐獻。這份遺囑，他請了三位「至友」作見證，而且指定了遺囑的執行人。

這是民國六十八年的事。

張大千回台定居以後的生活內容，非常豐富，他享有了中國從古以來畫家所未有的榮耀；中國畫家居高官的亦頗有數人，但「左相宣威沙漠，右相馳譽丹青」，像閻立本那樣受屈辱的情形，亦非罕見。

回國定居時，張大千所獲得的第一項肯定他的成就的榮譽是，與中國文化學院兩位一體的，中華學術院所頒贈的榮譽文學博士學位。時間是民國五十七年二月二十七日，由院長張其昀主持典禮；張大千在他的親屬陪侍之下，戴上了「方帽子」；而且還發表了演說，謙稱他的藝事，那一方面不及甚麼人；那一方面又不及甚麼人。在謙為的同時，也捧了許多同道；這就是張大千的所謂

「上路」的地方。

民國七十一年四月廿四日，也就是農曆四月初一日，他八十四歲生日的那天，榮獲蔣總統經國先生親自頒贈中正勳章。為紀念先總統　蔣公而設置的中正勳章，首先獲贈者為顧祝同上將；其次即為張大千。他所執有「台統正勳字第二號勳章證書」，表揚他的藝事與人品說：

「四川張爰，國家耆宿，藝苑宗師，寢饋敦煌，上窺唐宋，不唯淋漓大筆，蔚為國光；亦且襟抱高華，久為世重。特依據勳章條例，頒給中正勳章，用示崇獎之至意。」

證書中有一句話，對張大千來說，特別有用，即是「寢饋敦煌，上窺唐宋」八字，不獨表揚了他藝事上的特殊心得，而且從正面來看他在敦煌的成就；即是在反面為他洗刷了敦煌盜寶之誣。此誣傳諸眾口，互四十年之久；在他今年甫下世時，猶有人以此相詢。如今看了蔣總統經國先生所頒，行政院孫院長副署的「勳章證書」，世人應該能確信敦煌盜寶之說，是子虛烏有之事了。

除此以外，六十三年，又獲美國加州太平洋大學頒贈人文博士榮譽學位；以及六十五年獲教育部頒贈「藝壇宗師」匾額。至於畫展，自他回國定居後，

由史博館舉辦〈長江萬里圖〉開始，在國內展出過十一次；在國外，則僅僅美國，即展出了十次；香港兩次；日本一次；韓國兩次；法國一次；馬來西亞一次，除極少數為聯展外，絕大多數是個展──從五十七年起，舉辦畫展，是他收入的主要來源。

不過，張大千最好的畫，只送不賣；謝家孝說：「凡是與張大千有深交的好友，獲張大千贈畫，都以數十幅為起碼，收藏多者逾百幅，張髯興之所至，揮毫即題款，給誰送誰，他自己心中或有分寸，但身邊親屬好友，也不免有妒嫉互羨厚薄之心。」這就是張大千晚年煩惱之一。原來張大千送畫，分為兩種，一種題上款；一種不題上款。凡是他尊敬而且有相當地位的朋友，送畫必題上款，並往往題明送畫的緣由，或者賀歲，或者祝壽，或者其他特殊原因；畫亦必是精心之作，如賀一申年出生的朋友生日，畫中主題是一隻金絲猿，毫毛以工筆而且是細毫，一筆一筆布滿全身，其實正當病目以後，能如此表現誠意，無怪他那位朋友，以「與周公瑾如飲醇醪」這句成語來形容他跟張大千交往的感受。

不題上款的畫，說得明白些，即等於送錢，這種畫也送有交情的朋友，當作一種變相的接濟。因為如此，少數受者不免因重利而起怨懟之心，退有後

言。其實張大千本人並無厚此薄彼之心，只是作畫要看興致；得畫要看機緣，譬如有兩張不題上款畫要送，這天恰好畫興不壞，筆下得意，而兩人中之一，可恰好在一起，自然此人得這幅精品，另一人如為唯利是圖的小人，心裡當然就很不舒服了。

再有一種煩惱是，在被要挾勒索之下，心不甘，情不願地作畫。打個譬方說，張大千在海外有幾個類似經紀人的朋友，其中之一，得罪了台灣畫壇的地頭蛇，揚言不能善罷甘休，嚇得那人不敢來台，而張大千又有事非找他面談不可，結果有人居間調停，由張大千畫張畫送「地頭蛇」，以解此怨。張大千畫是畫了；心裡是何味道？

更有一種煩惱是假畫的糾紛。張大千是很想得開的人，深知古來名家，無有不為當世或後人仿冒他的作品；倘非如此，反倒是不值錢了。而且，他自己亦不諱言為仿石濤的專家；曾有人以他所偽造的一幅石濤的中堂，請他鑑別，他不敢欺人說是真蹟，直道為早年所作，並加一段題詞，道是「昔年唯恐其不入，今則唯恐其不出」。這一來，一幅假石濤，變成了臨仿石濤的張大千「真蹟」，依然很值錢。這是張大千善於補過之術；而此術是近乎道了。

因此，有人假冒張大千的畫，他不大在意；當然如果是門生，又當別論，

但也還能容忍，若是門生故人假冒他的畫，而又不善於料理，鬧出糾紛且牽涉到他頭上，欲辯不可，吃了啞巴虧，其心情是如何抑鬱，可想而知。樂恕人的紀念文中，曾引一位「九十五歲高齡的大老」，規勸張大千的話說：「你知道很清楚，他經常在鬧錢不夠用，經常在向朋友週轉錢。自己不知道珍重精神體力，我要他盡量減少俗務，畫點好畫來賣錢，他的開銷太大了……唉，唉，不聽話，浪費心力。」

張大千是布衣傲王侯的格調，「經常在向朋友周轉錢」的「朋友」，並非達官巨賈，而是一批捐客，除一、二書畫古玩商以外，這些捐客的身分，大多與文化、藝術界沾得上一點邊；也還有個把「行走」於文化藝術機關與摩耶精舍之間的小官僚。他們「借」給張大千「周轉」的錢，其實並不多；但手中都握有張大千畫件的「期貨」。張大千一死，「期貨」已無交貨之期，好在多年來已頗受其惠，除了惋惜張大千不能像齊白石那樣，一直畫到九十幾歲以外，別無其他表示；但有絕無僅有之一人，印過張大千四本畫冊，版稅分文未付，居然到喪居去討債，說張大千還欠他一張畫，錢已付過，如不能給畫，就得退錢，此為新官場現形記之又一章。

耄年大老之所謂「畫點好畫來賣錢」，殆指〈盧山圖〉而言。此事始末，

以新聞記者身分在日多年的樂恕人，以及目前仍在日本的黃天才，知之甚詳；黃天才自謂「曾參與過一點設計及跑腿的工作」，據他發表於七十二年三月份《大成雜誌》的〈張大千〈廬山圖〉的製作經緯〉一文，要從張大千的一個舊交李海天談起。

李海天是大陸陷共後避難到日本，在橫濱經營重慶飯店起家的新進僑領。

張大千自移居巴西後，常去日本，大多下榻於橫濱附近磯子鎮的一家日式旅館，名為偕樂園。據樂恕人說：「偕樂園是關東一帶的名園」，園外臨海，園內蒼松花畦，錯落有致，張大千有時在那裡一住半年之久。園主年逾古稀，頗為斯文；對張大千頗為禮遇，甚至將最大的一間客廳，犧牲每日三百美元的租金，無條件地闢為張大千的畫室。

重慶飯店是張大千經常光顧之處，招牌既為「重慶」，對來自四川的張大千之歡迎，自不在話下，更因偕樂園主如此尊重張大千，使李海天覺得與有榮焉；因而敬禮張大千，到了五體投地的程度。他收藏書畫，但只收張大千一個人的作品。張大千亦很送了些「獨特精品」給他。當然，李海天亦是有相當回報的；事實上可以說是買張大千的畫，只是在一種雍容揖讓的形式之下，完成交易而已。

大約四、五年前，李海天與美國「假日旅館」總公司，簽訂一份連鎖經營的合約，由李海天在橫濱興建一座高級觀光飯店，納入「假日」系統。在工程設計之初，李海天就表示內部美術裝飾，將「清一色」是張大千的書畫。

照此原則布置到後來，發現美中不足之處，大廳入口之處，當作屏門的一道照壁，高一公尺半，長八公尺餘，這麼大一片空間，且是給予旅客的第一個印象，如果不是掛上張大千的畫，則清一色以張大千的作品為裝飾的特色，就不能顯示，亦不夠強烈。當然，倘非整幅大畫，問題比較容易解決；李海天最初的構想是，以四幅四季花卉來填滿空間，可是氣魄不夠；想來想去，最好是有一整幅潑墨潑彩的山水，那就足以令人目眩神移，震懾全場了。

可是，張大千已經八十開外，向他提出這樣一個要求，實在難以啟齒。就在躊躇之際，李海天與黃天才在台北不期而遇，相偕造訪摩耶精舍；據黃天才記：「抵達之後，香港來的幾位好友，已經先我們而至了，大千剛剛午睡起來，精神很好，意興極高，縱談之際，話題轉到李海天興建中的新旅館，大千忽然說：『我該給你畫個甚麼送禮喲？你出個題目吧。』」海天謙辭了一陣，老人一意追詢，海天終於鼓足勇氣，吞吞吐吐說出了他所覬盼的東西。海天最初不敢企求一張大畫，祇求四件橫列連幅山水，有如一聯四幅的矮屏風一般。大

千衝口問道：『為甚麼不畫整幅一張呢？』海天不假思索的回答說：『這樣大畫，不好畫呀！先生這麼高齡，身體也不比從前……』」

不說「固所願也，不敢請耳」；而提到張大千的身體，似乎有些激將的意味；接下來黃天才很生動地寫道：「海天的這兩句答詞，似乎把老人惹火了，但見他腰幹一挺，左嘴角的鬍子往上一掀，瞪大了眼睛問道：『有多大？』」

大到約五尺高，三丈多寬。這是張大千從未經營過的鉅製；不過只略一沉吟，便接受了挑戰，他以堅定的語氣說：「好！我就給你畫這張大畫，也讓大家看看我張大千，到底老不老？」

他為甚麼要不服老呢？不是一時意氣，而是有實際利害關係在內；據黃天才說：「事後我才聽說，那一陣子，台港各處傳說，大千先生身體不好，最近的畫，有人代筆。老人聞悉此項傳說很生氣，說是：『好漢作事好漢當，縱然畫得不好，也是我自己的筆墨，我絕不會如此不負責任，說壞畫就是有人代筆』云云，李海天說『先生高齡，體力不比從前』，正觸著老人痛處，難怪老人不悅。」

這「痛處」，據我所知是一種隱痛。有人假冒張大千的畫，購者以為筆墨不佳；因而以張大千身體不好，有人代筆作託詞。

張大千的話中，有頗可玩味之處，言「我絕不會如此不負責任」；又言「說壞畫就是有人代筆」，驟看似不可解，但如設定一種情況，話就可解了。

這一情況是：購者因筆墨不稱，已懷疑非張大千親筆；售者絕不能說張大千最近身體不好，畫已不如以前之好，因為這是可以查證的事。唯一的說法是承認此畫為代筆；但非他賣假畫，而是張大千自己表示，體力不勝，不得已命人代筆。非如此偽飾，售者不能卸責。至於購者體念張大千既老且衰，便能諒解；而且覺得張大千既已自承此畫係命人代筆，那就不會也不必再向他本人求證。

張大千吃了這個欲辯不可的啞巴虧，隱痛在心，因而找到機會發一頓牢騷，同時也是對「心照不宣」的人的警告；當然最重要的是，可以澄清張大千老了，畫不動了的浮言；這樣才仍舊有源源不絕的生意上門。

這樣一張大畫，自非用絹不可。張大千立即託黃天才「回到日本後，馬上探尋最大幅度的絹」，同時向在座諸人表示：「海天兄這幅大畫能不能畫成，就看天才兄能不能在日本找到這麼大幅的絹囉！」此是深恐覓絹不得，又起流言；特為預先聲明。

黃天才回日後，東西奔走，居然在京都找到一家畫材店，可以特別訂製大絹，幅度可以寬到一公尺八十，超過李海天新旅館「照壁」高度二十公分，長

度則無限制。於是經長途電話聯絡後，張大千決定訂製一公尺八十寬、十公尺長的大絹一整幅。依照傳統論畫尺寸的說法是「六尺高、三丈長」。以此一整幅絹所畫成的畫，大到如何程度？光憑「六尺高、三丈長」這個數字，不能讓人獲得具體的概念；因而須用實物來作一個比方。

董源的〈江隄晚景圖〉是一軸「雙幅」的大中堂，故宮博物院《大風堂遺贈名跡特展圖錄》記載：「本幅絹本。縱一七九公分；橫一一六‧五公分。」一七九與一八〇差一公分，亦算六尺高；「橫」則折算為三點九尺，作四尺算。三丈為三十尺，除以四得七點五。這幅「六尺高、三丈長」的大畫之大，等於七幅半〈江隄晚景圖〉並刊的總面積。除壁畫外，可舒展收藏的畫，恐怕以此為最；我建議故宮博物院考查，是否可要求將〈廬山圖〉刊入《世界紀錄百科全書》？

這幅大絹織成，黃天才照張大千的叮囑，先送到高級畫材店「上礬」；然後專程送到台北，其時已在半年之後的六十八年暮春。於是摩耶精舍又興土木，張大千特製一張三丈多長，七尺多寬的大畫桌；同時改建樓下的大畫室，去掉兩根柱子，另加橫梁。畫還不知畫甚麼，錢已花了上百萬了。

以李海天的原意，想請張大千畫萬里長城，但有山無水，未免單調；黃天

才建議畫長江三峽，因為是張大千「畫熟了的題材，拿起筆就可以畫，不必多費心思」，不道惹得他「滿臉不高興」，似乎怪他「只會畫長江山水」。張大千很少擺臉嘴給朋友看，但在那時候，任何勸他節勞省事的話，他都會敏感地想到人家在懷疑他的創作能力，因而滿懷不悅。

經過好幾天的思量，張大千宣布，要畫廬山圖；而且表示：「我從沒有到過廬山。」這個決定，在他的家人朋友中，無不大意外。黃天才說：「我想，直到今天，許多人仍不明瞭大千先生為甚麼在他這幅曠世巨構中，偏偏要畫他從未到過的廬山。大千對此，從未做過詳細解釋，我們曾婉轉問過他，他總是輕描淡寫帶過去了。」

黃天才的所謂「直到今天」，指去年一月間，〈廬山圖〉將在歷史博物館展出之前而言。在張大千生前，探索他選擇廬山作題材的動機，話是需要有保留的；黃天才解釋為張大千「晚年悟禪之作」，他說：「大千一生，讀萬卷書，行萬里路，遊遍天下名山大川，在他筆下也留下了難以數計的名山勝景，鼎鼎大名的廬山，大千竟然沒有到過，在大千居士眼裡看來，這是佛家的所謂『無緣』；沒有遊過廬山，這對於『自詡名山足此生』的大千來說，真是生平最大憾事；而且，就今天世局情勢判斷，大陸

陷共，大千以高齡避秦海外，這個遺憾將是永難彌補的了；此次的大畫，是大千晚年的精心巨構，他當然要選一處最為他懷念，而又最有紀念意義的山水作題材；於是，從中國到外國，從東方到西方，名山勝景，一一在心幕上出現，但其中最突出、最令他神往的，卻是他從未去過的廬山，終於，老人以沉重心情，選定了廬山為題材，這兒『橫看成嶺側成峰』的山山水水，儘管他足跡從未到過，卻是他近年神遊次數最多的地方，是他晚年迴思故國最懷念的地方。

廬山本來就是這麼一處似真似幻的神秘所在，蘇東坡身在山中，也弄不清廬山真面目，誰又能說張大千身在海外所描繪的廬山形象不夠逼真呢？詩人、畫家、仙山、靈水，千山萬世，時空一體，這是大師晚年悟禪之作，我們不能以俗眼去求真求幻。我相信：東坡的詩，大千的畫，廬山的虛實仙境，都將隨宇宙之綿延而傳千古的。」這些話說得很好，但我相信黃天才還有更深的瞭解，而當時不便說出來。張大千選擇廬山作畫，這種自我挑戰，是負氣，也是示威；張大千心裡有句話：「哼！你們看我老了，莫得用了，是不是？老子偏拿點本事你們看看！」

既為負氣，又要示威，當然非將〈廬山圖〉畫好不可；而在史無前例的大畫幅上，繪寫從未到過的名山，又如何才能畫得好？即由於這一份沉重異常的

壓力，使得他躊躇又躊躇，直到一年多以後方始動筆。

這一年多的時間中，張大千對廬山很下了一番研究的工夫，《大成雜誌》的總編輯沈葦窗，曾為他蒐集有關廬山的文獻資料摘寫成卷，並以紅、綠、黑三色筆分別標記，以便檢閱。

七十年七月七日，也就是農曆辛酉年六月初六，終於開筆了。這個日子的選定，也是經過一番考慮的，第一，廬山為抗戰聖地，廬山會議舉國一致大團結，奠定了勝利的基礎，就廬山言，「七七」是個最光輝的日子；第二，這天是小暑，農曆六月的第一個節氣，在理論上，這天才是六月的開始，也就是盛夏的開始，廬山避暑之地，挑這天開筆畫廬山，別饒紀念的意義。

開筆那天，鄭重其事。張大千他們組織了一個「四健會」，成員為所謂「三張一王」；據樂恕人在〈〈廬山圖〉及其題畫詩〉一文中記述：「開筆的吉日，摩耶精舍光臨了他們每月吃『轉轉會』的三位老友——張岳公、張漢卿和王新衡，特別去觀賞廬山圖的開筆典禮。據王新衡先生事後談及此事，他說大千當天祇用大水盤盛了墨汁，在經清水敷潤過的絹織畫料上，緩緩潑去；再以大帚筆破墨勾畫淡淡的一幅大輪廓而已。至於用石青、石綠彩色潑上，那是開筆後大約一個月以後才著手的。」

張大千作畫，從不避人，而且常是一面閒聊，一面揮灑；唯獨〈廬山圖〉例外，樂恕人記：「早晚精神好時，一連畫上幾幅小畫之後，又扶杖到那所大畫室中的大畫桌旁去，時時縱目全幅畫稿，審視何處何方，安排度量後，再來下筆畫去，每每深宵人靜後，他由家人、護士小姐在旁侍從著，遞水盤、換畫筆；或站立、或坐下，聚精會神地畫他的空前巨製〈廬山圖〉。」又說：「好幾次我看見他作畫時，感覺心臟不適，立即由護士小姐遞給他一顆口含心臟病特效藥，稍事小憩後，又伏案動起筆來。」

所服之藥，即為硝基甘油舌下含片，據說張大千胸痛發作頻繁時，在一次作畫時間內，須數次服下舌含片。有一次他對樂恕人說，他畫〈廬山圖〉是在「拚老命」。

又據黃天才記：「去年四月間，我曾回台北一行，到摩耶精舍拜見老人，當時摩耶精舍正準備接待摩納哥國王及王妃蒞臨參觀，所以，大千特地在大畫上趕了幾天工，已經弄得頗具眉目，大千曾帶我到畫室觀賞，但見畫布上一片鬱綠，雲霧氤氳，山嵐縹緲，真是氣象萬千，令人嘆為觀止，我繞著大畫桌轉了一圈，發現畫布中央山頂上，青峰綠樹的顏料還未乾透，大千指著一片鬱綠說：『這是昨晚上畫的，還差一個亭子未畫，昨天畫不動了，只好下來，以後

再上去補。』我看那個山頭，位於畫布上端，站在地上動筆是絕對夠不到的，不禁好奇地問道：『這上邊是怎麼畫的？要爬到畫桌上去畫麼？』老人笑笑說：『除了上台以外，還有甚麼辦法？我總不能站到那一邊去，從上往下畫呀！』」

此畫高有六尺，持毫舒臂，亦難及頂端，遑論提筆作畫，在技術上是個絕大的難題；黃天才又記：「後來，據老人側近的友人告訴我：畫的上頭部分，都是家裡人把他抬到畫桌上去，趴著畫的，想想八十四歲老人，長髯飄拂，又只剩一隻眼力可用，趴在兩尺多高的畫桌上作畫，這份體力辛勞，如果不是一份強烈的創作慾望在鼓舞支持，一般人能吃得消麼？」張大千以這種空前絕後的方式作畫，曾幾次心臟病發作，「休克」在畫幅上，這就是他所說的在「拚老命」。

不過這個問題，後來解決了，沈葦窗在上引黃天才的這段文章之下，加按語說：「蔣孝勇先生後來去參觀大千居士作畫，他機智地為大千居士設計了一條和原畫長度相等的畫軸，可以將畫上下捲舒，使大千後期畫〈廬山圖〉大為方便，深表感謝，時時對人道及。」

此畫在張大千真是煞費經營，所以進度極慢，畫畫停停，也沒有人去催

他；而後來終於有人催了，黃天才又說：「到了大畫又具眉目，祇差最後一點修飾補綴，即可完功的時候，卻有人看了著急，並且頗不以大千聽任大畫功『差』一簣而遲遲不肯趕工的懶散態度為然了。這個人，當今之世祇有一位，就是大千奉之為鄉長，真可以把大千『管教』得心服口服的張岳軍先生。岳公對大千的八十歲高齡而奮然創作此曠世巨構，極表讚許，但起初也無不擔心大千的體力是否吃得消，等到大畫完成了三分之二，岳公已確信大千體力是綽有餘裕了，就老實不客氣的出面主『催』，逼著大千動筆。岳公為這張大畫的完成，主『催』過兩次，一次是去年春間，岳公通知大千的所有至親好友，不請大千吃飯應酬，也不登門拜訪打擾，讓大千安安閒閒在家裡趕畫；岳公令出如山，大千也不敢不從，苦趕了一陣，還是未竟全功，岳公擔心大千過累，不忍心再逼，限令放寬，大千遂又擱下大筆了。」

其時李海天的旅館，第一期工程正在加速進行，估計張大千的大畫，無法及時展露，便索性向張大千聲明，不妨慢慢動手，留到第二期工程再用。同時表示，牆高一公尺六十，而畫高一公尺八十，裁去一截，未免可惜，他請張大千充分利用原有的幅度，懸掛之壁將配合畫幅建造。

第二次之「催」，是在去年冬天，黃天才說：「歷史博物館已經定好了展

出日期——一月二十日，岳公再度出面主『催』，限令大千本月十五日把大畫趕好，送裱托，如期付展。大千只好埋頭趕工，夜以繼日，十四日，岳公到了摩耶精舍檢視，發現大千確已是盡力而為，但還是差一點點，需要慢慢修改。

岳公當機立斷，就這樣先行付展，展覽以後再作精細修改好了。」

其實張大千在繪製過程中，即已有所修改，如溪畔原有人物二，用「虎溪三笑」的故事。晉朝高僧慧遠駐錫廬山東林寺，陶淵明及另一高士陸修靜，常去看他；慧遠送客至溪畔，常聞虎嘯，因名此溪為虎溪。一日慧遠送客，因論道相合，不覺過溪；破了平日之戒，三人相顧大笑，故後人築亭於溪畔，命名為「三笑亭」。

宋朝石恪曾畫過一幅〈三笑圖〉；蘇東坡曾為之作贊。但陶宗儀的《輟耕錄》記：「有趙彥通者作〈廬岳獨笑〉一篇，謂遠公不與修靜同時。樓攻媿亦言：修靜，元嘉末始來廬山，時遠公亡已三十餘年，淵明亡亦二十餘年，其不同時信哉。後世傳訛，往往如此，使坡翁見之，亦當絕倒也。」

因此張大千先畫二高士，後來改為兩塊山石，是經過細心思考以後，正確的修改，慧遠送陶、陸過溪，根本無其事，即不應有其人；第二，最重要的是，張大千畫〈廬山圖〉既有紀念抗日聖戰的時代意義在內，即不應有古裝高

士雜於其內，倒不如「不著一『人』，盡得風流」。

作這樣一幅大畫，自然要題一首能與畫相配，精心構思的詩。張大千題畫詩，很少與人商榷；亦很少預先起稿，這回是例外，先作一首七絕給樂恕人看，詩是：「不師董巨不荊關，潑墨翻盆自笑頑，欲起坡翁橫側看，信知胸次有盧山。」

這首詩頗為自負，而且容易受批評；因為東坡那句「橫看成嶺側成峰」，原是張大千在作〈盧山圖〉時最大的難題，中國傳統的畫法，很難表現立體，這幅盧山圖不必起東坡於地下，就叫我看了以後，問我：「你看是不是『橫看成嶺側成峰』」？」除了箋片以外，我如果答是，就是故作違心之論以自欺欺人。

張大千有時欺淺人、妄人，但從不自欺，原詩自信過甚，跡近自欺；第二句亦嫌輕佻，更是自欺，如此鉅製，經營一年又半，功德尚未圓滿，而「潑墨翻盆」，自笑頑皮，似乎隨手揮灑，根本不當回事，此非吹牛而何？

因此，他改作了兩首，仍是七絕：

從君側看與橫看，
疊嶂層巒杳靄間；
彷彿坡仙開笑口，
汝真胸次有廬山！（其一）

遠公已遠無蓮社，
陶令肩輿去不還；
待洗瘴煙橫霧盡，
過溪亭前我看山。（其二）

此兩絕遠勝前作，同樣自負「胸次有廬山」，但偽託東坡之口稱許，與欲起東坡為之作證，其蘊藉與粗率，不可同日而語。但最大的修正是：不管你橫看側看，我不說成嶺成峰。東坡「題西林壁」詩是：「橫看成嶺側成峰，遠近高低無一同」，不識廬山真面目，只緣身在此山中。」著眼於「遠近高低無一同」，則「疊嶂層巒」四字得其實；「杳靄」亦有來歷，東坡四十九歲初入廬山，作詩十餘首，首為五絕三章，其第二首云：「自昔懷清賞，神遊杳靄間，

如今不是夢，真箇在盧山。」張大千用「杳靄間」三字成語，以明「疊嶂層
巒」，無非「神遊」。他第一次「題詩初稿」繫題云：「題畫盧山幛子，予故
未嘗遊茲山也。」既用「杳靄間」，就不必特標「未遊」字樣。又「坡仙」之
仙原作「翁」」；此處用陰平較陽平為響，足見其曾費推敲。

第二首所以明志，頗見身分。「遠公已遠」兩「遠」字用法不同，故不犯
律，連「陶令」句，用現成的典故，以見今日盧山，已無高僧高士，這也就是
他所以要改掉原畫的兩人物之故，畫面與詩意是相符的。「橫霧」的出處，樂
恕人已經找到了，出於王勃龍寺碑：「毒龍橫霧，四天沉暗逆之悲；醉象駈
（驅）風，三界溺崩離之酷。」橫霧瘴煙不用掃而用「洗」，世傳

徐凝瀑布詩云：「一條界破青山色」，東坡以為「至為塵陋」！在盧山「戲作
一絕」云：「帝遣銀河一派垂，古來惟有謫仙詞，飛流濺沫知多少，不與徐凝
洗惡詩。」此為張大千用「洗」字之所本。「待洗瘴煙橫霧盡」，然後「過溪亭
前我看山」，可知此「煙」此「霧」，即指盧山「杳靄」，因景抒感，扣題極緊。

前後三首詩的詩稿，都歸樂恕人保存；第二次改作之稿，並曾題款：
「〈盧山圖〉二首，乞恕人吾兄削改待題，十二月朔二日弟爰」。這是客氣話，
但張大千最親密的朋友中，只有樂恕人是詩人；因而如此題款，是為友朋增重

之道。張大千待朋友，實在是沒話說的。

樂恕人記：「他雖寫的是詩稿，但後來卻由他的公子葆羅為我蓋上了三方印章，十二月的上面，蓋的是朱文『壬戌』，『爰』字下蓋了兩方，一為白文的『張爰之印』，一為朱文的『大千居士』。」

壬戌年十二月初二，即國曆七十二年一月十五日，也就是主催者定限之日；樂恕人又記：「第二天我去拜候睽違已多月的老鄉長張岳公，談起〈廬山圖〉的題詩，奉告他一二日內大千先生即行題字在大畫上，裱托之後，即行陳列展出。岳公大為慰樂，認為他『督畫』大功告成，準備展覽會頭一天，邀約大千破例同去觀賞。所謂破例是指大千向來不參加自己畫展的開幕禮。好在這天也沒有準備任何開幕儀式，所以大千同意和岳公相偕前往，也可謂之並非破例了。」

畫展的盛況，以及〈廬山圖〉經裱托懸掛後，予樂恕人的觀感是如此：

「展覽會開始的那天，展場中有人滿之患，待得岳公和大千先生光臨時，政要、名流、書畫界，乃至老弱婦孺，形成人潮，先候扶杖老畫師，再簇擁著他爭相同看〈廬山圖〉。我在精舍大畫桌上，早窺全豹，但那是看的平鋪畫面；那知一經裱托，懸諸畫櫥內後，縱目全畫，祇見層巒滴翠、雲霧氤氳、古木森

羅、飛瀑傾瀉、山勢磅礡、氣象萬千，令人神往，似覺神遊匡廬，人人已在此山中了。畫旁並有說明掛在圖側，除了對大畫力加讚揚外，特別道出大畫尚未完成，展出之後，大千先生還要取回，再加潤色。所以題畫詩兩首之後，並未署款，這就是大千的慎重其事之處，表示尚非其完成的作品之意。」

〈廬山圖〉現有彩色影本，細加觀玩，尚未完成之處，只有左方孤峰及對面的一個山頭，尚須加工。詩題於全幅六分之五處的上端，其左即全畫最後六分之一處，孤峰兀起，不知道是否就是指的「十萬貔貅齊拍手，彭郎奪得小姑回」的小孤山；還是蘇東坡的詩：「舟中賈客莫漫狂，小姑前年嫁彭郎」的澎浪磯，但背景自應是彭蠡；留下煙波浩淼一大片，想見張大千早有打算，在兩首七絕以後，還有長題，但打算題甚麼，如今卻成了一個謎了。

張大千一生最後的一次畫展，揭幕於七十二年一月二十日；那天，他第一次出現在他的畫展場中，但也是最後一次出現在群眾面前，新聞記者描寫當時的情況說：「張大千身穿深藍色的絲綢長袍，胸前配戴著一朵大紅花，昨天（二十日）下午二時三十分，在他夫人的陪同下，神采奕奕的出現在歷史博物館國家畫廊『張大千書畫展』的會場，前往參觀道賀的人士，均為大千先生的健康情形感到欣喜。這次書畫展，大千先生展出了四十年來各個階段的代表作

五十幅，大師與參觀者侃侃而談，聽大師娓娓道來，令人難忘。」

另有個記者，在事後追述畫展以後，張大千的境況說：「從一月二十日展出〈廬山圖〉就不停的作畫，往往連夜趕工，沉醉於繪事中。當他送〈廬山圖〉到史博館展出後，又連續趕了八張圖，以便託付即將赴日本購買梅花的兒子，送給在日本的八位朋友。而畫展當天，他在沒有休息的狀況下，前往史博館主持揭幕，受到了群眾的包圍，那天他笑聲連連，神情愉快。」

〈廬山圖〉歇工於一月十五日；此後五天趕了八張畫送給在日本的朋友。

是何等緊迫的人情債非在此時還不可？不是，那八張畫是他的卒歲之資。梅花當然也要買，但特別叮囑要買「含苞待放」的；他好幾次對樂恕人說：「我告訴葆蘿，不要等一年才開花。明年，明年說不定我都不在了。」

〈廬山圖〉的考驗，使得張大千元氣大傷；「不服老」、「不能不承認「年紀不饒人」這句俗語。可是，沉重的經濟上的壓力，逼得他不能不裝出「神采奕奕」、「神情愉快」的形象。深知他且關心他的人，都在暗中擔心他的健康；旁敲側擊地勸他不必再充好漢；但只顧自己的人，從不曾想一想他的畫是在心絞痛的掙扎之下畫出來的，只覺得他既是「國寶」就應該拿

他來「獻寶」，常常將不相干的外賓帶到摩耶精舍，作為一種交際的手段。不知有多少次，當張大千體力疲憊，亟須休息時，仍不能不強打精神，應付語言無味的訪客；儘管徐雯波不斷暗示「導遊」可以將「觀光客」帶走了，但不知是「導遊」麻木不仁，還是有意裝糊塗，竟無反應。於是到了三八婦女節那天，張大千終於又因為心臟病發作，必須住院了。

樂恕人說：「煩惱、憂慮、生氣、過勞……我暫時不便寫出來。不過，有一件事對他的悲觀心情，影響很大很大。」

據樂恕人說：「當他八十歲那年，也一度因病情不輕，住進榮總。他的老友，骨董書畫老商人張鼎臣從香港趕來探視，張先生安慰大師說：『不要緊，我已經請香港一位星相名家替您算過命了，他說您絕對會活到八十五歲以上！』」

八十五歲有一關，過了就好。』」

這「八十五歲有一關」一句話，梗在張大千胸中，成了一塊瘩塊；每當有病痛時，他就會想到這句話，所以常常對家人「情不自禁」地說：「我活不多久了！」「我來日無多了！」「明年不曉得我還在不在？」張大千體力不勝，畫不動要人代筆的流言，即由此而興。畫〈廬山圖〉的自我挑戰及向別有用心者示威，未始非此「一關」的反激使然。

照常理說，畫這麼一幅空前鉅製的大畫，無關整個布局的小補綴，交門弟子去收拾，原是自古以來，畫師門下恆見之事，無論當時及後世，不會說一句「這幅畫不是他一個人畫的」；敦煌壁畫就是一個例子，除了特為邀來的喇嘛以外，大風堂弟子襄其役者，有劉力上、蕭建初、孫宗慰等；張大千臨仿自莫高窟的佛像，就從沒有人說過，其中有他門生的筆墨在內。因此，在正常的情況下，〈廬山圖〉如有門弟子在他的指揮之下，下一點補景之類的工夫，亦絕不虞有損他的盛名，但就因為負氣之故，他不肯找門下幫忙；而大風堂弟子亦不敢作「有事弟子服其勞」之請。在這樣一種微妙而固結不解的僵局之下，硬撐硬拚拚掉了老命。

張大千住院是常事，所以最初並沒有引起人的注意。那知到了三月十二日晚上，心跳停止了一分鐘；而就是這一分鐘，「大千千古」了。

張大千的病勢，至三月十一日惡化，因而轉入「加護病房」，榮總同時組織了一個治療小組，成員包括心臟、腎臟、神經、呼吸系統等各科專家十餘人之多，由內科部主任姜必寧擔任召集人；每天晚上都要開會研討至十一點鐘。

十二日晚上，發現張大千的心電圖有逐漸轉弱的跡象，加護病房值班的人，立刻發出緊急通知；十五分鐘之內，治療小組的成員，都分別趕到了。

就在這十五分鐘之內，出現了要命的一分鐘——心電圖曲線在一連串跳動以後，突然出現平直的長線，為時還不足一分鐘。急救人員正在準備使用心搏器時，心電圖上的曲線又出現了；表示心跳又恢復了。可是神智昏迷，從此沒有清醒過。

原來心跳停止，造成腦部缺氧，會破壞腦組織。在正常體溫下，心跳停止的急救時限為四分鐘，四分鐘後即使救活，由於腦組織的全部破壞，成了一個行屍走肉的「植物人」。張大千在前一天送入加護病房時，就有些神智不清楚，顯示腦血管中已有梗塞的現象，因此這一分鐘的心跳停止，對於他的腦組織構成了致命性的破壞。

但治療小組不放棄每一種可能挽救他的生命的治療方法，包括使用麻醉、利尿方面的新藥，每一小時作一次意識清醒度的測量；二十四小時觀察他的心電圖及人工呼吸器的使用情形。

報上每天連篇累牘地刊載有關他的病情的新聞，以及他的佚聞韻事；達官貴人，紛紛探病，蔣總統亦兩次遣人至榮總探望。人生到此，也就夠了。

很顯然地，張大千即使能夠續命，他的藝術生命在那停止心跳一分鐘，便已宣告終結，因此，台北、香港書畫市場中，張大千作品的價格，開始發生波

動。在他未入院前，行情的基價約為每方尺新台幣五萬元，山水較花鳥為高，人物又較山水為高；昏迷不醒的消息一傳，行情基價漲了百分之五、六十。但買的人不多，其故安在？

不言可知，是因為「假張大千」充斥之故，在張大千入院的半個月之前，發生了一件怪事，紐約蘇富比公司拍賣中國近代名畫家的作品一百零一件，其中張大千的畫最多，計十二幅，其中有一幅為「臨敦煌莫高窟唐人大士像」，長一百一十五點五公分，寬四十九點二公分，工筆，設色，右方居中題款兩行：「敬撫莫高窟唐人大士一區寄奉君璧道兄永充供奉蜀郡大千爰」下鈐「張爰之印」、「大千」兩印，復有「夏涵思」一印，此人為德國有名中國藝術品收藏家，據他提供的資料說，此畫於一九六七年在上海購得。一九六七年民國五十六年，正是「文革」開始不久，「紅衛兵造反」的時候。

這幅觀音大士像頗為精緻，蘇富比公司準備用它作為廣告；彩色圖片傳到台北後，黃君璧清清楚楚地表示：張大千沒有送過他這麼一張畫。不過他又表示：「這張畫畫得極好，大概沒有人能夠說是假畫。」此為黃君璧心存厚道，畫當然是假畫，因為張大千那時候還好好地住在摩耶精舍，對於黃君璧的否認，並未提出任何解釋，當然也就是在無形中否認曾送過黃君璧這麼一幅畫。

就因為有此一段曲折，有意購此畫者，不免觀望；畫價大落，以低於一萬一千至二千的估價之七千七百五十美金售出。

十四　中外聲名歸把筆

在榮總住了二十五天，張大千終於大解脫了。那天是七十二年四月二日，農曆恰好是二月十九，相傳這天是觀世音生日，而張大千走了。

病情突變發生於清晨六時四十分，血壓急速下降，不過數分鐘的工夫，動脈血壓降至零，呼吸亦隨之停止；醫療小組仍舊竭盡全力作急救，延至八時十五分心跳完全停止，正式宣告死亡。

張大千的恩師清道人去世後，陳散原以〈清道人卜葬金陵哭以此詩〉為題，寫了一首七律，第二聯是：「中外聲名歸把筆，煩冤歲月了移棺」，這兩句詩亦可用來哭張大千。有極少數的人，認為他是「煩冤歲月了移棺」，不過，「煩冤」亦只極少極少的一撮人替他帶來的；我們寧願相信「中外聲名歸把筆」這句話是實錄。

他的「中外聲名」充分反映在他的身後哀榮上。蔣總統在聞知噩耗後，隨即指派國民黨中央黨部秘書長蔣彥士為代表，慰唁家屬；同時特派總統府資政張群為治喪委員會主任委員；第一次治喪委員會於四月五日在故宮博物院舉行，由嚴前總統主持，推定故宮博物院院長秦孝儀為總幹事，治喪委員除張群外，包括副總統謝東閔及五院院長在內，計達一百十七人之多，其中最令人矚目的是，從不參加公開活動的張學良。

第一次治喪委員會除了決定遺體在四月十四日火化；骨灰於十六日安葬梅丘之下以外，最重要的一項舉動是公布了他的遺囑。

這份遺囑立於張大千八十一歲那年，正確的日期是六十八年四月十二日，見證人為張群、王新衡、李祖萊，以及律師蔡六乘。張大千將全部遺產分為三部分，一是自作的書畫、二是收藏的古人書畫文物、三是摩耶精舍的房屋及基地，其中又分為「特留分」與「遺贈」部分。

在「特留分」中，張大千將自作書畫分為十六份，其中十五份由他的一妻八子六女均分；另餘一分贈與「姬人」楊宛君。張大千在遺囑中強調，所作書畫，價值難估，在繼承開始時，應由遺囑執行人與各繼承人協商分配；倘不獲協議，則由遺囑執行人決定。他希望各繼承人珍視其遺澤，勿斤斤於其價值。

遺贈部分包括摩耶精舍的全部產權，以及他所收藏的書畫文物，包括董源的那幅〈江隄晚景圖〉在內；但在立遺囑之時，並沒有留下目錄，因此遺囑執行人遭遇了難題。

當時不列目錄的原因，是可以想像得之的，張大千不是一般的收藏家，法書名畫，一經入藏，非萬不得已不會割愛，那怕「球圖寶骨肉情」、「南北東西只有相隨無別離」，而實際上卻是「別時容易」。不過，這並非說，張大千的收藏在他立下捐贈故宮博物院的遺囑以後，一定還會變賣；如果他的境況好，收藏還會增加。總之，雲煙過眼，變動不居，是無法製出一個目錄的。

因此，當四月五日，他的遺囑由蔡六乘律師在治喪委員會中宣讀公布以後，便有許多心存恕道，顧念到遺族生活的人，私下談論：只要張大千有這片心就夠了。張大千近年開銷大、收入少，如說出售藏品，維持開銷，也是情理中事；所以隨便捐贈應應景，也不會有人說閒話的。

但局外人固可持此想法，遺囑執行人卻不能不體念張大千的本意；特別值得稱道的是，摩耶精舍的孤兒寡婦，亦願盡力達成張大千的遺志。那知有個遺囑見證人，居然就「動腦筋」了，甚至去遊說兩位國之大老，請他們出面有所主張。當然，碰壁是可想而知的。

平心而論，張家如果留下少許書畫文物，是沒有人忍心加以責備的。而且事實上亦沒有人能說張大千的某一項珍藏應該捐出來；因為有些珍物，在他生前就已經放棄主權了。譬如〈文會圖〉是他與徐雯波的定情之物，就不在「特留分」中，又如大風堂有張古琴，名為「春雷」，在嶺南四大名琴中居首；據專家考證，「春雷」是唐琴，宋徽宗建「百琴堂」，以「春雷」為第一；以後為宋徽宗的外孫金章宗所得，為明昌御府的名物，曾挾以殉葬，十八年後出土，居然絲毫無損。至元朝為耶律楚材所收藏；數百年輾轉落入汪精衛的長兄，在廣東遊幕的汪兆鏞手中；張大千復得之於汪氏，生前以其子葆蘿好此道，張大千特將「春雷」賜與，不管他的珍藏，當然不在「遺贈」之列。

由此可知，張氏後人，若因某種感情上的因素，留下幾件先人的珍藏作為紀念，不特無可非議，且亦無從指證，但就因為有人別有用心，徐雯波及張葆蘿很明智地一塵不染，將應該遺贈故宮博物院的書畫文物，全部列成目錄，計書畫七十五件；宋絹及明清紙七件；清墨一盒；大風堂選毫四枝；石硯一方；木雕觀音像一座；奇石五塊，總計九十四號，於五月十三日，也就是張大千八十五歲冥誕的那一天，正式點交給故宮博物院。當時報上有個「熱門話題」的專欄，稱之為「大風堂珍藏涓滴歸公」。

這篇專欄描寫了捐贈儀式的觀感說：「張大千的家屬，遵照大千先生遺言，將大風堂收藏的古代書畫七十五件捐贈故宮。捐贈儀式中，張夫人徐雯波和大千先生哲嗣張葆蘿，睹物思人，神色淒苦。

「大千先生的遺囑中，寫明古人書畫收藏捐贈故宮；但沒有說明件數。外人僅了解張大千的藏畫，有部分在他生前已送給妻子兒女做為禮物，尚留多少，不得而知。」據透露，一位張大千遺囑見證人，曾經對書畫捐贈故宮的這一部分有意見。大千先生的家人為完成大千的遺願，不顧他人作梗，慨然捐出七十多件。

張家捐贈的大風堂收藏，價值連城。若為私人利益著想，捐出二三十件的話，也不會有人批評。如今七十五件歸屬故宮，大千先生遺族似有大師教誨之胸襟。

「故宮博物院院長秦孝儀，在捐贈儀式中致詞，認為若無賢妻良母如張夫人，孝子順孫如張葆蘿和張心聲等，這一件事情恐怕不會這樣順利而在短期內實現。秦院長話中涵義深遠。」

秦院長亦不負所事，不負死友，除了將大風堂捐贈的珍藏，舉行特展，印

製精美圖錄，讓國人都能像張大千生前一樣，神遊於古人的仙筆妙墨中以外，還特為編印了一本紀念冊，序前列彩色遺容；中正勳章及證書照片；然後是張大千一生收名定價的總統褒揚令：「四川張爰，耆年令望，藝苑宗師，天賦高華，發為繪事，深功博古，妙悟創新。所作自東徂西，馳譽光國，歷名都而展出，拓異域以流傳。遠遊歸來，多難明志，中原海上，下筆成圖，託忠愛於丹青，寫山河之壯麗。遽聞溘逝，悼惜殊深，應予明令褒揚，用昭文節。」文節二字有如「諡法」，這道褒揚令不妨視之為張大千的「易名」之榮。

捐贈摩耶精舍，就不如捐贈古人書畫那樣順利了。佔地五百坪的摩耶精舍，價值很難估計，僅以花木一項而論，縱然非琪花瑤草，亦絕不是台灣尋常能見的凡卉；這一筆經常維護的費用，十分可觀。史博館敬謝不敏；故宮秦院長則表示，接管具有紀念性摩耶精舍，擔子太重，心理壓力太多；何況維護管理的費用及人員，也超過故宮的負荷。

因此，治喪委員會及張氏家屬都希望由台北市政府接管，要人有人，要錢有錢，問題較小。但台北市長楊金欉卻挑不起這副擔子。

楊金欉表示，經費、人力都不是他能作主，需要市議會通過。同時他建議

由故宮博物院接管，因為無論就地理位置，以及維護摩耶精舍的文物所需的專才來說，都非故宮博物院莫屬。

楊市長所指出來的困難，確為實情，但經費、人力都不是不能解決的，他內心中有一個預見的困難沒有說出來，如眾所知，市議員一向吃定了市政府的官員，摩耶精舍如歸市政府管理，可能有少數市議員，為了個人交際，要求借用摩耶精舍，特別是假文化交流之名，招待日本人，很難使得市政府拒絕，那一來，不過三、五年工夫，一定搞得摩耶精舍面目全非。如果說個「不」字，近則提出質詢；遠則杯葛下年度有關摩耶精舍管理費的預算。所以歸根柢，仍舊歸故宮博物院接管，訂定嚴格的參觀辦法，實在是很正確的措施。

最後要談到〈盧山圖〉了。史博館對摩耶精舍望望然而去之，對〈盧山圖〉卻頗有興趣。當張大千最後的一次畫展揭幕以前，史博館還要張大千為他們畫一幅跟〈盧山圖〉一樣大的黃山圖，此輩大概真的以為張大千是曹霸，「丹青不知老將至」。妙的是張大千滿口答應；我猜想張大千當時或是這樣在想：「我八十五歲這一關過得去，當然要給你們畫。不過也要看我那班好朋友，准不准我再拚老命？」

當然，史博館是妄想；事實上一幅未完成的傑作，宜不宜由公家收藏，亦

是一個很值得考慮的問題。筆者最近聽說，張大千對〈廬山圖〉的布局，是在舉行「開筆典禮」的那天，便跟他的客人談過的，左方空白之處要畫鄱陽湖中的點點風帆，以及對岸的道路城郭；圖中還要補一座寶塔，為此，張學良、秦孝儀都送了他一座小銅塔，供他作造型的參考。

廬山圖是應李海天之請而畫的，雖未完成，似乎亦應歸李海天。問題是，名為送畫，實際上是君子式的交易；張大千身後還有畫債，許了妻兒的「特留分」根本是一句空話。見此光景，李海天很大方地表示，對於這幅畫如何處理，他毫無意見。至於張葆蘿兩次至日本訪梅，在他那裡挪用過兩萬多美金，亦絕口不提。以他跟張大千的交情，這自然是小事一樁。

為了料理張大千的善後，摩耶精舍開過幾次家族會議，每次都邀請遺囑執行人參加；對於廬山圖的歸宿，其中的一位執行人提出一項建議；此圖應為張氏傳家之寶；張大千八子，可能的話，都應在圖旁簽名蓋章。倘或以後因無法保存而必須變賣時，應徵得每一個人的同意。這也就是說簽署的每一個人都擁有「否決權」。

此一建議，已為張大千的遺屬所衷心接受。張大千生有九子七女，長子心亮早亡；八子心健歿於十年前，張大千一直不知道，所以遺囑中仍為他「特

留」一份。七女中只第六女心碧早亡，餘均健在，但有自由與不自由之分。七子中，三子陷於大陸；六個女兒只有最小的三個，是在台灣或者海外。

張大千的陷在大陸的家族，曾帶給他很大的困擾，如長女心瑞，原與她的繼母徐雯波同學；嫁婿蕭建初，亦為大風堂的入室弟子，最為張大千所鍾愛。民國五十二年曾攜女至香港探父，並隨張大千至巴西住過八個月。

張大千原來希望她能帶一個兒子來看他，結果是帶了一個六歲的女兒出來；這個小女孩，據張大千自己形容：「聰明是聰明極了，伶牙俐齒，可就是一口大人腔，而且共產八股不離口。慢說他們派出來的大人要做工作，就連小孩子他們都不放過，都是受過訓練的，才祇六歲那麼丁點大，就已經搞成一個鬼精靈了。」

父女倆一見面就不對勁，張心瑞開口閉口「祖國好進步」，張大千瞪眼地說：「進步？進步到沒吃沒穿，窮死餓死了好多，進啥子步啊？」

張心瑞又勸她父親回去觀觀光，道是：「回去看看嘛，隨便你老人家甚麼時候要出來都可以走，『人民政府』絕不會扣留的。」張大千又火了，大聲答說：「請我都請不回去，還敢說扣留？」

可是張心瑞連她六歲的女兒亦懂得向張大千要畫，那可是件不忍拒絕的

事；逼得太緊了，張大千對他大女兒說：「你爸爸是條老牛，這麼大一家人，都要靠我這條老牛在外掙錢，過去不是我按月兌錢給你們過，你恐怕也過不到今天。你別想能把你爸爸騙回去，真回去了，大家都是死路一條。我也明白你有益處，不說也罷，只望你能讓我過幾年平靜的日子，大家只談家務，別的一概不提。」

可是張心瑞是負有任務的，不能不交差，到巴西不久，從張大千那裡弄到六張畫，毫不耽擱地要打包寄回大陸，這件事使得張心瑞老父、繼母、弟妹們都寒透了心。

張大千說：「我要責備他們嘛，兩母女就哭哭啼啼抱怨，說我偏心，如今只愛跟在身邊的子女，對大陸上的親人不管。」

既然如此，張心瑞又何不留在巴西？但是她身不由己，還是帶著六歲的女兒回去了。

中共第二次放張心瑞出來，是在民國六十七年，住在美國環蓽庵，格於出入境管理辦法，無法來台省親；不久蕭建初也到了美國，同時「北京人民美術出版社」的《美術月刊》上，發表了一篇〈張大千先生的畫業〉，作者正就是蕭建初與張心瑞。照中國的傳統，兒女只能談父親的藝事，只能據實紀錄，但

可頌揚，不得評論；對外界的批評，如有苛求之處，並應力加辯護，至於「為親者諱」，更不在話下。因此，張大千的一婿一女以「客觀」的立場，談論他的書畫，自然會惹張大千生氣；自比為平劇《鴻鸞禧》中的丐頭金松，說：

「他們兩夫婦來耍我這個老丈人了。」

這年張大千八十歲。張心瑞既不能來台，張家便有人提議，何不就在「老太爺生日」那天，將在巴西、大陸的兒女孫輩都集中起來，請「老太爺」到環蓽庵來受賀。作此建議的人，很可能出於天真的動機；可是，剛剛在興建摩耶精舍的張大千那會看不出其中包藏的禍心？中共極不願張大千在台定居，如能將張大千騙到美國，軟哄硬攔，不讓他再回台灣，亦未可知。張大千自然不會上這個當，他以孝子賢孫，應該來替「老太爺」拜壽；沒有「老太爺」重洋萬里去遷就兒孫之理，一口拒絕。

張大千去世後，他的在大陸年齡最長兩子即次子心智、四子心玉；長女心瑞、次女心慶，於五月初到達香港，準備來台奔喪。香港報上介紹「來去匆匆的張大千四子女」說：「張心智五十七歲，現居寧夏回族自治區銀川市，在博物館搞古物工作」；「張心瑞五十六歲，居重慶，原在四川美術學校任教，已告退休」；「張心玉是位作曲家，他曾於一九八一年到美國探望哥哥張

心一時，曾跟父親通過長途電話，他留美八個多月，常與心一同去日本花店買花寄給父親」；「張心慶則是成都市一間小學的教師」。又說：「張家四兄妹這次來港，預備赴台奔喪，原來帶了四川家鄉三種土產：髮菜、蜜餞和杞子，都是張大千先生生前喜歡吃的東西，現因匆匆北返，這些祭品都分贈在港友人了。」

事實上張家四兄妹此行是不是準備來奔喪，很成疑問。在我們這裡，監獄中的服刑者，如果父母去世，尚可申請暫時釋放，回家成服；以曾受總統明令褒揚的張大千，他的子女要求來台奔喪，自然可開他人無法援引的特例。

事情很明顯的擺在那裡，張家四兄妹並未提出申請，否則必有新聞見報。

那麼，他們連袂赴港，目的是甚麼呢？不言可知是為了他們的「特留分」；到得香港，聽張大千的一些稔友細說近況，才知道除了那幅未完成的傑作之外，根本沒有甚麼畫留下來，那就只好快快而匆匆地北返了。

張大千去世那天，我正好應中山大學李煥校長及高雄市許水德市長聯名邀請，配合他們合辦的《紅樓夢》資料展覽，在作有關《紅樓夢》的講演。北返以後，應聯合報副刊之囑，寫了一篇追悼張大千的稿子，題目是〈摩耶精舍的喜喪〉，四月七日刊出以後，頗蒙知好見許，如何懷碩除了給我打電話以外，

並特別在他評論張大千藝事的文章中提到。但不幸地我提到張大千的「術」，由於剛講過《紅樓夢》，思維中有殘餘印象的關係，因以王熙鳳作比，我是這樣說的：「大千先生是個非常好勝爭名的人；但又要好勝而不樹敵，這就非有一套過人之術不可。其用心之深之苦，看看《紅樓夢》中的王熙鳳，可以想像一二。」這是說張大千如王熙鳳的細心、周到、體貼、能幹；以及受了委屈，眼淚往自己肚子裡流。「其用心之深之苦」，是為了要做到「好勝而不樹敵；爭名而不見妒」，文氣甚明，何嘗有何貶詞？那知別有用心之徒，到處揚言，說我罵張大千如王熙鳳之狠之毒；而且口頭謗訕之不足，且公然發而為文，實在可笑之至。

《梅丘生死摩耶夢》到此告一段落，但還有一些個人的觀感可談。一個月以前，我以「追憶大千居士」為題，集李義山的詩，做了一首七律：

萬里雲羅一雁飛，

十年移易住山期，

天涯地角同榮謝，

日下繁香不自持，

直道相思了無益，
上清淪謫得歸遲。
狂來筆力如牛弩，
一片非煙隔九枝。

這首詩集句，用的韻是四支，而「飛」字字為五微；李義山的詩，一東二冬，四支五微通用，因而援例。後來承精於詩律者指教，用支韻，而首句押微字之飛，名為「孤雁入群」；如用在末句，則為「孤雁出群」，原不算犯律。

最後兩句，是寫張大千的潑墨畫；未幾有一位我的畏友，為易末句：「自有仙才自不知」。從古以來，被許為「仙才」者，只有一個李太白；他自己的〈夢遊太山詩〉，亦有「稽首再拜之，愧我非仙才」之句，但這是用漢武帝的典故。

《漢武帝內傳》記「西王母」批評漢武帝說：「劉徹好道，然形慢神穢，雖當語之以至道，殆恐非仙才也。」李白「自愧非仙才」本此，說他自己不是做仙人的材料；但後人認為他與李長吉的才情，皆非人間所有，不同者一是「仙才」，一是「鬼才」。

我那位畏友，是深深惋惜張大千在繪畫上的「仙才」，自我埋沒了，只在「狂來筆力如牛弩」時，偶爾一現而已。而所以自我埋沒者，都緣為俗塵所累，他好名、好朋友、好熱鬧、好揮霍、好美食與美婦人，俗塵何止萬斛？如果他能像八大山人那樣，「片肉旨酒，可以卒歲」；或者雖如石濤，未能免俗，但「風月從來不棄貧，舉杯招月伴閒身」，不為物欲所蔽，內心有如唐太宗詩句中所嚮往的那種「超然離俗塵」的境界，而非「自詡名山足此生」，卻又「結廬在人境」，他早就會發現自己在繪畫上的「仙才」，豈止趙松雪以降「五百年來一大千」，真是「一洗萬古凡馬空」，顧愷之、吳道子不足數。

這是很深刻的一種看法；對我來說，是一種啟發，可是我不能改用「自有仙才自不知」這句詩，因為前有「不自」字樣，太犯重了。

話雖如此，卻未能「割愛」；前幾天開車經過摩耶精舍，又想起了李義山的這句詩；同時也想起了自報館影印來的一段資料，這段資料是不新也不算太舊的「新聞」，主標題是「南張北溥畫價疲軟」，副標題是：「假畫充斥，買主心驚」，內容報導香港書畫市場，拍賣張大千的畫，數量和價格，都和「預估相差一段距離」；因為「假畫多，買者在信心欠缺的情況下，往往遲疑，價錢也跟著抬不上了。」

那位記者小姐接著追溯勝國王孫溥儒的情況說：「溥心畬作品的價錢，除非上上品，在國際拍賣場難以提高，也是受假畫之累。那些手法高明的贗品，在市場魚目混珠，經驗飽足的買家，也難免上當。張大千生前，台北市面上已有相當數量的張大千贗品；他過世以後，造假更為猖獗。」有個專家在香港「參觀了三個以張大千為主題的畫展，三個會場的展品，十之八九都有問題。」

這樣多假畫是那裡來的呢？據報導：「一些張大千假畫，出自張大千學生之手。張大千在世的時候，拍賣公司或收藏家，必要時可以請他本人鑒定，是否出自己筆；如今當事人不在，要靠行家鑒賞的眼光。」

回憶到此，真所謂「感不絕予心」；歸來又集李義山支韻詩得之絕句：

自有仙才自不知，
月中流豔與誰期？
迴頭一即箕山客，
盡日靈風不滿旗。（其一）

記著南塘移樹時，
信陵亭館接郊畿；
從來此地黃昏散，
雨落月明俱不知。（其二）

莫道人間總不知！（其三）
絳紗子弟音塵絕，
春蘭秋菊可同時。
芳桂當年多一枝，

集成檢點，巧的是每一首都有「不知」二字，因以「不知」名篇。正是：

不知腐鼠成滋味，
猜意鵷雛意未休。

高陽作品集‧史筆文心系列

梅丘生死摩耶夢 新校版

2024年5月三版　　　　　　　　　　　　定價：新臺幣平裝380元
有著作權‧翻印必究　　　　　　　　　　　　　　　精裝580元
Printed in Taiwan.

著　　者	高			陽
叢書主編	黃	榮	慶	滿
校　　對	吳	美		宇
	吳	浩		蠻
內文排版	菩	薩		日
封面設計	兒			

出　版　者	聯經出版事業股份有限公司	副總編輯	陳	逸	華
地　　　址	新北市汐止區大同路一段369號1樓	總經理	陳	芝	宇
叢書編輯電話	(02)86925588轉5307	社　長	羅	國	俊
台北聯經書房	台北市新生南路三段94號	發行人	林	載	爵
電　　　話	(02)23620308				
郵政劃撥帳戶	第0100559-3號				
郵撥電話	(02)23620308				
印　刷　者	世和印製企業有限公司				
總　經　銷	聯合發行股份有限公司				
發　行　所	新北市新店區寶橋路235巷6弄6號2樓				
電　　　話	(02)29178022				

行政院新聞局出版事業登記證局版臺業字第0130號

本書如有缺頁，破損，倒裝請寄回台北聯經書房更換。　　ISBN　978-957-08-7348-1 (平裝)
電子信箱：linking@udngroup.com　　　　　　　　　　ISBN　978-957-08-7347-4 (精裝)

國家圖書館出版品預行編目資料

梅丘生死摩耶夢 新校版/高陽著．三版．新北市．聯經．2024年
　5月．344面．14.8×21公分（高陽作品集‧史筆文心系列）
　ISBN　978-957-08-7348-1 (平裝)
　ISBN　978-957-08-7347-4 (精裝)

　1.CST：張大千　2.CST：畫家　3.CST：傳記

940.9933　　　　　　　　　　　　　　　　　　113004895